미술로 하는 남북대화 1

이 저서는 2019년도 대한민국 교육부와 한국연구재단의 지원을 받아 수행된 연구 (NRF-2019S1A5C2A02081175)입니다.

미술로 하는 남북대화 1

덕성여자대학교 인문과학연구소 엮음

신수경 / 김명주 / 김미정 / 김은경
박윤희 / 박지영 / 최성은 / 황정연

학연문화사

● **책머리에**

책이 발간되는 2022년은 광복 77주년 그리고 남북이 각각 정부를 수립한 지 74주년이 되는 해이다. 우리와 같이 외세에 의해 대립적인 분단국이었던 베트남은 1975년에, 그리고 독일은 1990년에 이미 통일되었지만, 지금 한반도는 남북 두 체제의 갈등의 골이 깊어만 가고 있다. 더욱이 러시아가 우크라이나를 침공하면서 전 세계는 신냉전 시대에 돌입하여 남북통일의 길은 더욱 멀게만 느껴진다.

덕성여자대학교는 북한과 지리적으로 가장 가까이 있는 대학이다. 쌍문동에서 승용차로 40여 분이면 개성에 도착할 수 있는 거리에 위치하고 있다. 지역문화를 연구하는 덕성여대 인문과학연구소에서는 대학이 위치한 도봉구뿐 아니라 그 범위를 넓혀 북한과 유라시아까지 연구의 대상으로 삼았다. 통일이 되면 바로 국경국이 되는 러시아(Russian Federation)를 비롯해 카자흐스탄, 우즈베키스탄, 몽골 등 북방 유라시아 간 관계성을 새로 정립할 필요성을 통감했기 때문이다. 이와 더불어 고구려사와 발해사를 자국의 역사로 편입한 중국에 대응하여 남한과 북한이 공동의 역사관과 대응책을 공유할 필요가 절박하다고 판단했기 때문이다.

2019년 4월에 〈신북방문화와 문화외교〉라는 주제로 열린 국제학술대회를 기점으로 국내의 북한미술 연구자가 함께 모였다. 이어 2019년에는 한국연구재단 중점연구소 사업에 〈남북 상호 이해에 기반한 신북방 미술 네트

워크: 고대에서 근현대까지〉라는 주제로 선정되어 덕성여대 인문과학연구소가 북한미술 연구자들이 공동으로 연구할 수 있는 훌륭한 기반을 갖추게 되었다.

우리나라에서 북한미술 연구의 연혁은 짧지 않다. 1979년 국토통일원에서 『북한의 미술』이 출간된 이래 40여 년간 많은 연구들이 진행되어 왔다. 또한 국립문화재연구소의 1985년 『북한 문화재 실태와 현황北韓 文化財 實態와 現況』을 시작으로 2021년 『북한의 문화·자연유산과 남북교류협력』에 이르기까지 45여 책이 출간되었다. 특히 2016년부터 2020년까지 국립문화재연구소 미술문화연구실에서 「북한미술유산 학술정보구축」 사업이 진행되면서 북한미술 아카이빙을 비롯하여 10여 년간 지속적으로 이루어진 교류사업인 '개성 고려 궁성(만월대) 남북공동 발굴조사', '고구려 고분 보존사업'과 관련한 성과물이나 남북의 문화유산 관리, 북한 고고학연구에 대한 실증적인 연구들이 축적되었다.

2000년대 이후로는 개인 연구자들이 세부적인 주제를 가지고 북한미술을 연구하는 경향이 뚜렷해진 것으로 파악된다. '소비에트 사회주의 리얼리즘과 북한미술의 관계', '월북미술가', '주체미술', '조선화', '북한미술의 전개과정' 등의 연구들이 진행되었다. 2000년대 이전에는 국가기관에서 북한 문화유산과 북한미술 연구를 주도했으나, 2000년 이후로는 국가기관의 연구를 기반으로 개인 연구들이 활성화되었다. 문화유산 분야에서는 실증적이고 객관화된 시각의 연구가, 그리고 미술 분야에서는 북한미술의 양상과 특징을 살펴보는 연구가 두드러진다.

이번에 발간되는 『미술로 하는 남북대화1, 2』는 북한 문화유산과 북한 미술에 대한 글들을 한 곳에 모아 독자들에게 북한미술에 대한 총체적인 이해를 도모한다는 점에서 의의가 있다. 2019년부터 2021년까지 덕성여자대학교 인문과학연구소에서 개최한 학술대회의 결과물들을 모은 것이다.

두 권의 책으로 발행되는 『미술로 하는 남북대화』에서는 북한미술을 바라보는 네 가지 시각을 제시하였다. 먼저 『미술로 하는 남북대화1』의 제1부에서는 '북한 소재 문화재의 연구현황'을, 그리고 제2부에서는 '북한의 미술사 연구방법과 인식'이라는 테두리 안에 북한의 문화유산과 미술을 접근하였다. '북한 소재 문화재의 연구현황'을 서두에 둔 것은 반쪽이 아닌 완전한 한국미술사를 위해 북한 소재의 문화재 연구의 필요성과 향후 연구의 방향을 제시하기 위해서이다. 다음으로 제2부 '북한의 미술사 연구방법과 인식'에서는 북한미술의 체계적인 분석과 연구를 위해 북한에서는 한국미술사를 어떻게 바라보고 있으며, 남한에서 북한미술 연구가 어떻게 진행되고 있는지 고찰한 글로 구성되었다. 이 글들은 북한의 역사관과 미술사적 관점을 이해하는 길잡이가 될 것이다.

『미술로 하는 남북대화2』의 제1부 '북한미술의 내용과 형식'에서는 미술사 전공자들의 시각으로 그간 논의되지 않았던 북한미술의 다양한 주제와 장르를 분석한 글들로 이루어졌다. 남한과 다른 북한의 독특한 권력 구조와 관점에서 비롯된 북한미술의 특징과 풍부한 도판은 북한미술을 이해하는데 흥미를 더할 것이다. 제2부인 '남북한 미술교류의 쟁점과 전망'에서는 남북한 문화의 동질성에 대한 고민을 다루어 보았다. 향후 통일이 된다면 남한과 북한이 어떻게 서로를 이해하고 포용할 수 있는지를 DMZ라는 특

수한 공간이나 남북한 무형문화재를 통해 전망해 보았다. 그리고 국외에 있는 이산 작가들의 작품을 통해 한민족으로서의 민족의식을 살펴보는 장도 마련하였다.

 글쓴이가 사는 공덕에서 홍대까지는 길고 좁은 경의선 숲길이 연결되어 있다. 경의선이 지하화되면서 폐선으로 남았던 철도가 숲길로 거듭난 것이다. 올 봄에도 예외 없이 1㎞가 넘는 벚꽃 터널이 황홀할 만큼 만개하였다. 경의선은 현재 서울에서 군사분계선 이남 도라산까지만 운행되나 본래 서울에서 신의주를 잇는 철선이었다. 경의선이 다시 신의주까지 이어지는 날이 어서 오기를 기대한다.

인문과학연구소 소장 이송란 씀

목차

|제1부|
북한 소재 문화재의 연구현황

북한 소재 고려시대 불교조각의 연구 현황

최성은

최성은(덕성여자대학교)
덕성여자대학교 명예교수.
한국 불교조각사 전공(삼국시대, 나말여초, 고려시대 불교조각).

❖ 북한의 고려시대 불교조각

　　북한 소재 불교문화재에 대한 연구는 문화재청 산하의 국립문화재연구소를 중심으로 미술사 분야의 여러 연구소와 학회를 중심으로 지난 10여 년간 꾸준하게 진행되어 오고 있다. 특히 국립문화재연구소와 남북역사학자협의회가 추진해 왔던 개성 만월대 발굴은 고려시대의 역사, 고고, 건축, 미술 등 다양한 분야의 연구에 고무적인 역할을 하였고, 고려대학교 박물관과 서울역사박물관, 국립중앙박물관에서 개최된 북한 소재 문화재 특별전시는 학계와 국민의 북한에 대한 관심을 불러일으킨 바 있다. 또한 북한 소재 문화재의 도록 출간과 북한 관광과 더불어 일시적으로 가능했던 평양, 개성, 금강산 일대의 불교 유적 조사 등은 그동안 일제강점기의 흑백사진 자료에 의존해 왔던 제한된 연구 환경에서 탈피하여 실물조사를 통한 연구가 이루어질 수 있는 여건을 마련해 주기도 하였다.

　　그러나 고려의 수도 개성에 127개소에 달한다는 고려시대 사찰에 대한 일제조사는 단기간 내에 진행하기 어렵고, 개성 이외의 평양, 금강산 일대의 조사를 포함하면 종합적인 연구조사는 남북 학계의 협의하에 장기적인 계획을 통해 실현될 수 있는 문제일 것이다. 이 글에서는 그동안 수도 개경 소재 고려시대 불교문화재 조사가 어려운 상황에서도 꾸준히 진행되어 온 고려시대 불교조각에 한정하여 북한 소재 불교조각과 관련한 연구 성과를

살펴보고 앞으로의 조사와 연구 방향을 논의해 보도록 하겠다.

북한 소재 고려시대 불교조각은 대체로 수도였던 개성을 중심으로 하는 황해남북도 일대와 서경이었던 평양을 중심으로 평안남북도 일대, 금강산이 있는 강원도에 집중적으로 분포되어 있다. 불상은 원래 봉안되어 있던 사찰에서 보전해 오거나 박물관으로 옮겨져 있으며 아예 소재 불명인 경우도 있다. 북한 현지 조사가 가능하지 않은 상황임에도 이들 불상에 대한 연구가 꾸준히 진행되어 온 것은 고려의 수도권이었던 개성 일대의 불상을 제외하고는 고려시대 불교조각에 대한 총체적인 조명이 불가능하기 때문이었고, 실물조사가 불가능한 경우에는 사진자료를 통해서라도 가능한 범위에서 접근을 시도해 왔다고 생각한다.

이 글에서는 현재 북한에 있는 고려시대 불교조각 가운데 주요 작품을 석불과 철불, 금동불 등 재료별로 분류하고 석탑을 비롯한 석조물에 부조된 상을 따로 정리하여 모두 세 그룹으로 나누어 각각의 작품이 지닌 조각사적 중요성, 연구의 쟁점, 그에 따른 문제 등을 개략적으로 살펴봄으로써 향후 본격적인 조사 연구를 통해 기존 고려조각 연구에 편입시키고 또 기존의 연구를 보완하는 준비 작업으로 삼고자 한다.

❖ 석불

금강산 정양사 석불좌상

　금강산은 고려시대 화엄불교의 도량으로 잘 알려져 있다. 여기에 고려시대 석불이 여러 구 전해오고 있는데 정양사 석불좌상은 그중에서 조성 시기가 이른 예이다. 80권본『화엄경』의「보살주처품」에 보살들이 머무는 23곳의 산 가운데 여섯 번째로 이름이 나오는 금강산은 담무갈보살曇無竭菩薩이 일만이천의 권속을 이끌고 머무는 곳으로 널리 신앙되었다. 이곡李穀(1298~1351)의「창치금강도산사기刱置金剛都山寺記」의 아랫글은 그 당시 사람들의 열렬한 금강산 숭배를 말해 준다.

> 해동의 산수는 천하에 이름이 나 있지만, 그중에서도 금강산의 기이한 절경은
> 으뜸으로 꼽힌다. 게다가 불경에 담무갈보살曇無竭菩薩이 머문다는 설이 있어서
> 세상에서는 드디어 인간세계의 정토淨土라고 일컫는다. 향과 폐백을 가지고 오
> 는 천자의 사신이 길에 이어지는가 하면, 사방의 남녀들이 천리 길을 멀다 하
> 지 않고 소나 말에 싣거나 등에 지고 머리에 이고 와서 부처님과 스님에게 공
> 양하는 자들의 발길이 서로 이어졌다.

　이처럼 고려뿐 아니라 원의 황실에서까지 열렬하게 숭배했던 금강산에는 많은 사찰이 세워졌는데, 여러 유명 사찰 가운데 정양사는 고려 태조와 관련된 고사가 전해 오는 곳이다. 태조 왕건이 산봉우리에 오르니 담무갈보살이 돌 위에 몸을 나타내어 빛을 발하여 태조가 신료들과 함께 정례頂禮를 한 뒤에 이 절을 중창했다는 이야기가 전해 온다. 이 절에는 삼층석탑, 석등이 전하는데, 그 뒤에 위치한 '약사전'의 현판이 있는 평면 육각의 건물 안에

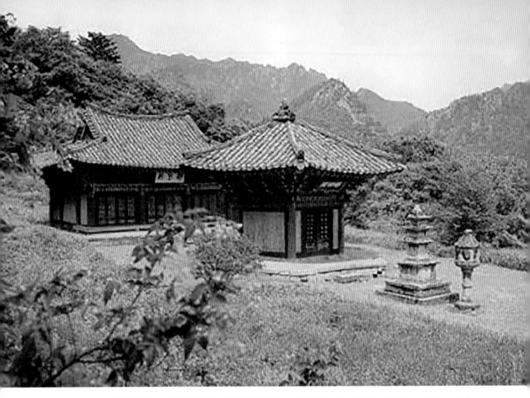

그림 1 | 금강산 정양사 약사전 전경(출처 : 국립문화재연구소, 『사진으로 보는 북한의 국보유적』, 2006, p.137)

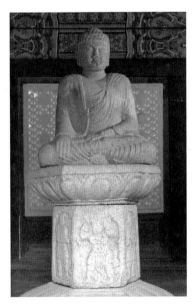

그림 2 | 정양사 석불좌상, 나말여초, 강원도 회양
(출처 : 대한불교조계종 민족공동체추진본부, 『북한의 전통사찰 10(강원도)』, p.211)

석불좌상이 봉안되어 있다〈그림 1〉.

석불좌상〈그림 2〉은 광배를 잃었으나 남아 있는 불신과 대좌의 보존 상태는 비교적 양호하다. 머리의 육계는 낮은 편이고 나발이 큼직하며, 방형에 가까운 둥근 얼굴에는 이목구비가 뚜렷하고 가사를 이중착의법(변형 편단우견)의 형태로 입었으며 오른손을 아래로 내려 항마촉지인의 수인을 결하고 있다. 불상의 형태는 통일신라 이래 내려오는 전형적인 석불좌상의 형식을 보이는데, 통일신라시대의 대좌가 평면 팔각형 형태인 것과 달리 정양사 불상은 육각 대좌 위에 앉아 있다. 육각 대좌는

중대석이 높고 각 면에는 감실형의 안상眼象을 파고 그 안에 신장상과 공양상을 새겼는데, 신장상의 조각 기법은 불상에 비해서 거칠고 투박하다. 이처럼 높은 육각 대좌의 각 면에 안상을 새기고 그 안에 신장상을 배치하는 것은 여주 도곡리 석불좌상과 같은 나말여초기 불상에서도 나타난다. 따라서 정양사 석조여래좌상은 도곡리 석불좌상과 같은 나말여초기 불상의 형식을 따른 것으로 볼 수 있다.

　　정양사 석불좌상〈그림 2〉의 대좌가 육각이라는 점은 이 상이 봉안되어 있는 건물이 육각인 것과 관계가 있을 것으로 생각된다. 일반적으로 통일신라시대 불상의 대좌가 팔각인 것과 달리 나말여초기에 사각 대좌가 유행하고, 육각 대좌는 고려 중기 11세기 무렵에 유행한 것으로 생각되는데, 최근 발굴된 강원도 화천 계성리사지의 고려시대

그림 3 | 계성리사지 육각 건물지, 고려시대, 강원도 화천(출처 : 강원고고문화연구원 계성리사지 발굴조사 자문회의 자료집에서 전재)

육각 건물지〈그림 3〉에도 육각 대좌에 봉안된 불상이 봉안되어 있었을 가능성이 있어 육각 대좌의 정양사 석불좌상은 이 시기 불교조각은 물론이고 사원건축 연구에 중요한 자료라고 할 수 있다.

황해도 금천 석조보살입상

　　고려시대 미륵신앙이 널리 성행했음을 알려주는 석조미륵상에 관해서는 지금까지 다수의 연구 성과가 있다. 이와 관련된 상으로 1916년에 촬영된 유리건판 사진으로 전해 오는 황해도 금천군 영파리 소재의 석조보살입상〈그림 4〉은 고려 초기 미륵신앙을 알려주는 예로 주목된다. 이 상은 원주 매지리 거북섬의 석조보살입상〈그림 7〉, 원주 신선암 석조보살입상〈그림 5〉, 서울

그림 4 | 영파리 석조보살입상, 고려
시대, 황해도 금천(출처 : 국립중앙박
물관, 『유리건판으로 보는 북한의 불
교미술』국립중앙박물관 소장 유리건
판 2집, 2014, pp 200-201, 도54)

그림 5 | 신선암 석조보살입상, 나말
여초, 강원도 원주(출처 : 필자 사진)

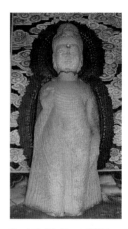

그림 6 | 자씨각 석조보살입상, 고려
시대, 서울 은평구(출처 : 필자 사진)

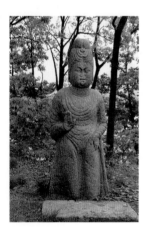

그림 7 | 매지리 석조보살입상, 나말
여초, 강원도 원주(출처 : 문화재청)

은평구 자씨각(청담사지) 석조보살입상〈그림 6〉과 같은 유
형에 속하는 상으로 나말여초에서 고려 전기에 걸쳐 유
행했던 미륵존상으로 추정된다. 머리에는 육계처럼 밑
폭이 넓은 보계寶髻(상투)가 높게 올려져 있고, 여래[佛]의
가사袈裟 형태 옷을 입었으며, 얼굴 모습이 여성적이고
수인은 설법인을 결하고 있다는 공통점을 보이고 있다.
보살상의 일반적인 복식인 천의天衣나 조백條帛이 아니
라, 여래상의 가사를 입은 표현은 나말여초기부터 유행
하기 시작했던 새로운 형식으로 이해된다. 특히 영파리
석조보살입상〈그림 4〉은 보계寶髻(상투)를 튼 머리에 꽃문
양[花紋]이 장식된 점까지 은평구 자씨각 석조보살입상
〈그림 6〉과 유사하다. 따라서 영파리 석조보살입상은 오늘날의 경기, 강원 지
역에 전해 오는 나말여초기~고려 전기의 보살상과 같은 독특한 형식의 미륵
보살상이 개성 인근에서도 조성되었음을 알려주는 중요한 작품이다.

개성 현화사지 석불좌상

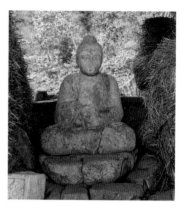

그림 8 | 현화사지 석불좌상, 고려시대, 경기도 개성(출처 : 국립중앙박물관,『유리건판으로 보는 북한의 불교미술』국립중앙박물관 소장 유리건판 2집, 2014, pp.190-191)

고려의 수도였던 개성 소재의 불상 가운데, 왕실 발원의 사찰인 현화사 석불좌상〈그림 8〉은 뒤에서 살펴볼 현화사지 칠층석탑(1020)과 함께 일제강점기까지 현화사지에 있던 상인데, 지금은 유리건판 사진을 통해서 그 모습을 살펴볼 수 있다. 현화사는 개성시 장풍군 월고리(개풍군 영남면 현화리 현화동)의 영축산 아래 위치한 사찰로 고려 현종(재위 1009~1031)이 부모인 안종安宗과 효숙태후의 추선追善을 위해 창건(1018)한 고려 법상종의 중심 사찰이었다. 이 현화사 경내의 어느 불전에 석불좌상이 봉안되어 있었을 것이다.

일제강점기 때 촬영된 유리건판 사진을 보면, 석불좌상〈그림 8〉은 이미 광배를 잃었고 하체에 균열이 보여 불신佛身 부분에 훼손이 심한 상태이다. 안면은 마멸되었으나 두부의 동그란 윤곽이 뚜렷하고 머리 위에는 작은 육계가 표현되어 있다. 눈에 띄는 점은 수인手印의 표현인데, 왼손을 아래로 내려놓고 오른손의 손가락을 펴서 왼손 바닥으로 뻗은 특이한 수인을 결結하고 있다. 여주 도곡리 석불좌상〈그림 9〉, 남원 신계리 마애불좌상〈그림 10〉, 천안 삼태리 마애불입상, 경주 불국사 사리탑 부조 불좌상〈그림 11〉과 같은 나말여초기에서 고려 중기에 이르는 시기의 불상에서도 이와 유사한 수인이 나타난다는 점이 지적된 바 있다.

보존 상태는 좋지 않지만 석불좌상의 두부와 어깨, 무릎 폭의 안정된 비례감과 부드러운 양감이 느껴지는 얼굴의 조각은 현존 자료가 희귀한 고려 중기 불교조각의 조형적 특징을 보여주는 귀중한 예라고 할 수 있다. 특

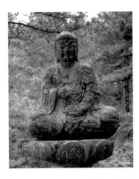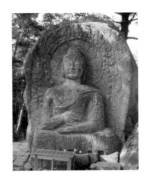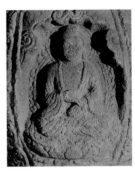

그림 9 | 도곡리 석불좌상, 나말여초, 경기도 여주(출처 : 문화재청)

그림 10 | 신계리 마애불좌상, 나말여초, 전북 남원(출처 : 문화재청)

그림 11 | 불국사 사리탑부조 불좌상, 고려 11세기, 경북 경주(출처 : 문화재청)

히 고려시대 법상종을 대표하는 왕실사원 현화사
에 봉안되어 있던 불상이라는 점에서 고려 중기의 불교조각 연구에 매우 중
요한 상이므로 이 불상의 소재 확인과 보존 상태에 관한 조사가 시급하다.

개성 관음굴 석조보살반가상

　　개성특급시 박연리에 위치한 관음사의 관음굴에 봉안되어 있던 두 구
의 석조보살반가상은 전체 높이가 약 1.2m로 일제강점기까지 상 전체를 덮
고 있던 백색의 호분이 벗겨져 흰색의 대리석제 상임이 드러났다. 두 구 가
운데 한 구〈그림 12〉는 1975년 평양의 조선중앙력사박물관으로 옮겨졌고, 다
른 한 구〈그림 13〉는 원래의 봉안처인 관음굴 안에 모셔져 있다.

　　관음보살상은 통형의 높은 보관을 쓰고 몸에는 조백을 걸치고 있으며
화려한 목걸이와 영락, 팔찌 등 장신구로 온몸이 장식되어 있는 상으로 완성
도가 뛰어난 작품이다. 화려하고 귀족적인 이들 보살상에 대해서는 남송 조
각 간 영향 관계에서 이해하려는 시도가 있었으며, 이와는 달리 티베트 불교
미술로부터 미친 영향이 언급되기도 하였는데, 남송대 불교조각의 영향이
보이면서도 티베트 불교미술의 장식성이 가미되고 고려 조각 특유의 요소까
지 합해진 복합적인 상이라고 생각된다.

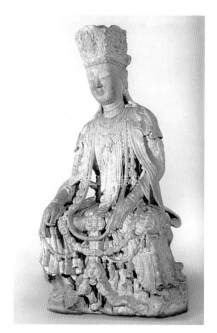

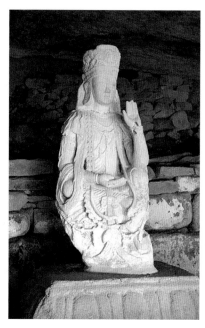

그림 12 | 관음굴 석조보살좌상, 고려시대, 경기도 개성, 평양조선중앙력사박물관(출처 : 국립문화재연구소, 『사진으로 보는 북한의 국보유적』, 2006, p.206)

그림 13 | 관음굴 석조보살좌상, 고려시대, 경기도 개성 (출처 : 대한불교조계종 민족공동체추진본부, 『북한의 전통사찰 5(개성)』, p.42)

관음굴 박연 상류에 있다. 절 뒤 바위 구멍이 집처럼 된 것이 있고, 그 안에 관음불 두 석상이 있으므로 그대로 이름으로 삼았다. 위에는 정자, 실상, 수정, 보리, 관불 등의 암자가 있다. 고려 광종이 처음으로 그 곁에 집을 지었는데, 우리 태조가 잠저 때에 중건하였으며 이색이 기문을 지었다….

위 신증동국여지승람에서는 관음굴이 태조 이성계의 발원으로 중건되었다는 기록이 있는데, 조형적인 특징에서 판단할 때 그 당시에 조성되었을 가능성이 크다고 생각된다. 이 관음보살상 두 구의 편년은 앞으로 실물 조사가 이루어지면 조금 더 확실한 결론에 도달할 수 있을 것이지만, 여말선초기 개성 지역 석불 조각 기법의 우수성을 알려주는 예로서 매우 중요한 상이다.

강원도 금강군 마애여래좌상

금강군 내강리 소재 석불·마애불 가운데 만폭동 골짜기에 있는 높이 40m에 달하는 암벽에 새겨진 마애불좌상〈그림 14〉은 높이 15m, 폭 9.4m, 손과 발의 길이가 3m나 되는 큰 규모의 마애불상이다. 육계가 낮고 두부의 좌우 폭이 넓어 14세기 불상의 특징을 보여주고 장방형의 얼굴에 수평적인 눈과 크지 않은 입, 오뚝한 콧날의 상호이다. 넓은 어깨에는 대의가 표현되어 있고, 두 손은 엄지와 중지를 맞댄 설법인을 결하고 있다. 결가부좌한 다리는 무릎이 각이 진 듯 딱딱하게 느껴지는데, 전체적으로 두부와 양손을 제외한 다른 부분은 선각 기법으로 새겼다.

마애불상의 오른쪽 아래에는 조선 정조 때의 문인 직암直庵 윤사국尹師國(1728~1809)이 쓴 '묘길상妙吉祥'이라는 행서체의 큰 글씨가 새겨져 있다. 그 때문에 '묘길상 마애불좌상'으로 알려져 있으나, 알려진 것처럼 묘길상은 문수보살을 가리키는 뜻이므로 내강리 마애불상과는 관계가 없는 명칭이다.

이 마애불좌상은 문경 대승암 마애미륵불좌상을 비롯해서 보은 법주사 마애미륵여래의상, 대구 동화사 염불암 마애아미타여래좌상과 보살좌상처럼 거대한 병풍석에 선각으로 조각된 불상으로서 고려 후기 석불의 중요한 자료이다. 고려 후기 대형 마애불상은 미륵존상이나 아미타불을 표현한 경우가 많은데, 이 점을 고려하면서 내강리 마애불좌상의 존명에 접

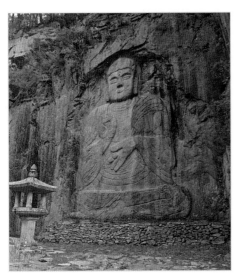

그림 14 | 금강산 묘길상 마애불좌상, 고려시대, 강원도 금강군(출처 : 대한불교조계종 민족공동체추진본부, 『북한의 전통사찰 10(강원도)』, p.298)

근해야 할 것으로 생각된다. 이를 위해서는 불상 자체의 도상은 물론이고 이 마애불상을 조성한 발원자와 주변 사찰의 신앙적인 성격 등을 종합적으로 살펴야 할 것이다. 그 당시 이처럼 대규모의 마애불상을 조성할 수 있는 후원 세력은 왕실 또는 원의 황실일 가능성도 충분히 고려되어야 할 것이다. 금강산 지역 불교조각의 일제 조사가 이루어지면 내강리 마애여래좌상의 실측조사와 함께 다각적인 측면으로 연구가 가능할 것이다.

❖ 철불과 금동불

개성 고려박물관 철불좌상

쇠를 재료로 주조된 철불은 신라 말 9세기부터 제작되기 시작하여 고려 초까지 꾸준히 유행하였다. 그 분포를 보면, 오늘날의 경기도, 강원도, 충청도 지역에 퍼져 있다. 수도 개경에 전해 오는 철불로는 개풍군 영남면 평촌동의 절터에서 일제강점기에 옮겨와 현재 개성 방직동 고려박물관에 전시되어 있는 '전 적조사지傳寂照寺址' 철불좌상〈그림 15〉을 유일하게 꼽을 수 있다.

불상은 전체 높이 1.7m로 갸름한 얼굴에 양 뺨이 통통하며 부드럽고 여성적인 상호이다. 지나치게 장대하지도, 왜소하지도 않은 적당히 균형 잡힌 체구와 두부, 어깨, 무릎 폭의 적절한 비례가 조화로운 균형감을

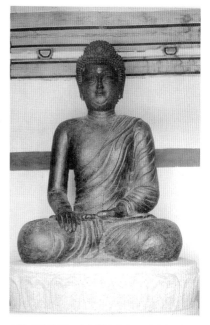

그림 15 | 전 적조사지 철불좌상, 고려시대, 개성고려박물관(출처 : 『북한의 문화재와 문화 유적 IV 고려편』, 서울대학교출판부, 2000, p.231)

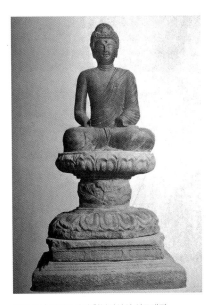

그림 16 | 전적조사지 철불좌상의 석조대좌
(출처 : 中吉功, 『海東の佛教』, 國書刊行會, 1973, p.184, 도160)

보인다. 오른쪽 어깨를 드러낸 편단우견식으로 표현된 가사 자락이 왼쪽 어깨에서 뒤집혀서 몇 개의 옷 주름을 이루는 표현은 영주 부석사 무량수전 소조불좌상이 고려 말 14세기에 보수되기 이전 형태, 즉 당시에 널리 알려져 있었을 무량수전 소조불좌상의 형식을 따른 것으로 추정된다. 양손은 잃은 상태인데, 새로 만들어 붙였고, 일제강점기까지는 고복형鼓腹形 중대석에 용이 새겨져 있는 특이하고 아름다운 석조대좌가 있었으나〈그림 16〉 이 대좌는 현재 전하지 않고 지금은 시멘트로 제작된 대좌 위에 앉아 있다.

철불좌상은 포천, 평택, 부평 등지에서 조사된 몇몇 나말여초 철불의 특징적인 상호와 착의 형식을 보이고 있다. 철불좌상의 편년은 10세기 초까지 올라갈 수 있는 것으로 생각되므로 우리에게 잘 알려진 국립중앙박물관의 하남시 하사창동 출토 철불좌상廣州鐵佛을 비롯한 고려 초기 철불상과 비교해 볼 때 조성 시기가 약간 이르고 조형적인 면에서도 차이가 느껴진다.

이 철불의 출토지는 적조사지가 아니라 '서운사지瑞雲寺址'라는 의견을 고유섭 선생이 제기한 바 있다. 그것은 철불이 출토된 절터에서 청태淸泰 4년(937)의 요오了悟 화상 순지順之의 비편碑片이 발견되어 순지화상이 주석했던 서운사(용암사)로 추정되기 때문이다.

고려박물관 철불좌상을 통해서 나말여초기 한반도 중부 지역에 여러 사찰의 철불이 주조된 공방이 존재했을 가능성이 상정될 수 있으며, 그와 함

께 동일 유파 철불의 분포 범위를 알 수 있다. 앞으로 정밀 조사가 시행된다
면, 광주廣州, 원주原州 지역 철불과 비교 고찰이 가능할 것이며, 나말여초 철
불 연구에 귀중한 자료로 활용될 수 있을 것이다.

개성 민천사지 금동아미타불좌상

앞에서 살펴본 개성박물관 철불좌상
은 박물관에 전시된 유물로서 비교적 접근
성이 용이하다. 그러나 이제부터 살펴볼 민
천사지 금동아미타불좌상〈그림 17〉은 원래 개
성박물관 소장품이었으나 6.25전쟁 시기에
문화재 보존을 위해 박물관 부근 땅속에 매
립되어 현재 확인할 수 없는 작품이다. 비록
소재지 불명의 상태이나 고려시대 불교조각
사 연구에 중요한 자료임은 분명하다.

민천사旻天寺는 개성 하지전 수륙교 옆
에 있던 사찰로, 충선왕이 복위한 해인 1309
년에 자신의 생일 달에 모후인 충렬왕비 제

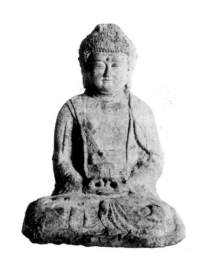

그림 17 | 민천사지 출토 금동아미타불좌상, 고려
1313년, 개성박물관 구장(舊藏)(출처 : 『博物館陳列
品圖鑑』, 朝鮮總督府, 1937)

국공주의 추복을 위해 수녕궁壽寧宮이 절로 바뀌어 창건되었다. 충선왕 5년
(1313)에는 아미타삼천불을 조성하는 대규모 불사가 이루어졌는데, 이 역시
충선왕의 모후 제국공주의 추복과 관련이 있을 것으로 보인다. 1926년에 민
천사지에서 출토된 금동불상이 『박물관진열품도감』(1937)에는 출토지가 '개
성부 대화정開城府 大和町'이라고 소개되었고, 그 후 1313년 조성된 삼천불상
가운데 한 구일 것이라는 주장이 제기되어 왔다. 이 불상은 지금 사진만 전
하고 있으나, 개성 지역에서 지금까지 발견된 고려 후기의 불교조각으로 출

토지가 확실한 왕실 발원의 금동불상으로는 유일한 예라고 할 수 있다.

민천사지 아미타불상은 높이 40㎝가량으로 중형 크기이며, 머리의 좌우 폭이 넓고 얼굴에는 살이 많으며 방형에 가깝다. 또 입이 작고 이목구비가 얼굴 중앙에 몰린 상호는 이전의 불상에서 찾아보기 어렵다. 착의 형식도 특이한데, 통견식으로 입은 가사의 안쪽에 착용한 내의內衣를 묶은 매듭이 리본 모양으로 매여 있으며 승각기의 치레 장식이 불상의 왼편 가슴에서 밖으로 큼직하게 나와 있고 그 하단에는 동그란 술이 달려 있다. 두 손은 마주 포개어 아미타불의 별인別印인 아미타정인阿彌陀定印을 결하고 있다.

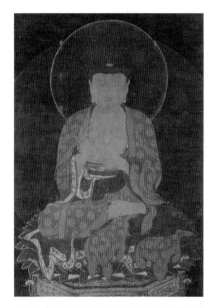

그림 18 | 아미타여래도, 고려 1306년, 도쿄(東京) 네즈미술관(根津美術館)(출처 : 『高麗佛畵』, 중앙일보사, 1981, 도10)

민천사지 아미타불상의 도상과 양식은 대덕大德 10년(1306) 「아미타여래도」〈그림 18〉 같은 고려 후기 불화에서도 발견된다. 아미타불의 머리가 좌우로 넓고 살이 많은 방형의 얼굴에 입이 작고 이목구비가 중앙에 몰린 얼굴 표현이나 착의 형식, 승각기 치레 장식 등에서 민천사지 불상과 일치한다. 이 같은 유사성을 통해서 민천사지 아미타불상에서 나타나는 다양한 요소가 14세기 초에 고려에서 유행하기 시작한 표현이라는 것을 알 수 있다.

고려 후기 금동불상

고려 후기 14세기 전반에는 뛰어난 조형미를 갖춘 금동불·보살상이 여러 구 전해 오고 있다. 서산 부석사 금동관음보살좌상(1330)〈그림 19〉, 국

립중앙박물관 금동관음·대세지보살입상
(1333), 청양 장곡사 금동약사불좌상(1346)
〈그림 20〉, 서산 문수사 금동아미타불좌상今
失(1346), 국립중앙박물관 금동아미타불좌
상, 고창 선운사 도솔암 금동지장보살좌상
등은 주조 기법이나 제작 기법이 유사한데,
이들 상에 관해서는 일찍부터 관심이 모아
져 지금까지 다수의 연구논문이 발표된 바
있다. 그런데 북한 지역에서도 이와 유사한
고려 후기 금동불상이 여러 구 전해 오고
있다. 평안남도 평원 법흥사法興寺 금동아미

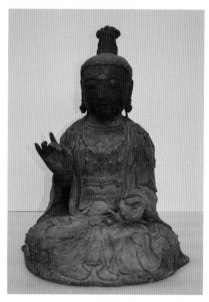

그림 19 | 부석사 금동보살좌상, 고려 1330년, 충남
서산(출처 : 필자사진)

타불좌상〈그림 21〉, 평안북도 태천 양화사陽和
寺 금동아미타불좌상〈그림 22〉, 평안북도 영
변 서운사棲雲寺 금동아미타불좌상(1345 경)
〈그림 23〉은 얼굴 모습, 체구의 비례, 옷 주름
의 표현, 왼쪽 가슴에 표현된 가사의 치레
장식, 내의를 묶은 끈의 형태 등 거의 모든
점에서 앞에 소개한 청양 장곡사와 서산 문
수사 불상과 거의 동일하다. 따라서 이들
상이 같은 공방 혹은 동일 유파에서 제작한
불상이거나 동일한 범본範本을 기준으로 제
작되었을 개연성이 크다.

　　장곡사와 문수사 금동불상에서는 복
장에서 조성발원문이 발견되어 1346년의

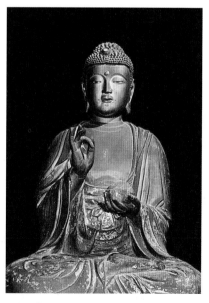

그림 20 | 장곡사 금동약사불좌상, 고려 1346년, 충남
청양(출처 : 문화재청)

그림 21 | 법흥사 금동아미타불좌상
(출처 : 대한불교조계종 민족공동체추
진본부, 『북한의 전통사찰 1(평양·평
안남도)』, p.250)

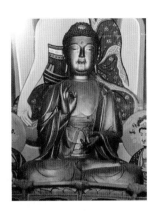

그림 22 | 양화사 금동아미타불좌
상, 고려 14세기, 평북 태천(출처 : 대
한불교조계종 민족공동체추진본부,
『북한의 전통사찰 4(평안북도 下)』,
p.71)

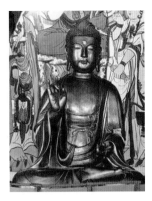

그림 23 | 서운사 금동아미타불좌상,
고려 1345년경, 평북 영변(출처 : 대
한불교조계종 민족공동체추진본부,
『북한의 전통사찰 3(평안북도 中)』,
p.181)

조성 시기가 밝혀졌고, 서운사 금동불상 역시 같은 시기인 1345년경으로 판
단되며, 법흥사와 양화사 불상의 조성 시기도 비슷한 것으로 생각된다. 종래
에는 남한 소재의 청양 장곡사나 서산 문수사 금동불상을 기준으로 충청 지
역에서 이 유형의 불상이 제작된 것으로 이해되기도 하였다. 그러나 북한 지
역 사찰에서 전해오는 금동아미타불좌상을 통해서 이 유형의 금동불상이 고
려의 여러 지역 사찰에 봉안되어 있었음을 알 수 있게 되었고, 나아가 불상
이 주조된 공방의 위치가 지금의 봉안처가 아닌 고려의 중심지, 즉 개경 일
대에 위치해 있었으며 중앙공방에서 제작된 불상이 지방의 여러 사찰로 옮
겨졌을 가능성을 생각할 수 있게 되었다.

조선중앙력사박물관 동제 왕건상

불교조각은 아니지만 금속제 조각으로 우리에게 널리 알려진 작품은
조선중앙력사박물관 소장 동제 왕건상〈그림 24〉이다. 이 상은 1993년 태조의
현릉顯陵 봉분 북쪽 5m 지점에서 발굴되었는데, 머리에 황제를 상징하는 24

양의 통천관을 쓰고 있다. 이 통천관에는
금도금 흔적이 있고 얼굴〈그림 25〉과 손에는
채색 흔적이 남아 있으며 원래는 비단옷을
걸쳤을 것이지만 지금은 벗은 몸으로 전시
되어 있다. 이 상은 고려 태조 왕건의 초상
조각으로 알려졌는데, 왕건의 초상眞影과
함께 광종 2년(951)에 제작되어 태조의 진
전眞殿이 있던 봉은사에 봉안되었으나 조
선 태조 1년(1392) 경기도 연천 앙암사(지금
의 숭의전)에 옮겨졌고 세종 11년(1429) 현
릉 근처에 매장된 것이다.

　　이 상이 왕건의 초상이라는 의견은
일찍부터 제기되어 왔는데, 그러나 과연
이 상이 바로 광종 2년(951)에 만든 그 왕
건상인가 판단하는 데는 신중할 필요가 있
다. 그것은 이 왕건상이 보여주는 조형적
인 특징 때문인데, 이를테면 부드럽고 여
성적인 온화한 표정의 얼굴과 힘이 빠진
듯한 부드러운 신체의 곡면에서 고려 초기
의 작품이라고 보기는 어렵기 때문이다.
이 상은 불상이 아니지만 앞에서 소개한
고려 14세기 전반의 금동불들과 유사한 조
형감을 보이고 얼굴 표현에서도 상통하는
부분이 있다.

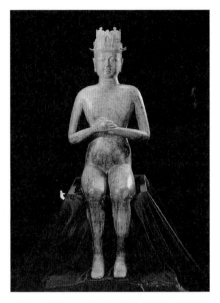

그림 24 | 왕건상, 고려시대, 평양 조선중앙력사박물관
(출처 : 『북녘의 문화유산』, 국립중앙박물관, 2006, 도52)

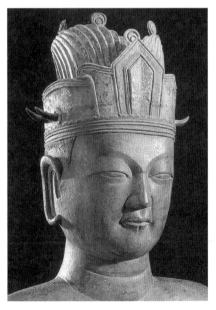

그림 25 | 왕건상의 두부(출처 : 『북녘의 문화유산』,
국립중앙박물관, 2006, 도52)

태조 왕건의 현릉은 국가에 외적의 침입이 있을 때마다 옮겨졌다. 거란의 침입이 있었던 현종 시기에는 재궁이 부아악(북한산) 향림사로 이전되기도 하였고 몽골 침입기 행정수도가 개경에서 강도로 옮겨졌던 때 강화로 옮겨졌던 것을 환도 후에 충렬왕이 개경으로 다시 옮겨 왔다. 이 과정에서 왕건의 초상조각이 다시 제작됐을 가능성도 생각해 볼 수 있을 것이다. 광종대에 제작된 상의 재료가 해인사 건칠희랑대사상처럼 건칠이나 목조 혹은 소조였다면 전란 중에 훼손되거나 소실되어 새로 제작했을 가능성도 배제할 수 없다고 생각한다. 앞에서 살펴본 14세기 전반의 금동불상의 유행은 태조 왕건의 초상이 동제로 제작된 것과도 관련이 있을 것으로 보이기 때문이다.

❖ 석탑과 석조물

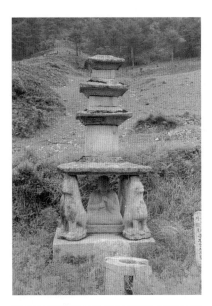

그림 26 | 금장암지 4사자석탑, 나말여초, 강원도 고성
(출처: 『북한문화재해설집 Ⅰ −석조물편−』, 국립문화재연구소, 1997, p.64)

금강산 금장암지 4사자삼층석탑

북한 소재 고려시대 석탑 중에서는 불교조각적인 면에서 주목되는 예가 있다. 그 가운데 나말여초기에 건립된 것으로 생각되는 금장암지金藏庵址 4사자삼층석탑〈그림 26〉은 강원도 금강군 내강리 금장골에 전해 오고 있다. 이 탑의 상층기단부 중앙에는 두 손을 가슴에 대고 지권인을 결한 인물상이 앉아 있고 이 상을 둘러싼 네 마리의 사자상이 탑신부를 받치고 있다. 탑 앞에는 공양상이 앉아 있는데, 원래는 머리 위에 석등이 올려져 있었다. 이와 같은 형태의 4사자석탑은

통일신라시대부터 나타나는 것으로서 구례
화엄사 4사자삼층석탑〈그림 27〉, 함안 주리사
지에서 4사자석탑이 전해온다. 고려시대의
예로는 홍천 괘석리 4사자삼층석탑, 제천 사
자빈신사지 4사자구층석탑(1022) 등이 있다.
특히 구례 화엄사 4사자삼층석탑〈그림 27〉이
나 제천 사자빈신사지 4사자구층석탑과 관
련해서, 화엄경을 소의경전으로 했다는 견
해가 제기된 바 있다. 즉, 탑 안에 봉안된 인
물이 화엄경 입법계품에서 선재동자가 법을
묻기 위해 찾아가는 53선지식 가운데 '사자
빈신비구니'라는 것이다. 그렇다면 4사자석

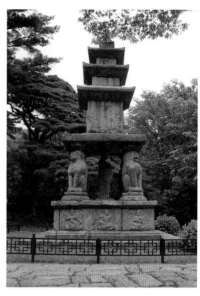

그림 27 | 화엄사 4사자삼층석탑, 통일신라,
전남 구례(출처 : 필자사진)

탑은 통일신라~고려 전기의 화엄경 미술을 이해하는 데 매우 중요한 유물이
라고 할 수 있는데, 금강산 금장암 4사자석탑은 현재까지 알려진 바로는 북
한에 전하는 유일한 예이다. 따라서 남한에 있는 4사자석탑에 대한 연구 성
과와 연결하여 앞으로 연구, 조사되어야 할 귀중한 문화재이다.

개성 현화사지 칠층석탑

　　개성 일대의 여러 절터에서 고려박물관으로 옮겨 온 고려시대 석조문
화재 가운데 현화사지 칠층석탑〈그림 28〉은 고려 중기 11세기 석조미술을 이
해하는 데 기준이 되는 작품이다. 현화사는 앞의 현화사지 석불좌상에서 살
펴본 바와 같이 고려 현종 9년(1018)에 창건되었고 칠층석탑은 사찰 창건 2년
뒤에 세워졌다. 칠층석탑은 탑신부 각 층에 불회佛會의 장면〈그림 29〉이 표현된
것이 특징이다. 1층 탑신의 각 면에는 둥글게 융기한 몰딩을 써서 입체적으

그림 28 | 현화사 칠층석탑, 고려 1020년, 개성 고려박물관(출처 : 필자사진)

그림 29 | 현화사 칠층석탑 초층탑신 남면부조, 고려 1020년, 개성 고려박물관(출처 : 국립중앙박물관 유리건판사진)

로 구획된 안상眼象이 새겨져 있고 그 중앙에는 용화수龍華樹로 생각되는 나무 아래 왼손을 무릎 위에 올려놓고 오른손은 가슴 높이로 올려 엄지와 무명지를 맞댄 특이한 형태의 설법인說法印을 결結한 본존여래좌상을 중심으로 좌우에 제자상 2좌, 보살상 2좌, 4천왕과 공양상 2좌 등 모두 11존으로 이루어진 불회 장면이 조각되어 있다. 동서남북 4면에 새겨진 불회 장면은 동일한데, 남면을 제외한 동, 서, 북면은 심하게 풍화되었다.

현화사지 칠층석탑 부조가 지닌 의미는 탑신의 면석에 11존으로 이루어진 불회 장면이 표현되는 의장意匠이 그 이전 석조물에서는 볼 수 없는 형식이라는 점이다. 이는 석탑 조형의 새로운 형식이 고려에 전래되었음을 의미하는데, 이와 비교될 수 있는 석탑이나 석조 경당經幢이 중국 오대 오월吳越에서 크게 유행하였고, 광종대부터 활발하게 이루어졌던 고려 승려의 오월 유학을 비롯한 오월 과의 불교문화 교류는 이전에 볼 수 없었던 새로운 조형적 요소가 현화사 석탑에 나타나는 배경이 되었을 것으로 추정된다.

평양 영명사 석조팔각불감

평양시 모란봉구역 금수산 부벽루 서
쪽에 위치한 영명사永明寺는 6.25전쟁 때 전
소되어 폐사된 사찰이다. 이곳에는 사방불
과 사천왕상이 새겨진 전체 높이 약 3m의
석조팔각불감이 있었는데〈그림 30〉 1990년대
평양 모란봉구역 개선동 용화사로 옮겨졌
다. 이 석조불감은 팔각의 지대석 위에 여
덟 개의 면석을 세우고 여기에 여덟 개의 갑
석을 덮어 기단부를 이루었고 그 위에는 바
깥 면에 사천왕이 새겨진 석판을 네 모퉁이
에 세우고 그 위에 팔각 옥개석을 올린 특이
한 형식이다. 사천왕주 사이에 열린 네 개의
공간으로는 팔부중이 새겨진 팔각의 받침석
위에 봉안된 불좌상에 예배할 수 있도록 꾸
며졌으나 현재 불상은 없어지고 타원형으로
치석된 석재가 올려져 있다〈그림 31〉. 사천왕
주 안쪽 면에는 약사東, 아미타西, 석가南, 미
륵보살北의 사방불이 각각 새겨져 있는 3면
은 삼존 형식이고〈그림 32〉 항마촉지인을 결한
석가불상만 독존으로 새겨져 있는데, 본존
상과 함께 오방불五方佛을 구성하고 있는 형
식이다.

영명사의 정확한 창건 시기는 알 수

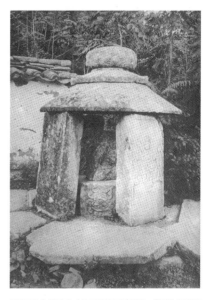

그림 30 | 영명사 석조팔각불감(출처 : 『朝鮮古蹟圖
譜』 7, 1919, 도3183)

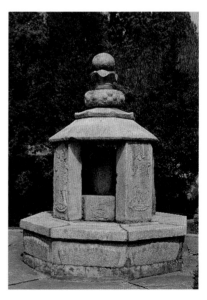

그림 31 | 영명사 석조팔각불감, 고려시대, 현 평양
용화사(출처 : 국립문화재연구소, 『사진으로 보는 북
한의 국보유적』, 2006, p.199)

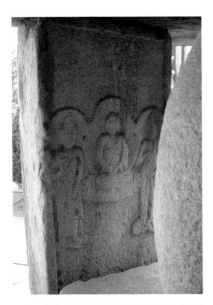

그림 32 | 영명사 석조팔감불감의 내면 서쪽 아미타 삼존불상 세부(출처 : 손영문, 「平壤 永明寺 石造 佛龕」, 『聖寶』 5, 2003, p.80 도8에서 전재.)

없으나 예종 4년(1109) 여진군을 물리치기 위해서 문두루도량文豆婁道場을 열었다고 한 것을 보면, 이 사찰의 성격이 신인종 계통이었을 가능성이 크다. 영명사 불감은 우리나라에서 유례가 없는 현존 유일의 작품일 뿐 아니라 고려 전기 4방불의 존명을 알 수 있어 고려시대 불교조각 연구에 중요한 자료이므로 학계 연구자들의 관심을 끌었는데, 이 불감에 대한 연구를 통해 영명사 불감의 형태에 신라하대 이후 유행하는 다각형 사리기의 조형적 특징이 반영되어 있으며, 불감을 구성하는 네 개 판석에 새겨진 사방불 가운데 북방 미륵보살상이 용화수인龍華樹印을 결하고 있다는 사실이 밝혀졌다.

❖ 남북 학술연구 교류를 통한 학술조사 시행

앞에서 살펴본 바와 같이 고려시대 국가불교의 융성함을 말해 주는 고려시대 불교조각은 수도였던 개경 일대를 중심으로 황해도, 평안도, 강원도 지역에 널리 퍼져 있으며 이들 유물에 직접 접할 수는 없었으나 한국에서는 고려시대 불교조각의 연구가 진행되어 오고 있다. 고려시대 널리 성행했던 미륵신앙을 알려 주는 석조미륵상에 대한 연구가 진행되었으며, 고려 중기 수도 개경 현화사를 중심으로 남경(서울) 삼천사, 원주 법천사, 보은 법주사 등에서 크게 일어났던 법상종의 미술, 고려 후기 14세기 전반에 유행했던

금동불상 등의 연구가 폭넓게 이루어졌으며, 최근에는 그 연구 범위에 북한 소재 유물도 포함되었다. 또한 고려 후기 12~13세기에 제작된 목조불보살상의 복장유물이 조사되면서 새롭게 학계에 소개되고 있다. 이와 같은 연구 성과는 북한에서 전해 오고 있는 고려시대 불교조각을 편년하고 그 성격을 규명하는 데 기준으로서 활용될 수 있고, 그와 동시에 현존하는 북한 소재 고려시대 불상은 지금까지 축적된 연구의 기존 연구 성과를 보완하고, 도출된 내용을 검증하며, 그 논의의 범위를 확대할 수 있는 자료가 된다.

　여기서 살펴본 고려시대 불교조각의 연구 성과를 토대로 앞으로 수행될 조사와 연구계획을 수립할 수 있을 것이다. 먼저 고려시대 불교조각에 대한 연구를 위해서는 정확한 불교조각 작품의 현상 파악을 위한 조사가 선행되어야 한다. 개성, 평양 지역은 물론이고 금강산 일대에 소재한 고려시대 철불 및 석불·마애불상과 금강산에서 출토된 금동불상은 새로운 연구 성과를 이끌어 낼 수 있는 조사 대상이 될 것으로 생각한다. 만약 앞으로 북한 지역 조사가 가능하게 된다면, 앞에서 살펴본 고려시대 불교조각의 기존 연구 성과를 보완하고 발전시켜 더욱 심화된 연구 성과를 도출할 수 있을 것이다.

　북한 지역 고려시대 불교조각의 조사 범위를 지역별로 생각해 보면, 먼저 고려의 수도였던 개성특급시는 불교조각과 석탑, 비 등의 석조문화재가 다수 전해오는 지역이므로 여러 면에서 좋은 성과가 전망된다. 연차적으로 ① 영통사 불교문화재 조사 ② 개성 천마산 일대 불교문화재 조사 ③ 개성 고려박물관 소장 불교문화재 조사 ④ 개성 소재 석조문화재(마애불, 석탑 등) 조사로 나누어 시행하도록 한다. 아울러 북한의 연구자들도 한국을 방문하여 유사한 성격의 고려시대 불교문화재를 공동으로 조사함으로써 서로가 고려시대 불교문화재의 이해도를 높일 수 있도록 노력해야 할 것이다.

　다음으로 금강산 지역 불교문화재 일제 조사를 꼽을 수 있다. 강원도

금강군과 고성군의 금강산 일대 지역의 문화재 조사는 금강산 지역 사찰 문화재(불상과 석조문화재) 조사와 금강산 지역 출토 금동불상 조사(평양중앙력사박물관 소장)로 나누어 수행한다. 연구 성과는 보고서 출간 외에도 논문이나 인터넷사이트를 통해서 연구자나 일반 국민에게 공개하여 자료를 공유할 수 있다.

주제별 조사는 역사적 중요성과 함께 유물의 수준이 높아 학계나 국민에게 관심을 불러일으킬 수 있는 대상을 우선적으로 시행해야 할 것이다. 개성 현화사의 석조문화재 조사, 대각국사 의천이 천태종을 열었던 영통사의 석조문화재 조사, 조선 태조 이성계가 발원하여 세웠다는 개성 관음사 석조보살반가상 2구는 좋은 조사 성과를 기대할 수 있는 대상이다. 또한 고려시대 다라니 석당石幢 조사, 개성 일대의 석불·마애불 조사, 평양 영명사 팔각 석조불감 조사 등을 우선적으로 꼽을 수 있을 것이다.

조사를 통한 학술적 성과를 높이기 위해서는 사전 워크숍을 통해 조사연구의 방향을 점검하고 연구 성과를 정리하는 체계를 갖추어야 할 것이며 학술대회를 통해 조사의 성과를 알리고 그 의의를 정리함으로써 학술적인 면뿐만 아니라 남북 문화교류에 대한 사회적 관심을 높일 수 있을 것으로 판단된다.

❖ 남북 학술DB 구축과 공동학술대회 개최

지금까지 북한 소재 고려시대 불교조각의 주요 작품을 중심으로 연구 성과를 소개하고 향후 연구의 방향과 체계와 관련해 논의하였다. 앞으로는 실물 조사가 불가능한 상황에서 사진 자료를 통해 이루어진 연구의 한계를 극복하고, 고려시대 불교조각에 대한 기존 연구를 보완하며, 북한 소재 문화

재를 한국 조각사에 편입시켜 고려시대 조각을 새롭게 조명하는 계기가 만들어져야 할 것이다. 이를 위해서는 무엇보다도 고려의 수도 개경이 위치해 있던 개성을 중심으로 하는 북한 지역의 불교조각 조사의 필요성이 절실하다. 그러나 북한 지역 불교조각 조사는 학문적인 활동을 포함한 대북 문화교류가 활발해져서 남북 연구자의 공동연구가 가능한 여건이 마련되어야만 이루어질 수 있는 일이므로 남북교류의 여건이 조성될 때 일차적인 문화사업으로 진행될 수 있도록 꾸준히 준비해 두는 것이 필요할 것이다. 남북 공동조사를 통해 새로운 자료가 발굴되고 그 성과가 정리되어 학술DB가 구축되고, 이를 바탕으로 고려시대 불교조각을 주제로 한 남북공동학술대회가 개최되어 연구자의 학문적 교류가 이루어지고, 발굴된 작품이 전시를 통해서 국민들에게 알려지게 된다면, 학문적 발전은 물론이고 고려시대 불교조각을 테마로 하는 문화콘텐츠의 융성도 기대할 수 있을 것이다.

❖ 참고문헌

『북한문화재해설집(석조물편)』Ⅰ, 국립문화재연구소, 1997.

『북한의 문화재와 문화 유적』, 서울대학교 출판부, 2000.

『북한의 주요박물관 소장품』, 국립문화재연구소, 2004.

『북녘의 문화유산』, 국립중앙박물관, 2006.

『사진으로 보는 북한 국보유적』, 국립문화재연구소, 2006.

『북한의 전통사찰』v. 1-10, 대한불교조계종 · 민족공동체추진본부, 2011.

『유리건판으로 보는 북한의 불교미술』, 국립중앙박물관, 2014.

문명대, 「高麗 法相宗 美術의 展開와 玄化寺 七層石塔 佛像彫刻의 硏究」, 『講座美術史』17, 2003.

손영문, 「平壤 永明寺 石造 佛龕」, 『聖寶』5, 대한불교조계종 총무원 문화부, 2003.

이태호, 「금강산의 고려시대 불교유적」, 『미술사와 문화유산』창간호, 명지대학교 문화유산연구소, 2012.

장경희, 『북한의 박물관』, 예맥, 2000.

최성은, 「佛敎文化財의 對北交流에 관한 考察 - 佛敎彫刻과 石造文化財를 中心으로」, 『강좌미술사』41, 2013.

홍영의, 「개성의 사찰과 불교문화재」, 『北韓의 文化遺産』, 동북아불교미술연구소 · 문화유산연구소 학술대회 논문집, 2012.

Sunil Choi(최선일), "A Study on Mid-fourteenth-century Gilt-bronze Seated Buddha Statues in North Korean Temples", *Seoul Journal of Korean Studies* 33, 2020.

개경(開京)과 강도(江都)의 청자

박 지 영

박지영(국립무형유산원)
문화재청 국립무형유산원 학예연구관. 대표논문으로「고려궁성 출토 명문·기호 청자 고찰」,『문화재』52-2호 (국립문화재연구소, 2019) 등이 있다.

❖ 고려시대 청자의 제작과 유통

　　고려청자에 대한 연구가 시작된 이래로 2000년대 초반까지는 청자의 발생이나 상감청자의 발생 시기 등에 대한 연구가 주를 이루어 왔다. 점차 중국의 발굴 자료가 공개되면서 교류 측면에서 가마의 구조나 제작 방식, 기법, 문양 등에 대한 구체적인 연구가 활발히 진행되었다. 그 후 개성 고려궁성 유적이나 해저海底에서 유물이 출토되고, 강진과 부안의 새로운 자료가 공개됨에 따라 고려청자 연구는 새로운 전환점을 맞이하고 있다.

　　이 글에서는 만월대滿月臺로 잘 알려진 개성 고려궁성의 유물을 조사, 정리하면서 막연하게 고민했던 고려시대 청자의 수요와 제작, 유통에 대해서 시론試論으로나마 이야기해 보고자 한다. 고려청자의 대표적 생산지였던 강진과 부안, 이들 도자기와 물품을 운반했던 선박이 침몰된 서해안의 해저 유물 등을 최고급 청자의 수요처였던 고려 수도 개경開京과 강도江都의 청자를 통해 그 성격을 정리해 보았다.

　　다만 개경과 강도의 청자 관련 자료가 매우 제한적이고, 강진과 부안 가마터의 조사와 정리가 여전히 진행되고 있어 연구에 여러 가지 한계가 있다. 이 같은 한계를 전제하고, 이 글에서는 지금까지 공개된 자료를 활용하여 개경과 강도 청자의 양상과 그 흐름을 수요(지배층의 수요, 취향) 관점에서 살펴보도록 하겠다.

❖ 개경의 청자

　고려청자의 최고급 수요자는 고려 왕실과 권신權臣(귀족, 무신 등)이다. 그들이 모여 살았던 곳, 고려의 수도 개경은 강도 시기를 제외하고 줄곧 고려의 황도皇都였다. 개경의 청자를 살펴볼 수 있는 대표적인 유적으로는 고려궁성(만월대)이 있으며, 개경의 다수 전세품이 전해지고 있다. 현재 국립중앙박물관에서 보전하고 있는 국보급 청자의 상당 부분은 전傳 개경 출토품으로 알려져 있다. 국립중앙박물관 소장품 중 '개성' 번호에 해당하는 유물은 6・25전쟁 이전 개성박물관에 소장되어 있던 유물로 전란戰亂을 피해 옮겨 온 것이다. 그 외에도 고려궁성 출토품을 포함하여 정확한 출토 지역을 알 수는 없지만 개성에서 출토된 유물 다수가 국립중앙박물관에 보관되어 있다. 이들 유물은 개경의 고려청자를 살펴보는 데 중요한 자료이다.

전기 청자(10~11세기)

　2007년부터 진행된 고려궁성 발굴조사에서 출토된 유물의 제작 시기는 고려 전全 시기에 해당한다. 하지만 고려 후기로 보이는 유물은 매우 소량이며, 고려 전기와 중기에 해당하는 유물이 집중적으로 확인된다. 이렇게 비교적 고려 전・중기의 유물이 집중되어 출토되는 것은 고려궁성의 운영과 관련되어 있다. 현종 대에 중심건축군이 조영되면서 최성기를 맞이했던 고려궁성은 잦은 전란과 내란으로 수차례 중수가 이루어지게 된다. 그에 따라 고려 전기 유물의 상당량이 유실되었을 것으로 추정된다. 하지만 제1, 4, 5, 6건물지군을 중심으로 비교적 이른 시기의 청자가 확인되었다. 이는 중심건축군이 조영되기 전에 서부건축군이 먼저 운영되고 있었기 때문이며, 특히 출토품 중에는 굽바닥에 점각點刻으로 명문을 새긴 예가 확인된 점에 주목한다.

그림 1 | '공상'명 청자 접시(고려궁성 출토)

　　고려궁성에서 출토된 유물은 모두 비색의 최상급 청자일 것으로 생각되지만, 실제 출토된 청자의 품질은 매우 다양하다. 점각 청자 중 '공供', '공상供上' 등의 명문이 있음에도 불구하고 품질이 좋지 않은 청자가 다수 포함되어 있다〈그림 1〉. 궐내에 사용처와 사용 계층이 다양하고 그에 따른 다양한 수요가 존재했다는 것이 가장 큰 이유일 것이다. 그리고 기명器皿이 대량으로 요구되는 행사를 위해 제작되었거나 실제 어용御用이 아닌 궐내의 일반적인 수요를 위해 공급된 자기는 품질이 상대적으로 좋지 않았던 것으로 이해할 수 있다.

　　고려 전기 개경의 청자 양상을 보여주는 중요한 자료로 '순화淳化'명 청자가 있다. '순화'명 청자는 경령전景靈殿과 함께 대사大祀를 둔 태묘太廟에 공납되었던 제기이다〈그림 2〉. 하지만 '순화'명 청자의 조형과 유색 등은 우리가 생각하는 고급 자기의 수준에 미치지 못한다. 고려 왕실에서 사용한 자기 제기의 양상이나 궁성에서 출토된 전기 청자의 양상을 볼 때 청자가 최고급 기명으로 사

그림 2 | '순화 4년'명 청자호, 993년, 이화여자대학교 박물관

용되지는 않았던 것으로 보인다. 따라서 개경의 최상급 수요는 금속기나 중국 자기로 충당되었을 가능성이 크다고 여겨지며, 그에 비해 고려청자의 위상이 전기에는 아주 높지 않았던 것으로 생각된다.

중기 청자(12~13세기 전반)

고종 대에 몽골의 침입으로 수도를 강화로 옮기면서 13세기 중반에 개경에는 고급 청자의 수요가 사실상 사라졌던 것으로 여긴다. 강화로 천도한 시기(1232~1270년)에는 개경의 고려궁성(만월대)이 운영되지 못했으며, 지배계층도 강화로 입도했기 때문에 개경에서는 양질의 청자가 소비되지 못했다. 따라서 강화 천도 이전까지를 개경의 중기 청자 시기로 보고 살펴보고자 한다.

이 시기의 청자는 고려청자의 전성기에 해당한다. 『고려도경』의 기록이나 개성 소재 고려왕릉 출토 유물 등을 통해서 전반적인 양상을 파악할 수 있는데, 중기의 청자는 앞서 살펴본 전기 청자의 위상과 달리 매우 높이 평가되고 있었다.

『고려도경』에서 연회의 상차림 관련 기록을 살펴보면, 금은기가 많이 사용되었고 금은기 이상으로 "귀한 고려청자[青陶器爲貴]"가 있었음을 알 수 있다. 즉, 고급품으로 특별한 수요에 따라 제작된 청자가 연회에서 금은기와 함께 사용되었다는 것이다. 서긍이 귀하다고 서술한 청자는 과연 어떤 청자였을까? 1123년 서긍은 궐闕과 송나라 사신의 숙소였던 순천관順天館에서 고려의 최고급 기명을 접하게 되는데, 이를 기록한 『고려도경』의 「기명」조에서 보다 자세한 내용을 확인할 수 있다.

"陶器色之青者, 麗人謂之翡色, 近年以來, 制作工巧, 色沢尤佳. 酒尊之狀如瓜, 上

有小蓋, 面爲荷花伏鴨之形. 復能作盌, 楪, 桮, 甌, 花甁, 湯琖. 皆窺倣定器制度.”

“狻猊出香亦翡色也. 上爲蹲獸, 下有仰蓮以承之. 諸器, 惟此物最精絶. 其余則
越州古秘色, 汝州新窯器, 大槪相類.”

고급高級 고려청자의 특징으로 뛰어난 조형과 색택[色沢](비색翡色)을 꼽
고 있다. 즉, 월요나 여요 같은 송대 궁정자기와 비견되는 비색의 과형 주준
酒樽, 산예출향狻猊出香 같은 고려청자가 앞서 언급한『고려도경』의「연례」〈연
의燕儀〉에 기록된 “귀한 고려청자[靑陶器爲貴]”에 해당하는 것이다. 그리고 완이
나 접(접시나 대접), 술잔이나 탕잔, 화병 등은 정요 자기의 양식과 유사한 특
징을 보인다고 하였다. 즉, 특수 기종에 해당하는 것은 여요자기[汝州新窯器]와
유사하고, 일반 기종은 정요자기와 유사하다[皆窺倣定器制度]라고 정리할 수 있
겠다. 서긍이 언급한 세 곳의 요장은 송대 궁정자기를 생산했던 대표적인 요
장으로, 고려 왕실에서 사용한 최고급 자기
가 중국 송대 궁정자기와 매우 유사함을 기
록한 것이다.

　특히 서긍이 기록한 ‘출향出香’은 향로
의 일종으로, 연화형 노신爐身 위에 상형象形
(사자, 용, 오리, 원앙 등) 장식의 뚜껑이 있다〈그
림 3〉. 상형 장식인 동물의 입을 통해 향이 배
출되는 출향(뚜껑이 상형 장식인 향로)은 송대
여요에서도 확인할 수 있는데 송대 궁정자
기의 양식과 매우 유사한 형태로 제작된 것
이다. 현재 전하는 고려시대 출향 대부분은

그림 3 | 사자장식 청자향로, 고려, 호림박물관

그림 4 | 오리장식 청자향로, 고려, 오사카시립동양도자미술관 그림 5 | 사자장식 청자향로, 고려, 개성 출토, 국립중앙박물관

노신에 전이 있고 아래에 삼족三足이 있는 형태이다〈그림 4, 5〉. 출향은 『고려도
경』이 저술된 12세기 전반에 이미 제작되었으며, 이후 살펴볼 강도 시기까지
지속적으로 제작되었다.

　　실제로 12세기 전반의 인종 장릉 출토 청자를 통해 송대 궁정자기와
유사성을 확인할 수 있다. 인종 장릉 출토 청자는 순청자로 뛰어난 유색[翡色]
과 단정하고 엄격한 형태미를 보여준다. 문양이 없는 인종 장릉의 청자들에
서 고려 왕실의 인자함과 검약을 보여주는 것으로 이야기되어 왔지만, 이보
다는 당대 최고층의 취향(수요)을 볼 수 있는 것으로 이해하는 것이 옳다. 장
릉에 묻혀 있는 자기는 송대 궁정자기였던 여요와 형태, 유색, 제작 기법 등
에서 친연성이 확인된다는 점은 이미 잘 알려져 있다〈그림 6〉. 즉, 고려 왕릉에
부장된 자기는 당대 고려 왕실의 취향이 반영된 최고급 자기로, 송대의 궁정
자기와 유사한 양식으로 제작된 자기이다.

　　앞서 언급했듯이 만월대에서 출토되
는 유물 중 고려 중기의 청자 비중이 가장 높
다. 만월대가 현종대에 기본적인 형태를 갖
춘 이후 궁성이 비교적 안정적으로 운영되었
던 시기였던 만큼 출토된 유물의 양이 많고
다양한 기종과 장식 기법 등이 확인되었다.

그림 6 | 청자잔과 뚜껑, 고려, 인종 장릉,
1146년 하한, 국립중앙박물관

　　고려청자의 일반적인 기종 외에도 원
통형 청자나 청자기와, 투합 같은 특수 기종도 확인되었다. 시문 기법으로는
고려 중기의 대표적인 압출양각 기법이 압도적으로 많다. 압출양각이 시문
된 대접과 접시는 문양의 표현이 세밀하고 밀도가 높은 12세기 전반의 양상
보다는 12세기 중후반 이후에 압출양각이 전국적으로 확산되면서 나타나는
양상을 보여준다. 그 밖에 포도동자문이나 인동당초문대의 청자는 강진, 부
안에서 제작된 고급 문양의 자기이다. 내저 둘레에 여의두문이 있고 구연부
에 인동당초문대忍冬唐草文帶가 돌아가는 절요형의 청자접시는 석릉碩陵(1237
년)과 지릉智陵(1202년, 1255년), 보령 원산도 등 13세기 전반의 유적에서 출토
되는 유형이다.

　　상감象嵌은 병이나 호 등에 주로 사용되었으며, 전반적으로 사용 빈
도가 낮다. 대접의 경우에는 내면에 여지荔枝문, 외면에는 역상감당초문대
의 원 안에 모란을 시문한 청자대접 편이 확인되는데 명종 지릉(1202년, 1255
년) 출토 청자대접과 유사하다. 개성 장풍군에 위치한 명종 지릉 출토 청자
는 12세기 후반~13세기 전반의 양상을 보여주는 대표적인 유물로 꼽히며 대
접, 접시, 퇴주기 등이 출토되었다. 명종 지릉 출토 청자의 편년에 관해서는
명종이 훙거한 1202년으로 보는 견해와 몽골의 침략으로 훼손되어 능을 보
수한 1255년으로 보는 견해가 있다. 〈표 1〉에서 12세기 후반~13세기 전반의

유물을 정리해 본 결과, 명종 지릉 출토 청자는 12세기 후반 보다는 13세기 전반의 양상과 유사하여, 1202년 하한보다는 1255년 하한의 유물로 보는 것이 적절하다고 여겨진다. 고려궁성에서 발견되는 상감청자는 수량이 많지 않은데, 그중 중기 상감청자 대접은 명종 지릉 출토 청자와 같은 여지문 비율이 높은 편이다. 명종 지릉 출토 청자는 고려궁성에서 출토되는 중기(강도 이전) 유물과 전반적으로 유사한 양상을 보인다.

중기의 청자 중에 상감기법을 사용하지 않은 순청자純靑磁는 문양이 없거나 음각 또는 양각 기법을 사용하였다. 유색과 조형미에 중점을 둔 이런 양질의 청자는 12~13세기에 걸쳐 생산되는 동안 기본적인 형태를 벗어나지 않는 정형성과 보수성이 드러난다. 이는 예종 연간(1105~1122년)에 이루어진 송대 문물, 제도 도입과도 함께 생각해볼 수 있는 부분이다. 이때 도입된 송대 문물과 제도는 고려의 문화와 제도에 많은 영향을 미치게 되는데, 고려 왕실의 기명과 관련한 양식(제도)이나 취향 등도 이러한 북송대의 영향이 있었다고 생각된다. 즉, 고려 왕실에서 송대 궁정자기(여요와 정요) 양식의 자기를 선호하게 되어 이와 유사한 양식의 고려청자가 최상층의 수요를 위해 제작되었던 것이다. 대표적인 예로 출향을 비롯한 삼족의 향로나 침형병砧形瓶, 화형발花形鉢, 투합套盒 등이 있다. 이러한 경향과 더불어 상감청자가 제작되기 시작하지만, 13세기 전반 고려 왕실에서는 상감청자의 수요가 그다지 많지 않았던 것으로 보인다. 고려궁성 출토 유물의 양상을 보면, 상감 여지문 대접과 매병 등에서 소량 확인될 뿐 고급 청자대접에서는 여전히 섬세한 음각기법을 이용하여 용문이나 봉황문을 시문하고 있어 13세기 전반까지도 조형과 유색이 강조된 순청자를 고급 청자로 여기며 수요가 보다 많았던 것으로 보인다.

표 1 | 개경 · 강도 관련 고려 중기(12~13세기 중반) 유물 정리표

출처 · 시기	출향 (상형장식 뚜껑 삼족향로)	통형잔	인동 당초문대 여의두문 접시	압출양각 팔각접시	상감여의 두문대접	상감여의 두문접시	직구형 접시	퇴화문 소접시
『고려도경』 (1124)								
인종 장릉 (1146 하한)								
태안 대섬 [신해(1131) 또는 신미 (1151) 하한]								
태안 마도 2, 1호선 [12세기 후반 ~13세기 전반/ 13세기 전반 (1207. 10. ~1208. 2.)]								
보령 원산도, 진도 명량대첩로 (13세기 전반)								
고려궁성 (만월대) [1232(천도) 이전]								
명종 지릉 (1202, 1255 하한)								
강도 유적	가릉, 석릉 (1237 하한) 곤릉 (1239 하한)							
	관청리, 대산리, 남산리 등 (13세기 중반)							

후기 청자(13세기 후반~14세기)

그림 7 | 청자 금채상감원숭이
문 편호, 고려, 개성 만월대 출토,
국립중앙박물관, 개성106

그림 8 | 청자 금채상감원숭이문
편호의 능화창 내부

그림 9 | 청자 금채상감원숭이문
편호의 연화당초문과 금채 장식

1270년 개경으로 환도했으나 만월대의 대부분이 훼손되어 본궐로서 황거의 기능을 제대로 할 수 없었다. 강화에서 환도한 이후, 특히 중심건축군의 전각 관련 기록이 사료에 거의 등장하지 않는데, 환도한 이후에도 중심건축군이 제대로 복구되지 못했음을 의미하는 것이다. 다만 의례나 사신의 영접 등 일부 기능을 했던 서부건축군의 강안전康安殿이나 구정毬庭, 제향이 행해진 경령전景靈殿 정도가 환도 이후의 사료에서 확인될 뿐이다. 따라서 만월대 후기 청자는 환도 이후에 사용되었던 서부건축군의 일부 건물지를 중심으로 출토되며, 그 비율은 낮을 수밖에 없다. 이렇게 고려궁성의 운영을 살펴보면, 고려 후기에 해당하는 유물이 많지 않은 것은 매우 당연한 일이라 할 수 있다.

개경으로 환도한 이후의 대표적인 유물로는 금채金彩로 장식한 청자 원숭이문 편호扁壺가 있다〈그림 7~9〉. 고려궁성에서 출토된 이 화금畵金 청자는『고려사高麗史』기록에 근거하여 13세기 후반 경에 원나라 진상용으로 제작되었던 것으로 추정하고 있다. 즉, 개경으로 환도한 이후 얼마 되지 않아 제작된 진상용 자기이다.

이 편호는 앞서 살펴본 강도 이전 개경 청자의 유색과 형태미에 미치지 못한다. 상감과 금채로 화려하게 장식한 이 편호는 중기 청자와 다른 미감을 보인다. 고려 상감청자에 흔히 등장하는 패턴화된 상감 문양이 아니라

나무 밑에 있는 원숭이를 능화형 창 안에 회화적으로 표현하였다. 나무 아래 원숭이가 복숭아를 올리는 모습으로 '원숭이[猴]'는 '제후諸侯', '복숭아'는 '장수 長壽'를 상징하는 것이다. 고려가 원 황제의 장수를 기원하는 의미를 담고 있는 도상으로, 진상용 화금청자에 이런 문양을 시문하여 보낸 것으로 생각된다. 종속문양인 연화당초문은 원의 부량자국浮梁磁局에서 생산한 관부용 자기의 문양과 관련성이 있어, 청자 상감원숭이문 편호는 원 황실이 선호할 만한 문양을 잘 조합하여 제작한 진상용 자기로, 13세기 후반 개경 환도 이후 고려청자의 경향을 명확히 보여주는 유물이라 할 수 있다.

또 청자 금채상감원숭이문 편호와 만월대에서 함께 발견된 원대 자주 요의 공작남유孔雀藍釉 자기〈그림 10〉도 당시 원 도자의 유입과 고려 왕실의 도자 수요 경향을 보여주는 중요한 유물이다. 공작남유 자기는 원대 교장窖藏에서도 매우 수준 높은 자기와 동반 출토되어 화금자기와 같이 고려 왕실과

그림 10 | 공작남유매병, 원, 개성 만월대 출토, 국립중앙박물관, 개성107

최상층을 위한 자기였음을 알 수 있다. 즉, 만월대에서 발견된 원의 최고급
자기는 화금자기와 함께 이 시기에 원나라 최상층 취향이 고려와 밀접한 관
련이 있음을 보여준다.

그림 11 | '경오'명 청자 상감포류수금문 대접,
고려궁성 서부건축군 출토

그림 12 | 청자 상감연화당초문 대접,
고려궁성 서부건축군 출토

14세기의 양상은 간지명 청자와 '정
릉'명 청자를 통해서 그 성격을 명확히 알
수 있는데, 만월대에서도 간지(경오庚午, 임
신壬申)명이 새겨진 청자와 연화당초문이 상
감된 14세기 청자가 출토되었다〈그림 11, 12〉.
청자에 간지명이 새겨진 청자의 일부 기형
과 문양이 원의 관용자기와 관련된다는 점
등을 고려해 볼 때 13세기 후반에 이어 14
세기에도 지속적으로 원의 영향이 나타남
을 알 수 있다. 그 밖에도 원 황실과 관련된
'내부內府'명 자기 등이 고려 후기 고려와 원
의 긴밀한 교류 양상을 보여준다.

강도 이전의 청자는 앞서 살펴본 바
와 같이 송·금대 궁정자기의 양식과 친연
성을 갖지만, 이 시기의 청자에서는 원대
자기의 영향이 새롭게 감지되는 것이다. 이러한 변화가 환도 이후에 나타나
는 것인지, 강도 시기부터 시작되어 나타나는지는 13세기 중반에 해당하는
강도 고려청자의 양상을 통해 확인이 가능할 것이다.

❖ 강도의 청자

　　몽골군의 침입으로 1232년(고종 19년)에 고려의 왕실은 강화로 천도
遷都하였다. 강화는 몽골 간 전란하에 임시 수도로, 강도 시기는 1232년부터
1270년(원종 11년)까지 약 39년간이다. 천도 이후에 강화에서는 성城과 궐闕을
비롯하여 사찰 등을 대상으로 대대적인 조영이 이루어졌다. 새로 지은 궁전
과 사찰의 이름을 개경에서 썼던 대로 하였고, 심지어 개경에서 쓰던 지명과
산 이름까지 강도에 붙여 개경의 모습을 그대로 유지하고자 하였다.

　　하지만 불행히도 현재 강도의 궁성은 그 위치조차 명확히 알 수 없는
실정이다. 짧은 기간 임시 수도였으며, 개경 환도 과정에서 도읍 시설이 파
괴되거나 이동되었기 때문에 도읍으로서의 모습이 금방 사라졌던 것으로 여
겨진다. 또 이후에 다른 새로운 시설이 들어오면서 강도의 흔적은 더욱 찾기
어려워졌다. 따라서 강도 궁성의 유물을 통해 강도 시기 고려청자의 양상을
확인하기는 어렵다. 다만 강도에는 소량이나마 고려 왕릉에서 출토된 유물
과 건물지 유적에서 발견된 유물이 있어 이를 통해 강도 고려청자의 양상을
파악할 수 있다.

　　강화군 양도면 능내리에 위치한 순
경태후 김씨(~1237, 원종元宗의 비)의 가릉嘉陵
에서는 청자 퇴화문 접시가 출토되었다〈그림
13〉. 길정리에 있는 희종熙宗(~1237년)의 석릉
碩陵에서는 대접, 접시, 잔탁, 뚜껑, 항아리,
호의 편 등이 출토되었다〈그림 14〉. 음각, 양
각, 상감, 퇴화 기법이 고르게 확인되며 유색

그림 13 | 가릉 출토 청자,
1237년 하한, 국립문화재연구원

도 비교적 좋은 편이다. 압출양각 대접의 구연부에 금속 테를 둘렀던 흔적이

그림 14 | 석릉 출토 청자,
1237년 하한, 국립문화재연구원

그림 15 | 곤릉 출토 청자,
1239년 하한, 국립문화재연구원

확인되는데, 굽바닥에 'ㅇ'이라는 기호가 있다. 이 기호는 사당리 8, 10, 23호에서 확인되는 것과 같은 특징으로 강도 시기에 양질의 청자가 계속 생산되고 사용되었음을 보여 주는 것이다.

곤릉坤陵은 원덕태후 유씨(~1239, 강종康宗의 비)의 능으로 강화군 양도면 길정리에 위치하고 있다. 청자 삼족향로와 대접, 접시, 매병과 주자 뚜껑 등이 확인되었다. 출향出香의 노신爐身에 해당하는 삼족향로가 강도 시기에도 확인되고 있으며, 역상감기법으로 시문한 주자 뚜껑도 있다. 압출양각으로 장식한 화형 전 접시의 단정한 형태와 유색은 여전히 전성기 청자의 양상이 이어지고 있음을 보여준다〈그림 15〉.

강도의 고려왕릉에서 확인되는 청자는 이미 도굴 등으로 유실되어 수량이 많지 않으나, 강도 이전 개경의 청자와 크게 다르지 않음을 확인할 수 있다. 장식 기법으로는 퇴화 기법의 사용이 두드러지며, 특히 곤릉에서 출토된 삼족향로는 상형 장식의 뚜껑과 한조를 이루는 출향의 노신으로 12세기 전반부터 지속적으로 제작되었음을 앞서 살펴보았다. 유색은 부분적으로 누런빛을 띠는 경우도 있으나 비색의 여운이 남아 있는 것으로 볼 수 있다.

고려왕릉 외의 성곽 유적인 옥림리 유적(390-1번지)에는 품질이 좋은 청자가 다수 포함되어 있다〈그림 16〉. 옥림리 건물지는 1250년에 축조된 강화

그림 16 | 강화 옥림리 유적(390-1번지) 출토

중성과 인접한 곳에 위치하고 있어 비슷한 시기에 축조되었을 것으로 여겨
진다. 명종 지릉의 상감여지문 대접과 유사한 자기가 출토되었으며 잔탁과
합, 베개, 기대 등도 확인되었다. 화형접시는 다소 조잡해지는 경향이 있고
퇴화문 접시와 상감국화문 국화형접시 등이 출토되었다. 상감으로 장식된
자기도 비교적 많이 출토되는 등 13세기 중반의 경향을 잘 보여준다.

　　　강화 관청리 유적(944-2번지)은 강도 시기 군사시설과 관련된 관청이
나 창고 같은 병영시설로 추정된다.
유적의 1호 건물지에서는 청자잔과
받침, 뚜껑, 병 등이 확인되었다. 투각
기법을 이용한 화려한 청자가 확인되
었는데, 접시처럼 보이지만 측사면을
투각하였다. 따라서 용도상 접시보다
는 유병이나 잔을 받치는 받침으로 사
용되었을 것으로 추정된다. 통형잔은

그림 17 | 강화 관청리 유적(944-2번지) 출토

이전과는 달리 직경이 좁고 길이가 세장한 형태의 잔이다. 13세기 전반까지는 확인되지 않는 형태로 새로운 경향을 보여주는 것이다〈그림 15〉, 〈표 1〉.

강화 관청리 163번지 등에서 출토된 유물 중 무문청자는 거의 없고, 다양한 기법으로 장식한 청자가 있다. 연판문이나 앵무문을 새긴 조각(음각, 양각) 기법의 청자나 압출양각 청자의 비중이 낮아지고, 상감기법이 가장 많이 확인된다. 이는 상감기법이 소량 확인되는 개경에서의 출토 양상과는 차이를 보이는 것으로 고급 청자의 주류가 상감기법으로 이동하는 양상을 보여주는 것으로 생각된다.

그림 18 | 청자 동화연판문 표형 주자,
1257년 하한, 최항 묘 출토, 삼성미술관 Leeum

강도 시기의 대표적인 전세품으로 최항崔沆(~1257년)의 묘지석墓誌石과 함께 무덤에서 출토된 청자 동화연판문 표형 주자가 있다〈그림 18〉. 무신정권의 최고 실력자였던 최항의 묘에 부장된 당대 최고급 청자라 할 수 있다.

이 주자는 음각과 양각, 동화, 철화, 퇴화, 첩화까지 다양한 청자 제작 기술이 사용된 매우 장식적인 청자로 유색과 형태미 또한 뛰어나다. 이 주자는 앞선 왕릉 부장 청자들에서는 보이지 않는 강하고 화려한 장식성이 두드러지는데, 이는 이전과는 다른 새로운 경향으로 주목할 만하다.

고종의 홍릉洪陵(1259년)과 원찰(홍릉사)이 위치한 국화리菊花里에서 출토된 청자 철채퇴화문 나한좌상은 감상이나 종교적인 목적으로 제작된 상형의 청자이다〈그림 19〉. 이 나한좌상은 고려 최상급 상형청자의 조형성에는 미치지 못하는 것으로 보이지만, 일반적인 청자 불상(나한상 포함)이 대체로 조

질粗質로 제작되었던 것에 비하면 조형적인
면이나 유색 등에서 매우 뛰어난 작품이다.
틀(도범)로 성형하지 않고 경상經床에 팔을 기
대 앉아 있는 자세나 얼굴 등을 자연스럽게
표현하였다. 인물을 더욱 효과적으로 표현
하기 위해 부분적으로 철화와 퇴화를 사용
했는데, 철화는 군데군데 채색하듯이 사용
하였고 퇴화는 점점이 찍어서 의습衣褶 선을
장식적으로 표현하였다.

그림 19 | 청자 철채퇴화문 나한좌상,
1259년 이후, 국화리 출토

　　강도의 청자는 강도 이전 개경 청자
와 품질이나 기종 면에서 눈에 띄는 큰 변화
없이 기본적인 양상을 이어간다. 하지만 기
물을 좀더 화려하게 장식하는 경향이 두드
러진다는 점이 특징적인데 상감청자에서도
이러한 경향이 나타난다. 강도 시기에 해당
하는 13세기 중반에 제작된 허베이성河北省
사천택史天澤(1202-1275년) 묘 출토 청자상감
모란운학문매병은 이 시기 상감청자의 특징
을 잘 보여주는 매우 화려하고 장식적인 청
자매병이다. 이 매병과 문양 구성이나 조형
이 유사한 청자 매병이 부안 유천리 출토품
에서 확인된다〈그림 20〉.

　　퇴화기법은 이전부터 사용되었지만
13세기 전반부터 본격적으로 사용되었던 것

그림 20 | 청자 상감운학문 매병,
1275년 하한, 사천택묘 출토

으로 여겨진다. 퇴화기법은 강도 시기의 청자에서도 빈번하게 확인되는데, 점점이 찍어서 꽃을 표현하는 것 외에도 상감문양을 그리듯 시문하기도 하였다. 퇴화기법은 고려궁성이나 강화 왕릉 유적에서 빠지지 않고 확인되는 기법으로 주목할 만하다. 반면 철화기법은 강도 시기에는 거의 확인된 바가 없으며, 고려궁성에서도 1~2점의 극소량이 확인되었을 뿐이다. 퇴화와 철화기법은 흑과 백이라는 점 외에는 비슷한 효과를 내는 기법으로 인식되어 왔지만, 출토 양상에서 큰 차이를 보여 수요에 차이가 있었던 것으로 여겨진다.

　　강도 시기는 최씨 무신정권의 절정기를 이루었던 시기로 사실상 고려 왕실이 제 역할을 할 수 없었던 시기였다. 12~13세기 전반에 송대와 금대 궁정양식의 영향을 받은 고려 왕실의 최고급 청자 취향을 바탕으로, 강도 시기에 새롭게 나타나는 화려하고 장식적인 경향은 무신이라는 집권세력과도 무관하지 않다고 여겨진다. 강도 시기는 송·금대로부터 정치적·물리적 영향에서 멀어질 수 있었던 시기이다. 중국 내에서도 정치적 혼란기였기 때문에 다방면에서 송과 고려의 관계는 전과 같지 않았다. 따라서 강도 시기 도자의 양상에서 볼 수 있듯이 중국과는 다른 고려적인 요소가 적극적으로 표현될 수 있었다. 고급 청자에 상감, 퇴화, 동화 기법을 적극 활용했는데, 개경 시기 청자에서 중시했던 형태와 유색이 뛰어난 청자 취향에 변화가 생긴 것이다. 강도 시기는 정치적으로는 왕과 무신 간에 명암이 엇갈렸던 시기였지만, 고려청자에 고려적 양상이 적극적으로 발현되는 중요한 시기였다고 할 수 있다.

　　다시 개경으로 환도한 시기는 김준金俊(~1268년)이 사망한 후 무신정권이 쇠퇴하고 원종이 왕실의 세력을 회복해 가는 시기이다. 원종이 왕권을 회복하기 위해 친몽정책을 펴게 되고 원의 요구에 따라 출륙환도가 이루어졌다. 원종 이후에는 고려 왕의 시호 앞에 '충忠'을 쓰게 되었고, 원의 직접적인

간섭을 받게 된다. 이러한 영향은 정치는 물론이고 사회 전반에 미치게 되고 도자에서 역시 원의 영향이 확인된다. 이후 원대 추부樞府자기의 문양이 고려청자에는 상감으로 표현되어 나타나는데, 이것은 강도 시기에 발현된 고려청자의 특징을 기반으로 원 도자의 영향을 수용하였기 때문이다.

표 2 | 개경 · 강도의 고려청자 시기별 양상

구분		시기	양상	관련 유적, 유물	비고
전기 (개 경)		10~11 세기	- 황갈색 계열의 초기 청자류 - 선해무리굽, (중국식) 해무리 굽 - 백색내화토빚음 받침 - 평저와 포개구이 확인 - 점각 명문	순화명 청자(992, 993년) 청자 음각연판문 대접 및 뚜껑	
중기	I (개경)	12세기~ 13세기 전반	- 사립내화토빚음, 규석 받침 - (한국식) 해무리굽, 다리굽 - 비색청자의 전성기(송대 궁정 자기의 영향) - 무문 및 다양한 장식 기법 사 용 - 압출양각, 퇴화 기법 - 상감 기법의 성숙 - 기호, 명문(戊, 燒錢)	『고려도경』(1124년) 인종 장릉(1146년 하한) 태안 대섭(1131년 또는 1151년 하한) 마도 2, 1호선(~1208년) 원산리, 명량대첩로	송·금대 궁정자 기양식 의 영향
중기	II (강도) 1232 ~1270 년	13세기 중반 1232 ~1270 년	- 규석, 사립내화토빚음, 모래 받침 - 다리굽 - 상감기법의 전성기/ 퇴화, 동 화기법 등 - 철화의 쇠퇴 - 기호, 명문 삼족향로(출향)의 지속 생산	가릉·석릉(1237년), 곤릉(1239년) 강도 유적(관청리 등) 명종 지릉(1255년 하한) 최항묘 출토 주자(1257년 하한) 국화리 출토 나한상(1259년 이 후) 사천택묘 출토 매병(1275년 하 한)	송·금대 궁정자 기양식 의 영향 + 고려적 요소의 발현
후기 (개경 환도)	13세기 후반~ 14세기 (환도 이후)	13세기 후반~ 14세기 (환도 이후)	- 규석, 모래받침 - 유색의 변화, 상감기법 - 기벽과 기형이 투박해지는 양 상 - 경오(庚午, 1330년), 임신(壬 申, 1332년)	청자 원숭이문 화금청자(13세기 후반) 간지명 청자(14세기 전반) '정릉'명 청자(1365~1374년)	원 도자의 영향

❖ 개경과 강도로 공납된 강진·부안의 청자

개경의 전기 청자는 〈표 2〉에서 정리한 바와 같이 황갈색 빛을 띠는 선해무리굽이나 해무리굽의 전형적인 초기 청자가 있고, 이와 유색은 유사하나 평저에 포개구이 흔적이 남아 있는 청자가 있다. 전자와 후자는 질적으로 뚜렷하게 구분되며, 동일 요장에서 제작되었다고 보기에는 기형와 번조기법 등에서 차이를 보인다. 전자는 개경 주변의 초기 청자 가마터에서 흔히 발견할 수 있는 유형의 청자군이다. 우리가 초기 청자가마로 잘 알고 있는 배천군 원산리나 봉암리, 시흥 방산동 가마터에서 출토된 청자와 같은 유형이다. 하지만 평저의 포개구이를 한 청자는 이들 가마터에서는 확인되지 않는 유형인데, 경기도 양주시 부곡리 초기 청자요지 지표 수습품과 전반적으로 유사하여 제작지의 범위를 다양하게 생각해 볼 수 있다.

그림 21 | 청자 음각연판문 대접 및 뚜껑,
개성 출토, 국립중앙박물관

그림 22 | 청자 음각연판문 대접(발),
강진 용운리 9호 발ー B형

개경 전세품 중에는 청자음각연판문 대접〈그림 21〉이 있는데, 이는 강진 용운리 9호의 발鉢 B형〈그림 22〉에 해당하는 것으로 제작지가 강진이었을 가능성이 크다. 따라서 초기 고려궁성의 청자는 개성과 근접한 중부 지역의 요장에서 공급되었음은 의심할 여지가 없으며, 강진 지역의 청자도 이른 시기부터 고려궁성에 납입되었을 가능성이 크다고 여겨진다.

중기 청자는 12~13세기 중반에 해당하는데, 전기와 달리 청자의 품질이 눈에 띄

게 좋아지면서 다른 요장의 청자가 고르게 납입되지 않고 양질의 청자를 생산했던 강진과 부안으로부터 청자가 납입된 것으로 보인다. 수요의 중심이 개경에서 강도로 이동한 시점을 기준으로 강도 시기 청자에서 나타나는 특징이 부안 청자와 유사하다는 점은 특이할 만한 것이다. 부안의 청자가 개경이나 강도로 운반되었다는 사실은 해저 출토 유물을 통해서 확인할 수 있다.

　청자의 운반과 관련해서는 해저 유물이 매우 중요한 자료라 할 수 있다. 중기 청자의 중심 생산지였던 강진과 부안에서 개경으로 청자를 운반하기 위해서는 해운海運이 필수였기 때문이다. 이러한 이동경로 상의 해저에서 발견된 청자를 포함한 물품은 물표(목간, 죽찰)를 통해서 유통된 시기, 수요자, 생산지 등을 추정할 수 있다〈표 3〉. 해저에서 발견된 고려시대의 침몰선과 유물은 많은 연구를 통해 편년이 대략 정리되어 있다. 그중에서 시기가 비교적 명확하고 구체적으로 밝혀진 것은 태안 대섬의 유물과 마도 1, 2, 3호선에서 발견된 유물이다. 태안 대섬 해저유물을 보면 주요 운반품이 청자였지만, 마도의 해저유물은 청자가 주요 운반품이 아니었으며, 선박별로 품질에서 차이를 보이기 때문에 상호 비교 연구에 한계가 있다. 하지만 그 당시 청자의 양상을 파악하는 데 참고할 수 있는 자료이다. 그 밖에 보령 원산도과 진도 명량대첩로의 유물은 명확한 편년자료는 확인되지 않았으나, 13세기 전반의 최고급 청자라는 데는 이견이 없다〈표 3〉.

　12세기 후반~13세기 전반의 태안 마도 2호선은 도자기가 주요 화물은 아니었지만, 꿀과 참기름을 담기 위한 매병이 출토되었다. 그중 참기름을 담았던 청자상감국화모란유로죽문靑磁象嵌菊花牡丹柳蘆竹文 매병은 과瓜형의 매병으로 각 면에 능화형 창을 두고 그 안에 다양한 문양을 시문하였다. 용융상태는 좋지 않지만 상감 문양과 조형이 높은 수준에 이르렀음을 알 수 있다. 매병을 포함하여 마도 2호선의 청자는 죽찰을 통해 부안에서 제작된 청

자로 여겨진다. 무신정변 이후 그 당시 최고의 권력 기구였던 중방의 도장
교, 무관직 별장, 교위 등에게 보내진 것으로 보아 주 수요자가 무신이었음
을 알 수 있다. 1207~1208년으로 편년되는 마도 1호선 역시 무신에게 보내
지는 화물이며, 그중에 일부 고급 청자가 섞여 있다. 죽찰의 내용, 상감모란
연화문 표형주자·승반 그리고 변형된 연판문의 일종인 세로선문 통형잔 등
을 통해 생산지가 강진으로 추정되는데, 마도 2호선에 비해 품질은 좋지 못
하다.

표 3 | 유통(해저) 관련 유적(운반선) 출토 청자의 양상

유적명 (운반선)	시기	특징	생산지(발송지)	수요자(수취인)
태안 대섬	12세 기 전·중반 [신해(1131 년) 또는 신 미(1151년)]	화물: 청자[砂器] 목간: 발송지와 수취인 확인 가능 포장 단위 청자: 무문과 음각, 양각의 양질 청자 백색내화토빚음, 모래, 규석(소량) 받침 대접, 접시, 잔, 발우 사자장식뚜껑 향로, 두꺼비 연적 등 비고: 최상급은 아니지만 상품 청자	강진 耽津	개경 崔大卿 安永 隊正 仁守
태안 마도 2호선	12세기 후반 ~13세기 전 반의 양상	화물 : 곡물류, 꿀[精蜜]과 젓갈[卵醢] 등 목간: 발송지와 수취인 확인 가능 수량과 포장 단위 청자: 무문과 음각, 양각, 상감 사립내화토빚음, 규석 받침 연판문 대접(음각, 양각) 양각 연판문 통형잔과 뚜껑, 반구형 잔 조질의 청자접시 매병(음각연화문, 과형 상감국화모란유로 죽문) 비고: 오문부(중방 도장교)에게 꿀, 참기 름을 매병에 담아 보냄	부안 茂松縣 (전라북도 고창) 長沙縣 (전라북도 고창) 古阜郡 (전라북도 정읍)	개경 大卿 庾 [庾資 諒] 李克偦 奇 牽龍 □ 郎中 別將 鄭元卿 校尉 黃仁俊 重房 都將校 吳 文富 別將同正 尹□ 珍

유적명 (운반선)	시기	특징	생산지(발송지)	수요자(수취인)
태안 마도 1호선	13세기 전반 (1207. 10. ~1208. 2.)	화물: 곡물류, 젓갈류 목간: 정묘, 무진 발송지와 수취인 확인 가능 수량과 포장 단위 청자: 무문과 음각, 양각, 상감 사립내화토빚음, 규석 받침 연판문 대접과 접시(음각, 양각) 양간 연판(세로선)문 통형잔과 뚜껑, 반구 형 잔 철화문 광구병, 화분 항, 정병, 상감모란연화문 표형주자와 승반, 투각기대 비고: 마도 2호선에 비해 질이 좋지 않고, 세로선 형태의 연판문 통형잔은 용운리 (10호 Ⅱ층 나·다 유형)과 유사	강진 竹山縣 (전라남도 해남) 會津縣 (전라남도 나주) 遂寧縣 (전라남도 장흥)	개경 大將軍 金純永 別將 權克平 校尉 尹邦俊, 檢校大將軍 尹 起華 典廏同正 宋 奉御同正 宋壽 梧
보령 원산도 · 진도 명량 대첩로	13세기 전반	청자: 무문과 음각, 양각, 상형 규석, 태토, 모래 받침 대접, 접시, 완, 잔, 향로, 주자, 병, 합, 베 개 등 '○' 기호 비고: 최상급의 비색청자 삼족향로가 곤릉(1239년)보다 이른 시기 로 추정	강진/ 부안	개경
태안 마도 3호선	13세기 중반 (1264 ~1268년 경)	화물: 곡물류, 고급어패류(젓갈, 전복, 홍 합, 상어), 꿩, 사슴(개) 등 목간 : 발송지와 수취인 확인 가능 수량과 포장단위 청자 : 연판문 대접(양각, 음각), 접시 상감뇌문 반구형 잔 다리굽, 평저 사립내화토빚음, 모래, 규석(1) 받침 비고: 주요화물이 청자가 아니기 때문에 청자의 수량이 매우 적고, 품질도 좋지 않 음.	강진 呂水縣 (전라남도 여수)	강도 金令公 [金俊] 侍郎 辛允和, 俞 千遇
무안 도리포	14세기 중반	청자 : 상감 흑색태토빚음, 모래 받침 대접, 접시, 잔, 잔탁, 발 등 '凵' 형 굽다리 비고 : 간지명 청자보다는 문양이 간략 지정십일년명 청자대접(1351년)과 유사 정릉명 청자대접(1365년) 보다는 앞 시기	강진	개경

　　13세기 전반에 해당하는 원산도와 명량대첩로의 청자는 강진과 부안에서 제작된 최상급의 청자로 상감기법으로 장식한 매병과 함께 여러 점의 출향과 향로가 발견되었다. 방형方形과 원형圓形의 정鼎형 향로의 편도 함께

출토되었다. 이들 향로는 『고려도경』이 적힌 12세기 전반부터 제작된 기종이다. 고기물에 대한 관심과 고동기를 모방한 기물이 유행했던 북송대 궁정자기의 영향이 13세기 고려청자에도 지속적으로 나타난 것이다. 특히 송대 궁정자기였던 여요와 친연성이 강한 상형뚜껑 장식의 향로(출향) 등은 12세기부터 13세기 전반까지 큰 변화 없이 지속적으로 제작되었음을 출토유물로 확인할 수 있다. 이 시기는 상감 기법이 성숙해지면서 고급의 상감청자 제작이 가능한 시기였음에도 불구하고 유색과 조형미가 강조된 순청자의 수요가 여전했음을 보여주는 것이다. 석릉(1237년) 출토 금구金釦 청자를 비롯해

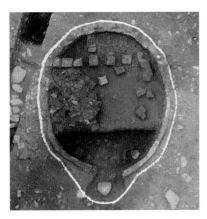

그림 23 | 사당리에 위치한 사적 '강진 고려청자 요지'에서 확인된 타원형의 가마

구연부에 금속 테를 둘러 장식한 예도 있는데, 여요나 또 다른 궁정자기인 정요의 영향을 보여주는 자료이다. 이렇게 고려 최상층의 수요는 그 당시 중국(송·금대)의 궁정 양식과 흐름을 같이하고 있으며, 이러한 영향은 외형적인 유사성에 그치지 않았고 제자製磁 시스템에도 영향을 주었던 것으로 보인다. 최근 사당리에서는 지금까지 고려의 가마 형태와 다른 타원형 가마가 발굴되었다 〈그림 23〉.

　　이 타원형 가마는 최상층의 수요를 만족시키기 위한 최고급 청자를 제작하기 위해 도입된 특수 가마였을 것이다. 가마와 함께 선별장으로 추정되는 유구와 퇴적도 확인되었다. 소비지에 모두 좋은 품질의 자기가 납품되지 않았음은 유적 출토품을 통해 이미 알고 있는 사실이다. 그럼에도 불구하고 강진 사당리에 존재하는 선별장 유적은 최고급 청자를 납입(공납)해야만 하는 수요가 별도로 존재했기 때문이다. 그리고 청자 생산과 관련된 관청

터로 추정되는 건물지도 발견되어 최고급의 특수 수요를 위해 특별하게 관리되었음을 추정할 수 있다. 고려의 이런 시스템적인 뒷받침을 통해 『고려도경』에 등장하는 금은기보다 귀한 '청도기'나 원산도·명량대첩로 출토 청자와 같이 송대 궁정자기와 비견될 수 있는 고려청자가 제작될 수 있었다. 12~13세기 고려중기 왕실을 중심으로 한 최상급의 수요층은 여전히 송대 궁정자기와 친연성이 있는 청자를 애호하였으며, 이와 같은 청자를 생산하기 위해 기술적 도입이 적극적으로 이루어졌음을 알 수 있다.

　　이러한 청자류와 함께 13세기 중반에는 상감과 퇴화, 투각 등으로 장식한 고려청자가 점차 두각을 나타내기 시작함을 강도의 출토 유물과 전세 유물을 통해 확인할 수 있었다. 이 시기에 활발하게 운영된 요장이 부안으로, 대형의 상감 청자매병이나 퇴화기법, 동화기법을 적극적으로 사용하여 강진과는 또 다른 경향을 보여준다는 점은 이 시기에 매우 주목할 만한 것이다.

　　13세기 후반(1268년 이전)에 내선內膳을 실은 배를 김준金俊(~1268년)이 탈취하는 일이 있었다. 원종이 제사와 초제에 사용할 내선을 탈취한 것으로, 이 일로 용산별감龍山別監 이석李碩이 유배되었다. 용산별감은 남부지방의 공물과 세곡을 용산(개성 근교)에 수합하고 개성으로 나르는 일을 맡았던 벼슬로, 내선의 유통은 청자 유통을 추정하는 데 참고할 수 있다. 어떤 조창을 이용했는지, 바로 경창京倉으로 향했는지, 중간 수합지가 있었는지 등 상세한 내용을 알 수 없으나, 서해안 해운을 통해 남부지방(강진, 부안)의 청자가 개경과 강도로 공상供上되었음은 분명하다.

❖ 송·원대의 영향과 청자의 유통

이 글에서는 최고급 청자의 수요처였던 고려의 수도 개경과 강도의 청자를 시기별로 정리하고, 청자의 양상을 살펴보았다. 고려의 수도 개경은 강도 시기를 제외하고 줄곧 고려의 황도皇都였다. 개경의 청자를 살펴볼 수 있는 대표적인 유적으로는 고려궁성(만월대)이 있으며, 다수의 개경 전세품이 전해지고 있다. 강화는 몽골 간 전란하에 임시 수도로, 강도 시기는 1232년부터 1270년(원종 11년)까지 약 39년간이다. 불행히도 현재 강도의 궁성은 그 위치조차 명확히 알 수 없으나 소량이나마 고려 왕릉에서 출토된 유물과 건물지 유적에서 발견된 유물이 있어 이를 통해 강도 고려청자의 양상을 파악할 수 있었다.

고려 전기의 청자는 '순화'명 청자에서 확인할 수 있듯이 청자의 위상이 최상급에 미치지 못했던 것으로 여겨진다. 하지만 『고려도경』(1124년)에 적힌 12세기 전반에는 금은기보다도 높게 평가받는 비색의 청자가 제작되기도 했다. 이러한 양상은 인종 장릉(1146년) 청자를 통해서도 충분히 확인할 수 있으며, 그 당시 최고급 청자는 송대 궁정자기의 양식과 유사한 취향으로 제작되었다.

12~13세기 중반의 개경, 강도와 관련된 출토품을 살펴보면, 품질과 양상은 큰 변화 없이 유지되었다고 여겨진다. 이 시기에도 최고급 청자는 지속적으로 송대 궁정자기의 양식과 유사한 형태로 제작되었으며, 이를 위해 새로운 형태의 가마 등 기술적인 도입이 적극적으로 이루어지기도 했다. 강도 시기에도 순청자 계열의 송·금대 궁정자기 양식이 최상품으로 제작되는 동시에, 화려한 상감과 퇴화·동화 장식의 청자가 본격적으로 제작된 시기라고 할 수 있다. 송대 궁정자기 간 영향 관계 속에서 이어진 정형화된 양식

이 전자라고 한다면, 후자는 송과 관계가 느슨해진 강도 시기를 중심으로 고려적인 미감이 좀더 강하게 드러난 것이 아닐까 생각해 보았다. 이러한 시기의 특징은 강진보다는 부안의 요장에서 두드러지는 특징이라는 점도 주목할 만하다. 그리고 명종 지릉의 유물이 13세기 전·중반 개경과 강도의 고급 청자 양상과 매우 유사하여 1202년보다는 1255년 능 보수 시에 부장되었을 가능성이 크다는 것을 구체적으로 파악하였다.

환도 이후인 13세기 후반에 이르면, 새로운 유형의 청자가 확인되는데 이는 앞선 시기와는 뚜렷하게 구분된다. 시대적인 상황과 맞물려 송대 자기의 영향 속에서 새롭게 원元대 자기와 관련성이 나타나는 시기로 '화금청자 원숭이문 편호' 등을 통해 이 시기의 양상을 뚜렷이 확인할 수 있었다. 원자기의 영향은 이후 14세기의 간지명 청자나 '정릉'명 청자 등에서 지속적으로 나타난다.

청자의 유통은 곡물과 마찬가지로 해운을 통해 강진, 부안의 청자가 개경과 강도로 공상供上되었을 것으로 추정되며, 해저 출토 유물에서 보듯 권신權臣들의 수요를 충당하기 위해 공물貢物 외에도 상당량이 유통된 것으로 여겨진다.

❖ 참고문헌

국립강화문화재연구소, 『강화 고려도성 학술기반 조성 연구』 1 · 2 · 3, 2017.

국립강화문화재연구소, 『江都 고려왕릉展』, 2018.

국립문화재연구소, 『개성 고려궁성 - 남북공동 발굴조사보고서Ⅲ』, 2020.

김윤정, 「高麗後期 象嵌靑磁에 보이는 元代 磁器의 영향」, 『미술사학연구』 249호, 2006.

김윤정, 「한반도 유입 중국 磁州窯系 瓷器의 양상과 그 의미」, 『야외고고학』 39호, 2020.

박지영, 「고려궁성 출토 명문 · 기호 청자 고찰」, 『문화재』 52-2호, 국립문화재연구소, 2019.

방병선, 「태안 마도출토 고려청자의 현황과 의의」, 『태안마도1호선 수중발굴조사 보고서』, 국립해양문화재연구소, 2010.

이종민, 「중국 출토 고려청자의 유형과 의미」, 『미술사연구』 31호, 미술사연구회, 2016.

이종민, 「강도시기 자기의 운송과 능묘 출토 자기의 특징」, 『江都 고려왕릉展』, 국립강화문화재연구소, 2018.

이희관, 「康津 沙堂里窯址 新發見 饅頭窯와 그 受容 및 系統 問題」, 『강진 사당리 청자요지의 최근 발굴성과 연구 - 제22회 학술심포지엄 자료집』, 고려청자박물관, 2020.

장남원, 「漕運과 도자생산, 그리고 유통 : 海底引揚 고려도자를 중심으로」, 『미술사연구』 22호, 미술사연구회, 2008.

鄭銀珍, 「徐兢の眼に映った高麗靑磁」, 『고려도경, 숨은 그림 찾기』, 국립문화재연구소, 2019.

최명지, 「泰安 대섬 海底 出水 高麗靑磁의 양상과 제작시기 연구」, 『미술사학
　　연구』 279·280호, 한국미술사학회, 2013.
한성욱, 「江都時期의 靑瓷文化」, 『강화 고려도성 학술기반 조성 연구』 1, 국
　　립강화문화재연구소, 2017.

북한의 도자사
연구 동향과 그 의미

김은경

김은경(덕성여자대학교)

덕성여자대학교 인문과학연구소 연구교수. 중국도자 및 한·중도자교류사 전공. 주요 연구분야는 중국도자사와 한·중도자교류사이며, 근래에는 남·북방 루트로 전개된 도자교류 연구에 관심을 가지고 연구를 진행 중이다.

❖ 남북한 통합 도자사 연구의 시작

　　한국도자사 연구는 이미 오랜 시간에 걸쳐 상당한 성과가 축적되었으나, 한반도 분단 상황에서 남북한의 대립과 갈등 때문에 북한의 가마터 발굴 및 연구 정보 획득은 거의 불가능하였다. 그나마 제3국을 통한 간접적인 정보 습득이 간헐적으로 이루어졌지만, 자세한 내막을 알기에는 여전히 역부족한 상황이다. 그러나 근래 남북한 간 화해 협력의 분위기가 고양되면서 분단구조를 타파하고 화해 협력 및 평화공존의 분위기를 정착시키기 위해서 남북 간 문화 교류 협력이 이루어졌고, 그 일환으로 지금까지 8차에 걸쳐 남북 공동 발굴이 진행되었다. 개성 만월대 발굴을 통해 고려궁성 유적에서 고려청자 및 중국의 도자기가 확인되면서, 고려 왕실이 주도하는 상류층의 도자 문화와 고려의 국제적인 면모를 보다 구체적으로 확인할 수 있게 되었다.

　　반면에 북한 소재 도자 생산지에 대한 보고서나 이를 바탕으로 진행되는 북한 학계의 연구 동향이 제대로 파악되지 않아 그 당시 사회의 도자 문화를 규명하는 데 어려움이 따르는 실정이다. 물론 한국 도자사 연구의 중심을 이루는 고려와 조선의 주요 생산지가 전라도 강진과 부안 그리고 경기도 광주에 위치한 덕에 지금까지 남한을 주축으로 도자사 연구가 활발히 이루어졌지만, 한반도 전체를 무대로 지역별 소비와 생산 상황, 유통 문제를 설명하기에는 여전히 역부족이다. 더군다나 고려와 조선의 도자 교역 중심

루트였던 북방교역로 관련 정보는 북한의 고고 발굴 조사 성과 없이 문헌 기록이나 중국 측 자료에 의지할 수밖에 없는 상황이다. 즉, 고려와 조선시대 도자 문화를 완전히 이해하기 위해서는 당연히 남북한의 연구성과가 통합된 자료의 면밀한 분석이 요구된다. 그 방법이 고고학이든 혹은 미술사학적 접근이든 한국도자사의 완성을 위한 통찰의 단계는 분명히 필요해 보인다.

이에 남북한 통합 도자사 연구의 초보 단계로 현 시점에서 한국도자사의 공백으로 남겨진 북한도자사 연구 자료를 수집하고 정리하여 연구 동향과 그 의미를 살펴보고자 한다.

❖ 북한의 자기 가마터

오늘날 세계적으로 도자사 연구의 방법론은 미술사학적 관점과 함께 고고학적 이론과 방법이 적극 활용되고 있는 만큼, 가마터 고고 발굴 조사 자료는 절대적으로 필요하다. 현재 북한 측에서 공개한 자료에 따르면 북한 내 자기 가마터 고고 발굴 조사는 1960년대부터 2000년대 후반까지 총 13개 지역에서 30기의 가마가 조사되었다. 분포 지역은 황해남북도, 평안남북도, 평양시이며, 주로 황해남도에 집중되어 있다. 시대별로 분류하면 고려가 17기, 조선이 13기이다. 특기할 만한 사항은 황해남도 배천군 원산리 1호와 봉천군 봉암리 가마터의 시대 구분으로, 보고서에 따르면 '청자'가 출토 유물의 다수를 차지함에도 불구하고 한국 학계의 인식과 달리 고구려시대로 편년하고 있다. 가령 원산리 1호 가마는 고려 전기 가마의 전형으로 여겨지는 전축요 방식의 원산리 2호와 비교할 때, 반지하식에 9.26m의 비교적 짧은 길이이다〈그림 1〉.

원산리 가마터 발굴자인 김영진 박사(부교수)는 원산리 1호 가마터에

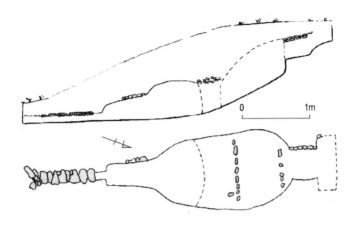

그림 1 | 황해남도 배천군 원산리 1호 가마(4~7세기경)(출처 : 김영진, 「황해남도 봉천군 원산리 청자기가마터발굴 간략보고」, 『조선고고연구』 1991년 2호, p.3, 그림2)

서 출토된 도기가 평양시 안학궁터와 력포구역 롱산리의 동명왕릉 주변 유적 및 서울 석촌동 몽촌토성에서 출토된 고구려 도기와의 친연성을 언급하며 고구려 4~7세기경에 운영된 가마임을 확신하고 있다. 또 동반 출토된 청자의 존재를 근거로 2~3세기, 즉 고구려 시기부터 자기를 생산하였음을 강력히 주장하고 있다. 봉천군 봉암리 2~5호 가마에서도 모두 청자가 출토되었다고 보고되었으나, 전체 길이가 평균 6m인 가마 구조와 도기 위주로 출토되는 상황은 원산리 1호 가마와 유사하다. 그러나 출토 유물이 도기 위주이면서, 일부 소량의 자기가 동반 출토되는 짧은 형태의 가마는 나말여초 시기 운영된 경기도 시흥시 방산동의 도기 가마에서도 확인되고 있어 , 북한 측이 주장하는 고구려 시대의 가마가 아닐 가능성도 배제할 수 없다. 다만, 운영 시기와 관계없이 도기 위주로 출토된 정황으로 미루어 볼 때, 도기 가마일 가능성 또한 높으므로 자기 가마에 포함하지 않겠다. 그 외 고려와 조선 시대로 분류된 북한 소재 가마터는 이미 국내에서 출판된 『도자기 가마터 발

굴보고』(백산, 2003)와 『고구려와 고려 및 리조 도자기가마터와 유물』(진인진, 2009)에서 여러 차례 정리되어 소개된 만큼, 이 글에서는 유의미한 가마터를 중심으로 살펴보고자 한다.

❖ 고려시대 가마터

고고 발굴 조사를 마친 고려시대 가마를 세부적으로 분류하면, 총 17기 중 고려 전기가 평안남도 강서군 태성리와 배천군 원산리 등지의 6기, 고려 후기는 황해남도 봉천군 봉암리, 옹진군 은동리, 과일군 사기리, 장연군 박산리, 황해북도 평산군 봉천리 등 10기, 그리고 시대 불명인 평안남도 천리마구역 고창리 1기가 확인된다. 고려 중기 가마는 아직 확인되지 않았는데, 아무래도 전남 강진과 전북 부안이 이 시기의 중심 생산 요장이었던 것과 관련이 있을 것이다. 북한에서 발굴된 자기 가마 중 일부는 한국도자사 연구에 중요한 자료를 제공하는 내용에 포함된다.

먼저 북한에서 가마터 발굴이 가장 처음 이루어진 봉천군 봉암리는 1959년과 1991년 두 번에 걸쳐 발굴조사가 진행되었는데, 1959년 발굴된 봉

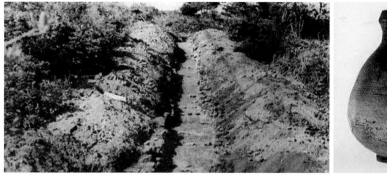

그림 2 | 황해남도 봉천군 봉암리 가마터 전경과 출토유물(10세기 말~11세기 초)(출처 : 국립광주박물관, 『한국가마터 발굴 현황 조사1- 고려청자』(국립광주박물관, 2019), pp.40-41, 그림2, 그림5)

암리 가마터는 이듬해 발표된 「황해남도 고려자기 가마터 발굴 간략보고」 (1960)에 따르면, 총 길이 44m의 전축요博築窯 오름가마에 대접, 발, 접시, 기름병, 주자 등 비색청자가 출토되어 고려 중후기인 12~13세기에 운영된 것으로 보았다〈그림 2〉. 하지만 가마의 구조상 비색청자가 성행한 중기로 보기는 어렵다. 실제 2000년대 들어 김영진은 가마의 구조와 기명器皿, 요도구窯道具 등의 출토품 양상이 원산리 2호와 매우 비슷함을 근거로 들어 종래 12~13세기설을 부정하고, 오히려 자기의 번조받침(흙구슬, 내화토빚음으로 추정)으로 원산리 2호보다 조금 늦은 10세기 말~11세기 초로 비정하였다.

　　북한의 배천군 원산리 제2, 3, 4호 가마터는 한반도 중부 지역의 경기도 시흥 방산동, 용인 서리, 인천 경서동 가마터와 함께 고려청자의 시원을 밝혀줄 수 있는 북한의 대표적 가마터이다. 특히 원산리 2호에서는 '순화삼년淳化三年'명 청자두靑瓷豆가 출토되어 지금까지 고려청자 개시에 관한 중요한 표준점을 제시하고 있다. 이미 한국에서도 잘 알려졌다시피 벽돌을 쌓아 축조한 전축요로 총 길이 38.9m의 지상식 가마이며, 전형적인 중국 저장성浙江省 월주요越州窯와 구조가 유사하다. 출토 기물은 황회청과 연회청 유색釉色의 청자대접, 접시, 잔, 잔대盞臺, 주전자, 타호唾壺, 병 등이며 그 외 발형鉢形과 통형筒形(M자형)의 갑발, 갑발받침, 도지미, 점권墊圈 등이 출토되었다〈그림 3〉.

　　원산리 3, 4호 역시 전축요 형태의 오름가마이지만

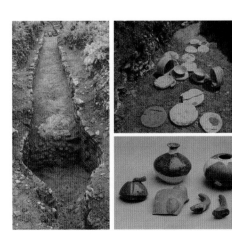

그림 3 | 황해남도 배천군 원산리 2호 기마전경과 출토유물 일괄(10세기)(출처 : 국립광주박물관, 『한국가마터 발굴현황 조사1- 고려청자』(국립광주박물관, 2019), pp.29-33, 그림2, 그림16)

그림 4 | 배천군 원산리 3호와 4호 가마 전경(10세기)(출처 : 국립광주박물관, 『한국가마터 발굴현황 조사1- 고려청자』(국립광주박물관, 2019), pp.29-33, 그림10, 그림12)

그림 5 | 황해남도 옹진군 은동리 1호 가마(14세기)(출처 : 리병선, 「황해남도 고려 자기 가마터 발굴 간략 보고」, 『문화유산』 1960년 6호, p.68, 그림7)

길이가 각각 10.7m(3호), 22m(4호)로 짧아졌으며, 출토 기물은 대체적으로 대동소이하다〈그림 4〉. 봉암리와 원산리 모두 30~40m 전축요의 구조와 화형접시, 주자, M자형 갑발이나 점권의 출토는 당·오대 저장성 월주요와 친연성을 보이고 있어 한국 학계의 연구성과와 부합한다.

황해남도 옹진군 은동리 가마 역시 봉암리와 함께 1959년 발굴되었다. 총 2기가 발굴되었으나 2호로 명명된 가마는 끝부분만 일부 남아 있고 가마의 측벽이 진흙으로 되어있으며, 너비가 105cm라는 것만 확인할 수 있다고 한다. 1호 가마는 잔존 길이로 봐서 55.5m로 추정되는 오름가마로 50cm 사이를 두고 중하부가 병렬로 배치된 두 개의 차굴(터널)식 가마칸을 하나로 합친 형이다〈그림 5〉. 하지만 상부가 붙어 있어 각각 별도로 운영되기는 힘들었을 것으로 추정된다. 가마 바닥에는 3개의 단이 있고, 굴뚝은 따로 만들지 않았다. 출토 기물은 청자와 백자가 확인되며, 절대 다수는 무늬박이(상감기법) 청자로 작은 국화무늬가 촘촘히 상감되었다는 보고로 보아 고려 말기 가마터로 여겨진다. 이에 김영진도 강진 사당리 당전 부락 가마터와 대구면 수동리 가마터에서 출토된 간지명干支銘 청자와 양식적 유사성을 근거로 하여 14세기경으로 판단하였다. 그런데 가마의 길이가 55.5m에 달하고 심지어 본래 길이를 60m로 보고 있는

북한의 보고서를 신뢰할 수 있다면, 보통 고려 초 전축요가 40m 내외로 알려
진 상황에서 이보다 더 큰 대형 가마가 고려 말기 북한에서 축조되었다는 점
은 강한 의구심이 든다. 출토 유물의 양상이 고려 14세기 상감청자로 보인다
고 하지만, 보고서상 제시된 도판이나 사진 자료가 없어 이 역시 향후 구체
적인 조사 연구가 필요해 보인다.

1992년 발굴된 황해남도 과일
군 사기리 가마 역시 고려 말기 가마
로 23m의 1호 가마를 제외하면 잔존
길이 평균 12m의 오름가마로 돌과
진흙을 사용하여 축조하였다. 출토
유물은 절대다수가 인화기법으로 국
화무늬와 구름무늬가 촘촘히 새겨지
거나 도식화된 상감 국화무늬의 청
자이다. 포개 구운 흔적이 확인되며,
갑발은 확인되지 않는다〈그림 6〉. 이후
2001년 발표된 「과일군 사기리 청자
기 1호 가마터 발굴보고」에 따르면,
저자 리철영은 전남 강진 출토 '기사
己巳 · 임오壬午 · 정해丁亥' 명문 자기

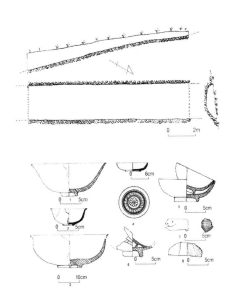

그림 6 | 황해남도 과일군 사기리 4호 가마와 출토 유물 일괄(14
세기 말)(출처 : 사회과학원 고고학연구소, 『고구려와 고려 및 리
조 도자기가마터와 유물』(진인진, 2009), pp.164-165, 그림
106, 그림107)

등 한국 측 자료의 활용과 함께 개성시 개풍군 해선리 충렬왕비인 제국대장
공주齊國大長公主(1259~1297)묘 출토품과 비교해 14세기 말엽에 운영된 가마로
판단하고 있다.

표 1 | 북한 소재 고려시대 가마터 고고 발굴 조사 현황

	소재 및 위치		시기	출토유물	비고
1	평안남도	남포시 천리마구역 고창리	불명	불명	불명
2		강서군 태성리 1호	전기	청자, 도기, 요도구	10세기 말~11세기 초
3	황해남도	배천군 원산리 2호		명문청자, 요도구	10세기
4		배천군 원산리 3호		청자, 요도구	
5		배천군 원산리 4호		청자, 요도구	
6	황해남도	봉천군 봉암리 1호		청자, 요도구	10세기 말~11세기 초
7	함경남도	신포시 오매리		상감청자, 요도구	고려 전기(10세기~)
8	황해남도	옹진군 은동리 1호	후기	청자, 백자, 요도구	14세기
9		옹진군 은동리 2호		불명	불명
10	황해남도	과일군 사기리 1호		상감청자, 요도구	14세기 말
11		과일군 사기리 2호		상감청자	
12		과일군 사기리 3호		상감청자	
13		과일군 사기리 4호		순청자, 상감청자	
14		과일군 사기리 5호		순청자, 상감청자	
15		과일군 사기리 6호		불명	
16	황해남도	장연군 박산리 1호		순청자, 상감청자	14세기
17	황해북도	평산군 봉천리		상감청자, 백자, 흑자	14세기(은동리보다 앞선 시기)

❖ 조선시대 가마터

조선 중기 이후, 백자는 지방으로까지 확산되어 전국 각지에서 생산되었다. 이 사실을 반영하듯 현재 남한 지역에서 확인되는 백자 가마터는 수백 곳에 이르며, 경기도 광주시 일대만 하더라도 가마터 지표조사 결과 2004년 기준 312개의 가마터가 조사되었다. 남한의 조선도자사 연구는 대체적으로 경기도의 광주에 소재한 관요官窯 중심으로 이루어졌고, 경기도 일대와 이남 지역의 가마 발굴이 활발했던 덕에 북한의 조선 백자 가마터가 크게 주목

받지 못했다. 지금까지 북한 내 조선시대 가마터의 발굴 정황을 살펴보면, 총 13기 중 분청사기에서 백자로 이행되는 과정을 보여주는 조선 전기 가마가 2기, 16세기 전반에서 17세기 중반에 운영된 중기 가마 3기 등 8기 모두 17세기 중반 이후부터 19세기까지 운영되었던 조선 후말기 가마이다. 분포 지역은 평양시가 가장 많으며, 평안남북도, 황해남도 순으로 이어진다.

먼저 가장 많은 백자 가마터가 군집되어 있는 곳으로 평양시 승호구역 화천 로동지구 화천2동(송진동)을 꼽을 수 있으며, 이곳은 1996년부터 2000년까지 총 4차례 발굴 조사되었다. 그중 송진동 가마터는 조선백자로 이행되는 과정을 엿볼 수 있는 자료이다. 잔존길이 17m의 오름가마로 좌우 벽체를 돌로 쌓은 후 백토를 바른 가마이며, 총 7개의 번조실이 연결되어 있다. 분청사기와 백자가 출토되었고, 태도빚음을 이용하여 포개구이한 흔적이 있다. 특이점은 번조실 경계선마

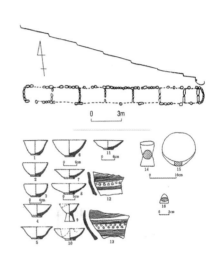

그림 7 | 평양시 화천 로동지구 화천2동(송진동) 가마와 출토유물 일괄(15세기)(출처 : 사회과학원 고고학연구소, 『고구려와 고려 및 리조 도자기가마터와 유물』(진인진, 2009), p.209, p.130, 그림129, 그림130.

다 약 15cm의 단을 형성한 후, 그 위에 불구멍을 3~4개 만들고 그 위에 사이벽을 쌓아 올린 '계단식' 구조라는 점이다〈그림 7〉.

여기서 불구멍이라는 것은 불기둥 사이를 의미하는 것으로 여겨진다. 다만 불구멍 위로 다시 사이벽을 쌓아 격벽을 연상시키는 '분실 계단식요'로 묘사되었으나, 실제 분실 계단식요는 광주 송정동이나 대전 정생동 가마처럼 대부분 16세기 후반이 되어서야 등장하는 만큼 보고서의 내용을 완전히 신뢰하기 어렵다. 또한 제시된 도면상으로도 격벽의 흔적을 확인할 수 없고,

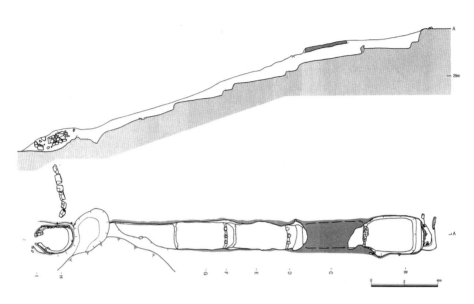

그림 8 | 전북 고창군 부안면 용산리 1호 가마(15세기) (출처 : 강경숙, 『한국 도자기 가마터 연구』 (시공사, 2005), p.359, 그림206-1)

출토 유물 중 절대다수가 분청사기임을 감안한다면 15세기에 운영된 단실 불기둥 계단식 가마의 가능성이 상대적으로 높아 보인다.

여하튼 불기둥 계단식 구조가 확실해 보이는 화천2동(송진동) 가마는 남한 지역에서 15세기 중후반경 운영된 가마가 단실요 혹은 단실 불기둥요 가 지배적인 상황에서 주목을 요한다. 남한에서는 전북 고창군 용산리 가마 가 화천2동(송진동) 가마와 같이 4개의 번조실이 각각 약 20㎝ 높이로 단이 형성되어 연결되는 '단실 불기둥 계단식' 구조이다〈그림 8〉. 현재 15세기에 운 영된 계단식 구조의 가마가 거의 보이지 않는 상황에서 한양을 중심으로 각 각 남쪽과 북쪽으로부터 250㎞ 떨어진 평양과 고창에서 계단식 가마가 확인 된 사실은 그 당시 한반도 전역의 가마 축조 및 생산 구조를 전반적으로 살 필 수 있는 중요한 단서를 제공할 수 있을 것이다.

그 외 상원군 귀일리 가마와 운정 구역 과학1동 가마터 역시 평양에 소재하는 등 조선 전 시기에 걸쳐 평양을 거점으로 평안남북도와 황해남도

에 백자 가마터가 분포되어 있다. 특히 조선시대에는 평양이 평안도에 속한 행정구로서 평양을 포함한 평안도에 백자 가마터가 밀집된 예는 눈여겨볼 만한다. 『세종실록』「지리지」에 소개된 자기소磁器所·도기소陶器所 중 황해도와 평안도 지역에서 중하품의 자기소와 도기소가 각각 25소(황해[12], 평안[13]), 29소(황해[17], 평안[12]) 등장할 뿐이다. 즉, 태토의 질이 우량이거나 자기 제작 환경이 남쪽에 비해 월등히 뛰어나다고 볼 수 없다. 그럼에도 평안도에 밀집된 배경에는 전통적으로 평양이 고조선과 고구려의 도읍으로서 역사·문화적으로 중요한 지역임이 강조되었던 사실, 그리고 양란兩亂 이후 숙종대(1675-1720) 들어 평양성의 중·개축이 이루어지면서 평양의 경제 및 인구 성장을 통한 경제적 부흥이 그 원인으로 여겨진다. 실제 평안도 소재 가마터의 주요 활동 시기가 대략 17세기 중엽부터 18세기 말엽까지로, 이때의 평양은 조선의 대청對淸무역이 활발히 진행되면서 한양과 개경에 버금가는 주요 상업 중심지이자 교통로였다. 18세기 후반에 이르면 평양은 한성부오부漢城府五部 다음으로 가구와 인구 통계에서 제2의 도시로 기록되고 있다. 즉, 부유한 경제력을 바탕으로 품질의 문제를 상쇄하고 도자의 생산과 소비가 활발히 이루어진 것으로 추정된다. 물론 실제 발굴품을 확인할 수 없고 향후 추가로 고고 발굴 조사가 이루어지겠지만, 평안도를 중심으로 백자 가마의 제작이 성행한 점은 이후 관심을 가지고 지속적인 관심을 가지고 연구가 되어야 할 것이다.

　　가마 대부분이 일반적인 시대적 특징을 보여주고 있지만, 눈에 띄는 점은 거의 모든 가마에서 전 시기에 걸쳐 청자가 출토되고 있다는 것이다〈표 2〉. 북한 학계에서는 조선 후기 가마터 출토 청자에 관해서 특별히 언급하고 있지 않지만, 상원군 귀일리 1호 가마터를 발굴 조사한 강승태가 『광해군일기光海君日記』 8년(1617년) "대전에서는 백사기를 사용하고, 동궁은 청자기를

사용한다"라는 기사와 남한의 17세기 초중기 탄벌리, 선동리, 송정리 등 가마의 청자 출토 현황을 근거로 조선의 청자 생산이 17세기 중엽에 멈췄다고 인식하는 등 한국 학계와 같은 입장을 고수하고 있다. 따라서 18세기 중엽 ~19세기 초에 운영된 박천군 기송리 1호 가마에서 출토된 청자발과 청자접시가 각각 1점만 확인되므로, 지층의 교란 혹은 중국계 청자 등 외부의 유입에 따른 것으로 추정된다.

❖ 체제 홍보를 위한 북한의 도자사 연구

북한의 도자 연구는 고고 발굴 조사 외에 문헌사 및 비교 분석 등 비교적 다양한 관점으로 진행되어 왔다. 대표적으로 조환석, 천석근(조선민속박물관 준박사), 송순탁(조선중앙력사박물관 준박사), 리창진(박사), 강승태 등이 발해와 고려, 조선 도자 양식 분석이나 계승관계 등에 주로 논점을 맞추고 있다. 또한 중국 학계의 영향을 받아 대체적으로 고고학적 측면에서 다루어지고 있으며, 이는 미술사학 영역에서 주로 연구되는 한국 학계 분위기와 다르다. 그럼에도 비록 그 정도가 미약하지만, 양식적 분석을 시도하고 그 당시 자기 제작 상황을 고찰하여 상호 계승적 관계를 규명하기도 한다. 게다가 북한은 분단 이전 일본이 조사한 남한 도요지 정보와 함께 1980년대 후반부터는 남한에서 출판되는 자료도 일부 활용하고 있다. 하지만 북한과 한국 학계의 가장 큰 차이점은 바로 고려와 조선시대 도자에 관한 인식 차이라는 점이다. 북한의 학술 활동은 사회주의 정치체제를 유지하기 위한 일종의 선전도구로써 활용되고 있음은 이미 널리 알려진 사실이다. 그런 까닭에 북한의 도자사 연구는 고려에 매우 편향적인 경향을 보이고 있다.

표 2 | 북한 소재 조선시대 가마터 고고 발굴 조사 현황

		소재 및 위치	시기	출토유물	비고
1	평양시	승호구역 화천2동 송진동	전기	백자, 청자, 태토빚음	15세기
2		승호구역 화천2동 꾸박골	전기	백자, 청자, 태토빚음	15세기 중~16세기 초
3		승호구역 화천2동 1호	후·말기	순백자, 모래받침	18세기 중~19세기 말
4		승호구역 화천2동 2호	후기	불명	18세기 중~19세기
5	평양시	승호구역 화천2동 3호	중기	순백자, 청자, 철유자, 내화토모래빚음	16세기 중~17세기 말
6		상원군 귀일리 1호	중·후기	순백자, 청화백자, 청백자, 청자	17세기 중~18세기 중
7		상원군 귀일리 2호	후기	순백자, 청화백자, 청자	17세기 중~18세기 중
8		은정구역 과학 1동	중·후기	백자	17세기 중~18세기 말
9	평안남도	개천시 묵방리 2호	중기	백자, 청자	?
10	평안북도	박천군 기송리 1호	후·말기	백자, 청자, 철유자	18세기 중~19세기 초
11		박천군 기송리 2호	후·말기	백자, 철유자	18세기 중~19세기 초
12		박천군 기송리 3호	중기	순백자, 청자, 태토빚음	16세기 전~17세기 중
13	황해남도	봉천군 송정리 1호	후기	순백자	18세기~19세기

　　북한에서 도자기를 전문으로 연구하는 기관과 인력은 상당히 한정되어 있어 남한과 비교하면 그 범위가 상당히 협소하다. 주로 사회과학원 고고학연구소를 중심으로 가마터 발굴과 조사가 이루어지고 있으며, 연구 인력은 가마터 발굴이 처음 개시된 1960년대부터 2000년대까지 리병선, 김영진, 강승태 순으로 활약하였다.

　　북한의 도자사 연구는 1958년 장주원이 발표한 「고려자기의 비색翡色 및 상감象嵌 수법에 대하여」라는 논고에서 확인할 수 있듯이, 이화여대박물관 소장 〈순화사년명호淳化四年銘壺〉, 전남 강진군 대구면 출토품, 『고려도경高麗圖經』등을 언급하는 등 남한 자료와 고대 문헌기록을 통한 초보적 분석이 시도되었다. 그리고 이듬해인 1959년 북한이 평천군 봉암리와 옹진군 은동리 가마터를 발굴 조사하면서, 본격적인 도자사 연구가 시작된 것으로 여겨진다. 앞서 살펴보았듯이 약 30기의 고려·조선시대 가마터 발굴을 통해 확

보된 자료는 1980년대 후반 들어 다양한 고고학적 접근과 미술사적 관점에서 연구가 진행되었다. 특히 김영진은 1987년 북한 최초의 도자사 학술연구서인『고려자기』를 집필하였고, 그의 연구는 후대 북한학계의 고려청자 연구에 답습되고 있을 정도로 큰 영향력을 미쳤다.

그런데 주지하다시피 북한의 학문 연구는 사회주의체제라는 틀에서 '주체사상'의 완성을 위한 민족지상주의적 성격을 보여준다. 북한에서 출판되는 고고 발굴 자료나 미술사 논문에는 거의 대부분 김일성의 교시를 더욱 철저히 관철하기 위하여 유적 발굴 및 유물 발굴 사업을 강화해야 할 것임을 천명하며, 해당 연구가 이에 부응하는 임무의 일환임을 암시하고 있다. 가령 발해삼채에 대한 연구 끝머리에는 다음과 같은 표현이 등장한다.

> "발해삼채의 연원에 대한 연구는 이제 시작에 불과하다. 우리는 발해에 대한 연구사업을 심화할데 대하여 주신 위대한 수령 김일성동지의 교시를 더욱 철저히 관철하기 위하여 발해 유적과 유물발굴사업을 강화하고 그 연구를 심화함으로써 발해 도자 문화 연구에서도 새로운 전진을 가져올 것이다."
>
> – 리창진,「발해도자기의 연원에 대하여」,『조선고고연구』1호 (1997).

그렇기 때문에 체제 홍보를 위해서 선택적 고고 발굴 조사가 이루어지기도 하여 객관적 역사관의 오류를 범하고 있는 상황이다. 이미 수많은 연구에서 지적하고 있듯이 북한의 문화유산 발굴과 연구의 방향성은 고조선-고구려-발해-고려-북한으로 계승되는 한민족사의 정통국가라는 북한의 사관史觀과 직결된다. 즉, 한반도 북부에 뿌리를 둔 북한의 정통성 강조를 위해 1950년대를 전후하여 북한은 고구려 유적 발굴 조사에 적극 임하였고, 1949년 황해도 안악군 고분 발굴은 바로 기획 발굴 조사의 대표적 예라 할 수 있다. 물

론 가마터 발굴조사 자체가 기획성의 의도가 있었는지 현재로서는 알 수 없으나, 최소 발굴조사 결과는 북한 체제의 정통성 확립을 위해 활용되었음은 부정할 수 없다. 한반도 자기의 개시를 고구려 2~3세기로 상정한 예는 북한이 고구려를 매우 중시한 나머지, 과대한 민족주의적 성향으로 점철된 결과로 볼 수 있다. 북한의 고고학은 마르크스 레닌주의 방법론에 입각하여 한반도의 유적 발굴과 연구를 통해 한반도의 역사 발전을 뒷받침할 수 있는 이론적 준비와 과학적 체계를 수립해야 하는 임무의 완성과정에 있으며, 가마터 고고 발굴 조사는 이와 그 궤를 같이한다. 따라서 북한의 도자사 연구는 특정 목적의 지향하에 이루어지므로, 당연히 현 한국 학계와 상당한 차이를 보인다.

　　예를 들면 한반도 도자기 제작과 장식 기법의 시원 문제를 과도하게 앞당긴다든가, 북한의 학설과 상반되는 한국 학계의 이론에 대해서는 민족의 우수성을 부정한 왜곡된 이론이라며 비난하였다. 북한의 대표적 민속학자인 전장석은 「우리나라 도자 공예의 발전」(1964)에서 신석기시대부터 조선시대까지 통사의 형태로 한국 도자의 제작 기술과 장식 기법을 소개하고 있는데, 상당 부분이 민족우월주의적 관점에서 서술되고 있다. 그는 한반도 연유鉛釉의 개시가 고조선에서 출발하였고, 이를 계승한 고구려는 이 기술을 바탕으로 자기 생산이 시작되었다고 주장한다. 그럼에도 삼국 중 도자 공예가 가장 발달한 신라는 여전히 도기의 수준에 머물러 있는 점을 피력하는 모순점을 보이기도 한다. 1990년대 들어서면, 이 이론은 김영진에 의해 수정되어 신라나 백제 유적에서 출토되는 중국 남북조와 당나라 자기를 우리나라, 즉 백제와 신라에서 생산된 자기로 보았다. 심지어 미륵사지 출토 중국 북방계 백자나 무령왕릉 출토 6개의 백자 잔을 근거로 원산리 도자기 제작터(공방터)에서 출토된 1점의 백자를 한반도 생산품으로 보고, 백자 생산 개시 시기를 대략 삼국시대로 상정하였다. 1990년대 전반경 신포리 오매리 가마터가 발

굴조사된 이후, 이 가마를 발해 때 운영된 자기 가마로 편년하면서 고구려에 이어 발해에서도 자기를 생산한 것으로 주장하고 있다. 이와 같이 문화재의 발굴과 연구를 담당하는 연구자들은 주체사상에 경도되어 과도한 민족주의적 성향을 가감 없이 드러내고 있다.

 그런데 주목되는 점은 북한의 이러한 관점이 중국도자사의 도자기 발전사 맥락을 그대로 따르고 있다는 것이다. 오늘날 중국도자사에서 연유의 개시 시점은 전국시대戰國時代(기원전475~기원전 221년)이며, 청자는 원시 청자 발생기인 상대商代(기원전 1600~기원전 1046년)를 거쳐 동한東漢(서기 25~220년) 때 완성되었다고 보고 있다. 중국의 백자 생산 역시 중국학계는 대체적으로 북제北齊(서기 550~577년) 말기인 6세기 후반경에 생산된 것으로 여기고 있다. 이는 북한이 주장하는 한반도 청자와 백자, 연유도기의 개시 시기와 일맥상통한 것으로 결코 우연의 결과는 아니라 생각된다. 한반도 청자와 백자, 연연유도기鉛釉陶器의 발생과 발전 과정에 직간접적인 중국의 영향을 인정하는 한국학계와는 달리, 북한은 외래적 영향설을 배제하거나 혹은 의도적으로 적극 언급하지 않는 태도를 보인다. 단지 유사한 유형의 기물이 곳곳의 고대 유적에서 출토된 사례를 근거 삼을 뿐이다. 상술한 청자와 백자의 발생 시기를 논한 대표적 근거가 원산리 1호 가마터와 공방터 출토품으로 비록 단 1~2점뿐이지만, '고구려 유적에서 발굴된 자기들만으로 자기 생산의 발생 발전 과정을 전면 설명할 수 없지만'의 단서를 달 뿐 가설 확립에 적극 이용하였고, 이는 최근까지 계승되고 있는 듯하다. 즉, 북한이 제창하는 고조선으로 시작되는 한반도 북부의 뿌리를 근간에 둔 북한의 정통성 확립을 위해서는 민족적 우월성이 매우 중요하며, 이는 결과적으로 한반도의 도자 제작 기원이 한민족의 우월성에 의한 결과로 중국에 영향을 받은 것이 아니라 중국과 동등 수준임을 강조하려는 의도로 보인다. 북한의 문화적 우월성이 같은 사회주의체

제인 중국과 동등하거나 더 낫다는 태도는 그 당시 베이징의 주구점周口店 베이징원인北京原人을 발굴하여 세계적 명성을 얻었던 중국의 고고학자 페이원중裵文中(1904~1982년)의 말을 빌려 북한 체제의 찬양을 강화한 것에서 더욱 명확히 드러난다. 1959년 7월 28일 북한을 방문한 페이원중이 고고학 및 민속학 연구소에서 강연한 내용을 바탕으로 북한의 저널에 기고한 글을 보면, 북한의 고고학 사업을 높이 평가하고 중국의 고고학계가 북한에 배워야 할 점 등을 지적하고 있다. 일련의 사례는 북한의 주체사상과 연결되어 고고 문물 연구를 통한 '주체사관'의 면모를 명확히 보여 주는 예라 할 수 있다.

❖ 조선 자기에 대한 북한의 부정적 인식

태조 이성계는 조선왕조의 발상지인 함흥을 뒤로하고 1394년 한양 천도를 감행하면서 오늘날의 서울·경기를 중심으로 조선왕조의 기틀을 마련하여 500여 년간 자리매김하였다. 북한 입장에서 조선은 함흥을 중심으로 건국되었기에 북방 왕조인 고려를 계승한 국가로 인식할 것 같지만, 북한의 역사적 정통성을 잇는 맥락에서 조선왕조는 배제되는 경향을 보인다. 북한의 왕조사 해석에서 조선의 이성계는 '사대주의를 적극 조장시킨 극단적인 사대주의자'이자 '우리 인민들이 그토록 열망하던 고구려, 발해의 옛 땅을 찾기 위한 료동원정을 말아먹은 장본인'으로 묘사되고 있다. 그리고 개성에서 한양으로 수도를 옮긴 것도 개경 인민들이 고려왕조를 전복한 이성계 일당에 대한 저주와 규탄을 막아내기 힘들어 행한 것으로 서술하였다. 즉, 사대 외교와 유교주의를 표방하며, 외세에 의존하여 나라를 세운 비열한 왕조로 인식하고 있음을 알 수 있다. 게다가 한양이 수도였던 조선이기에 한반도 중부 이남의 한국보다 북방에 위치한 북한 정권의 정통성을 강조하기 위해서

는 조선보다 고려가 더욱 중시될 수밖에 없는 사회적 구조를 지니고 있다.

그렇기 때문에 북한은 고려와 조선의 도자기 연구에서도 분명한 입장 차이를 보여준다. 일단 양적인 면에서 자기의 생산이 개시된 시기로 주장된 고구려를 비롯하여 발해와 고려의 도자기 연구는 압도적이다(〈표 3〉 참조).

표 3 | 1986년부터 2016년까지 『조선고고연구』에 실린 도자 관련 연구 성과

	년도	수록호	페이지	논문명
1	1986년	2호	45-46	9. 고려푸른자기 제작방법의 몇가지 \| 김영진
2	1987년	2호	14-19	4. 리조시기의 도자기생산 \| 김영진
3		3호	39-44	8. 고려자기연구에서의 몇가지 문제 \| 송순탁, 천석근
4	1989년	1호	39-43	8. 고려푸른자기의 무늬박이치장양식의 변천에 대하여 \| 천석근
5		1호	17-21	3. 고구려시기 유약 바른 질그릇의 변천 \| 리광희
6	1991년	2호	02-09	1. 황해남도 봉천군 원산리 청자기가마터 발굴 간략보고 \| 김영진
7		4호	18-28	4. 우리나라 자기생산의 시원문제에 대하여 \| 김영진
8	1992년	2호	22-30	우리 나라 초기 자기상에 관한 연구 (1)
9		1호	36-41	8. 상원군 귀일리 리조자기 1호가마터 발굴보고 \| 강승태
10		2호	36-40	8. 박천군 기송리 리조자기 1호가마터 발굴보고 \| 강승태
11	1995년	3호	26-29	7. 오매리자기가마터 발굴보고 \| 리창진
12			36-38	9. 조선사람들에 의하여 개척된 일본의 하기야끼가마터들에 대하여 \| 강승태
13	1997년	1호	16-20	5. 발해삼채의 연원에 대하여 \| 김영진
14			21-24	6. 발해도자기의 연원에 대하여 \| 리창진
15		1호	22-26	5. 상원군 귀일리 2호 자기가마터 발굴보고 \| 강승태
16	1998년	4호	08-14	2. 도자기를 통하여 본 고구려와 발해의 계승관계에 대하여 \| 김영진
17			21-23	4. 최근에 조사발굴된 오매리 발해자기가마터에 대하여 \| 리창언
18	2000년	2호	36-40	8. 화천로동자구 화천 2동(송진동) 자기가마터 발굴보고 \| 강승태
19		1호	36-39	7. 고려푸른자기는 발해푸른자기의 계승발전 \| 리창진
20	2001년	2호	33-37	7. 과일군 사기리 청자기1호가마터 발굴보고 \| 리철영
21		3호	40-44	9. 고려 초기 자기제작방법에 대하여 \| 리철영
22		4호	44-46	9. 화천2동(꾸박골) 리조자기가마터에 대하여 \| 강승태
23	2002년	1호	18-20	5. 령통사유적에서 나온 간지명자기의 년대에 대하여 \| 리창진

	년도	수록호	페이지	논문명
24	2002년	1호	20	6. 배천군 원산리2호가마터에서 나온 검은자기
25			40-44	12. 봉천군 송정리1호자기가마터발굴보고 \| 김영진
26	2003년	1호	40-42	11. 태성1호도자기가마터 \| 김영진
27	2003년	4호	39-43	11. 과학1동자기가마터 발굴보고 \| 강승태
28	2004년	2호	19-24	5. 고구려자기에 대한 고찰 \| 리철영
29		3호	44-48	11. 화천2동2호자기가마터 발굴보고 \| 강승태
30	2005년	1호	42-46	9. 화천2동1호자기가마터 발굴보고 \| 강승태
31		2호	38-39	10. 고려상감청자기의 특징
32		4호	39-43	10. 기송리2호자기가마터 발굴보고 \| 강승태
33	2006년	3호	38-43	10. 기송리3호자기가마터 발굴보고 \| 강승태
34	2007년	3호	22-25	6. 새로 발굴된 화천2동 3호자기가마터에 대하여 \| 강승태
35	2008년	2호	32-35	9. 리조시기의 자기제작공정 \| 강승태
36	2009년	1호	29-31	7. 고려자기와 리조자기와의 계승 관계 \| 강승태
37		4호	33-35	11. 야마구찌현일대에서 알려진 도자기가마터들의 조선적 성격 \| 강승태
38	2010년	1호	24-26	7. 고려상감자기장식무늬의 변천과 특징 \| 박동명
39	2011년	3호	43-45	13. 고읍리자기가마터 발굴보고 \| 리창진, 송광일
40	2012년	4호	26-28	9. 리조자기생산에 대한 몇가지 고찰 \| 강승태
41	2015년	1호	22-23	8. 발해삼채의 제작시기 \| 최춘혁

(출처: 『조선고고연구해제집1, 1986~2000』, 국립문화재연구소, 2017; 국립문화재연구소, 『조선고고연구해제집2, 2001~2016』, 국립문화재연구소, 2017)

물론 북한의 조선도자사 연구가 다소 미진한 배경에는 조선의 관요가 경기도 광주에 거점을 두고 있는데다가 양질의 백자가 남한의 경기권에 집중된 현실적 이유도 한몫할 것이다. 그렇지만 상술한 북한의 조선왕조에 대한 부정적 인식과 해석에 따른 연구의 방향성은 조선의 도자 연구가 활발히 진행되지 못한 주요 원인으로 판단된다. 조선 도자에 대한 부정적 인식은 1950년대 출판된 북한의 미술사 저서에서 명확히 확인되고 있다.

월북 작가이자 북한의 미술사학자였던 김용준金瑢俊(1904-1967)의 저서 『조선미술대요朝鮮美術大要』(1949)를 보면, 북한의 조선 도자에 대한 인식을 어

느 정도 유추해 볼 수 있다. 기본적으로 일제식민사관 타파를 목적으로 우리가 보고 느끼는 한국미술이 왜 아름다운지를 보여 주기 위한 그의 의도가 담겨 있는 이 책에서는 고려와 조선의 자기 서술에 있어 극명한 온도차를 보인다. 고려의 공예는 '세계적으로 독보한' 것으로 고려기高麗器는 처음에는 송요宋窯를 모방하였으나 급속도로 진보하여 동양 천지에서 볼 수 없는 상감법을 창시하였고, 비취색의 그릇은 송요를 훨씬 능가하는 등 세계적으로 독보적 위치에 있었음을 묘사하고 있다. 반면 조선의 미술은 '철두철미한 고민의 미술'로서 잘못 들여온 유교 사상으로 인하여 헛된 의례만 숭상하고, 국민의 발랄한 창조적 의욕을 말살시켜 결코 분방하고 자유로운 표현이 불가한 미술일 뿐으로 평하고 있다. 조선의 자기는 형과 색, 문양 모두 둔하고 어리석으며 미숙하여, 기술의 극치로 완성된 고려자기와 대조되고 있음을 한탄하였다.

심지어 김용준이 마르크스주의 미학적 원칙에 따르지 않고, 일본 제국주의 어용학자들과 서구라파의 반동 미술사가들의 학설에 의거하여 한국미술을 서술하였다고 신랄한 비판을 가했던 리여성의『조선미술사개요』(1955)에서도 조선의 미술과 자기에 대한 부정적 인식을 파악할 수 있다.

리여성은 조선의 미술에 대하여 고려 미술을 능가할 아무런 물질적 기초가 없다고 하였으며, 조선 미술의 발전을 저해하는 요소로 ①척불斥佛정책 ②양유揚)정책 ③상문비무尙文卑武정책 ④사대주의 ⑤검약주의 ⑥중농경공重農輕工주의 등 총 6개를 꼽으며 역사에서 찾아볼 수 없는 고난한 환경에 처해 있었다고 평하였다. 반면 고려 미술에 대해서는 비록 12세기 말엽 이전의 상황을 묘사한 것이지만, '세계의 총보물고'에 기여할 수 있는 미술이라 하였다. 조선자기에 있어서도 고려자기의 전통을 이어받지 못하여 높게 정제된 고려자기의 옛 모습을 찾아볼 수 없고, 특히 중기 이후로 넘어가면 기술의 낙후성으로 숭고한 예술적 조화를 보이지 않는다고 평하였다. 앞서 김

용준이 조선자기에 대한 부정적 요인이 유교사상에 있다고 지적했다면, 리여성은 그보다 더 다양한 원인을 내세우며 조선자기가 왜 고려자기에 비해 기술적으로 혹은 미적으로 떨어지는지 서술하였다.

　　1995년경 이후부터 조선시대 가마터 발굴을 주로 담당했던 강승태는 앞의 세대와는 달리 미학·미술사적 관점에서 조선 도자를 폄하한 것은 아니지만, 「고려자기와 리조자기와의 계승관계」(2009)에서 조선의 분청사기와 백자, 청자와 각종 장식기법, 기형, 무늬 등 모두 고려를 계승한 산물로 인식하고 있다. 물론 강승태는 발굴보고서와 조선 도자를 주제로 삼은 여러 편의 논문에서 최대한 객관적인 사실을 전달하려 노력한 흔적이 보이긴 하나, 이는 그의 논문에서 밝히고 있듯 조선자기가 고려자기에 계승된 것을 전제로 한 것이다. 이처럼 조선의 자기가 고려와 달리 독자적 창의력을 발휘하여 생산된 산물이 아니고, 고려를 계승하였으나 고려를 뛰어넘지 못하는 공예품으로 바라보는 시각은 북한 학계의 저변에 깔려 있는 듯하다.

　　앞에서 기술한 것처럼 북한은 옛 북방 왕조를 전거 삼아 체제의 정통성을 강조하였기 때문에, 오늘날 남북의 대립 상황에서 한양을 수도로 삼았던 옛 조선은 한반도 한민족의 정통성을 계승하였다는 주장을 철저히 배제할 수밖에 없었을 것이다. 게다가 한국의 조선 관요와 지방 백자에 대한 고고 발굴 자료를 적극 취할 수 없는 입장에서 문헌 기록에 의지하여 조선의 자기를 연구하는 것은 분명 한계로 작용되었던 것으로 보인다. 이러한 상황들은 결과적으로 북한의 조선자기에 대한 체계적이며 적극적인 연구를 저해하는 주요 요소였을 것이다.

　　비록 북한이 개성을 수도로 삼은 옛 북방 왕조만을 강조하고 있지만, 정작 조선시대 평양과 의주는 명·청시대 육로 사행길로 반드시 거쳐 가는 주요 거점 지역이었기에 그 중요성이 대두된다. 관련 유적 발굴조사의 진행

과 그 성과를 활용한다면, 조선의 도자 대외 교섭 상황을 보다 명확히 밝힐 수 있을 것이다. 또한 북한 소재 조선시대 가마터의 조사와 출토품을 통해 조선 전기, 고려 장인들이 전국 각지로 흩어지면서 가마의 축조와 자기 제작에 어떤 영향을 미쳤는지, 그리고 조선 중기 이후 북한 지역의 백자 생산 체계와 소비 정황은 어떠했는지에 관한 통합적 연구도 시급한 상황이다. 그럼에도 북한 체제의 현실적인 문제는 조선자기 연구에 대한 가장 큰 걸림돌로 작용하고 있다.

❖ 남은 과제: 남북한 연구 성과 통합과 분석

북한의 가마터 고고 발굴 조사 사례는 비록 한국에 비하여 많지 않지만, 배천군 원산리나 평양시 송진동 가마터의 고고학적 성과는 현 한국의 도자사학계 연구의 부족한 부분을 메워 주고 있으며, 더 나아가 한국도자사 연구에 가치 있는 정보를 제공할 수 있는 가능성을 제시하며 그 중요성이 부각되고 있다.

반면 북한의 학술 활동은 기본적으로 주체사상에 입각하여 과도한 민족주의적 성향을 보여 주고 있음이 확인되는데, 도자사도 예외는 아니다. 북한에서 출판되는 가마터 발굴 보고서나 도자 관련 논문의 첫머리에는 언제나 김일성의 교시인 "옛날부터 우리나라 도자기는 유명합니다. 우리의 조상들은 훌륭한 도자기를 생산하였습니다. 그러나 우리는 지금 도자기 생산에서 할아버지들보다 못합니다. 우리는 요업을 더 발전시켜서 도자기의 질을 높여야 하겠습니다"가 쓰여 있다. 예로부터 북한 학계는 김일성의 교시를 높이 받들고 과거의 우수한 유산을 적극 찾아 정권의 정통성 강화에 힘써 왔다.

북한의 문화유산 발굴과 연구의 방향성이 고조선-고구려-발해-고려-

북한으로 계승되는, 즉 한반도 북부에 뿌리를 둔 북한의 정통성 강조를 위해 동원되는 실정이기에 고려의 자기는 이런 북한 체제의 우월성을 강조하기에 매우 적합한 대상이었다. 그래서 북한은 연유도기와 청자, 백자의 개시 문제에 있어 한국 학계와 상충된 입장을 보이고 있으며, 한국 학계에서 통용되는 중국간 교류로 미친 영향 관계는 의도적으로 회피하고, 오히려 중국의 도자 제작·발전사와 일치한 행보를 주장하고 있다. 이러한 북한의 태도는 주체 사상이 학술적 해석에 과도하게 개입된 예라고 볼 수 있다.

조선자기에 대해 북한은 고려자기와 달리 매우 부정적 입장을 견지하고 있는데, 그 배경 역시 한반도 북방 왕조의 정통성을 계승한 북한이 한양을 수도로 삼은 조선을 배척한 결과로 여겨진다. 조선의 자기는 고려자기를 계승하였지만, 결코 고려를 넘을 수 없는 독창성이 없는 산물로 인식되고 있다. 북한에 소재한 조선시대 가마터나 관련 유적의 심도 있는 고찰과 고민이 배제된 현 상황은 그들 정권 역사에서 조선이 중시되지 않은 결과로 봐도 무방할 것이다.

마지막으로 남북한 학술 교류 협력을 통한 북한의 문화유산 활용은 통일 논의의 활성화 및 통일을 실제적으로 준비해야 하는 현 상황에 남북 가치관의 이질화를 해소할 수 있는 주요한 방법이자 객관적 증거이다. 그렇기 때문에 오늘날 우리가 북한의 가마터 고고 발굴 연구나 도자사 연구 등 남북한의 연구성과를 통합하고 통합된 자료의 면밀한 분석이 필요한 이유는 한반도 도자 문화의 완전한 이해를 위한 시대적 요구를 넘어 역사를 관통하는 하나의 중요한 과정이기 때문이다. 이 글은 이 같은 관점에서 시도된 초보단계의 연구로 그 의미를 두고자 한다.

❖ 참고문헌

강경숙,『한국 도자기 가마터 연구』, 시공사, 2005.

국립문화재연구소,『조선고고연구해제집1, 1986~2000』, 2017.

국립문화재연구소,『조선고고연구해제집2, 2001~2016』, 2017.

국립문화재연구소,『북한 고고학 정기간행물 해제Ⅱ - 력사제문제·문화유
　　산·문화유물·고고민속』, 국립문화재연구소, 2019.

김영진,『도자기가마터 발굴보고』, 백산, 2003.

김용준,『朝鮮美術大要』영인본, 열화당, 2001.

리여성,『조선미술사 개요』영인본, 한국문화사, 1999.

사회과학원 고고학연구소,『고구려와 고려 및 리조 도자기가마터와 유물』,
　　진인진, 2009.

박정민,「북한의 瓷器가마터 발굴과 연구사 검토」,『북한의 문화유산 연구』,
　　양사재, 2013.

박정민,「고려 초기청자, 初期青瓷. 연구에 있어서 북한자료의 활용과 전
　　망」,『인문과학연구논총』제38권 제3호, 명지대학교 인문과학연구소,
　　2017.

박경자,「북한의 전통수공예술 중 도자 분야 전승현황과 특징」,『무형유산』제
　　7집, 무형문화유산, 2019.

이종민,「고려시대 청자가마의 구조와 생산방식 고찰」,『한국상고사학보』제
　　45호, 한국상고사학회, 2004.

李輝柄,「白瓷的出現及其發展」,『中國古代白瓷國際學術研討會論文集』, 上
　　海: 上海博物館, 2005.

|제2부|
북한의 미술사 연구방법과 인식

북한미술의 연구 동향과 과제

신수경

신수경(충남대학교)

충남대학교 인문과학연구소 연구교수. 한국근현대미술사학회 부회장.
『시대와 예술의 경계인, 정현웅』(최리선과 공저, 돌베개, 2012) 등
월북미술가에 대한 다수의 논문을 발표했다.
근래에는 북한의 시각이미지 연구에 집중하고 있다.

❖ '북한미술 연구사'의 흐름

2020년 1월 22일 북한 조선중앙통신은 노동당 제7기 제5차 전원회의에서 제시된 '정면돌파전'을 보도하며 당의 메시지를 선전화를 통해 전달했다〈그림 1〉. 북한의 문화예술 활동은 정치적 수단의 하나로, 정치 상황이 시각이미지에 직접적으로 반영되어 있다. 또한 시기에 따른 대내외 환경과 전략에 따라 변화해 왔다. 따라서 북한의 정치, 사회적 변화과정을 제대로 이해

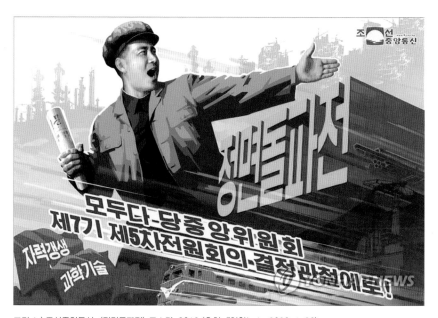

그림 1 | 조선중앙통신, 〈정면돌파전〉 포스터, 2019 (출처: 『연합뉴스』 2020. 1. 30)

하기 위해서는 시각이미지를 비롯해 북한미술에 대한 체계적인 분석과 연구
가 필요하다.

남북이 분단된 지 70여 년이 지났다. 이 글은 지난 70여 년간 남한에서
북한미술을 어떻게 바라보고, 연구해왔는지 살펴보는 데 목적이 있다. 북한
미술 연구사에 대해서는 2000년『한국예술종합학교 논문집』3집에 실린 양
현미의「북한미술 연구의 현황과 과제」부터 2019년 12월 국립문화재연구소
에서 발간한『분단의 미술사 잊혀진 미술가들』에 수록된 최열의「월북미술가
복권과 북한미술사 인식의 기원」에 이르기까지 여러 차례 논의된 바 있다.

양현미의「북한미술 연구의 현황과 과제」는 북한미술 연구사에 대한
첫 논문임에도 다각적인 분석이 눈길을 끈다. 이 논문은 그간의 연구 성과를
시대 순으로 분석하였을 뿐만 아니라, 텍스트 매체별로 통계를 내고, 텍스트
를 생산한 연구자들의 직종과 연구 주제별 분류 등 다양한 방식으로 연구사
를 살펴보았다. 양현미는 북한미술에 대한 연구가 시작된 시기를 1970년대
로 보고, 1970년대·1980년대·1990년대로 시기를 구분하였으며, 다른 시대
에 비해 상대적으로 연구가 많이 이루어진 1990년대는 초기·중기·후기로
세분하여 살펴보았다. 그리고 그간 이루어진 북한미술의 연구 경향을 '월북
미술가 연구', '북한의 주체미술에 대한 연구', '남북문화교류정책 차원에서의
북한미술 연구', '방북미술인의 기행문', '기타 북한미술 관련 전시회 도록'으
로 구분하여 정리하는 등 북한미술 연구사의 범본이 되었다.

양현미의 논문이 나온 지 10여 년 뒤인 2011년, 홍지석은「북한미술연
구사: 1979~2010」(『현대북한연구』14집 1호, 2011)에서 앞의 연구자처럼 북한미
술 연구의 출발점을 1979년 이일이 집필 책임을 맡아 국토통일원에서 발간
한『북한미술』부터 시작된 것으로 보고, 통시적인 관점으로 30여 년간 진행
된 북한미술 연구사를 분석하였다. 홍지석의 논문에는 2000년대 후반까지

의 연구 성과가 추가되었으며, 남한의 연구자들이 어떤 방식으로 북한미술의 흐름을 다루고 이해하는지 연구자가 중요하다고 판단하는 자료를 중심으로 분석해 나갔다. 객관적인 수치와 전반적인 연구 경향을 살펴본 양현미와 달리, 홍지석은 이종석의 논의에 기초해 1) 냉전시대의 북한미술연구(1980년 전후), 2) 북한미술연구의 탈냉전적 방향 전환(1990년 전후), 3) 최근의 연구 동향(2000년 이후)으로 북한미술 연구사의 시기를 구분하고, 시기마다 또는 연구자마다의 논조와 접근 방식을 짚어보는 데 주안점을 두었다. 또한 월북작가 연구사는 월북 이후의 행적만을 논의 대상으로 삼았다는 점도 양현미와 차이가 있다.

　　월북작가 연구는 별도의 논문으로 발전시킬 주제라고 판단하여 홍지석이 소략하게 다루었던 부분을 2013년 필자는 「월북미술가의 연구 현황과 과제」(『미술사와 문화유산』 제2호, 명지대학교 문화유산연구소, 2013)에서 월북미술가 연구의 분기점이 된 1988년을 기준으로 해금조치 이전과 이후로 나누어 연구 환경과 서술 방식의 변화 등 월북미술가에 대한 연구사 전반을 살펴보았다. 필자는 이를 보다 심화시켜 2015년 「해방기(1945~1948) 월북미술가 연구」(명지대학교 미술사학과 박사학위 논문, 2015)에서 월북미술가 연구사와 함께 월북미술가의 개념, 범위까지 자세히 논의한 바 있다.

　　2016년 강민기는 『남한의 북한미술 연구사, 1990~2015』(『북한미술 어제와 오늘』, 국립문화재연구소, 2016)에서 선행 연구자들이 다루었던 부분은 개괄적으로 다룬 대신에 연구 대상을 1990년대와 2000년대 이후로 크게 나누어 남한에서 이루어진 북한미술 연구의 성과를 종합적으로 정리했다. 강민기는 한국미술사에서 북한미술 연구의 의의를 살펴보았을 뿐만 아니라 텍스트 중심으로 이루어졌던 기존 연구에서 한발 더 나아가 남한에서 열린 북한미술 전시를 일목요연하게 정리하여 어떤 작품이 남한에 알려졌는지 한눈에

파악할 수 있도록 하였다.

강민기의 발표가 있은 다음해인 2017년, 박윤희는 「남북한 문화교류사를 중심으로 본 국내의 북한미술 전시 성과와 향후 과제」(『북한미술 : 복원·복제와 유통』, 국립문화재연구소, 2017)에서 남북 관계의 흐름을 살펴보면서 시기별로 어떤 전시들이 기획되었는지를 분석하였다. 이 글은 북한미술에 대한 대중의 이해와 변화상을 고찰함과 동시에 남북 문화교류사를 정리하고, 우리가 풀어야 할 과제가 무엇인지도 살펴보았다는 데 의미가 있다.

2019년에는 일찍부터 북한미술을 연구했던 최열이 30여 년 만에 북한미술의 자료수집과 연구과정을 소상히 밝힌 「월북미술가 복권과 북한미술사 인식의 기원」(『분단의 미술사 잊혀진 미술가들』, 국립문화재연구소, 2019)을 발표했다. 1980년대 중엽 민주화운동의 진전과 더불어 미국과 일본으로부터 검열을 피해 흘러들어온 자료와 정부 및 대학의 북한연구소에서 간행한 출판물을 토대로 연구를 시작한 최열은 당시 '북한미술 바로 알기 운동'과 '월북미술가 조사연구', 두 갈래로 연구를 진행해 나갔던 과정을 들려주었다. 엄혹했던 시절 어렵게 구해서 보았던 자료를 공개한 최열은 "북한미술 연구의 특성은 연구자 자신의 이념과 국가를 바라보는 태도, 관점에 따라 이미 결론을 내려놓고 시작해 왔고, 그 오랜 전통이 지금도 계속되고 있다"라고 비판하며 "2019년에 필요한 연구 방법은 연역법이 아니라 귀납법이며, 해석론이 아니라 사실론이다. 미리 결론을 내려놓고 증명해 나가는 연역법이나 자신의 견해를 대상에 덮어씌우는 해석론은 북한미술 연구에서 배제해야 한다"라는 충고로 글을 맺었다.

이렇게 20여 년간 여러 연구자가 '북한미술'이라는 같은 대상을 놓고 연구 흐름을 분석했지만 시기에 따라, 연구자에 따라 다소 차이가 있었다. 그것은 연구 결과가 계속 축적되면서 일어난 현상이기도 하지만, 연구자의

관점과 방법의 차이에서도 기인한다. 이것을 뒤집어 생각하면 북한미술 또는 북한미술 연구사는 다양한 관점과 방법으로 연구가 가능하다는 의미이기도 하다.

북한미술에 대한 연구 성과와 목록은 선행 연구에서 많이 다루었으므로 이 글에서는 그간 북한미술 연구사에서 소홀히 다루었던 부분을 재검토하고, 1988년 이후 각 정권의 대북정책에 따라 북한미술 연구에 어떤 변화가 있었는지에 초점을 맞추어 분석하고자 한다. 특히 2010년대 후반, 문재인정부 들어서서 북한미술 연구에 어떤 성과와 변화가 있었는지 자세히 살펴보려 한다. 그 다음으로 그동안 별다른 문제의식 없이 사용해 왔던 '북한미술'이라는 용어를 비롯해 북한미술의 기점을 언제부터로 볼 것인가 등 앞으로 북한미술 연구를 위해 풀어야 할 과제에 대해서 논의하고자 한다.

❖ 남한의 북한미술 연구 동향

북한미술 연구나 전시는 현실 정치와 남북 관계와 밀접한 연관이 있다. 따라서 정권의 성향에 따라 부침이 심한 편이었다. 잘 알려진 대로 남과 북의 경계는 광복 직후 한반도에 미군과 소련군이 주둔하며 만들어졌고, 그에 따라 각각 다른 체제와 이념 아래 남북이 상이한 미술 양식을 추구해 왔다. 이 장에서는 남북관계와 정세 변화에 따라 북한미술 연구가 어떻게 진행되어 왔는지를 총 다섯 시기로 나누어 고찰할 것이다.

시기 구분은 1. 북한미술은 물론이고 월북미술가의 명단조차 금기시되었던 1950년부터 1979년 국토통일원에서 처음으로 북한미술 관련 단행본이 나오기까지, 2. 민주화운동으로 해금조치가 단행되면서 '북한미술 바로알기 운동'이 일어났던 1980~90년대, 3. '햇볕정책'으로 북한과 문화교류가 활

발해지면서 연구가 활성화되었던 2000년대, 4. 이명박정부에서 박근혜정부로 이어지며 대북 강경노선 속에서도 북한미술을 전문적으로 연구하는 소장학자와 단체가 등장한 2010년대, 5. 2017년 정권 교체 이후 북한미술 연구에도 변화가 있었던 현재까지로 구분하였다.

1950~70년대: 반공정책에 따른 북한미술의 연구 부재

1948년 남한 단독정부를 수립한 이승만정권은 좌우익 간의 갈등을 극복하고 사회질서를 확립한다는 명분으로 1948년 12월 1일 국가보안법을 제정했다. 이후 담화문을 통해 북한 정권을 시인하거나 추종하는 모든 행위를 금지하고, 이를 어기는 자는 처단한다고 공포公布했다. 즉 안보라는 대의명분을 위해 국가보안법이 만들어지면서 이를 뒷받침하는 이데올로기였던 '반공주의'가 정당성을 확보하게 된 것이다. 또한 1950년대에는 정치·경제적으로 미국 정부와 긴밀한 관계 속에 록펠러재단 같은 민간재단을 통해 반공이념과 월남한 문화계 인사에 대한 지원 등 공산주의 봉쇄라는 미국의 정책 기조가 투영되었다.

5.16 군사정변으로 대통령에 오른 박정희정권 역시 반공주의를 통치이념으로 내세웠다. 1961년 7월 3일 "공산주의 활동을 처벌하기 위한" 반공법反共法이 제정되면서 남한 사회 전체가 사상적으로 통제를 받게 된다. 이렇게 반공법과 국가보안법에 근거한 강력한 사상 통제로 1988년 문화예술인에 대한 해금조치가 발표되기 전까지 '북한미술' 연구는 아주 극소수에게만 허용되었고, 대부분의 국민에게는 금기의 대상이었다.

이러한 시대적 분위기 때문에 1950~60년대는 북한미술 연구사에서 검토 대상조차 없는 공백기로 여겨졌다. 그러나 최근 연구에서는 북한학이 냉전지역학의 일환으로 출현한 시기를 1960년대로 보고, 북한학 성립과정

을 새롭게 조명하고 있다. 이봉범은 「냉전과 북한학, 1960년대 북한학 성립의 안팎」에서 1960년대 냉전을 동력으로 북한학이 나름의 체계를 갖춘 학문 분과로 자리를 잡으면서 한국학의 주요 영역으로 위상을 부여받았으며, '북한학'이라는 용어도 이때 처음 공식성을 얻게 되었다고 평가했다. 세계 냉전 체제의 변동으로 대두된 동아시아 질서 재편성 문제, 그 가운데 한반도 통일 문제가 정책적, 학술적 의제로 급부상하면서 이 시기 북한학의 입지가 더욱 강화되었다는 것이다. 1960년대 북한 연구기관으로는 중앙정보부 관할의 '국제문제연구소'와 '북한연구소', 공보부의 외곽단체인 '내외문제연구소(공산권문제연구소)', 한국반공연맹의 '공산주의문제연구소', 그리고 포드재단의 학술지원을 받았던 고대 아세아문제연구소가 있었다. 민간 연구기관으로는 유일하게 공산권연구기관으로 국가승인을 받았던 아세아문제연구소는 이념적으로 비교적 자유로운 상태에서 공산주의 연구를 지속해 나갔다.

　　북한학의 한 분과로 북한미술을 연구한 것도 바로 이들 연구소를 통해서였다. 강민기가 이미 언급했듯이 공산권문제연구소, 극동문제연구소, 북한연구소가 주관한 북한문화에 대한 연구는 건축(석조, 목조건축), 석조조각, 공예(금속, 토조, 석조공예), 회화(고구려 고분벽화, 기타), 낙랑문화 등 주로 전통 미술사 영역을 다루었다. 그 내용은 아래와 같다.

共産圈問題硏究所 編著, 『北韓便覽』, 공산권문제연구소.

康仁德 編輯, 『北韓文化論: 北韓硏究叢書』 第6輯, 極東問題硏究所, 1978.

진홍섭, 「북한지역의 조형미술」, 『北韓』 92호, 북한연구소, 1979.

이태호, 「고구려벽화고분 3: 인물풍속도, 대성리 1호고분」, 『北韓』 92호, 북한연구소, 1979.

이 일, 「북한의 사회주의적 사실주의의 실상」, 『북한미술』, 국토통일원 자료관리국, 1979.

유준상, 「북한미술에 있어서의 개성의 저각형상」, 『북한미술』, 국토통일원 자료관리국, 1979.

오광수, 「한국미술의 전통양식과 북한미술」, 『북한미술』, 국토통일원 자료관리국, 1979.

윤명로, 「북한미술의 기법과 형식」, 『북한미술』, 국토통일원 자료관리국, 1979.

그 당시 아세아문제연구소는 국내 및 국외 북한자료의 구입과 수집이 보장되었고, 중앙정보부 보유 특별자료까지 제공받았던 점을 볼 때 미술사 분야에서도 아세아문제연구소의 자료에 좀더 관심을 가질 필요가 있다. 아세아재단과 관련된 미술사 논문으로는 반도화랑과 아세아재단과의 관계를 통해 1950~60년대 한국문화계에 대한 미국의 후원 양상을 고찰한 기혜경의 「반도화랑과 아세아재단의 문화계 후원」(『근대미술연구 2006』, 국립현대미술관, 2006)과 한국에서 록펠러 재단의 문화지원 사업의 규모와 양상을 살펴본 정무정의 「아시아재단과 1950년대 한국미술계」(『한국예술연구』, 2019. 12)가 있었다. 그러나 이들 연구는 화랑사의 측면에서 아세아재단을 조명하거나 공산주의와 차별화된 문화후원자로서 재단의 위상을 고찰한 것으로 북한미술 연구와는 다소 거리가 있다.

한편, 이 시기는 대한민국예술원에서 미술사 서술에 작가와 작품 선정부터 기록 자료의 정리까지 주도했다. 대한민국예술원의 창립 10주년을 기념하여 발간한 『한국예술총람: 개관편』의 「현대의 서양화」에서 이경성은 처음으로 월북미술가를 공식적으로 언급했다. 그러나 앞서 언급했듯이 북한미술의 범위를 현대로 넓힌 것은 1979년 통일문제 전담 중앙행정기관이었던 국토통일원國土統一院에서 발간한 『북한미술』이다. 이 책이 나올 수 있었던 데는 1975년부터 1976년까지 대통령비서실 산하 대통령 정치담당 특별보좌관, 1976년부터 1979년까지 국토통일원 장관을 역임한 정치외교학자이자 미술사학자였던 이용희李用熙(1917~1997)의 역할이 컸다. 이용희의 재임 시절 이일·오광수·유준상·윤명로가 쓴 이 『북한미술』은 '북한미술 연구의

출발점'이라 할 수 있다.

　흥미로운 것은『북한미술』의 집필자로 참여했던 오광수가 쓴『한국현대미술사』(열화당, 1979)의 초판에는 '6·25사변과 피난지 화단'이라는 소제목 아래 월북미술가를 언급하고 있지만, 모두 복자伏字로 표기되어 있다. 한국 근현대미술사의 대표적인 개설서인 이 책은 그 당시 월북미술가와 관련한 검열이 어떤 상황이었는지를 생생하게 보여준다.

1980~90년대: 월북예술인 해금조치와 '북한미술 바로 알기' 운동의 확산

　1980년대 들어 전 세계적으로 불던 탈냉전의 흐름과 학생운동의 영향으로 월북예술인에 대한 해금조치가 단행되면서 1980년대 후반부터 1990년대 전반까지 북한미술에 대한 관심은 그 어느 때보다 높았다. 최열은 1988년 7월「북한미술의 이해」를 시작으로 대학가에서 '북한미술 바로 알기 운동'의 일환으로 순회강연을 했으며, 〈표 1〉과 같이 미술전문지의 기획기사로 해방기 미술가들의 활동과 함께 북한미술이 폭넓게 소개되었다. 이 시기 이구열, 최열, 김복기, 윤범모는 월북작가를 집중적으로 연구해 나갔는데, 최열을 제외하고 기자 출신의 미술평론가들이라는 공통점이 있다.

표 1 | 1980~90년대 미술 전문지의 기획기사

수록지	내용
『계간미술』, 1988. 가을	「분단 이후의 북한미술을 말한다/ 좌담: 이구열, 원동석, 유홍준」
『역사비평』, 1989, 봄호	북한미술 화보 수록
『가나아트』, 1989, 5·6호	철저 해부―오늘의 북한미술 강대선, 「북한미술, 그 현장을 가다」 임헌영, 「북한미술의 사상적 배경」 원동석, 「북한미술의 이념적 토양」 이태호, 「북한미술사 기술의 현재」 윤범모, 「북한미술의 현주소」 홍승민·하명호·함인복, 「북한미술 비평선」

수록지	내용
『월간미술』, 1994. 8	'북한미술' 특집 「최초 공개하는 김일성 우상화 그림」(화보) 원동석, 「주체미술의 실상을 밝힌다」 하타야마 아스유키, 「김정일 시대의 북한미술을 전망한다」

이론적인 연구 성과와 함께 1989년 《청계靑谿 정종여鄭鐘汝》전에 이어 1991년 10월, 신세계미술관에서 열린 《월북작가 이쾌대》전이 열리면서 월북미술가에 대한 관심이 고조되었다. 이 시기 월북작가 연구는 이론과 전시뿐만 아니라, 방북을 통해서도 이루어졌다. 미국 시민권을 갖고 있었던 월북미술가 정현웅의 장남과 부인은 1990년 4월 3일 조선민항기를 타고 열흘간 북한을 방문했다. 부친의 행적을 찾기 위해 방북한 아들 정유석은 북한미술계의 실상과 고구려 고분벽화 모사가로서 정현웅의 위상에 대한 글 「아버지의 발자취를 찾아 평양 10일」을 『월간미술』(중앙일보사, 1990. 7, pp.66~75)에 기고했고, 이 글이 소개되면서 정현웅이라는 월북미술가가 다시 세상에 알려지게 되었다.

1990년대에는 이처럼 개인 연구자뿐만 아니라 월북작가 유족, 그리고 한국문화예술진흥원의 문화발전연구소, 국립문화재연구소 같은 정부기관도 북한미술 연구에 가세했다. 국립문화재연구소는 1984년부터 "한반도 전체의 문화유산을 체계적으로 정리하는 것을 목표"로 북한 문화재 조사 사업을 35년째 지속하며 학술정보를 구축해 오고 있다.

1990년대 중반 들어 북한의 핵개발 문제로 남북관계가 경색 국면에 들어갔으나, 문민정부 들어 군사정권에서 정부 주도로 추진되던 대북교류 분야에 민간의 참여가 가능해지면서 북한에서 제작된 작품이 국내에 반입되기 시작했다. 미술품이 남북교류 대상 물품으로 전환되자 북한미술 전시가 크고 작은 화랑에서 빈번하게 열렸고, 유통도 활발하게 이루어졌다. 이렇게 20세기 후반 들어 분단의 아픔을 딛고, 1980년대 후반부터 축적해 온 연구

성과와 새롭게 발굴한 자료, 북한미술 전시가 바탕이 되어 북한미술 연구에 큰 전환점이 되었다.

2000년대 이후: 남북 문화교류로 연구 활성화

1998년 집권한 국민의 정부는 '햇볕정책'으로 불리는 대북포용정책을 전개하며 북한과 문화교류에 힘을 기울였다. 1998년 11월 18일 분단 반세기 만에 처음으로 금강산 관광이 시작되었고, 2000년 남북정상회담 개최 이후 6.15 남북공동선언 발표, 이산가족 상봉, 개성공단 등 남북 경제협력의 확대를 통해 화해 · 협력 체제를 구축하였다. 이 같은 정부 정책으로 북한과 접촉이 잦아지면서 2000년대 들어 북한 미술계의 실상을 알 수 있는 저서⟨표 2⟩가 잇달아 나왔다.

표 2 | 국민의 정부 시기 발간된 북한미술 관련 단행본

저자	제목	출판사	발간연도
유홍준	『나의 북한 문화유산답사기』	중앙M&B	1998
이태호	『조선미술사 기행 Ⅰ』	다른세상	1999
윤범모	『평양미술 기행』	옛오늘	2000
이구열	『북한미술 50년』	돌베개	2001
김용준	『김용준전집』	열화당	2001

이구열이 쓴『북한미술 50년』은 북한의 미술정책, 조직, 10년 단위로 나눈 시대별 흐름, 작품 주제별 분석 등 북한미술을 종합적으로 다룬 최초의 북한미술 개설서이다. 그 밖에 윤범모의『평양미술기행』과 유홍준의『나의 북한 문화유산답사기』는 북한을 직접 방문하고 쓴 기행문 형태의 책이다. 또한 해금조치 이후 행적이 밝혀지기 시작한 김용준의 글과 작품을 망라하여 5권으로 발간한『김용준전집』은 한국 근대미술사와 비평사의 지형도를 새롭

게 그리는 계기가 되었다.

'국민의 정부'가 추구했던 대북정책 기조는 참여정부로 이어져 2003년 9월부터 육로를 통한 금강산 관광이 본격적으로 시작되었으며, 2007년 10월 노무현 대통령과 김정일 국방위원장의 정상회담 후 '10.4 선언'이 발표되었다. 이러한 우호적인 남북관계에 발맞춰 참여정부 들어 김주경, 이쾌대, 배운성, 정현웅, 정종여 등 월북미술가에 대한 석사논문과 조선화를 비롯해 김일성과 김정일주의 문예론, 주체미술론 등 미술담론에 대한 연구 논문이 여러 편 나왔다〈표3, 4〉.

표 3 | 월북미술가 관련 학위논문 목록(2000년대)

저자	논문제목	학위수여기관	연도
오병희	「김주경의 민족주의 회화이론과 작품세계 연구」	홍익대학교 대학원	2001
김경아	「이쾌대의 군상 연구」	서울대학교 대학원	2003
김미금	「배운성의 유럽체류시기 회화연구: 1922-1940」	홍익대학교 대학원	2003
최리선	「정현웅의 작품세계 연구」	서울대학교 대학원	2005
이은주	「청계 정종여의 작품세계 연구」	이화여자대학교 대학원	2006
안혜정	「문학수의 생애와 회화 연구」	전남대학교 대학원	2006
김복기	「배운성의 생애와 작품 연구」	상명대학교 대학원	2011

표 4 | 조선화, 주체미술 담론에 관한 논문 목록(2000년대)

저자	내용
강성원	「북한 주체예술의 당성과 미감의 관계」, 『동양예술』 제3호, 2001.
최병식	「북한 미술사상 연구 - 조선화를 중심으로」, 『동양예술』 제3호, 2001.
전영우	「북한미술 현황 연구: '조선화'를 중심으로」, 『造形敎育』 Vol. 20, 2002.

저자	내용
박계리	「북한미술바로보기 - 북한미술의 현실적인 대답, 조선화」, 『민족예술』, 2001. 10.
	「傳統觀의 변화와 북한의 朝鮮畵 정책」, 『文化政策論叢』 제13집, 2003.
	「김정일주의 미술론과 북한미술의 변화: 조선화 몰골화법을 중심으로」, 『미술사논단』, 2003.
	「김일성주의 미술론의 연구: 조선화 성립과정을 중심으로」, 『統一問題研究』, 2003.
박미례	「북한 조선화의 태동과 시기별 주제 회화 기법의 변화」, 『北韓』 424호, 2007. 4.
	「북한 주체미술의 수령형상화에 관한 연구」, 『남북문화예술연구』, 제4호, 2009.
송정미	「북한 조선화의 시기별 변화 연구: 민족주의와의 관계를 중심으로」, 경남대학교 북한대학원 석사학위논문, 2008.
최명복	「주체미술의 이면(裏面)에 대한 회화 연구」, 홍익대학교 대학원 석사학위논문, 2009.

1990년대까지 북한미술 연구는 주로 기자나 미술평론가 주도로 이루어졌던 데 비해 2000년대 들어서는 미술사 전공자가 연구를 주도했다. 박계리, 김영나, 장경희, 박미례는 이때부터 북한미술을 활발하게 연구해 온 학자들이다. 박계리는 2001년부터 북한의 조선화에 관한 여러 편의 논문과 함께 『민족예술』에 「북한미술 바로 보기」를 연재하며 북한미술에 대한 대중적인 글쓰기를 해 왔다. 김영나는 〈만수대대기념비〉를 중심으로 국가 주도하에 건설된 평양의 도시 계획과 그 안에 설립된 거대한 기념비 조각에 대한 논문 「유토피아의 신기루: 정치적 공간으로서의 사회주의 도시와 모뉴멘트」를 발표했으며, 장경희는 자신의 전공인 공예를 북한 공예사로 확장시킨 연구서 『남북의 전통공예』와 『북한의 공예』, 『북한의 박물관』을 출간하였다.

그런가 하면 미술평론가 문영대와 김경희가 발간한 『러시아 한인 화가 변월룡과 북한에서 온 편지』는 북한미술계 정립에 크게 영향을 미쳤던 변월룡과 그와 교류했던 북한미술가들의 서신을 묶은 책으로, 북한미술 연구에 1차 자료가 되고 있다. 뿐만 아니라 이 책은 잘 알려지지 않았던 변월룡을 국내에 소개해 1950년대 북한미술을 새롭게 조명하는 계기가 되었다. 박미례는 학위논문인 「북한지역 단청 조형양식에 관한 연구」를 시작으로 북한의 전통미술과

남북미술 교류, 북한미술의 특징 등 많은 글을 썼으며, 2009년 「북한체제 전통
미술의 변용과 보존: 단청과 불화를 중심으로」로 박사학위를 받았다〈표 5〉.

표 5 | 2000년대 나온 주요 북한미술 논저 목록

저자	내용
곽대응	「북한 공예의 동향과 전망」, 『동양예술』 제3호, 2001.
박계리	「북한미술 바로보기-산업미술」, 『민족예술』, 2001. 11.
	「김일성시대 북한회화 읽기」, 『미술세계』, 2003. 6.
	「김정숙과 선군사상」, 『통일과 문화』, 통일문화학회, 2005. 12.
문영대 · 김경희	『러시아 한인 화가 변월룡과 북한에서 온 편지』, 문화가족, 2004.
김영나	「유토피아의 신기루: 정치적 공간으로서의 사회주의 도시와 모뉴멘트」, 『서양미술사학회 논문집』 제21집, 2004. 6.
박암종	「북한 디자인의 특성과 남북간 디자인 교류에 대한 연구」, 『한국디자인학회 국제학술대회 논문집』, 2004.
장경희	『남북의 전통공예』, 예맥, 2005.
	『북한의 공예』, 예맥, 2006
박미례	「북한지역 단청 조형양식에 관한 연구」, 동국대학교 문화예술대학원, 2004.
	「남북한 미술의 변화」, 『통일로』 제211호, 2006. 3.
	「북한미술의 변화와 남북교류」, 『통일로』 제209호, 안보문제연구원, 2006. 1.
	「북한의 미술가들은 어디서 어떤 작품을 제작하나?」, 『北韓』. 통권422호, 2007. 2.
	「장르별 미술감상실: 기념비 회화-경제난 속에서도 김부자 선전물 제작 지속」, 『北韓』, 통권427호, 2007. 7.
	「북한체제 전통미술의 변용과 보존 : 단청과 불화를 중심으로」, 경기대학교 정치전문대학원 박사학위논문, 2009.
남재윤	「1960-70년대 북한 '주체 사실주의' 회화의 인물 전형성 연구」, 『한국근현대미술사학』, 제19집, 2008.
조은정	「한국전쟁기 북한에서 미술인의 전쟁 수행 역할에 대한 연구」, 『미술사학보』 30집, 미술사학연구회, 2008.
	『사진으로 본 북한회화』, 국립문화재연구소, 2008.

　　　북한미술 연구의 필요성을 역설하며 기초 자료 축적을 목표로 했던
1990년대와 달리 2000년대는 미술사 전공자들이 각각의 미술 장르에 대한

연구를 심화시켜 나갔으며, 북한의 박물관이나 미술관에 소장된 유물은 물론 담론 연구로 훨씬 진전된 양상을 보였다.

2010년대: 학자, 기관, 학술단체의 활발한 북한미술 연구 활동

참여정부까지 남북 간 교류와 경제협력 관계가 지속되었으나 이명박 정부 들어 금강산 관광의 중단 등 강경한 대북정책으로 전환했다. 2013년 취임한 박근혜 대통령은 "통일은 대박"이라는 캐치플레이를 내걸었지만 개성공단 철수로 남북관계가 더욱 악화되었으며, 북한의 핵개발과 안보 위협으로 2017년 말까지 남북 간 긴장관계가 계속되었다.

이러한 상황에서도 박계리, 장경희는 북한미술 연구를 지속했으며, 2010년 이후 홍지석, 권행가, 조은정, 신수경, 이주현 등 미술사 전공자들이 북한미술 연구에 가세했다. 홍지석은 「북한미술의 기원: 카프미술, 항일혁명미술 그리고 조선화」를 시작으로 현재까지 북한미술에 대한 글을 가장 왕성하게 발표하는 학자이다. 홍지석보다 10년 일찍 북한미술 연구를 시작한 박계리가 주로 김일성주의 미술, 김정일주의 미술처럼 북한의 미술정책 연구에 집중해 온 것과 달리 홍지석은 메타비평에 주력해 왔다. 한편 조은정은 '한국전쟁기 북한에서 미술인의 전쟁 수행 역할' 등 주로 전쟁기 미술인들의 활동을 집중 분석했다.

2010년경부터 정현웅이 매개가 되어 월북작가에 관심을 갖게 된 권행가는 「1950, 60년대 북한미술과 정현웅」을 통해 월북작가들의 목소리가 남아있던 1950~60년대 북한미술계를 교조화되기 이전의 역동성이 남아 있던 시대로 평가했다. 2012년 최리선과 공저로 『시대와 예술의 경계인, 정현웅-어느 잊혀진 월북미술가와의 해후』(돌베개, 2012)를 출간한 필자는 박사학위논문으로 「해방기(1945~1948) 월북미술가 연구」를 제출한 후 김주경, 이쾌

대, 정종여, 김용준 등 주로 월북미술가들의 삶과 작품에 대한 글을 써 왔다.

이주현은 「한국 전쟁기 북한을 방문한 중국화가들」, 「중국과 북한의 미술교류」 등 전공인 중국 근대미술과 북한미술을 연결시킨 조・중 미술교 류에 대한 연구에 주력하고 있다. 그 밖에도 역사학 전공자인 신용균의 「이 여성의 정치사상과 예술사론」은 이쾌대의 형이자 정치가이면서 미술사학자 였던 이여성에 대한 자료를 집대성하여 예술론을 종합적으로 연구한 논문 으로, 2015년에 열린 《거장 이쾌대, 해방의 대서사》전이 열리면서 많이 인용 되었다. 한국문화관광연구원의 박영정은 「북한에서 미술은 어떻게 창작, 유 통되는가」처럼 북한의 미술품 유통에 대한 논문을 발표했으며, 디자인을 전 공한 최희선은 북한의 산업미술과 디자인 정책에 대한 연구를 수행하며 이 를 바탕으로 2020년 『북한에도 디자인이 있을까? 북한산업미술 70년』(담디) 을 두 권의 책으로 발간했다. 그 밖에 북한 주민들이 쉽게 접할 수 있는 북한 사회의 실상을 알려주는 시각 매체인 포스터와 우표, 미술 인재 양성에 대한 논문이 다수 나왔다〈표 6〉.

표 6 | 2010년대 연구자별 북한미술 논저 목록

저자	내용
박미례	「단청과 불화제작은 비판적인 계승과 전시행정이 목적: 북한체제 전통미술의 변용과 보존」, 『北韓』 458호, 2010.
장경희	『북한의 박물관』, 예맥, 2010.
조은정	「6・25전쟁기 미술인 조직에 대한 연구」, 『한국근현대미술사학』 제21집, 2010.
권행가	「1950, 60년대 북한미술과 정현웅」, 『한국근현대미술사학』 제21집, 2010.
박계리	「백두산: 만들어진 전통과 표상」, 『미술사학보』 제36집, 2011.
	「북한의 조선시대 회화사 연구를 통해 본 전통 인식의 변화」, 『한국문화연구』 제30집, 2016.
홍지석	「북한미술의 기원-카프미술, 항일혁명미술, 그리고 조선화」, 『한민족문화 연구』 34집, 2010.
	「북한 회화에서 아동 이미지의 양태와 이데올로기적 함의: 화집 『오늘의 조선화』(1980)를 중심으로」, 『美學 藝術學硏究』 32집, 2010.

저자	내용
홍지석	「북한미술연구사 1979~2010」, 『현대북한연구』 14집 1호, 2011.
	「북한의 민족형식과 조선미(朝鮮美) 담론-『건축예술론』(1992), 『미술론』(1992)을 중심으로」, 『한민족문화연구』 36집, 2011.
	「초기 북한과 소련의 미술 교류: 1945-1953년간 북한문예지 미술 비평 텍스트를 중심으로」, 『중소연구』 35권 2호, 2011.
	「두 개의 근대-문학수(文學洙, 1916~1988)의 해방 전후」, 『인물미술사학』 8호, 2012.
	「박문원(朴文遠, 1920~1973)의 미술비평과 미술사 서술」, 『美學·藝術學硏究』 39집, 2013.
	「북한식 "미술가" 개념의 탄생: 전전(戰前) 미술의 대중화, 인민화 문제를 중심으로」, 『北韓硏究學會報』 17집 1호, 2013.
	「서정성과 민족형식: 1950년대 후반 북한미술담론의 양상-『조선미술』의 풍경화 담론을 중심으로」, 『한민족문화연구』 43집, 2013.
	「북한미술의 근대성」, 『현대미술사연구』 34집, 2013.
	「1960년대 재일조선인미술가들의 북한 귀국 양상과 의미」, 『통일인문학』 58집, 2014.
	「북한근대미술사 서술의 양상과 특성-근대미술의 기점과 "조선화"의 근대성 문제를 중심으로」, 『한국문화기술』 17집, 2014.
	「공산주의적 인간의 얼굴과 몸」, 『한국학연구』 54집, 2015.
	「고유색과 자연색 : 1960년대 북한 조선화단의 '색채' 논쟁」, 『현대미술사연구』 제39집, 2016. 6.
신수경 최리선	『시대와 예술의 경계인, 정현웅-어느 잊혀진 월북미술가와의 해후』, 돌베개, 2012.
신수경	「김주경의 해방 이전 민족미술론 연구」, 『인물미술사학』 9호, 2013.
	「해방기 정현웅의 이념 노선과 활동」, 『인물미술사학』 제10호, 2014.
	「해방공간기 김주경 민족미술론 읽기」, 『근대서지』 10호, 2014 하반기.
	「해방기(1945~1948) 월북미술가 연구」, 명지대학교대학원 미술사학과 박사학위논문, 2015. 8.
	「이쾌대의 해방기 행적과 〈군상〉 연작 연구」, 『미술사와 문화유산』 제5집, 명지대학교 문화유산연구소, 2016.
	「월북화가 작품을 중심으로 본 해방기 잡지 표지」, 『근대서지』 제14호, 소명출판, 2016년 하반기.
	「청계 정종여의 해방기 작품과 활동: 민족미술론의 수용과 실천」, 『미술사학보』 47호, 미술사학연구회, 2016. 12.
신용균	「이여성의 정치사상과 예술사론」, 고려대학교 대학원 박사학위논문, 2013.
박암종	「북한 디자인의 이론적 배경과 특성에 관한 연구-1970~2000년대 선전화를 중심으로」, 『한국디지털디자인학연구 14(1)』, 2014.
최희선	「북한 산업미술의 전개과정 고찰: 1994-2015」, 『Journal of Integrated Design Research』, 14권 4호, 인제대학교 디자인연구소, 2015.
	「남북한 통일과정에서 필요한 디자인 정책 연구」, 서울대학교대학원 디자인학부 박사학위 논문, 2015.

저자	내용
이주현	「한국 전쟁기 북한을 방문한 중국화가들」,『美術史學』30, 미술사학연구회, 2015. 「중국과 북한의 미술교류 연구: 1950년대를 중심으로」,『한국근현대미술사학』제33집, 2017. 상반기.
박영정	「북한에서 미술은 어떻게 창작, 유통되는가」,『(문화예술지식DB)문화돋보기』제23호, 한국문화관광연구원, 2016 「북한 미술의 해외 시장 진출 양태와 전망」,『한국문화기술』제13권 제1호, 단국대학교 한국문화기술연구소, 2017. 8.
최민호	「북한우표의 표현형식과 기법에 대한 연구」, 성균관대학교 디자인대학원 석사학위논문, 2011.
안미옥	「북한 미술인재 양성체계 연구」, 북한대학원대학교 사회문화언론전공 석사학위논문, 2013.
육영수	「이미지와 슬로건으로 읽는 북한의 정치문화: 포스터 분석을 중심으로, 1990-2000」,『역사와 경계』제86집, 부산경남사학회, 2013. 3.
김효진	「이미지에 드러난 북한체제의 정치커뮤니케이션: 1950-60년대 포스터를 중심으로」,『北韓硏究學會報』제19권 제2호, 북한연구학회, 2015년 겨울.

1세대 연구자들이 공동 집필을 통해 북한의 미술정책, 특히 조선화 연구에 초점이 맞추어졌던 것과 달리 2000년대 이후 등장한 소장학자들은 자신만의 연구 영역을 구축하여 저마다의 연구 방법과 주제로 북한미술을 연구하고 있다는 점이 앞 세대와 차이가 나는 부분이다.

2000년대 들어서 나타난 특징 중 또 하나는 대학교 부설 연구소나 자발적인 모임으로 결성된 학술단체를 통해 연구 성과가 축적되고 있다는 점이다. 2004년 설립된 단국대학교의 한국문화기술연구소는 "통일시대를 대비한 남북한 문화예술의 소통과 융합 방안 연구"를 목표로 2010년 '북한문학예술 총서'의 첫 번째 책으로『북한 문학예술의 장르론적 이해』(도서출판 경진)를 발행했다. 이후『속도의 풍경: 천리마시대 북한 문예의 감수성』(도서출판 경진, 2016)이 11번째로 나왔다. 2004년 남북 문학예술을 공부하는 학자들의 자발적인 연구모임으로 시작해 2007년 창립된 남북문학예술연구회는 월 1, 2회 정례 세미나와 남북한 문학예술에 대한 공동연구 활동의 성과를 매년 단행본으로 내고 있다.

문학예술 단체들의 이러한 활동과 함께 1984년부터 북한에 있는 문화재의 실태 조사와 학술연구를 진행해 온 국립문화재연구소는 2016년부터 연구 범위를 광복 이후로 넓혀 많은 연구 성과를 축적해 오고 있다. 2016년 발간한 『북한미술보고서 I -북한미술 어제와 오늘』에는 '북한의 한국미술사 연구 동향'과 '남한의 북한미술 연구사'를 통한 연구 현황 분석과 북한미술의 생산과 미술정책, 미술출판 경향을 살펴본 연구논문이 실렸다.

이 같은 연구논문 발표와 보고서 발행, 그리고 북한미술 전시도 여러 차례 열렸는데, 특히 2015년 국립현대미술관에서 열린《거장 이쾌대, 해방의 대서사》전과 2016년《변월룡》전이 좋은 반응을 얻었다.

표 7 | 2010년대 정부 산하기관 및 학술단체의 활동

기관	내용
단국대학교의 한국문화기술연구소 '북한문학예술 총서' 발간	『북한 문학예술의 장르론적 이해』, 도서출판 경진, 2010 『속도의 풍경 : 천리마시대 북한 문예의 감수성』, 도서출판 경진, 2016.
남북문학예술연구회	『해방기 북한문학예술의 형성과 전개-북한문학예술의 지형도 3』, 역락, 2012. 『3대 세습과 청년 지도자의 발걸음 : 김정은 시대의 북한 문학예술』, 경진출판사, 2014.
국립문화재연구소 『북한미술』 보고서 발간	『북한미술보고서 I -북한미술 어제와 오늘』(2016) 황정연, 「북한의 한국미술사 연구 동향, 1945~현재」 강민기, 「남한의 북한미술 연구사, 1990~2015」 박영정·홍지석, 「북한미술의 생산과 수용」 박계리. 「북한의 미술정책 변화에 따른 미술작품의 도상과 형식의 변화 연구」 김명주, 「북한의 미술유산 잡지 현황과 출판 경향」

2017~2020년: 신진 연구자의 증가와 연구 장르의 다양화

2017년 3월 박근혜 대통령의 탄핵심판 이후 문재인 대통령이 당선되면서 대북관계에 많은 변화가 있었다. 2017년 말까지만 하더라도 북한의 대륙간탄도미사일(ICBM) 발사 실험으로 한반도에는 그 어느 때보다 긴장감이 감돌았다. 그러나 2018년 벽두, 김정은 국무위원장의 남북대화 재개 제의 이

후 평창동계올림픽에서 남북한 공동 입장 및 단일팀 구성으로 남북관계는 화
해 분위기로 급반전되었다. 이후 4. 27 판문점선언과 6. 12 북미정상회담, 9월
평양공동선언 발표로 이어졌으나 유엔안보리의 대북 제재와 북한이 핵폐기
를 실천하지 않으면서 북미회담은 다시 교착 상태에 빠졌다. 이에 따라 남북
관계가 어떻게 진행될지 알 수 없는 상황이지만, 두 정상 간의 만남을 계기로
화해모드가 형성되면서 북한미술과 문화예술 교류에도 관심이 높아졌다.

우선 학위논문이 2017년 이후 여러 편 나왔는데, 변월룡과 이석호 같
은 작가론은 물론이고 포스터와 소묘 등 장르 연구, 수령형상회화, 주체미
술, 김일성이나 김정일 등의 시각이미지 그리고 통일을 대비한 미술 교육 방
안에 이르기까지 연구 주제가 다양해졌다〈표 8〉.

표 8 | 문재인정부 시기 발간된 북한미술 관련 학위논문

저자	논문 제목 및 수여기관
김문경	「변월룡(1916~1990)과 1950년대 북한미술과의 상호관계 연구」, 홍익대학교 대학원 미술사학과 석사학위논문, 2018. 8.
홍성후	「李碩鎬(1904~1971)의 작품 연구: 월북 이후를 중심으로」, 명지대학교 대학원 미술사학과 석사학위논문, 2019. 8.
김소연	「북한 포스터 연구-인물표상의 시각 기호와 전형성을 중심으로」, 국민대학교 테크노디자인전문대학원 박사학위논문, 2017.
김형완	「북한 소묘의 역사적 변화에 관한 연구」, 북한대학원대학교 석사학위논문, 2018. 12.
박상희	「북한의 시각정치적 언어에 대한 비판적 연구: 김일성-김정일, 그리고 인민의 신체 도상들을 중심으로」, 인하대학교 대학원 정치외교학과 박사학위논문, 2019. 2.
원희윤	「북한의 주체미술 연구: 조선화의 미적 구현방법을 중심으로」, 숙명여자대학교 대학원 미술사학과 석사학위논문, 2019. 8.
김진태	「통일대비 남북한 미술교육 방안 연구: 초·중학교 대상의 미술교과서를 중심으로」, 고려대학교 교육대학원 석사학위논문, 2017. 2.
윤여진	「남북한의 중학교 미술 교과서 용어 조어 분석 비교: 표현 영역을 중심으로」, 국민대학교 교육대학원 석사학위논문, 2018. 8.

북한미술에 대한 높아진 관심은 단행본 출간에서도 알 수 있다. 2018
년 광주비엔날레에서 평양에서 가져온 조선화를 전시해 이목을 끌었던 문범
강은 자신이 수집, 전시했던 조선화를 도판으로 수록하고, 글을 쓴『평양미

술-조선화 너는 누구냐』(서울셀렉션, 2018)를 출간했다. 홍지석은 이여성, 한상
진, 문학수, 박문원 등 그동안 연구해 온 8명의 월북미술가들이 해방기부터
월북 직후 펼쳤던 작품과 텍스트를 분석하여『북으로 간 미술사가와 미술비
평가들: 월북 미술인 연구』(경진출판, 2018)를, 박계리는『통일한국』에 연재한
글들을 수정, 보완하여『북한미술과 분단미술』(아트북스, 2019)을 출간했다.

 그 어떤 전시나 서적보다도 연구자들의 지적 호기심을 자극했던 것
은 1988년 월북예술인 해금조치가 단행된 지 꼭 30년 만인 2018년 7월, 서울
의 한복판인 서울도서관 기획전시실에서 열렸던《평양책방》전이다. 이 전시
에는 한상언영화연구소가 그간 중국, 일본 등지에서 수집한 북한자료를 엄
선하여 200여 권의 책을 장르별로 분류하고,『조선영화』,『조선문학』등의 잡
지, 엽서, 화보 등 책과 다양한 자료들을 선보였다. 회화나 조각 등 순수미술
작품 전시는 아니었지만 월북미술가들이 장정한 책의 표지나 삽화 등 출판
미술은 월북작가들이 북한에서 어떤 활동을 했는지 구체적으로 살펴볼 수
있는 소중한 기회였다.

 《평양책방》전은 그동안 연구자들이 통일부자료센터 등 국가기관에
소장된 자료 찾기에 한정되었던 자세에서 벗어나 인터넷을 통해 전 세계에
흩어져 있는 자료를 수집하는 적극적인 자세가 필요한 시대임을 체감하는
기회였다. 이 전시에 나온 자료는 학술적인 연구로도 이어졌다. 필자는 한상
언영화연구소에서 소장하고 있는 1957년 평양의 미술출판사에서 발행한 엽
서집『위인초상화』를 대상으로 엽서화의 제작 배경과 위인초상화에 표상된
북한의 역사인식을 분석한「북한의 역사인물 초상화 연구 :『위인초상화』엽
서집(평양: 미술출판사, 1957)을 중심으로」(『한국근현대미술사학』제37집, 2019 상반
기)를 발표했다.

 홍지석은「1950년대 북한미술사를 대표하는 미술비평 텍스트-김창석

· 박문원 外, 『미술평론집』(평양: 조선미술사, 1957)」을 『한국근현대미술사학』 제35집(2018 상반기)에 소개했다. 북한에서 1950~60년대 출간된 책 소개는 서평 「스탈린 사후 사회주의 미술의 이상과 전략-Б. В. 요간손 外, 최철준 外 역, 『제1차 전련맹 쏘베트미술가대회 문헌집』」(『한국근현대미술사학』 제37집, 2019 상반기)과 신진 연구자인 홍성후의 「북한조각의 이론 형성과 체계-오성삼 著, 『조각기법』」(『근대서지』 제20호, 소명출판, 2019 하반기)으로 이어졌다. 홍성후는 조각 개론서인 이 책에 대해 소련의 조각 이론에 의존하던 초기 모습에서 탈피하여 북한의 조각 이론이 독자적인 체계를 갖추어 나가던 시기의 모습을 알 수 있는 중요한 텍스트로 평가했다. 과거 금서로 취급되었던 북한에서 나온 미술서적이 남한 학자들 사이에서 소장과 연구가 가능해진 풍토를 보면 그야말로 격세지감이 느껴진다.

　　문재인정부 들어 소장학자들의 북한미술 연구는 더욱 활발해졌다. 홍지석은 「수정주의와 교조주의: 1950년대 후반 북한문예의 '부르주아 미학' 담론」(『한국문화기술』 제13권 제2호, 2018. 2)과 같은 메타비평을 이어갔으며, 신수경은 「일상과 고전의 융합: 시각이미지를 통해서 본 김용준의 『근원수필近園隨筆』」(『미술사학보』 제51집, 2018. 12) 등 월북미술가에 대한 논문을 발표했다. 박계리는 김정은의 통치이념과 조각의 관계를 조명한 「김정은 시대 '수령' 색 조각상 분석」(『한국예술연구』 제24호, 2019. 6)처럼 최근 북한미술의 모습을 연구한 논문을 썼다.

　　권행가는 광복 이후 북한 현대미술사 내에서 자수(수예)가 주체미술의 대표적 장르이자 북한 여성 미술의 대명사로 자리 잡는 과정을 살펴본 「북한 수예와 여성 미술」을, 박윤희는 조선미술박물관의 설립 배경과 오늘날과 같은 전시 체계를 이루게 된 과정에 대한 논문을 발표했다. 권행가와 박윤희의 논문은 덕성여자대학교 인문과학연구소의 '신북방문화와 문화외교'의 기

획논문으로, 학술단체가 주최한 북한미술 관련 학술대회를 통해 논문 발표의
기회가 많아진 것도 문재인 정부에서 보이는 새로운 동향이다.

　　미술사학연구회와 남북문학예술회는 정현웅기념사업회에서 지원
하는 연구기금 수여 학술단체로 선정되어 학술대회를 개최했다. 두 학회는
각각 '1950~60년대 정현웅과 북한미술 재조명', '사회주의 근대와 신新매체:
1950~1960년대 북한문학예술의 근대성'이라는 제목으로 학술대회를 열어
새로운 연구결과물들을 배출했다. 학술대회 개최 후『미술사학보』에는 1950
년대 북한의 동유럽과 미술 교류, 1950년대 문예계, 정현웅의『조선 미술 이
야기』, 김일성의 초상을 그린 최초의 화가이자 35년간 미술가동맹위원장을
고수했던 정관철에 대한 논문과 북한의 장정가들에 대한 글까지 5편의 논문
이 수록되었다. 이중 김승익의 「1950년대 북한과 동유럽의 미술 교류와 정
현웅」은 1950년대 북한의 전후 복구 과정에서 정치·경제·사회 분야뿐만
아니라 문화 부문에서 동유럽과 활발한 교류 양상을 보였음을 밝힌 논문으
로 북한미술 연구에 새로운 활력을 불어넣었다. 남북문학예술연구회 주최
2019년 여름 학술대회 1부에는 1950~60년대 북한 문학예술의 '새로움', 2부
는 '사회주의 근대의 생활감각-1950~60년대 북한 출판문화와 정현웅'을 주
제로 북한의 문예매체 지형, 북한문예의 역사 해석, 출판미술과 조선미술가
동맹의 조직 변천 등에 대한 논문 발표가 있었다〈표 9〉.

　　한국미술사학회는 2019년 미술사학대회의 주제를 '통일시대의 미술과
미술사'로 정하고, 오후 세션에 중견학자들로 구성된 '북한의 미술정책', 신진
학자들의 발표로 이루어진 '북한 미술의 안과 밖', 불교 전공자들의 '북한소재
불교미술' 등으로 나누어 북한미술에 대한 발표의 장을 제공했다.

표 9 | 학회의 북한미술 연구(2017년 이후)

1950~60년대 정현웅과 북한미술 재조명, 『미술사학보』제51집(미술사학연구회, 2018. 12)
김승익, 「1950년대 북한과 동유럽의 미술 교류와 정현웅」 김명훈, 「1950년대 북한의 문예계와 정현웅의 행보」 강민기, 「정현웅의 『조선 미술 이야기』연구」 이주현, 「정관철(鄭寬徹, 1916-1983)의 1950년대 인물화 연구: 소련과의 관계를 중심으로」 한상언, 「정현웅과 1950년대 북한의 장정가들」
신북방문화와 문화외교, 『인문과학연구』제29집(덕성여자대학교 인문과학연구소, 2019. 8)
권행가, 「북한 수예와 여성 미술」, 박윤희, 「북한 조선미술박물관의 설립 경위와 초창기 전시 체계」
사회주의 근대와 신(新) 매체: 1950~1960년대 북한문학예술의 근대성 (남북문학예술연구회, 2019. 8)
제2부 '사회주의 근대의 생활감각: 1950~60년대 북한 출판문화와 정현웅' 이지순, 한설야 소설과 정현웅 삽화의 대화 김소연, 1950년대 후반 북한 출판미술의 쟁점들: 『조선미술』에 실린 국제 포스터 전시와 포스터 담론을 중심으로 홍지석, 그라휘크분과위원장 정현웅: 조선미술가동맹의 조직 변천과 감각의 재분배
2019년 미술사학대회 '통일시대의 미술과 미술사' (한국미술사학회, 2019. 6)
'통일시대의 미술과 미술사' 　　　　조은정, 경계 넘기: 북한을 방문한 화가들 '북한의 미술정책' 　　　　장경희, 북한 박물관 소장품의 현황 분석과 향후 과제 　　　　고광의, 고구려 고분벽화와 남북교류협력 　　　　전영선, 북한의 문화정책: 김정일 시대와 김정은 시대 '북한 미술의 안과 밖' 　　　　김미정, 1950~60년대 북한의 미술사학자가 본 조선시대 회화사: 정선과 김홍도를 중심으로 　　　　김문경, 변월룡의 북한파견과 1950년대 전반기 북한미술 　　　　윤혜정, 캄보디아 소재 '앙코르 전경화관'을 중심으로 '북한소재 불교미술' 　　　　이용윤, 북한 사찰의 조선후기 불화 연구 　　　　정성권, 북한 소재 불교조각의 미술사적 의의 　　　　홍대한, 북한 소재 석탑 연구 현황

　　　　국립문화재연구소는 2016년부터 북한미술보고서를 연차적으로 출간하며 북한미술 연구를 활성화하는 데 커다란 역할을 하고 있다〈표 10〉. 문재인 정부가 들어선 2017년에는 북한미술의 특징이자 연구의 어려움 중 하나인 복원과 복제, 유통에 대해서 집중적으로 논의한 보고서를 출간했으며, 2018년에는 분단 이후 북한에서 제작된 고분벽화 모사도의 역사와 활용 방안에 대한 책자를 발간했다.

2019년에는 국립문화재연구소의 용역으로 한국근현대미술사학회 회원들이 '월북미술가 저작 연구 및 디지털 아카이빙 자료 수집'을 진행했다. 그리고 이를 바탕으로 월북미술가 연구가 갖는 의미와 월북작가들이 북한에서 펼친 활동을 살펴본 『분단의 미술사 잊혀진 미술가들』을 네 번째 북한미술보고서로 발간했다. 이 보고서의 1부 '월북 미술가 연구 의미'에는 1980년대부터 월북미술가를 연구해 왔던 최열과 김복기의 글과 권행가의 「월북미술가 아카이브 구축을 위한 조사연구 현황 및 과제」가 실렸다. 2부 '북으로 간 미술가들과 전후 북한미술'에는 그동안 조선화와 유화에 편중되어 있던 연구에서 미술이론, 조각, 판화, 출판미술 등 북한미술체제 형성기에 중요한 역할을 했던 각 장르의 특징과 대표적인 작가들의 활동을 구체적으로 살펴본 연구논문이 수록되었다. 이 보고서에는 그동안 소외되었던 장르를 본격적으로 다루었다는 점 외에도 그동안 북한미술을 연구해 온 기성학자들과 이제 막 북한미술 연구에 발을 들여놓은 신진 연구자들이 협업하여 새로운 연구 성과물을 냈다는 데 의의가 있다.

표 10 | 국립문화재연구소의 북한미술 연구(2017년 이후)

『북한미술보고서Ⅱ-북한미술 복원·복제와 유통』(2017)
전영선, 「북한미술의 존재와 가치, 기본 원리와 현대적 변용」 장경희, 「북한 전통공예의 기술 복원과 유물 복제」 신수경, 「북한의 고구려 고분벽화 모사사업」 박상준, 「금강산 신계사 복원의 경과와 의의」 박경자, 「稱 해주백자·회령도기의 국내 유통」 박영정, 「북한미술의 해외 시장 진출 양태와 전망」 정형렬, 「북한 근현대미술품의 유통」 문범강, 「동시대 북한미술: 사회주의 사실주의 미술의 변천 전」 박윤희, 「남북한 문화교류사를 중심으로 본 국내의 북한미술 전시 성과와 향후 과제」

『북한미술보고서Ⅲ-북한 고구려 고분벽화 모사도』(2018)

1. 북한의 고구려 고분벽화 모사도 제작
2. 북한의 고분벽화 모사도 제작기법
3. 고구려 고분벽화 모사도의 자료적 가치
4. 논고
 전호태, 「세계문화유산 고구려 고분벽화의 가치와 의미」
 박윤희, 「북한 고구려 고분벽화 모사도(模寫圖)의 제작과 활용」
 박아림, 「고구려고분벽화 모사도의 현황과 일제강점기 자료의 검토」
 宮廻正明, 「고구려 고분벽화의 보존과 공개」

『북한미술보고서Ⅳ-분단의 미술사 잊혀진 미술가들』(2019)

박윤희, 「해방 후 미술계 분단과 월북 미술가 연구 의미」
최 열, 「월북미술가 복권과 북한미술사 인식의 기원」
김복기, 「'분단'의 미술사에서 '통일'의 미술사로: 월북미술가 재조명과 연구 과제」
권행가, 「월북미술가 아카이브 구축을 위한 조사연구 현황및 과제」
김명주, 「북한 미술사의 초석을 쌓은 미술가들」
김가은, 「초기 북한미술의 토대 구축과 전개」
홍성후, 「1950년대 이쾌대(李快大, 1913~1965)의 인물화 연구: 조중 우의탑의 벽화를 중심으로」
홍지석, 「길진섭(길진섭, 1907~1975)의 초기 예술론」
신수경, 「1950~60년대 북한 조각계와 월북 조각가들의 활동」
김문경, 「월북미술가들과 출판미술: 대중성, 예술성, 선동성」
이다솔, 「월북미술가 판화 연구: 김건중, 배운성, 손영기를 중심으로」

그 밖에 2018년 8월『미술세계美術世界』(통권 405호)에는 북한미술을 특집으로 조선화와 북한의 잡지들, 북한에서 장르의 의미 등에 대한 글이 실렸고, 북한연구소에서 발간하는『북한』에는 북한미술의 산업이나 주체화에 대한 글들이 실렸다. 이러한 연구 성과와 함께 2019년 국립현대미술관 덕수궁관에서 열린《근대미술가의 재발견 1: 절필시대》(2019. 5. 30.~9. 15.)의 '해방공간의 순례자: 정종여, 임군홍' 세션에 한국전쟁 시기 월북한 두 작가의 작품이 다수 전시되어 주목받았다. 이들이 북쪽에서 제작한 작품은 전시되지 않았지만,『조선대백과사전 17』(2000)에 실린 정종여의 작품과『조선미술』과『조선예술』등에 수록된 정종여의 글과 작품이 함께 전시되어 북한에서의 활동을 엿볼 수 있었다. 또 충북 진천군 생거판화미술관에서 열린《평화, 새로운 미래-북한의 현대판화전》(2019. 3. 20.~5. 31.)과 한 영국인이 북한을 수년간 방문하며 수집한 북한의 포스터, 우표, 포장지 등을 전시한《영국에서 온

메이드 인 조선: 북한 그래픽 디자인》전도 많은 관심을 모았다.

　2017년 정권 교체와 함께 평화적인 남북관계에 대한 기대감 속에 북한미술에 대한 관심이 높아지면서 앞서 보았듯이 많은 연구 성과가 있었다. 이러한 연구 분위기가 반드시 문재인정부 들어서서 일어난 변화라고 할 수는 없지만, 대북 기조가 바뀌고 언론을 통해 남북 정상의 만남이 대대적으로 보도되면서 연구자들이 이전보다 더욱 북한미술에 관심을 갖게 된 것은 사실이다. 또한 연구가 축적되면서 그동안 조선화나 주체미술에 연구가 집중되었던 것과 달리 판화, 포스터, 자수, 소묘, 조각 등 장르가 다양해졌을 뿐만 아니라 석·박사 학위논문을 쓴 미술사 전공자들이 북한미술 연구에 가세하면서 연구가 질적으로도 높아졌다.

❖ 북한미술 연구 과제: 용어, 기점, 범위, 진위

　이 논문의 제목이 '북한미술 연구 동향과 과제'이듯이 그동안 이북에서 제작된 미술은 별다른 논의 없이 '북한미술'이라는 명칭을 사용해 왔다. 그런데 이북에서 나온 잡지나 글에는 '북한'이라는 단어가 없다. 국호는 '조선민주주의인민공화국朝鮮民主主義人民共和國(영어: Democratic People's Republic of Korea; DPRK; North Korea)'으로, 줄여서 '조선'이라고 쓴다. 즉, 이남에서 사용하는 남한과 북한을 이북에서는 남조선과 북조선으로 부른다. 대한민국을 줄여서 '한국'이라고 쓰고 '한국미술사'라고 부르는 것처럼, 이북에서는 '조선민주주의인민공화국 미술사'인 '조선미술사'라고 쓴다. 여기서 '조선미술사'는 한반도 전체 미술사를 말하는 것으로, 중세 '조선'과는 범위와 의미가 다르다. 남한의 연구자들이 1950년대 북한 미술의 논제들을 살펴볼 때 가장 많이 인용하고 즐겨 찾는 미술잡지는 조선미술가동맹 중앙위원회 기관지인

『조선미술』이다.

　　이처럼 이북에서는 사용하지 않는 '북한' 이라는 단어를 이남에서는
학문적 용어로 계속 사용하고 있으며, '북조선'이라는 용어는 오히려 생소하
고 어색하게 느끼는 것이 사실이다. 북한과 남한에서 사용하는 용어의 차이
를 살펴보면 〈표 11〉과 같다.

표 11 | 남북의 국가명 및 호칭의 차이

호칭	국가 공식 명칭	북 주체	남 주체	외국 호칭	지역	소통 호칭	미술 미술단체
북	조선민주주의 인민공화국 DPRK	조선 북조선	북한	노스코리아 NK	이북, 북반부 (평양)	남측	조선미술 조선미술가동맹
남	대한민국 ROK	남조선	한국 남한	사우스코리아 SK	이남, 남반부 (서울)	북측	한국미술 한국미술협회
전체	코리아 (한반도기,아리랑)	북남 조선	남북한	코리아	한(조선)반도	민족 (화해)	?

　　문제는 대한민국에서 조선민주주의인민공화국을 가리킬 때 북한北韓
이라는 단어는 대한민국의 북쪽 지역(대한민국 영토 중 휴전선 이북 지역)이라
는 뜻이며, 대한민국 밖의 특정 국가를 가리키는 말이 아니라는 점이다. 즉,
'북한'이라는 용어에는 한반도 전체를 대한민국의 영토로 보는 관점이 포함
되어 있으며, 이는 조선민주주의인민공화국을 국가로서 인정하지 않는다는
의미가 내포되어 있다. 따라서 조선민주주의인민공화국에서는 이 명칭으로
부르는 것을 인정하지 않는다. 한편 '남측'(대한민국)에 대비하여 '북측'(조선민
주주의인민공화국)이라는 호칭을 양국 간의 외교 혹은 문화교류 등에서 사용
하며, 조선민주주의인민공화국에서는 자국을 공화국이라고 부르고, 지역을
가리킬 때는 공화국 북반부로 표현한다.

　　미술사 영역으로 좁혀 보면 이구열이 쓴『북한미술 50년』에는 그 용례
가 잘 요약되어 있다. "1953년 7월 27일 휴전이 성립된 직후, 김일성은 문예
총을 해체하고 그간에 '북조선'을 전제로 한 호칭을 모두 북한 중심의 '조선'

으로 바꾸어 조선작가동맹, 조선미술가동맹, 조선작곡가동맹으로 개편했다. 그리고 1961년 2월에 다시 연합 조직인 조선문학예술총동맹을 재구성하고 조선미술가동맹 등을 그 산하 단체로 두었다"라고 적었다. 그러나 이남에서 '북한미술'의 연구 자체가 금기시되었기 때문에 '북조선'이라는 용어는 아예 쓸 생각조차 하지 못했으며, 지금도 '북조선'이라는 단어의 사용에는 '학문적 용기'가 필요한 상황이다.

　　직접 인용을 제외하고 '조선'이라는 단어를 미술사에서 사용한 것은 최열의 『韓國現代美術의 歷史: 韓國美術史 事典 1945-1961』(열화당, 2006) 속에 '조선공화국의 미술'이라는 장이 유일할 것이다. 최열은 최근의 연구에서 이를 두고 "『한국현대미술의 역사』에서 「조선공화국의 미술」이란 항목을 마련해 서술함으로써 통사체계 안에 북한미술을 배치하는 최초의 단행본을 내놓았다"라고 회고했다. 이렇게 책에는 '조선공화국'이라는 단어를 사용했지만 최열 역시 1980년대부터 지금까지 강연이나 글에서는 '북한미술'로 칭하고 있다.

　　이러한 여러 가지 문제 때문에 한국현대사 전공자인 이신철은 "이 문제는 통일 이후의 국호 문제와도 관련이 있어 해결이 쉽지 않다. 단지 지금으로서는 어느 한쪽 용어의 일방적 사용을 자제하는 것이 바람직해 보인다"라는 의견을 피력했다. 또 오랫동안 북한문학을 연구해 온 김성수는 "분단 양국의 상호관계는 거울 같아서 서로 적대시하거나 소통할 때 내 태도에 따라 상대의 태도가 결정되며 내가 먼저 웃으면 상대도 웃지만 내가 먼저 상대를 불신하면 상대는 나를 끝까지 믿지 않는다. 여기서 '(남)한국문학/(북)조선문학'의 자기중심적 기득권을 버린 '한반도(문)학'이란 개념"이 필요함을 역설했다. 그가 이렇게 한반도학을 주장하는 근거는 분단-전쟁-냉전기에 남북의 정전에서 사라진 존재, 재월북작가 예술인의 존재가 '한국정전'에서 사라

지고 북에서는 1950~60년대 숙청된 이들이 '조선 정전'에서 지워졌기 때문이다. 북에서 숙청된 작가를 거의 복권시키지 않은 이북과 달리 1988년 '납월북 작가, 예술인 해금조치' 이후 이남에서는 재월북작가 예술인과 그들의 작품을 복원했다고 하지만 아직도 미완인 상태이다. 따라서 그는 코리안문학 리부트가 필요하며, 구체적 방법으로 남북의 기존 정전의 해체와 재구성을 주장한다.

'북한미술' 연구사에서 또 하나 생각해 보아야 할 것이 '북한미술'을 언제부터로 볼 것인가 하는 기점 문제이다. 미국과 소련이 각각 주둔하며 삼팔선으로 남과 북의 경계가 만들어진 광복 직후로 볼 것인가, 아니면 1948년 8월 15일 남쪽에 대한민국이, 9월 9일 북쪽에 조선민주주의인민공화국이 수립된 1948년으로 볼 것인지, 전쟁으로 인한 분단이 고착화된 시점으로 볼 것인가 하는 문제이다.

북한미술 연구사 논문 대부분이 이남에서 북한미술 연구가 언제부터 시작되었는가에 관심을 둔 반면 북한미술을 언제부터로 볼 것인지에 대해서는 특별히 언급하지 않고 있다. 이런 상황에서 이구열은 『북한미술 50년』의 책머리에서 "1945년 이후의 '북한 미술 개설서'를 뜻하는 이 책은"이라고 기점을 명시하고, 1945년 이후 북한에서 활동했거나 현재 활발히 활동 중인 모든 장르의 미술가들을 정리하고자 했음을 밝혔다. 최열도 1940년대 후반기 (1945~1950)부터 '조선공화국의 미술'을 서술하고 있다. 이렇게 대부분 북한미술의 시작점을 광복 직후로 보고 있다. 이 기점은 북한에서 나온 『조선조각사』에서도 마찬가지이다. 이 책의 제1장은 '새 민주조선 건설 및 조국해방 전쟁 시기의 조각(1945. 8~1953. 7)'으로 시기를 구분하고 있다.

남북 모두 북한미술의 기점을 1945년 광복 직후로 설정하고 있는데 이렇게 되면, 광복 직후 만들어진 '조선미술건설본부'와 같이 전 미술인을 망

라하고자 했던 미술단체는 남한미술사에서만 다루어지게 되며, 이미 이때부터 남북미술사로 나뉘게 된다는 문제점이 있다. 또한 남한의 관점에서 북한을 한 지역으로 구분하는 것이 된다. 무엇보다 그에 따라 6.25전쟁 무렵 월북한 작가 중 1960년대 후반부터 이북에서도 사라진 작가들은 어디에 편입시킬 것인가 하는 문제가 생긴다. 여기에 대해서 김성수는 좌파 단체의 활동과 텍스트는 모두 남한 문화예술사에 담아내야 한다고 주장한다. 북쪽에서는 아예 이 부분을 외면하기 때문이다. 같은 맥락이 『한국현대예술사 대계』에도 서술되어 있는데, 그 내용을 보면 "1945년부터 1953년까지의 시기는 독특하다. 한국 현대예술사 서술에 있어서 남한과 북한 어느 한쪽을 대상으로 서술한다 할지라도 나머지 한쪽을 고려하여 언급하지 않으면 안 되는 유일한 시기인 것이다"라고 언급하고 있다.

　　정리해 보면 아직 '북한미술'이라는 용어에는 남한 중심적 사고가 내재되어 있으며, 그렇다고 '북조선미술'로 명명하는 것도 현재로선 논란의 여지가 있다. 따라서 여기에 대해서는 다양한 분야의 연구자가 모여 함께 논의해야 할 것이다. 특히 용어 문제와 관련해서는 국어학을 비롯해, 사학, 정치학 등 북한학 관련 연구자들이 공론화시켜 통일시킬 필요가 있다. 김성수의 주장대로 리부트가 필요하다. 북한미술의 기점은 이남, 이북 모두 미술사 책에서 남북 두 체제가 분리된 광복 직후를 기점으로 설정하고 있기 때문에 크게 논란의 여지는 없으나, 이 기점을 따를 경우 남북 어디에도 속하지 못하는 대상이 생기지 않도록 유의해야 할 것이다. 여기에 대해서도 앞으로 계속 논의가 필요하다.

　　문재인정부 들어서서 대북관계가 우호적으로 바뀌면서 북한미술 연구가 활발해졌지만, 이러한 연구 분위기 속에서도 아직 넘어야 할 산이 있다. 우선은 북한작품에 대한 진위 감정 문제이다. 그리고 또 하나는 북한미

술 연구의 대상과 범위를 어디까지로 설정할 것인가 하는 문제이다. 북한미
술은 주체미술이 중심을 이루기 때문에 김일성-김정일-김정은까지 3대 통치
자의 이미지가 중심을 이룬다. 국가보안법이 엄존하고 있는 현실에서 이들
이 들어있는 작품을 어디까지 수용하고 연구의 대상으로 삼을 것인지, 검열
의 수위는 어디가 적절한가에 대해서 연구자가 모여 함께 논의하는 장이 있
어야 할 것이다.

❖ 북한미술 연구자의 증가와 연구 활성화 기대

북한미술 연구 동향을 살펴본 이 글에서는 그간 연구 부재의 시기로
간주되었던 1960년대부터 다시 검토해 볼 필요가 있음을 제기했다. 그러나
이미 선행 연구에서 자세한 분석 및 목록화가 이루어진 연구 성과물 목록은
생략하고, 그 대신 연구 주체(개별 연구자, 학술단체, 연구소, 정부기관 등)와 연구
내용(주제)을 중심으로 살펴보았다. 다분히 필자의 주관이 개입되어 있으며,
조사가 부족하여 미처 파악하지 못한 연구물도 다수 있을 것으로 생각된다.

북한미술 연구는 다른 학문 분과보다 현실 정치와 남북 관계에 지배
를 받아왔다. 따라서 이 글에서는 각 정권의 대북정책에 따라 어떻게 다른지
연구 동향을 살펴보는 데 목적을 두었다. 국가보안법과 반공법으로 월북미
술가의 명단조차 금기시 되었던 1950~70년대는 1979년 국토통일원에서 발
간한『북한미술』을 가장 중요한 성과물로 보고 있다. 미술평론가가 주축이
된 이 책은 다분히 냉전적 시각이 담겨 있다. 1980년대 들어 민주화운동과
더불어 월북예술인에 대한 해금조치가 단행되면서 1980년대 후반부터 1990
년대 전반까지는 미술 기자, 월북 작가 유족이 중요한 역할을 하며, 다소 흥
분된 어조 속에 '북한미술 바로 알기 운동'이 활발하게 일어났다.

　　1990년대 후반 집권한 '국민의 정부'는 '햇볕정책'을 모토로 북한과의 문화교류에 힘썼고, 이런 기조가 '참여정부'로 이어지면서 2000년대 들어 북한미술과 관련된 다수의 석·박사 학위논문이 나왔다. 또 미술사 전공자들이 본격적으로 북한미술을 연구하기 시작했던 시기이다.

　　2010년대는 이명박정부에서 박근혜정부로 이어진 보수정권의 강경한 대북노선에도 불구하고 소장학자들이 북한미술 연구에 가세했으며, 학술단체, 정부 산하 기관인 국립문화재연구소의 체계적인 연구로 많은 성과가 축적되었다. 특히 2010년대 들어 연구자가 늘어나면서 연구자별 방법과 주제로 자신만의 연구 영역을 구축해 나간 점을 특징으로 꼽을 수 있다. 2017년 문재인정부 들어 북한미술 관련 전시와 연구가 활성화되면서 다양한 주제와 장르 연구, 신진 연구자의 증가로 앞으로 북한미술 연구의 전망을 밝게 한다.

　　그러나 그동안 별다른 검토 없이 사용해 왔던 용어, 북한미술의 기점, 연구 범위와 검열 수위, 진위 감정 등은 해결해야 할 과제이다. 이들 문제는 앞으로 계속 맞닥뜨리게 될 문제이므로 지금부터 공론화하여 연구자들이 함께 고민하고 풀어야 할 것이다. 특히 북한 사회의 특수성과 시기별 변화를 면밀히 고찰하면서 미술의 성격과 위상의 변화를 체계적으로 분석할 필요가 있다. 이 같은 문제를 염두에 둔다면 앞으로 북한미술 연구자도 늘어나고, 연구도 더욱 활성화될 것이라 생각한다.

❖ 참고문헌

강민기, 「남한의 북한미술 연구사, 1990~2015」, 『북한미술 어제와 오늘』, 국
　　립문화재연구소, 2016.

김성수, 「한반도 문화예술의 분단과 재통합 (불)가능성: 북한학에서 한반도
　　학으로」, 『동아시아 평화체제와 남북한 문화예술 교류 방향-2019 북
　　한학-한반도학 학술회의 발표논문집』, 성균관대학교, 2019.

박윤희, 「남북한 문화교류사를 중심으로 본 국내의 북한미술 전시 성과와 향
　　후 과제」, 『북한미술 : 복원·복제와 유통』, 국립문화재연구소, 2017.

신수경, 「월북미술가의 연구 현황과 과제」, 『미술사와 문화유산』제2호, 명지
　　대학교 문화유산연구소, 2013.

신수경, 「해방기(1945~1948) 월북미술가 연구」, 명지대학교 미술사학과 박사
　　학위논문, 2015.

양현미, 「북한미술 연구의 현황과 과제」, 『한국예술종합학교논문집 논문집』
　　3권, 2000.

이구열, 『북한미술 50년』, 돌베개, 2001.

이봉범, 「냉전과 북한학, 1960년대 북한학 성립의 안팎」, 『동아시아 평화체제
　　와 남북한 문화예술 교류 방향: 2019 북한학-한반도학 학술회의 발표
　　논문집』, 성균관대, 2019

임유경, 「'북한학'의 탄생: 북한은 어떻게 연구의 대상이 되었나-'북한연구'
　　라는 학술기획의 태동 배경과 그 의미」, 『평화의 감성학: 2019 북한
　　학-한반도학 학술회의 발표논문집』, 남북문학예술연구회, 2019.

최　열, 「월북미술가 복권과 북한미술사 인식의 기원」, 『분단의 미술사 잊혀

진 미술가들』, 국립문화재연구소, 2019.

홍지석, 「북한미술연구사 1979~2010」, 『현대북한연구』 14집 1호, 2011.

북한의 첫 종합미술가사전,
『조선력대미술가편람』

황 정 연

황정연(문화재청)
문화재청 학예연구사. 주요 논저로『조선시대 서화수장 연구』(저서),『조선궁궐
의 그림』(공저) 등이 있으며, 최근에는 역대 서화가에 대한 시대별 인식변화와
인물록人物錄 편찬에 관심을 두고 연구를 진행하고 있다.

❖ 북한의 사전, 분단시대 미술사를 이해하는 첫 단계

1970~80년대 북한에서 간행된 주요 사전인『경제사전』(1970), 『력사사전』(1971), 『문학예술사전』(1972), 『정치사전』(1973), 『현대조선말사전』(1981), 『철학사전』(1985) 등이 1980년대 후반 국내에 소개되기 시작하면서, 관련 연구자들에 의해 개별 사전의 내용 검토, 국내 출간 사전과 비교, 사전으로서 활용 가치 등에 관한 연구가 소략하게 이루어진 적이 있다. 각 자료를 검토한 학자들은 분야별 접근 방식에는 차이가 있었지만, 항목 선정과 서술이 편파적이거나 경직되어 있고, 김일성 교시에 따른 특수 목적을 염두에 두고 발간했기 때문에 학술연구 대상으로서 부적절하다는 의견을 주로 내놓았다. 특히 이 글의 주된 논의 대상 중 하나인『문학예술사전』에 대해서도 북한 사회가 지닌 지식의 편향성, 문학예술의 이념적 종속성을 여실히 드러내는 저작물로 평가하였다.

그 당시는 1988년 3월 단행된 월북작가 해금解禁조치 등에 따라 북한 자료 접근이 용인되고 나서 얼마 되지 않은 시점으로, 북한 체제와 학술 경향을 충분히 이해할 만한 시간이 축적되지 못했을 것이라는 점을 고려하더라도, 미술사학계에서 관련 사전의 내용에 대한 구체적 검토나 비교연구가 진척되지 못한 것은 아쉬운 점으로 남는다. 이 같은 경향은 1971년 초판『력사사전』이 지금까지 역사학계에서 꾸준히 검토가 이루어지고 있다는 사실

과도 대비된다. 물론『력사사전』이 2004년까지 개정증보판이 지속적으로 출간됨에 따라 국내 학계의 관심을 받은 것이 한 가지 원인이었을 것으로 생각되지만, 북한의 입장에서 선정한 동서양의 역대 주요 사건, 인물, 저서, 용어 등이 여전히 연구 대상으로서 유효하다는 사실 역시 중요한 배경으로서 시사하는 점이 있다. 이러한 맥락에서 어떤 다른 분야보다도 예술 분야의 사전이 남북한이 공유하고 있는 문화적 유산, 즉 '전통'과 가장 관련성이 크고 무엇보다도 분단 전후 한국미술사 연구의 공백을 메울 수 있는 자료가 된다는 점에서 시각을 달리할 필요가 있다.

북한은 광복 후 월북미술가, 평론가들이 주축이 되어 한국미술사 연구를 시작했고 지금은 그 당시에 비해 동력을 많이 잃기는 했지만, 여전히 동서양 회화나 조각품, 작가들에 대한 평가를 이어가고 있다. 그중 문화예술에 관심이 많았던 김정일의 집권기에 출간된『조선력대미술가편람』(이하『편람』)은 1990년대 전후 북한의 미술정책이 종합적으로 반영된 저작물이라고 할 수 있다. 이 책은 '편람'이라는 서명을 썼으나, 삼국시대부터 현대 북한화가에 이르기까지 총 987명에 달하는 미술가들의 이름과 약력이 색인 형식으로 수록되어 체제상 인명사전으로 보기에 충분하다. 앞에서 언급한『문학예술사전』이 문학, 미술, 음악, 영화, 연극 등 예술 분야를 포괄적으로 다루면서 미술 관련 용어를 비롯해 역대 작가들과 작품을 제한적으로 수록했다면, 『편람』은 고대부터 현대에 이르는 미술가들의 활동상을 통사적으로 다루었으므로 기존에 출간된 사전들의 내용을 보완하고 있다. 또한 북한 최초로 발간된 종합미술가사전이라는 점에서 1950년대 월북학자들에 의해 활발하게 진행된 한국미술사 연구가 그 후 어떻게 전개하고 반영되었는지 집약적으로 살펴볼 수 있는 자료이다.

이 사전은 1999년 개정증보판 발간 후 지난 10여 년 동안 북한미술 연

구가 활발해지면서 국내 관련 연구자들이 꾸준히 인용해 왔다. 2001년 이구열이 『북한미술 50년』을 펴내면서 부록으로 수록한 「북한 미술가 소사전」에 월북미술가 약력을 정리하는 데 활용한 후 홍선표가 '또 하나의 미술사 자료'로서 이 책의 전체적인 구성과 내용을 소개하였다. 그와 동시에 권행가, 신수경, 홍지석 등이 월북미술가·비평가 연구를 진행하면서 『편람』을 활용하였고, 박계리는 『편람』의 내용을 통해 조선시대 회화에 대한 북한의 인식 변화에 주목한 성과를 발표하기도 하였다.

　　이 글은 이러한 선행 연구를 바탕으로 그동안 언어학계를 중심으로 이루어져 왔던 사전 편찬이 최근 다양한 분야와 결합해 '사전학'이라는 학문 분야로 새롭게 대두되고 있는 경향을 감안해 『편람』을 미술사와 사전학적 관점에서 동시에 검토하고자 한다. 미술인명사전이 언어나 용어사전과 달리 인물사·미술사 연구서로서 성격도 포함하고 있으므로 미술사적 접근뿐 아니라 조선후기 '인물록人物錄'과 오세창吳世昌(1864~1953)의 『근역서화징槿域書畵徵』(1928)에 근간을 두고 있는 우리나라 미술인명사전의 전통이 북한의 미술사전에는 어느 정도 반영되었는지 미술사·사전학적 내용을 살펴보는 것은 의미 있는 작업으로 생각한다. 이를 통해 '지식의 편향성' 또는 '문학예술의 이념적 종속성'이라는 기존 평가를 넘어 남북한 미술가사전의 현황을 좀더 열린 시각에 따라 체계적으로 파악하기 위한 계기를 마련하고자 한다. 이를 위해서는 조선~근대 인물사전 간행의 역사 속에서 미술가사전 편찬의 역사적 상황을 먼저 이해할 필요가 있다고 보고 『편람』이 발간되기 이전까지 북한의 전문사전 편찬 현황과 그 과정에서 미술가사전이 차지하는 위상을 차례로 살펴보도록 하겠다.

❖ 우리나라 미술가사전 편찬의 역사

근 · 현대시기 사전 편찬

우리나라에서 언어의 뜻풀이를 목적으로 한 사전辭典과 특정 분야의 정보를 수록한 근대식 사전事典의 발간은 20세기 초부터 시작되었다. 이전에는 백과사전식 유서類書와 자전字典에 해당하는 운서韻書가 사전의 역할을 했다면 근대적 의미의 '사전dictionary'이라는 말이 개항기 외국인 선교사들을 통해 처음 도입된 후, 외국어 사전을 우리말로 번역한 19세기 대역사전對譯辭典이 우리나라 사전 편찬 역사의 시초가 되었다. 그 후 1910년 발족한 학술단체인 조선광문회朝鮮光文會가 주축이 되어 분야별 고전과 연구서 발간을 주도하면서 비로소 한국인의 주도로 한국 문화 전반에 걸친 사전 편찬이 시도되었다. 당시에는 일제의 무단통치와 정책에 대응하고 애국계몽의 일환으로 우리나라 역사와 문화를 대중에게 알리는 것이 급선무였기에 최남선崔南善(1890~1957)의 『조선상식문답朝鮮常識問答』처럼 언어 · 역사 · 풍속 · 지리 등 중요 핵심 사항을 선별해 집약적으로 제공하는 사전식 저술이 큰 인기를 끌었으며, 이는 광복 후 『한국역사사전韓國歷史辭典』(1945~1957)으로 이어졌다.

역사사전이나 언어사전, 용어사전에 대한 인식이 근대기에 출발했다면, 우리나라에서 역사적 인물의 행적을 정리한 인물사전의 편찬은 이보다 빠른 고려시대부터 시작되었다. 이는 후세에 감계鑑戒나 포폄褒貶을 위해 『삼국사기』, 『삼국유사』, 『고려사』, 『조선왕조실록』, 문집 등에 수록된 졸기卒記, 묘지명, 비문碑文, 전傳을 비롯해 각종 명신록名臣錄, 인물고人物考, 인물지人物志, 열전列傳 등을 아우른 '인물록人物錄'이 고려~조선시대를 거치며 꾸준히 편찬되었기 때문이며, 그 결과 근대기에 접어들어 정경원鄭經源(1853~1946)의 『해동열전海東列傳』(1900), 안종화安鍾和(1860~1924)의 『국조인물지國朝人物志』(1909)

같은 통사적通史的 인물록이 간행되기에 이르렀다. 이러한 인물록에는 '문예
文藝', '필가筆家' 등의 항목을 두어 이름난 화가나 서예가의 존재를 밝힌 사례
도 있지만, 편찬의 주체가 대부분 양반 출신이었다는 점에서 중인 이하 예인
藝人들의 비중은 소략할 수밖에 없었다.

　　그러나 18세기 이후 중인中人이 각 분야에서 두각을 나타내면서 예술
가에 대한 사회적 인식도 점점 달라지는 변화가 나타나게 되었다. 양반사대
부가 직업화가를 받아들이거나 중인 스스로 자신들의 작품세계를 높이 평가
하는 현상이 대두되면서 별도의 예인전藝人傳이 등장한 현상은 20세기 초 미
술인명사전 편찬의 모태가 되었다는 점에서 주목된다. 사회 주류층의 예술
에 대한 긍정적인 평가는 예술의 가치와 그 주체의 인식 변화를 동반하면서
예술가에 대한 촌평寸評이나 활동 상을 소개한 전기 형식의 인물록을 유행시
켰다. 역대 화가들에 대한 평評은 이미 윤두서尹斗緖(1668~1715)의 『화기畵記』에
서 일찍이 시도된 적은 있으나 작가보다는 작품에 초점이 더 맞춰져 있고 약
력도 소략하다. 그러나 조선 후기에 편찬된 이규상李圭象(1727~1799)의 『병세
재언록幷世才彦錄』, 유재건劉在建(1793-1880)의 『이향견문록理鄕見聞錄』, 조희룡趙熙
龍(1797~1859)의 『호산외사壺山外史』, 그리고 필자 미상의 19세기 저작 『진휘속
고震彙續攷』, 장지연張志淵(1864~1921)의 『일사유사逸士遺事』 등은 단순 작가평이
아닌 신분을 초월하여 범상한 재능을 지닌 예술가들의 일화를 소개했다는
점이 다르다. 이들 저술에는 진재해秦再奚(?~1735 이전)나 변상벽卞相璧(18세기)
처럼 특정한 분야에 재능을 보인 화원畵員들을 비롯해 조선 중기 이후 신분
이 고착화된 중인층 서화가들의 전기傳記가 다수 수록된 점이 특징이다. 이
는 직업화가와 사자관寫字官의 가계를 정리한 오세창의 『화사양가보록畵寫兩家
譜錄』에서 알 수 있듯이, 20세기 초 서화가 관련 저술이 양반층보다 비교적 일
찍 개화된 중인층을 중심으로 이루어진 것과 무관하지 않다.

중요한 점은 이러한 인물록이나 예인전은 화가, 서예가 또는 서화가를 주로 수록 대상으로 삼았고 조각가나 공예가로 분류되는 장인匠人은 거의 다루지 않았다는 사실이다. 이는 오래도록 '서화書畵'의 위상이 다른 분야에 비해 우위를 차지하고 있어 고유한 '예술'의 범주로 취급해 왔고, 이에 따라 '서화가'를 예술가로 인식해 온 전통에서 비롯된 것으로 여겨진다. 즉, 분단 시대인 오늘날까지 남북을 통틀어 우리나라 미술인명사전의 역사는 서화가가 중심이 된 '서화가사전'에서 발전했다고 볼 수 있다.

조선시대 서화가 중심의 인물록 경향은 한국인이 편찬한 근대 미술인명사전의 효시로 알려진 오세창의 『근역서화징槿域書畵徵』에도 이어졌다. 오세창 역시 근대 사전 편찬 사업을 이끈 조선광문회 회원으로 활동했으나, 1927년 광문회가 해체되고 업무가 계명구락부啓明俱樂部로 이관되자 1928년 『근역서화징』을 이곳에서 발간하였다. 『근역서화징』 발간 이전 요시다 에이자부로吉田英三郞의 『조선서화가열전朝鮮書畵家列傳』(1915년 초판, 1920년 재판)처럼 일본인에 의한 사전 간행이 먼저 이루어지기도 했으나, 『근역서화징』은 고려~조선시대 인물록과 작가론, 품평론品評論의 전통 위에 오세창이 역대 서화가들의 계보와 약력을 정리한 『근역서화사槿域書畵史』를 저술한 단계를 거쳐 가장 종합적이고 체계적인 서화가 사전으로 발전한 것이라는 점에서 의의가 있다. 또한 수록 작가들을 시대별로 배열하고 '인명총목人名叢目'이라는 항목을 두어 색인어로 제시하는 등 전통적인 인물지人物志와 20세기 초 서구문화의 영향을 받은 인명사전의 형식을 동시에 채택한 선구적인 편찬 방식을 처음으로 도입해 이후 우리나라 서화가사전 편찬에 많은 영향을 끼쳤다.

사실 '인명사전'이라는 서명이 1937년 조선총독부 중추원에서 발간한 『조선인명사서朝鮮人名辭書』에서 처음 등장했을 정도로 『근역서화징』이 발간된 시기는 우리나라에서 인명사전이라는 개념이 정립되기 이전이었다. 현재

학계에서는 인명사전의 구체적인 정의와 논의가 이루어진 시기가 훨씬 뒤인 1960년대에 이르러서였다고 알려져 있지만, 미술 분야에서는 김영윤金榮胤이 1959년 『근역서화징』을 계승해 '인명사전'이라는 서명을 처음으로 붙인 『한국서화인명사서韓國書畵人名辭書』를 출간함으로써 해방공간에서도 지속된 역대 서화가 관련 자료 수집과 연구를 집성한 노력이 사전 편찬이라는 결실로 이어졌다.

북한의 미술가사전

사전이 오랜 시간 축적되어 온 사회 구성원의 인식을 학술적 성과를 토대로 구체화, 형용화한 '사회의 거울'이라는 어느 학자의 견해를 빌린다면, 북한에서 출간된 사전 역시 북한 사회만의 이념과 사회상을 담고 있는 '거울'이라고 할 수 있다. 또한 남북이 분단된 지 70년이 넘은 현 시점에서 그동안 사회문화적 변화 과정과 차이점, 공통점을 한눈에 확인할 수 있다는 점에서 사전은 다른 어떤 자료보다도 유용하다.

북한에서 사전 편찬은 현재까지도 당 주도하의 산하 연구소인 사회과학원(옛 과학원)을 중심으로 이루어지고 있으며, 언어사전을 필두로 분단 직후(1948. 10.)부터 시작되었다. 1949년 10월 4차 내각회의에서 『조선말사전』을 출간할 것을 결정하였고 그해 김일성대학 조선어문연구회에서 발표한 논문인 「조선어사전 편찬의 문화적 의의」 등을 통해 사전 편찬 논의가 본격적으로 시작되었다. 그 후 1954년 철자법을 규범화한 뒤 그 원칙을 적용해 북한의 첫 언어사전인 『조선어사전』을 1956년에 펴냈고, 1984년 『사전편찬리론연구』 출간을 통해 표제어와 뜻풀이, 편찬체제 등에 관한 이론적 틀을 마련하였다. 이 『사전편찬리론연구』는 오늘날까지 개정, 증보되면서 북한 언어(문화어) 규범뿐 아니라 기타 사전 편찬을 위한 안내서 역할을 하고 있다.

이 같은 북한의 사전 편찬은 국내 학계에서 비로소 근래에 들어와 사전학 이론을 활발하게 논의하는 상황과 비교하면 상당히 빨랐고 체계적이었다고 할 수 있다. 아마도 분단 후 사회주의 국가 건설의 일환으로 대중의 교양 교육과 출판을 위한 가장 기본인 언어 규범화 마련을 위해 시급히 추진해야 할 과제로 여겼기 때문으로 생각된다.

한편 북한에서는 인물을 포함해 역사, 경제, 철학, 문학예술 등을 주제어로 한 사전을 '백과전서적 사전'으로 통칭하며 '언어학적 사전'과 분리하고 있다. 백과전서적 사전이란 인물, 현상, 사건 등을 설명하고 특징 짓는 사전이고 언어학적 사전은 어휘와 그 뜻을 설명하고 풀이한 사전을 말한다. 따라서 인명사전 역시 '백과전서적 사전'의 범주에서 다루고 있는 것이 특징이다. 이는 북한에 미술이나 미술사라는 말이 존재하기는 하지만 '문학예술'이라는 용어로 통칭하는 것과 유사한 경우라 할 수 있다.

북한에서 역사인물 사전류는 언어사전에 비해 늦은 1960년대에 등장했으나, 1950년대부터 역사인물 연구가 축적되면서 개론서, 사전 발간을 위한 준비는 해 오고 있었다. 이는 미술사 분야도 예외는 아니어서 북한의 초기 미술잡지(학예지)인 『미술』에 따르면, 이 시기 미술사 연구자들은 박물관, 과학원, 대학 등에 몸담고 있으면서 '국내외 고전 미술가들의 생애와 활동'에 대한 연구를 자신들의 중요 임무 중 하나로 삼았다. 따라서 이여성(1901~?), 정현웅(1911~1976), 김용준(1904~1967), 박문원(1920~1973), 한상진(?~1963), 조인규(1917~1994), 조준오(1929~1978) 등 주요 미술가나 이론가들이 저술한 단행본뿐 아니라 『미술』, 『조선미술』, 『조선예술』, 『문화유물』, 『문화유산』 등 1950~60년대 역사・미술잡지에 기고한 역대 서화가들의 생애와 작품 연구를 통해 우리나라 회화사나 서예사의 흐름, 대표 작가들의 이름이 일차 정리된 상태였고, 이러한 성과가 향후 북한 미술 관계 사전의 기초를 이루었다.

뒤에 서술하겠지만 이 당시 발표된 논고가 『조선력대미술가편람』에 상당수 재인용된 사실은 『편람』을 편찬한 리재현 역시 북한의 역대 미술가 연구가 한창 정점에 이르렀던 1950~60년대 성과에 많이 의지했음을 보여준다.

역대 예술가들을 전문적으로 수록한 『편람』 이전, 북한에서 미술인명사전이 단독으로 발간된 예는 알려지지 않았고 주로 역사인물 관련 자료에 함께 수록되거나 미술용어집에 포함된 것으로 확인된다. 그중 대표적인 저작물 두 편을 살펴보면 다음과 같다.

북한의 초창기 미술가사전, 『조선의 명인』

우리나라 역대 화가, 서예가, 장인이 수록된 가장 이른 시기의 인물저서로, 1962년 김일성종합대학 력사연구소에서 총 5권으로 간행되었다. 머리말에서 이 책은 1962년 5월 3일 출판사업과 청소년 교양 사업에 대한 김일성의 교시에 따라 발간한 것으로, "선조들이 이룩한 불멸의 애국 전통과 찬란한 문화유산으로 인민들을 교양하기 위해" 기원전부터 19세기에 이르는 정치, 경제, 군사, 문화, 천문, 농학, 의학 등 여러 분야에서 업적이 드러난 인물 78명을 수록한 것이다.

수록 인물 선정은 서문에서 "맑스-레닌주의적 방법론에 입각하여 당성 원칙과 력사주의 원칙을 관철하기 위해 노력하면서 명인들의 우리 력사 발전에 기여한 모든 측면들을 밝히고자 했다"라고 밝혔듯이, 이상좌, 장승업, 홍경래처럼 사회적 신분이 낮았으나 계급투쟁과 사회주의 정신을 실천했다고 평가받는 인물, 이순신처럼 외세의 침략에 맞서 싸운 인물, 민중의 현실을 대변하고 노동을 강조했다고 평가받는 이익, 박제가 등 실학자 등이 대다수이다. 화가로서 포함된 인물은 담징, 솔거, 이상좌, 정선, 신윤복, 김홍도, 장승업 등 총 7명이고 서예가는 김생과 허난설헌 2명이, 서화가로

서는 신사임당과 김정희가 수록되어 총 11명으로서 많은 비중은 아니지만, 국내에서도 위상이 높게 언급되는 작가들의 명단이 수록되어 있다. 원고는 1950~60년대 북한의 역사, 미술 이론을 주도한 김용준, 박문원, 한상진, 황욱, 전주농이 맡아서 집필하였다.

1960년대 후반 어휘정리 사업이 대대적으로 시행되기 전 국한문 혼용이 여전히 적용되던 단계를 보여주며, 요점을 축약한 사전식이라기보다는 인물의 활동 전반을 알려진 사실 위주로 기술한 논문식 서술이 특징이다. 그중 김정희를 두고 서권기書卷氣, 즉 '문기文氣를 통해 문화성을 제고'한 진정한 예술가로 높이 평가한 것은 1970~80년대 북한에서 문인화를 봉건 지배계급의 유산이자 비현실적인 화풍이라고 배격하고 그 중심 인물인 김정희를 배척한 분위기와 사뭇 다른 평가여서 주목된다.

김일성 시대 대표적 예술사전, 『문학예술사전』

'사전'이라는 명칭을 처음 붙인 북한의 대표적 예술사전으로서, 육하원칙에 따른 서술 방식을 토대로 본격적인 사전으로서 전문성을 표방한 저작물이다. 사회과학원 문학연구소에서 1972년 처음 간행 후 1989년, 1993년 두 번에 걸쳐 증보판이 발간되었다.

앞에서 언급한 바와 같이 '문학예술'은 북한에서 문학, 미술, 음악, 연극, 영화처럼 예술성이 속성인 분야를 통틀어 일컫는 용어로서, 일찍이 김일성은 교시를 통해 문학과 예술이 인민대중에 대한 가장 중요한 교양 수단임을 강조한 바 있다(『김일성전집』, 1권, 1963년, p.100). 따라서 문학과 예술이 주체 사회주의 국가 건설에 이바지할 수 있는 당과 국가를 위한 도구로 인식된 만큼 『문학예술사전』은 최고지도자의 교시에 철저히 따르고자 마련된 북한의 예술이 가장 체계적으로 정리된 저작으로 평가할 수 있다.

여러 분야에 걸쳐 워낙 광범위한 주제를 다루었지만, 미술 관련 내용을 보면, '미술', '동양화', '서예', '목공예' 등 기초 용어를 비롯해 주요 작품 해설도 있으며, '미적교양', '만수대예술단', '조선화' 등 북한 사회에서 자체적으로 생성된 용어도 상당수 수록되었다. 사전에 수록된 역대 화가와 서예가는 총 23명으로, 고개지顧愷之나 이사훈李思訓 같은 역대 중국 화가도 포함되었다. 『조선의 명인』(1962)에 수록된 작가의 경우 신사임당을 제외하고 모두 수록하였고, 조선 후기 화가 김두량金斗樑, 이인상李麟祥, 이인문李寅文 등이 새롭게

그림 1 | 『문학예술사전』(1972) 수록 '심사정' 항목 (출처: 필자 촬영)

포함된 것으로 보아 1960년대 『조선의 명인』 발간 이후 이들에 대한 평가가 어느정도 진전되었음을 보여준다〈그림 1〉. 반면 김정희를 두고 봉건유교 사상의 테두리를 벗어나지 못했고 봉건통치 제도를 공고화하는 데 복무한 사람으로 혹평해 『조선의 명인』으로 대표되는 1960년대의 긍정적 평가와는 정반대된 입장을 표방하였다.

　『문학예술사전』의 집필에는 조준오, 조인규, 한상진, 박문원, 김순영 등 주요 미술이론가들이 대거 참여한 것으로 알려져 있으며, 이 사전의 출간을 계기로 북한식 미술 용어와 개념, 장르의 분류가 어느 정도 일단락되었을 뿐 아니라 작가 평을 통해 북한 문예정책의 변화상을 엿볼 수 있다는 데 의의가 있다. 다음 장에서는 이 『문학예술사전』의 내용이 약 20년 뒤에 출간된 『조선력대미술가편람』에서는 어떤 양상으로 나타나는지 살펴보도록 하겠다.

김정일 시대 미술가사전, 『조선력대미술가편람』

그림 2 | 『조선력대미술가편람』 초판(1994년)
(출처: 필자 촬영)

그림 3 | 『조선력대미술가편람』 개정판(1999년)
(출처: 필자 촬영)

『조선력대미술가편람』(이하 '편람')은 리재현이 1994년 초판한 것으로, 이 글에서 연구 대상으로 삼은 것은 문학예술종합출판사에서 1999년 발행한 증보판이다⟨그림 2, 3⟩. 1972년『문학예술사전』이 처음 발간된 후 20여 년 동안 북한에서는 미술가사전 편찬의 공백기와 다름없었다. 그 이유는 뚜렷하지 않지만, 이 기간 당 차원에서 사전 편찬보다는『조선전사朝鮮全史』,『조선부문사』,『조선문화사』,『조선미술사』등 역사・문화사 개론서 출간에 역점을 두었기 때문이 아닌지 생각된다.

『편람』의 앞부분에는 리재현의 이력이 간단히 소개되어 있다. 여기에 따르면 그는 호가 운봉雲峯으로, 1942년 평안북도 운봉리에서 출생하여 평양미술대학에서 미술이론을 전공하고 조선미술가동맹 중앙위원회 위원 등을 역임한 조선화가이자 이론가이다⟨그림 4⟩. 북한에서 언어, 역사, 인명 관련 사전이 주로 당 주도 아래 사회과학원에서 편찬된 것에 비해『편람』은 개인저작물로서 출간된 것으로, 매우 이례적인 경우라고 할 수 있다.

　　『편람』은 서명書名에 사전이라는 단
어를 쓰지는 않았지만, 올림말(표제어)을
뽑아 일정한 기준으로 배열했고, 마지막
에 색인을 수록하는 등 구성과 체제는 인
명사전과 흡사하다. 아마도 '편람'이라는
용어를 사용함으로써 개인 저작물로서 사
전 편찬에서 오는 부담을 줄이고자 한 의
도가 아니었을지 추정된다. 또한 별도의
일러두기 없이 머리말에 포함시켜 해당
내용을 자유롭게 기술한 것도 이러한 목
적이었을 것으로 생각된다.

저자의 략력

1942년 1월 20일 평안북도 향산군 운봉리에서 출생.
1951년 3월~1961년 7월 만경대혁명학원, 남포혁명학원 졸업.
1961년 8월~1965년 7월 평양미술대학 미술리론과 졸업.
1965년 8월~1973년 4월 문예출판사(당시) 기자.
1973년 5월~1995년 10월 조선미술가동맹 중앙위원회 혼실원,
　평론분과 위원장, 동맹 중앙위원회 부위원장.
1995년 11월~ 문학예술종합출판사 부사장 겸 미술출판사
　주필.
　조선미술가동맹 중앙위원회 위원, 집행위원, 미술작품국
가심의위원회 종합심의위원, 조선기자동맹 중앙위원회 미술분
과위원장(비상임), 국제조형예술협회 조선민주주의인민공화
국 민족미술위원회 집행위원회 위원으로 활동.
　어러편의 저작과 운봉집, 백수십편의 평론, 론설들을 집
필발표. 운봉화랑을 준비하고있음. (운봉은 그의 호임)

　　1950년대 이후 북한에서 축적된
작가 연구가『편람』간행 배경의 간접적

그림 4 | 『조선력대미술가편람』 개정판에 수록된 리재현
의 사진과 약력(출처: 필자촬영)

인 토대가 되었다면 보다 직접적인 경위는 증보판을 내면서 쓴 서문에 잘 드
러나 있다. 일부를 그대로 인용하면 다음과 같다.

　　"… 우리 미술에 대한 국내외의 관심사가 부쩍 높아진 것은《조선력대미술가
　　편람》의 증보판 발행을 촉진시킨 기본 요인이 되었다. …위대한 령도자 김정
　　일 동지께서는 이번에도 이 책의 증보판 발행문제를 료해하시고 <u>1998년 6월</u>
　　<u>10일에 편람에 화가들의 인물사진과 작품, 창작활동을 자료적으로 풍부하게</u>
　　<u>넣어주며 저자의 사진과 략력도 실을데 대한 구체적인 가르치심을 주시였다.</u>
　　<u>그리고 1998년 10월 14일에는 또다시 이 책에 지난 시기 창작공로가 있는 문</u>
　　<u>석오, 리쾌대 등 미술가들도 놓치지 말고 소개할데 대한 귀중한 가르치심을</u>
　　<u>주시였다.</u> … 필자는 20세기에 활동한 미술가들 특히 해방 후 공화국북반부에

서 활동한 미술가들을 많이 보충하면서 창작가, 예술인들을 내세워주고 그들
의 창조적 재능을 마음껏 꽃피워주고 있는 우리 당의 옳바른 문예정책과 고마
운 인덕정치, 광폭정치의 위대성과 생활력을 구체적인 자료들을 통하여 폭넓
게 보여주는데 힘을 넣었다…"(*밑줄은 필자)

　　위 인용문을 통해『편람』편찬과 관련된 두 가지 사항을 확인할 수 있
다. 하나는 초판본과 비교해 증보된 내용으로서 김정일 교시에 따라 화가들
의 사진이나 활동 관련 자료를 풍부하게 수록하고자 한 것이고, 이전에 제외
되었던 조각가 문석오(1904~1973)와 화가 리쾌대(1913~1965)가 새롭게 수록되
었다는 점이다. 이는 해당 작가들에 대한 충분한 전거典據 제시나 재평가를
암시하는 대목으로서 주목되는 부분이다. 다른 하나는『편람』간행의 중요
한 동기로서 광복 후 북한에서 활동한 미술가를 많이 수록함으로써 창작 활
동을 전폭적으로 지원해 주는 당의 문예정책과 인덕仁德 정치를 드러내는 데
목적이 있다는 것이다. 따라서 이러한 김정일 교시는『편람』의 구성과 체제
에 큰 영향을 주었다고 본다.

　　한편 이 책이 출간된 시대적 배경으로 김정일 집권기인 1990년대라는
발간 시점에 주목할 필요가 있다. 이는 앞선 시기 북한의 문예정책이 기본적
으로 김일성의 교시에 바탕을 두고 전개되었으나, 김정일 시대 문화 분야 교
시가 집중된 1990년대의 문예정책이 반영되었을 가능성이 크기 때문이다.
잘 알려진 바와 같이 예술에 관심이 많았던 김정일은『미술론』(1991)을 통해
조선민족제일주의 정신과 창작가・예술인들이 주체의 미학관과 문예관을
작품에 잘 구현해야 한다는 주체미술론을 강조함으로써 김일성 시대와는 다
른 문예정책을 추진하였다. 통사적인 역사인물을 다룬『편람』에서 김정일
미술론을 항목별로 구체적이고 정밀하게 반영하기에 한계가 있었겠으나, 리

재현이 김정일 시대 조선화 창작의 중요한 이론적 틀을 제시한『조선화의 전면적 개화』(2002)의 저자라는 점을 감안하면, 의식적으로라도 당의 정책을 『편람』에 반영했을 것으로 생각된다. 예를 들어『조선화의 전면적 개화』에서 김일성 시대에 계급성·추상성이라는 이유로 배척되어 온 문인화의 '사의寫意' 개념을 긍정적으로 평가했고, 『편람』에 사군자나 남종문인화에 능통했던 역대 서화가들을 적극적으로 수록한 사실 역시 1990년대 북한 미술계의 변화된 양상이 반영된 것으로 이해할 수 있다.

❖ 『조선력대미술가편람』의 내용과 특징

구성과 체제

『편람』은 크게 '차례 - 본문 - 편집후기 - 개별 자료를 넣지 않은 인물 - 찾아보기' 순으로 구성되었다. '차례'와 '본문'은 생졸년生卒年 순으로 배열되었기 때문에 결과적으로 '삼국 - 남북국(통일신라·발해) - 고려 - 조선 - 근대 - 현대'에 따른 시대순으로 수록되었다. '편집후기'는 머리말에 언급된 바와 같이 누락된 인물을 추가로 수록한 부분으로, 조각가 문석오, 화가 리팔찬(1919-1962)과 리건영(1922-?) 등 세 명이 이에 해당한다. '개별 자료를 넣지 않은 인물'은 본문에 수록하지 못한 작가들의 명단과 생졸년을 수록한 것으로 흡사『근역서화징』의 「대고록待考錄」을 연상케 한다. '찾아보기'는 가나다순으로 명단을 재배열한 항목, 즉 색인이다.

항목마다 이름 옆에 생졸년, 해당 작가가 화가인지, 서예가인지 분야가 표기되었고, 이어서 본문에는 출신 지역, 자字와 호號, 주요 약력, 대표작 등 작품세계와 양식적 특징, 의의 등이 조리 있게 설명되어 있다〈그림 5〉. 그림에 쓰인 화제畫題라든지 문집 등에 수록된 작가평, 현존작 목록 등도 함

그림 5 | 『조선력대미술가편람』개정판(1999)의 서술체계('리암' 항목)(출처: 필자촬영 및 편집)

께 수록해 최대한 완성도를 높이려 한 흔적이 보이며, 서술하는 과정에서도 『일본미술약사』, 『조선전사』, 『조선유물유적도감』, 『조선문화유물』을 비롯해 박문원, 한상진, 조준오 등 이전 미술사가들의 원고 및 개론서를 다수 참조 하였다. 이렇듯 전거典據를 풍부하게 넣은 방식은 기존 북한에서 출간된 관 련 자료에서는 찾아볼 수 없을 정도로 체계적이라고 할 수 있는데, 과연 리 재현은 『편람』의 이러한 체제를 어디에 근거해 구상한 것인지 궁금해진다.

아직은 증거가 없어 확신할 수는 없지만, 남한에서 발간된 서화가사 전을 참고했거나 항목 배열 기준과 발간 체체 등을 볼 때 『근역서화징』을 모 범으로 삼았을 가능성이 크다고 본다. 시대순 배열을 비롯해 본문에 수록 하지 못하고 후일 약력이 밝혀지기를 기다린다는 의미에서 관련 서화가들 을 별도 명단으로 수록한 방식은 『근역서화징』과 매우 유사하다. 또한 본문

에는 『삼국사기三國史記』, 『삼국유사三國遺事』, 『고려사高麗史』, 『지봉유설芝峯類說』, 『동문선東文選』, 『동국이상국집東國李相國集』, 『보한집補閑集』, 『파한집破閑集』, 『리조실록(조선왕조실록)』, 『사가집四佳集』, 『열상화보列上畵譜』, 『고화비고古畵備考』, 『동국문헌東國文獻』의 「화가편畵家篇」, 『연려실기술燃藜室記述』, 『동국금석편東國金石評』, 『서청書鯖』 등 다수의 문헌이 인용되어 있는데 이 역시 『근역서화징』에 인용된 출전과 상당수 겹친다는 사실을 통해 아마도 해당 내용을 재인용하면서 『근역서화징』을 많이 참조했을 것으로 추정된다.

　　수록 작가는 본문을 기준으로 총 987명으로 집계된다. 이는 최근 국내에서 간행된 서화가사전에 2,260명이 수록된 것에 비해 분량이 적긴 하지만, 지금까지 북한에서 출간된 미술가사전 중 가장 많은 인명이 포함된 것이다. 그런데 수록 작가의 분야를 보면, 이전의 인명사전과는 매우 다른 점이 발견된다. 서화가사전이 화가와 서예가가 중심이었다면, 『편람』에서는 이들을 포함해 조각가, 공예가, 도예가, 도안가, 장식미술가, 무대미술가, 평론가 등 총 21종에 달하는 다양한 직함으로 분류된 작가가 수록된 것이 특징이다〈표1〉.

표 1 | 『조선력대미술가편람』의 수록 작가 분야와 직함

연번	분류	명수	연번	분류	명수
1	화가	707	12	무대미술가	11
2	서예가	59	13	영화미술가	3
3	화가 · 서예가	32	14	수예가	7
4	조각가	88	15	도안가	5
5	공예가	56	16	도안미술가	1
6	화가 · 공예가	1	17	조각공예가	1
7	건축장식화가(단청가 등)	5	18	평론가	2
8	건축장식미술가 (기와장인 등)	1	19	미술평론가	2
9	미술사가	2	20	무대미술가 · 평론가	1

연번	분류	명수	연번	분류	명수
10	화가·미술사가	1	21	의상미술가	1
11	화가·조각가	1	합계	이상 987명	

　　이 같은 분류는 『편람』이 왜 '미술가'라는 제목을 붙였는지 이유를 알
게 해 주는 근거가 된다. 즉, 전근대의 '서화가'가 미술가를 대표한 집단이었
다면, 북한 내부에서 새롭게 탄생한 미술 분야에 따른 직함인 건축장식화가,
무대미술가 등을 포함한 예술가들이 곧 오늘날 북한의 '미술가'를 의미한다
고 볼 수 있다. 따라서 『편람』의 '미술가'는 이러한 북한 특유의 직함을 가진
예술가들을 포괄한 북한식 개념을 의미한다고 하겠다. 이러한 직함은 오늘
날 북한미술의 종류와도 거의 일치한다는 점에서 남북한 미술 분류체계에서
인식 차이도 엿볼 수 있다.

　　수록 작가의 활동 지역을 보면 대략 이도영李道榮(1884~1933)과 이한복
李漢福(1897~1940)을 기점으로 그 후 활동한 인물이 월북작가 또는 북한화가로
분류된다. 그 첫 단계에 있는 인물로 김관호(1890~1959)가 이에 해당하며, 북
한작가가 전체의 45% 정도를 차지한다.

　　작가와 작품의 선정은 조선미술박물관을 비롯해 북한 소재 박물관 소
장품을 기준으로 서술했기 때문에 작가의 경중輕重도 중요하지만, 박물관에
작품이 소장되었는지 여부에 따라 서술 분량에서 차이가 크다. 국내 학계에
서 비중 있게 평가하고 있는 조선후기 화가 류덕장柳德章, 정수영鄭遂榮의 서
술이 소략한 이유는 이러한 배경에서 이해할 수 있으며, 59명에 달하는 역대
서예가의 경우 서술 분량이 화가에 비해 매우 소략할 뿐 아니라 북한 내 작
품 소장 사항을 거의 언급하지 않은 것도 정권 초기부터 회화사 위주로 미술
사 연구가 진행된 북한 학계의 분위기를 간접적으로 말해준다.

서술의 특징

앞 절에서 간략히 언급했지만, 『편람』의 서술상 가장 큰 특징은 조선 미술박물관을 비롯해 각 지역 박물관 소장품 위주로 서술되었다는 점이다. 북한의 미술사 연구를 종합적으로 보여주는 『편람』이 편찬된 배경에는 박물 관 소장품에 대한 절대적인 연구를 통해 민족미술이 발전할 수 있다는 북한 학계의 시각이 짙게 담겨 있으며, 박물관 중심 문화정책이 매우 깊게 스며들 어 있다는 점을 꼽을 수 있다. 이 책에 소개된 작품은 주로 평양력사박물관, 조선미술박물관을 비롯해 강계력사박물관(자강도력사박물관), 원산력사박물 관(강원도력사박물관), 함흥력사박물관 등지에 소장된 것이며, 그중에서도 조 선미술박물관 소장품이 가장 많은 비중을 차지하고 있다. 조선미술박물관 은 회화, 조각, 공예 등 미술품의 수집, 연구, 전시를 전담한 북한의 대표적 전문 박물관으로서, 『편람』과 조선미술박물관 소장품의 관련성은 매우 밀접 하다고 할 수 있다. 『편람』에는 이러한 사항을 알 수 있는 내용이 다수 수록 되어 있으며, 일부를 발췌해 소개하면 〈표 2〉와 같다.

표 2 | 『조선력대미술가편람』 수록 조선미술박물관 소장 작품 현황(발췌)

작가명	생졸년	조선미술박물관	비 고
정선	1676~1759	'산수도' 등 60여 점 소장	
최북	1712~1786년경	60여 점	
리인문	1745~1824년 이후	20여 점	
신위	1769~1847	조선미술박물관에 작품이 다수 소장되었다고 서술	중앙력사박물관, 개성력사박물관 등지에도 많은 작품이 있다고 함
허유(허련)	1808~1893	100여 점 소장	함흥력사박물관, 강원도력사박물관, 자강도력사박물관에도 작품 소장
신명연	1809~1886	산수화, 고사인물화, 화조화 등 10여 점	

작가명	생졸년	조선미술박물관	비 고
리하응	1820~1898	난그림 등 20여 점 이상 소장	함경북도력사박물관, 자강도 력사박물관에도 작품 소장
박기준	18~19세기 초	6점 이상 소장	강원도력사박물관에 2점 소장 되었고, 그 밖에 하경산수도, 산수인물도가 알려졌다고 함
조중묵	19세기	조선미술박물관에 다양한 작품 이 소장되었다고 함	
우진호	19세기	〈경직도(耕織圖)〉소장	강원도력사박물관에 6폭, 8 폭 화조도 병풍이 있다고 함
장승업	1843~1897	〈화조도〉등 100여 점 소장	
양기훈	1843~1919	100여 점 소장	중앙력사박물관, 개성력사박 물관, 함흥력사박물관 등에도 작품 소장
정위	1740~1811	〈모란도〉등 4~5점	
우상하	19세기	40여 점 소장	함흥력사박물관에 15점, 강 원도력사박물관에 3점 소장
최여조	19세기	화조화 등 8점 소장	
신헌식	19세기	〈국화도〉등 40여 점 소장	
김윤보	1865~193	현존 작품이 수백 점에 달한다고 함	
박병수	19~20세기 초	산수화 등 4점 이상 소장	인두화가 박창규의 아들
강필주	1852~1932	여러 점 소장되어 있다고 함	
지창한	1851~1921	50여 점 이상 소장	개성시, 함흥시, 함경북도, 황해 남도력사박물관에 작품 소장
정대유	1852~1927	〈홍매〉10폭 병풍, 백매화 등 소 장(수량 미상)	정학교 아들
윤용구	1853~1939	〈죽림도〉등 20여 점	'우죽(雨竹)', '괴석(怪石)' 등 이 함흥력사박물관에 소장
김응원	1855~1921	난그림 등 40여 점 소장	지방 소재 역사박물관에 난그 림 두 점이 있다고 함
안중식	1861~1919	산수도 등 50여 점	
김규진	1868~1933	조선미술박물관 및 각 도의 력사 박물관에 작품이 50점 이상 남아 있다고 함	
김진우	1883~1950	묵죽화(墨竹畫) 80점 이상 소장	
심인섭	1875~1939	묵죽화 등 여러 점이 소장되었다 고 함	서화를 겸비했다고 평가
리도영	1884~1933	50여 점 이상 소장	각 도의 역사박물관에 그림이 다수 있다고 함

〈표 2〉에 따르면 조선미술박물관에는 조선시대 특정 화가의 그림이 다수 소장되어 있음을 알 수 있다. 국내에서 잘 알려지지 않은 군소群小 작가에 대한 정보가 상당수 있으며, 조선미술박물관에 1점 이상 소장되어 있는 작가들이 항목으로 우선적으로 등재되었다. 특히 『편람』에 수록되었으나 국내에 약력이 거의 알려지지 않은 조선시대 서화가의 경우, 19세기 인물이 대부분 것이 특징이다. 구체적으로 송주헌, 리인담, 양여옥, 방희용, 류본정, 강진, 윤정, 유치봉, 이건필, 정안복, 윤영시, 안재건, 리용림(이상적 아들), 고영문, 김준영, 정위, 김한상, 리창현, 최여조(8점 소장), 신헌식(40여 점 소장), 김윤보(현존 작품이 수백 점), 박병수(박창규 아들, 여러 점 소장), 김광진 등이 이에 해당한다. 이러한 사실은 작품 진위를 떠나 박물관 건립을 위해 국내외에 걸쳐 광범위하게 작품 수집이 이루어졌음을 의미한다.

한편 전반적으로 작가평이나 작품평을 보았을 때 시대와 무관하게 '사회주의 리얼리즘' 예술창작의 방법으로 당성, 계급성, 인민성이라는 세 가지 요소에 입각해 바라본 시각에는 크게 변함이 없다. 따라서 이미 1950년대부터 노동성과 인민성이 잘 구현된 것으로 평가받은 김두량의 〈낮잠 자는 소몰이꾼〉을 비롯해 김홍도, 신윤복의 풍속화, 우리나라의 자연풍광을 사실적으로 표현한 정선이나 강세황의 실경산수화(예 : 서빙고)에 대해서는 민족의 산천을 솔직하게 표현한 그림으로서 『편람』에서도 높이 평가하였다〈그림 6, 7〉.

하지만 서술상 오류 역시 한계로 지적할 수밖에 없다. 예를 들어 17세기 서예가 성수침成守琛을 '성수심'으로 표기하고 낭선군朗善君 이우李俁를 '광선군 이우'라고 잘못 표기했는가 하면, 경기도 양평 용문산 인근에 있었던 이호민李好閔 · 이경엄李景嚴 부자의 별서를 그린 이신흠李信欽(1570~1631)의 《사천장팔경도斜川庄八景圖》를 두고 중국 사천 지방의 여덟 경치를 그린 화첩이라고 설명하기도 했다. 그 밖에 작가의 정확한 생몰년이 반영되어 있지 않다든지,

그림 6 | 김두량, 〈낮잠 자는 소몰이꾼(牧童午睡圖)〉, 종이에 담채, 평양 조선미술박물관 (출처: 『사진으로 보는 북한의 회화: 조선미술박물관』, 국립문화재연구소, 2007, p.104)

그림 7 | 강세황, 〈서빙고〉, 종이에 담채, 49×64㎝, 평양 조선미술박물관 (출처: 『사진으로 보는 북한의 회화: 조선미술박물관』, 국립문화재연구소, 2007, p.27)

《기사계첩耆社契帖》, 도석인물화, 곽분양행락도처럼 특정한 소재에 근거한 그림의 주제에 대한 이해가 부족하거나, 승려 화가인 화승畵僧을 불화 화기畵記에 화원畵員으로 표기한 관례가 있음에도 화승을 궁중화원으로 잘못 인식한 내용이 더러 있다. 그리고 전형적인 남종화풍을 추구한 심사정沈師正의 그림을 두고 실경산수화로 서술한 항목도 보인다. 이러한 사례는 역사 인식 차원이 아닌 정보 부족 또는 사실 파악을 부정확하게 한 문제이므로, 앞으로 남북 미술사학자들이 풀어야 할 또 다른 숙제를 안겨준다.

그럼에도 선행연구에서 지적한 것처럼,『편람』에서 기존에 계급성, 사실주의에서 벗어났다고 폄하해 온 문인화의 속성과 가치를 인정한 것은 중요한 변화로 언급할 필요가 있다. 예를 들어 문인화의 핵심 요소인 사의寫意를 긍정적으로 평가했다든지, 선묘 위주 작품의 제한성을 언급하며 채색화와 몰골화의 가치를 인정하는 등 김정일 미술론 등장 이후 변화된 북한 문예정책의 단면을 보여주고 있다. 이러한 경향은 2000년대 초반에 출간된『조선력사인명사전』(과학백과사전출판사, 2002)에서 더욱 확장되었다고 볼 수 있으며, 비록 한 가지 사례이긴 하나 지금까지 다룬 북한 미술인명사전에 서술된 '김정희' 항목의 서술 내용 비교를 통해 북한의 작가 인식 변화도 함께 살펴 볼 수 있어 유용한 제시가 되리라 본다〈표 3〉. 특히 1990년대까지 김정희를 문인화가로서 평가했다면, 2000년대 이후부터는 서예가로서 조명한 사실을 볼 수 있는데, 이는 최근 박영도, 탁룡범 등 한국서예사를 전문적으로 정리하는 연구진이 등장함에 따라 이 분야의 관심이 축적된 결과라고 판단된다.

표 3 | 북한 미술가사전에 나타난 '김정희' 서술 내용 비교

조선의 명인 (1962)	문학예술사전 (1972)	조선력대미술가편람 (1999)	조선력사인명사전 (2002)
· 문인화의 대가로서 기운생동(氣韻生動)의 최고 경지 · 서권기(書卷氣), 즉 문기(文氣)를 통해 문화성을 제고한 진정한 예술가 · 형상의 도식주의 타파	· 봉건 지배계급의 유산이자 비현실적인 화풍 · 유교사항의 테두리를 벗어나지 못한 것으로서 그 자신이 봉건국가에 복무한 것과 마찬가지로 봉건 통치제도를 공고화 하는데 복무	· 사의(寫意)를 주장해 겉모양이 아니라 고결한 정신세계를 표방 · 고고학과 금석학을 통해 우리나라 역사, 문화에 대한 정확한 고증 시도 · 글씨에 관한 이론과 미술작품에 대한 평에 능했음	· 우리나라에서 금석학을 역사학의 한 분야로 만드는 데 큰 기여 · 천문, 력학, 지리학에도 능했음 · 서예가로서 유명해 역대 명필들의 장점을 따라 배우고 새롭게 발전시켜 새경지 개척(웅건, 박력과 자유롭고 분방한 필치)

❖ 『조선력대미술가편람』의 미술사 · 사전학적 의의

이상으로 북한화가 리재현이 편찬한『조선력대미술가편람』의 서술상 특징과 주요 내용을 살펴보았다.『편람』이 국내 학자들에게 알려졌을 때 가장 주목받은 이유는 해방공간 시기 월북했거나 분단 후 북한에서 활동한 미술가들의 현황과 행적을 처음이자 구체적으로 확인하게 되었기 때문이다. 그 덕분에 지난 10여 년 동안 관련 연구 성과가 급속히 증가했고 최근에는 국립박물관에 북한 화가의 작품이 입수되었을 정도로 한국 사회에서도 북한 그림에 대한 거부감이 많이 사라지고 있는 것이 추세이다.

그럼에도 전근대 시기 서화가들에 대해서는 국내에서도 상당수 규명되었으므로 정보의 상호 비교가 가능한 반면 북한의 근현대 작가들의 약력 정보는 정확히 확인하기가 힘들다는 점이 한계로 작용한다. 예를 들어『편람』에는 월북작가들이 대부분 9·28수복(북한에서는 '일시적 후퇴기'로 부름) 때 북으로 간 것으로 되어 있으나, 그 사실여부가 명쾌하지 않은 것을 들 수 있다.『편람』을 미술사 연구에 참조하면서도 비판적으로 보아야 하는 이유가 여기에 있다고 본다.

　　이 글에서는 그동안 국내 북한미술 연구자들이 『편람』을 북한 문예정책과 연계에 주로 다뤄 왔던 데서 조금 더 나아가 미술사 자료로서 가치, 인명사전으로서 의의 등 다른 관점에서 다뤄 보았다. 그 결과 다음 두 가지 사실을 확인할 수 있었다.

　　첫째, 『편람』을 북한미술의 범주가 아닌 한국서화사 자료로서 보았을 때 가장 큰 의의는 북한에 전래되고 있는 고려~조선시대 서화가들의 작품을 확인할 수 있고, 이를 통해 한국미술사를 온전하게 복원할 수 있는 가능성을 열어주었다는 점이다. 물론 진위와 정확한 정보 확인이 전제가 되어야 하나, 국내에서 연구가 미진한 군소群小 무명無名 작가들의 그림이 북한에 다수 전래되고 있다는 사실만으로도 이들의 존재와 활동을 재고해야 할 필요성을 제시해 준다.

　　둘째, 사전학의 관점에서 체제와 서술 등을 보았을 때 『편람』은 조선후기 인물록人物錄이나 『근역서화징』으로 대표되는 근대 서화가사전의 전통 선상에서 『조선의 명인』(1962)과 『문학예술사전』(1972)으로 이어진 북한 미술가사전의 경향과 연계된 자료로 평가할 수 있다. 더 나아가 『편람』 이전 북한에서 출간된 미술인명사전이 '서화가'의 범주에서 벗어나지 못했다면, 『편람』은 그 대상을 건축가, 조각가, 공예가, 도안가 등 다양한 직종으로 확대해 '미술가' 사전으로 새롭게 변모했다는 점이 특징이다. 아울러 이 책에서 검증되고 밝혀진 내용이 『조선력사인명사전』(2002)에 수록된 미술가 항목에 좀더 집약적이고 체계적으로 반영되었다는 점에서 사전학적 가치가 인정된다.

　　끝으로 남북관계 경색과 무관하게 『겨레말 큰 사전』을 비롯해 분야별 남북한 용어사전 편찬이 오래전부터 추진되고 있으나, 미술사 분야는 아직까지 요원하기만 하다. 상대방의 문화적 현실을 가능한 한 정확하게 아는 것이 앞으로 남북 상호 이해와 교류의 기반이 된다는 점에서 『편람』은 통일을 준비하는 우리에게 좋은 참고서가 되리라 생각한다.

❖ 참고문헌

강명석 · 리경수,『우리 민족의 옛 미술가들』, 평양출판사, 2009.

국립문화재연구소 편,『사진으로 보는 북한회화 : 조선미술박물관』, 2007.

국립문화재연구소 편,『한국서화가사전(상 · 하)』, 2011.

김일성종합대학력사연구소 편,『조선의 명인』, 1962.

리재현,『조선력대미술가편람』, 문학예술종합출판사, 1999.

사회과학원 문학연구소 편,『문학예술사전』, 1972.

손영종 외,『조선력사인명사전』, 과학백과사전출판사, 2002.

권태억,「북한의 인문사회과학 : 역사사전」,『국제정치논총』30, 1991.

박계리,「북한의 조선시대 회화사 연구를 통해 본 전통 인식의 변화」,『한국
　　　문화연구』권30, 2016.

박은순,「서화가연구의 성과와 과제」,『한국인물사연구』1호, 2004.

이남호 등,「북한 사전 어떻게 볼 것인가」,『출판저널』, 1989.

조제수,「북한의 사전 편찬에 대한 고찰」,『한글』213, 1991.

홍선표,「또 하나의 우리 미술사 자료집」,『창작과 비평』32, 2004.

홍지석,「북한식 ‘미술가’ 개념의 탄생 - 전전(戰前) 미술의 대중화, 인민화 문
　　　제를 중심으로」,『북한연구회보』제17권 제1호, 2013.

황정연,「북한의 한국미술사 연구 동향, 1945~현재」,『북한미술의 어제와 오
　　　늘』, 국립문화재연구소, 2016.

초기 북한의 한국미술사 인식과 변화 과정:
월북미술가 4인을 중심으로

김명주

김명주(국립문화재연구원)
국립문화재연구원 미술문화재연구실 연구원.

❖ 북한에서 월북미술가들의 역할

광복 이후 남한과 북한의 학계는 서로 다른 사회적 이념과 체제하에서 미술사 연구를 시행해 왔다. 특히 북으로 간 월북미술가들은 초기 북한미술 형성과정기인 1950~60년대 북한미술사 서술의 기초를 만든 인물들로 북한미술의 담론 형성과정에서도 절대적인 역할을 하였다. 그들이 지녔던 미술에 대한 확고한 신념과 예술관은 이데올로기적 요인이 중요하게 작용하였고 그들이 펼친 활동은 미술사 서술에서도 고스란히 반영되었다.

북한은 1945년 조선노동당을 창건하면서 일제에 의해 훼손된 민족문화유산을 복구하고 인민이 자랑스러운 문화유산을 고루 향유할 수 있도록 새로운 시책을 제정하는데 이를 위해 미술가와 학자들이 동원되었다. 그들은 주체적인 사회주의 민족문화 건설을 위해 전통과 민족적 정체성을 재정립하면서 대대적으로 고미술품을 보존·관리하는 정책을 추진하였다. 그리고 박물관·미술관 정책, 조선미술사 연구의 방향 설정, 사회주의 미술론 구축 등을 구체적으로 제시하였다.

북한에서 미술사 연구의 시작은 1946년 김일성이 일제 식민지 잔재 미술을 뿌리 뽑기 위한 일환으로 당시 미술가들에게 전통적 민족미술 형식을 기초로 북한미술을 발전시킬 것을 교시하는 데서 시작되었다. 광복 이후 국가적 주도하에 이루어진 조선물질문화유물조사보존위원회와 조선미술박

물관, 사회과학원, 평양미술대학으로 대표되는 이들 기관은 '미술'과 '문화유산 보존'을 매개로 마르크스레닌주의를 표방한 사회주의 이념과 북한 체제에 맞춰진 미술사를 형성하였다. 이처럼 북한의 미술사 연구는 사회주의 이념 실천을 통한 체제 정립과 아주 밀접한 연관을 보여주고 있다. 결국 월북 미술가들은 이러한 새로운 환경에 적응하기 위해 노력하면서도 그 당시 북한미술계에서 진행된 미술사 연구와 담론, 교육에 참여하여 자신의 오랜 신념과 의지를 현실에 관철하기 위해 애썼다.

그 동안 북한의 한국미술사 연구는 1988년 3월 정부가 단행한 월북작가 해금解禁조치 이후 분단 상황에서 언급조차 힘들었던 월북 작가를 대상으로 현황 파악과 자료수집, 연구사 정리가 이루어졌고 북한미술계의 동향을 파악하는 연구가 진행되었다. 현재는 근대미술 연구자들을 중심으로 북한미술사 전개와 월북 작가들의 활동 상황 등을 규명하는 연구가 활발하게 진행되고 있다.

❖ 월북미술가 4인의 미술사 연구

이 글은 해방기부터 전후 분단기까지 남한과 북한의 미술계에 모두 관여한 월북미술가 김용준金瑢俊(1904~1967), 정현웅鄭玄雄(1911~1976), 이여성李如星(1901~?), 박문원朴文遠(1920~1973)의 미술사 서술에 초점이 맞춰져 있다. 먼저 해방기에 미술사를 서술한 김용준의 『조선미술대요朝鮮美術大要』(1949)는 각 시대의 미술을 우리 민족의 특성을 살려 저술한 미술통사로 민족전통에 의거해 조선의 새로운 미술을 개척한 저작물이다. 그리고 월북 이후 정현웅의 『조선미술이야기』(1954), 이여성의 『조선미술사 개요』(1955) 그리고 1961~1963년까지 총 16회에 걸쳐 잡지『조선미술』에 연재한 박문원의 「조선

미술사의 기초 축성을 위하여」는 당시 척박했던 초기 북한미술 형성 과정에 매우 중요한 역할을 한 미술사 관련 연구이다. 이러한 맥락에서 이 글은 월북미술가 4인이 서술한 한국미술사 연구 내용을 검토하여 사회주의 민족문화 건설 속에서 어떻게 한국미술사(고미술사) 연구를 수행했으며, 전통적인 민족미술의 역사를 어떻게 반영하고 있는지 차례로 살펴보도록 하겠다.

❖ 해방기 한국미술사 연구 과정

전통미술의 응용

해방기 서울의 미술계는 전통과 근현대 이념 차이가 뒤섞여 그야말로 혼돈과 격동의 시간이었다. 더욱이 미군정의 좌익 탄압이 심해짐에 따라 '조선미술동맹'으로 대표되는 좌익미술단체에 가담했거나 김일성, 스탈린 초상을 그린 경력으로 많은 미술계 인사는 미군정으로부터 고초를 겪어야 했다.

이런 어려운 여건 속에서도 해방기는 다양한 미술단체가 지속적으로 운영되는 시기였고 그곳에서 미술인들은 결속을 다져 나갔다. 게다가 그 당시는 분단 전이었으므로 남북을 오가며 많은 미술가와 이론가가 인적관계를 형성하기도 하였다. 그러나 이러한 상황도 잠시, 일제청산이라는 시대적 임무와 민족미술의 정체성 확립, 좌우 이념의 대립과 사회주의 미술이론의 유입 등 새로운 흐름에 따라 변화하는 분위기 속에서 미술계는 서서히 분열되었고 미술사 연구 역시 체계적으로 수행될 수 없는 상황이었다. 그럼에도 불구하고 해방기는 민족미술, 전통미술 수립을 위한 다양한 논의가 오가던 시기로 미술가마다 '민족'의 성격 규정부터 '전통'을 바라보는 시각차가 컸고, 그 어느 때보다 우리 문화, 우리 미술의 정체성 찾기에 고민했던 시기였다.

이들 고민은 그 당시 분단 이후 미술계의 새로운 재편에 중요한 기반

이 되어 주었고, 실제로 월북미술가인 김용준, 정현웅, 이여성, 박문원의 미술론을 형성하는 데도 매우 중요한 이론적 바탕이 되었다.

　　대표적으로 해방기 월북미술가 중 이여성은 일제강점기에 역사화 연작連作 등을 통해 저항미술을 제작하면서 민족해방운동에 참여하였다. 그는 월북하기 전 당대 최고의 한국수묵화 거장이었던 청전靑田 이상범李象範(1897~1972)과 함께 합동전시회를 열기도 했을 만큼 그에게 미술은 중요한 부분이었다.

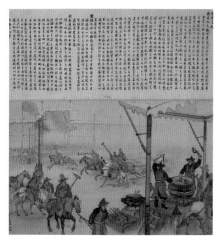

그림 1 | 이여성, 〈격구도〉, 1938년, 비단에 세필채색, 90.5×87㎝, 말박물관 소장

이여성은 심도 있는 조선역사 연구를 기반으로 철저한 고증을 통한 역사화에 몰두해 많은 작품을 남겼다. 그러나 아쉽게도 현재 우리에게 알려진 것은 〈격구도〉(1938) 한 점뿐이다〈그림 1〉. 격구는 신라 후기부터 시작하여 고려와 조선시대 무신들이 무예를 익히는 일종의 놀이로 일제강점기에는 이미 그 전통이 사라졌다. 역사학자이기도 한 이여성은 다양한 자료를 통해 격구에 대한 내용을 화폭의 상단에 기록하였고 하단에는 격구 장면을 사실적으로 재현하였다. 그리고 월북하기 전인 1947년에는 『조선복식고朝鮮服飾考』를 간행하면서 잊혀진 전통문화의 복원과 가치 규명에도 정성을 쏟았다. 이 책에서 그는 고도의 문화성文化性이 상실되지 않는 한 전승傳承은 결코 감소되지 않을 것이라고 아래와 같이 서술하였다.

　　"조선을 잘 알고 싶다는 것은 여지껏 나의 생활에 변치 않는 간절한 소망이었

다. 일찍이 통계를 뒤적거릴 때에는 현실 조
선의 실상을 샅샅이 알고 싶었고 그 뒤 역사
를 공부할 때에는 문화조선의 실태를 구미
구미 알고 싶었다.”

그림 2 | 정현웅 장정, 〈조광(朝光)〉 표지, 1941년
(출처: 필자 촬영)

한편 광복 직후 미술의 대중화, ‘인민’
을 위한 예술 방안으로 인쇄미술이 행해지
기 시작하였다. 이 시기 월북미술가들이 제
작한 표지화는 전통미술에 대한 애정과 조
선회화의 해박한 미술사적 지식을 기반으
로 만들어졌다〈그림 2, 3〉. 그들은 조선의 전통
적인 느낌을 살린 표지화를 세련된 잡지로
탄생시켰고 대중을 계몽하고 선동하였던
시대적 분위기에 전통미술을 반영하였다.

일제강점기 이후 시작된 전통미
술에 대한 조사와 저술은 세키노 다다시
關野貞(1867~1935), 야나기 무네요시柳宗悅
(1889~1961) 등 당시 일본 학자들에 의해 주
도되었다. 그들은 식민통치를 정당화하고,
고착화하려는 의도로 전통미술의 자료와
기준을 선별하고 자의적으로 해석하면서
한국미술사를 왜곡하였다. 이러한 일본 관
학자들의 편견에 찬 미술사 저술의 폐해를
심각하게 인식하고 이를 극복하고자 김용

그림 3 | 이여성 장정, 〈춘추(春秋)〉 표지, 1942년
(출처: 필자 촬영)

준金瑢俊(1904~1967)은 1930~40년대 미술사가로 활약하기 시작하였다.

신석기 시대를 기점으로 설정한 김용준의『조선미술대요』

1949년에 간행된 『조선미술대요』(서울: 을유문화사, 1949)〈그림 4〉는 그가 1930년대 후반 문예지 『문장』에 발표한 「이조 인물화李朝 人物畵」, 「이조의 산수화가」 등에서 여러 사람의 전기를 차례로 기록한 미술사 서술에서 벗어나 한국미술사의 시대별, 지역별 특성 규명과 시대 구분을 다룬 통사 서술을 시도한 의미 있는 저술서이다. 책의 범례에는 저작물의 성격과 수준, 학문적 성과와 한계를 다음과 같이 요약하였다.

"이 책은 미술사라기보다는, 우리가 보고 느끼는 미술품이 왜 아름다우며 어

『조선미술대요』 초판(1949년) 『조선미술대요』 개정판(2001년)

그림 4 | 김용준, 『조선미술대요』 표지(출처: 필자 촬영)

따한 환경에서 그렇게 만들어졌는가 하는 점을 밝혀 보려 애를 썼다.''

김용준은 비록 기초적인 역사지식, 미술고적에 대한 답사가 부족한 상태였지만, "사진으로나마 내가 보고 느낀 것을 기록하였다"라고 책에서 스스로 밝히고 있다. 이처럼 열악한 연구 여건 속에서 저술된 『조선미술대요』는 이전 일본학자들이 쓴 미술사 내용과 달리 한국미술사의 시작을 석기시대로 올려놓는 기틀을 마련하였다〈표 1〉.

표 1 | 세키노 타다시의 『조선미술사』와 김용준의『조선미술대요』 목차

『조선미술사』 조선사학회, 1932	『조선미술대요』 을유문화사, 1949
총론 제1장 낙랑군시대 제2장 고구려 제3장 백제 제4장 고신라와 가야제국 제5장 통일신라시대 제6장 고려시대 제7장 조선시대	서론 一 . 삼국이전의 미술 二. 삼국시대의 미술 三. 신라통일시대의 미술 四. 고려시대의 미술 五. 이씨조선의 미술 六. 암흑시대의 미술

세키노 다다시關野貞(1867~1935) 등 일본 관학자들은 조선미술사를 낙랑시대부터 시작하면서 식민사관을 반영하였고 이후 미술사 서술의 시대 구분에 큰 영향을 미쳤다. 낙랑을 한漢나라가 지배한 식민지로 본 일본 관학자들은 결국 조선이 식민지였던 근대 당시를 역사적 필연으로 회귀하였다고 본 것이다. 이에 김용준은 낙랑으로부터 시작하는 미술사의 시기 설정에서 벗어나기 위해 고고학의 영역이던 삼국 이전의 미술에 석기시대를 제시하는데 이는 그 당시 민족의 역사와 정통성을 정립하면서 그 효과가 미술사 방면에까지 뻗어 변화를 이끌어낸 것이라 보인다.

"외국인이 만들어 놓은 것을 우리 손으로 캐어 보지도 못하고 덮어 놓고 부인

해 버릴 수 없다. 앞으로 우리의 손으로 우리나라의 고대문화를 정당하게 조
사하고 연구할 기회를 기다릴 수밖에 없다."

그의 이러한 문제의식은 후일 고구려 고분벽화를 연구하는 토대가 되
었고 고구려고분을 연구하면서 민족미술의 문제를 규명하는 계기가 되었다.

김용준은 『조선미술대요』에서 한국미술을 시대 순으로 나열하고 건
축, 조각, 회화, 공예 순서로 서술하였다. 그중 서화書畵 분야는 좀더 비중 있
게 다뤄 전통미술의 본래 모습을 보여주고자 했으며 동국東國의 왕희지王羲之
라는 김생金生(711~미상)을 소개하면서 우리나라 미술에서 서예가 상당히 중
요한 역할을 했다고 강조하였다. 한편 그가 책에서 서술하고 있는 각 분야의
미술은 지리적 조건 및 외래문화와 교류를 통해 형성된 것으로 보았다. 그리
고 이 같은 요소를 『조선미술대요』 곳곳에서 찾아 볼 수 있다.

"탑파와 부도는 고려에 와서 그 성격이 신라의 것과는 대단히 달라졌다. 같은
불교국사이면서도 삼국시대와 같은 전투적이고 정열적인 정신이 벌써 사라
졌고 통일신라와 같은 우대한 야심도 보이지 않는다. 신라를 계승하였다 할지
라도 고려의 건국에 혁명적 변천을 겪은 것이 아니라 …… 그러한 정신 속에
서 신라의 발달한 문화적 전성시기를 지낸 뒤라 자연히 안온무사한 분위기가
그들의 예술의 성격을 결정하고 만 것이다."

❖ 석탑과 불상조각과 전통문화

고려시대 석탑은 신라 형식을 바탕으로 계승되었다. 이후 신라탑보다
옥개가 두껍고 낙수면의 경사가 급해지고 층급받침이 섬세해진 모습은 고려

시대 탑 형식으로 변환되는 첫 모습이라고 설명하였다〈표 2〉.

표 2 | 고려시대 탑 양식

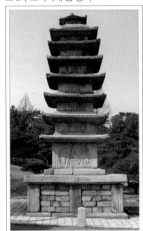	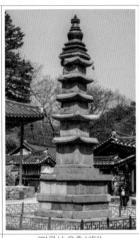	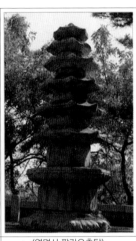
〈현화사 칠층석탑〉, 1020년, 개성	〈마곡사 오층석탑〉, 고려, 공주	〈영명사 팔각오층탑〉, 고려 ,평양

　　예를 들어, 개성 현화사 칠층석탑은 고려시대의 독특한 발전형으로 지붕이 낮고 처마가 아름다운 곡선을 그리며 탑신 각 면에 석가삼존, 사천왕, 나한 등을 부각한 것은 고려의 독특한 기법으로 보았다. 그리고 공주 마곡사 오층탑은 상륜부에 청동으로 만든 라마식 보탑이 수식되어 있어 당대 외래문화의 침윤 상태를 보여주는 것이고 평양 영명사 팔각오층탑은 고려시대 성행한 평면정다각형 탑으로 중국 송宋대 탑의 영향을 받은 예라고 설명하였다.

　　이에 비해 같은 시기 불상은 탑과 반대로 신라에 비교가 안 될 만큼 후퇴하였다고 다음과 같이 인용하고 있다.

　　"고려의 불상조각이 말엽에 오면서 점점 수법이 번잡해지고 평범하게 된 것
　　은 고려의 불교숭상에 있어서 신앙의 타락, 곧 신앙의 정신적 기초가 흔들리

게 된 때문으로 간주된다."

위 인용문을 통해 고려의 불상에는 신라 불상에서 보이는 이상형의 얼굴이 사라지고 점차 사실적이고 인간적인 친밀감을 느낄 수 있게 되었다고 하면서 고려의 불상조각이 초기에는 신라를 계승, 모방하였고 중기에는 고려적인 특색이 발휘되었지만 그것이 고려의 독특한 조각으로 발전을 못하고 말엽에 오면서 수법이 번잡해지고 평범해졌다고 지적하였다. 이러한 원인을 고려시대 불교 폐해의 시작으로 보고 있으며 승려가 특권을 잡고 신앙의 정신적 기초가 흔들리면서 불교미술은 타락하기 시작하였다고 보고 있다.

❖ '고민의 미술'로 본 조선 미술

한편 조선의 미술에 대해서 김용준은 '고민의 미술'이라고 하였다. 조선시대는 숭유억불정책으로 불교미술이 일시적으로 타락하였고 유교사상으로 검소·절박한 데만 힘쓰며 의례만 숭상하다가 창조적 의욕이 말살되었다. 그러나 대체로 이러한 분위기 속에서도 소질이 타고난 장인들은 유교적인 색채의 미술을 만들어 냈다고 설명하였다.

> "섬세하고 감성적이고 귀족적인 고려자기의 그림자가 사라지고 대신 소박하고 견실하며 의지적이고 평민적인 은근한 미가 나타나는 것은 불교의 고려에서 유교의 조선왕조로 국체정신이 근본적으로 달라진 데서 큰 성격적 차이가 생기게 된 것이다."

김용준은 조선시대 도자가 고려 직후에는 분청이라 하여 퇴화한 고

려자기 같은 그릇들이 상감 혹은 인화로 된 문양을 놓아 얼마 동안 생산되다가 조선시대 자기로 오면서 고려자기의 가냘픈 곡선적인 형태에서 직선적인 형태로 변해 간다고 설명하였다. 또한 고려자기의 비취색은 조선자기에서는 찾아볼 수 없으며 도자기의 문양도 고려자기나 중국의 것처럼 영롱하지 않고 간결하게 슬쩍 그리는 데 그치고 만다고 하였다. 이러한 서술은 고려자기가 기술의 극치로 완성된 예술인 데 비하여 조선시대 도자는 미숙한데 이 것이 당대 조선 도자기의 독특한 성격이고 일종의 '여운의 미'를 지니고 있는 것이라 하여 유교적인 색채가 농후한 미술을 만들었다고 평가하였다.

　　월북 이전 김용준은 『조선미술대요』를 저술하면서 한국미술을 새롭게 해석하고 시대 구분을 다시 규정하였다. 뿐만 아니라 그가 가졌던 민족미술에 대한 신념은 한국미술을 각 시대의 흐름에 따라 능동적으로 변해 간 살아 있는 예술로 다시 정의하면서 이후 한국미술사 서술의 한 틀을 형성하는 데 기여하였다.

　　미술사가로서 김용준은 저술서에 새로운 역사해석과 사회건설에 나섰던 당시 학계의 경향이 잘 반영되도록 노력하였다. 그러면서도 그는 미술사를 바라보는 새로운 관점을 끊임없이 제시하면서 동시에 우리 민족의 우수한 문화가 남북이 통일되어 함께 알려지기를 소망하였다.

"우리는 자신 있는 미술의 소질을 가진 민족이다. 하루바삐 혼란한 시기가 정리되고 남북통일이 성취되어서 한덩어리로 재출발하게 될 때는 반드시 새롭고 아름다운 미술을 다시 건설할 수 있을 것을 굳게 믿는다."

❖ 전후 월북미술가들의 한국미술사 연구

북한에서는 1950~60년대 월북미술가, 평론가들을 중심으로 사실주의 미술양식을 정립하기 위해 논쟁이 이루어졌던 시기이다. 이와는 별개로 고미술에 대한 조사연구도 북한정권이 건설되는 초기 단계에서부터 적극적으로 시행되었다. 그 이면에는 "새로운 사회주의적인 민족문화는 빈 터에서 만들어지는 것이 아니라 조상전래의 민족문화의 우수한 전통을 비판적으로 계승, 발전시키는 과정에서 건설되는 것이다"라는 김일성 교시의 실천이 자리 잡고 있었기 때문으로 보인다.

정현웅의 『조선미술이야기』

정현웅鄭玄雄(1911~1976)은 월북 이전에도 활발히 활동한 미술가이다. 해방기에 인민을 위한 계몽과 대중화를 위해 인쇄미술을 널리 전파시켰고,

『조선미술이야기』 초판(1954년)

『조선미술이야기』 개정판(1999년)

그림 5 | 정현웅, 『조선미술이야기』 표지(출처: 필자 촬영)

월북 이후에는 북한이 자랑스럽게 생각하는 문화재 중 하나인 고분벽화 모사 작업을 진행하였다. 그는 1952년부터 1963년까지 10여 년간 5~6개의 고분벽화 모사에 매진하였고 안악 3호분 벽화 모사가 끝난 직후인 1954년 문화유물에 대한 이론화 작업의 일환으로『조선미술이야기』(평양: 국립출판사, 1954)를 출간하였다〈그림 5〉.

그의『조선미술이야기』는 월북 이후 활동을 보여주는 첫 저술서로, 이 책의 머리말에는 다음과 같이 쓰여 있다.

"우리에게는 아직까지도 우리의 선조들이 써 놓은 력사나 지리, 경제, 문화의 고귀한 유산들을 마르크스 레닌주의적 견지로 연구 분석하고 그를 섭취하여 발전시키려는 것이 아니라 그 고귀한 유산들을 집어 치우는 아주 용서 못할 엄중한 결함을 가지고 있다 … 우리는 자기의 고귀한 과학문화의 유산을 옳게 섭취하며 그를 발전시키는 기초 우에서만이 타국의 선진 과학 문화를 급히 또는 옳게 섭취 할 수 있다…"

『조선미술이야기』의 머리말에는 김일성 교시 내용을 직접 인용하여 '인민적 민족미술의 창조를 위한 미술유산 계승발전 사업에 최선을 다할 것'을 강조하였다. 이러한 연유로『조선미술이야기』는 학술서로서의 성격보다는 인민을 위한 대중 미술교양서 성격을 띠고 있다. 그리고 '인민'에게 과거의 우수한 전통과 문화의 풍습을 바르게 알리고자 책 전체의 50% 정도를 고대 부분에 할애하였다. 특히 고구려 고분벽화 부분은 시기별로 나누어 접근하였고〈표 3〉 전통적인 민족미술의 역사를 바르고 쉽게 이해시키기 위해 일제와 미제가 자행한 전통 문화유산의 파괴, 수탈, 왜곡 상황을 자세히 설명하였다.

표 3 | 정현웅의 『조선미술이야기』 목차

그림 6 | 〈인물채화칠협〉, 낙랑, 평양 대동군 남정리 116호 무덤, 높이 21.3cm, 뚜껑 37.2×27.8cm, 조선중앙력사박물관 소장

그는 1장 대동강 유역의 고분에서 채엽총彩篋塚 출토의 칠화漆畵 채협彩篋에 대해 설명하면서 일반인이 쉽게 이해할 수 있도록 미제의 야만성을 다음과 같이 알려주고 있다〈그림 6〉.

"대로 만든 자그마한 소쿠리에 불과하지만 하도 진귀한 물건이기 때문에 이 소쿠리가 나온 무덤을 채협총彩篋塚이라고 한다. … 그러나 이 세계적인 보물은 우리의 일시적 후퇴 시 미제 야만들의 더러운 구둣발에 짓밟히어 지금은 조각밖에 남지 않았다."

한편, 이 채화칠협에 인물과 같이 그려진 용과 구름무늬는 고구려 시기의 고분벽화와 함께 고대 회화의 모습을 보여 준다.

정현웅은 삼국의 문화 중 특히 고구려 벽화에 크게 관심을 두었다. 그는 고구려 문화를 삼국과 고려, 조선의 맥을 잇는 우리 문화의 근원으로 파악하고 그 정통성과 우수함을 자세히 서술하였다. 특히 고구려 고분의 구조에 대해서는 고고학적 지식을 바탕으로 상세히 기록하였고 고분벽화 모

사 작업을 통해서는 전통회화에 보다 깊은 관심을 두었다.〈도 7〉

정현웅, 〈안악3호분 묘주와 시종들〉 모사도, 1952년, 조선미술박물관 소장

현재 북한미술가에 관한 해설서인 이재현의 『조선력대미술가편람』(증보판, 1999년)에서 정현웅의 모사화를 다음과 같이 전하고 있다.

"정현웅에 의하여 시작된 고분벽화에 대한 진지한 모사를 통하여 우리나라에서 고분모사의 시작이 이루어졌다. 모사품을 가지고 인민들을 애국주의 정신으로 교양하고 찬란하고 유구한 문화유산을 내외에 더 널리 소개 선전하는 사업이 본격적으로 진행되게 되었다. 그의 지도와 방조 밑에 그 후 적지 않은 미술가들이 고분벽화를 모사하는 데 참가하였으며 오늘 전람회장들과 해외 전시회들에는 고분벽화와 차이 없는 실재감을 느끼게 하는 벽화들이 수많이 전시되게 되었다."

정현웅, 〈안악3호분 묘주 부인과 시종들〉 모사도, 1952년, 조선미술박물관 소장

그림 7 | 안악 3호분 벽화 모사도(출처: 정지석 · 오영석, 『틀을 돌파하는 미술: 정현웅 미술작품집』, 소명출판, 2012, pp.314~315.

이러한 고분벽화 모사 작업은 정현웅에게 새로운 예술적 영감으로도 작용한 것으로 보여 진다. 그는 모사 작업을 통하여 고구려 벽화에 나타난 힘 있는 필치와 유려한 선조, 담백한 색조 등을 습득하였고 이후 북한미술계에서는 고구려 벽화 모사를 조선화의 가장 오랜 전통으로 인식하게 되었다.

정현웅은 1960년대 초반부터 조선화를 그리기 시작하였는데 오래 전부터 가져 왔던 전통미술에 대한 관심이 고구려 고분을 모사하는 과정에서 구체화되어 본격적인 조선화 제작으로 이어지게 되었다.

한편, 정현웅은 신라시대 석굴암 불상을 통해 사실주의 양식에도 주목하였다. 그는 석굴암을 장식적이면서도 간결하며 청초하다고 서술하였다. 특히 석굴암 구성을 고구려 고분의 구조물과 비교해 보면서 장방형의 전실과 방형의 후실 그리고 이 두 방을 연결하는 통로가 고구려 쌍실분雙室墳에서 흔히 볼 수 있는 형태라고 하였다. 그 때문에 고구려 무덤의 후실이 석굴암에서는 원형으로 되었고 전실과 후실 통로를 좀더 길게 뽑아 아취형 천장이 만들어졌다고 자세히 설명하였다.

그는 무엇보다 석굴암에서 가장 특징적인 표현이 드러난 부분을 본존불의 뒷면에 있는 광배로 보았다. 일반적으로 광배는 불상의 뒷면에 약간 간격을 두거나 불상의 뒤쪽 머리에 붙이는데 석굴암은 뒤쪽 벽면에 광배를 표현하여 획기적인 발상이 돋보이는 부분이라고 극찬하였다. 이에 따라 본존불의 얼굴이 광배의 연화문과 대조되어 더욱 온화하고 두드러지게 보인다고 주목하였다〈표 4〉.

표 4 | 석굴암의 공간 배치와 광배 부분

| 〈석굴암〉 종단면도 | 〈안악2호분〉 무덤 칸 실측도 | 〈석굴암〉 광배 부분
통일신라, 경주 불국사 |

한편 고려시대는 송宋, 원元의 등장으로 문화와 예술에 변화를 가져왔으며 특히 고려가 세계 문화예술사에 남겨 놓은 가장 큰 업적을 고려청자로 보았다. 그는 고려 도자기의 특징을 청자의 비색, 조화의 미, 섬세하고 단아한 문양 그리고 도공이 만들어 낸 상감기법 무늬를 독창적인 수법이라고 말하고 있다. 소위 비색청자라고 하는 고려청자는 무상감청자에서 상감청자로, 상감청자는 다시 간단한 무늬에서 회화적이고 정교한 무늬와 화려한 기형으로 나아가는 방법이 점차 나타난다고 하였다. 특히 고려 인종仁宗때를 중심으로 청자가 발달한 계기는 불교의 대중화로 향로가 많이 만들어지게 된 양상으로 보았다.

조선시대는 실학사상의 근대적 요소에 주목하면서 겸재 정선의 산수화와 단원 김홍도, 혜원 신윤복의 풍속화를 중요하게 다뤘다. 이제까지의 산수화는 중국의 그림을 그대로 모방하거나 현실에 없는 관념적인 풍경을 그려왔는데 겸재는 비로소 향토의 자연 속으로 들어가 새로운 길을 개척하였다고 평하였다. 이렇게 현실을 깊이 파고들어 자기 발현을 한 겸재의 영향은 이후 풍속화, 초상화, 동물화에도 영향을 주었다. 특히 단원 김홍도의 그림은 인민의 생활을 사실적인 수법으로 그렸고 혜원의 인물묘사는 실로 절묘하다고 감탄하였다. 또한 조선시대의 도화서 화원들이 계승 발전시킨 초상화의 수법은 그 시대를 대표하는 회화 예술이라고 다음과 같이 극찬하였다.

"이조의 초상화는 동양에서 가장 우수할 뿐만 아니라 인간적인 박력에 있어서 또 생기 약동하는 점에 있어서 서양의 초상화보다도 나은 것이 있다."

그는 이 초상화 화가들이 중국을 통해서 들어온 서양화의 수법을 동양화의 수법에 효과적으로 옮겨와 독특한 양식을 만들고 동양 초상화의 신

경지를 개척했다고 서술하였다. 이처럼 정현웅은 월북 이후 처음 저술한『조선미술이야기』에서 '인민'을 주체로 생각하는 사회주의 미술관을 반영하면서 전통문화유산의 파괴, 수탈, 왜곡된 상황을 알렸다. 그리고 다른 월북미술가들의 한국미술사 저술서와 달리 한글과 한자를 병기하여 누구나 읽기 쉽게 대중교양서로 만들었다. 이는 아마도 해방기 정현웅이 미술의 대중화 운동에 적극적으로 활동했던 경험을 통해 월북 이후에도 미술의 대중화를 위한 실천에 앞장서고 있었던 모습을『조선미술이야기』에 반영하여 보여 준 것이라 생각된다.

이여성의『조선미술사 개요』

이여성李如星(1901~?)이 1955년에 발표한『조선미술사 개요』(평양: 국립출판사, 1955)는 북한에서 발간된 최초의 조선미술사라는 데 의의가 있다. 특히 광복 후 마르크스주의 관점에서 서술한 최초의 미술사로 북한의 마르크스주의 미술사 인식의 기초가 되었다〈그림 8〉.

이 책의 서문에서 이여성은 조선미술사를 정의할 때 마르크스레닌주의 관점을 적극적으로 수용하고 있다.

"미술美術은 사회생활社會生活을 반영反映하는 사회적 의식社會的意識의 한 형태形態이며 물질적物質的 토대土台에 적극적積極的인 반작용反作用을 하는 이데올로기적 상부구조上部構造의 하나로 된다. 그러므로 미술美術은 사회생활社會生活이 그 사회社會의 경제적經濟的 토대土台를 통하여 합법칙적合法則的으로 움직이는 것같이 그 자신自身도 합법칙적合法則的으로 움직이지 않을 수 없게 된다."

이여성은 부르주아 미술이라 여기는 미술가의 창의성과 감성을 배격

하면서 미술사의 양식론 역시 부정하였다. 그는 마르크스레닌주의의 유물사관을 이론으로 삼으면서 미술을 역사의 연속선상에서 고찰하며 그 발전을 과학적으로 밝히는 미술사를 따르고 있다. 그러나 그는 시대 구분에 있어서 마르크스주의의 전형적인 시대 구분에 준하는 공산사회, 노예제사회, 봉건사회, 자본주의사회가 아니라 왕조 교체를 기준으로 종래의 한국미술사 개설서의 구분 방식을 따르고 있다. 게다가 "미술을 포함한 상부구조가 생산력 발전 수준과 전全 역사 시기를 통하여 같이 나아가고 있는 것은 명확한 사실이지만 현실적으로 하나하나의 역사를 되짚어 볼 때 미술발전 수준은 반드시 그 사회의 생산력 발전 수준과 동일하지 않다"라고 하여『조선미술사 개요』곳곳에 그 내용을 전제로 설명하고 있다.

　　이렇게 이여성이 주장하는 대로 미술 자체의 발전 법칙을 인정할 경우 미술사 서술에서 발전 단계 부분이 제약될 수밖에 없다. 실제로 그는『조선미술사개요』에서 석굴암 조각, 부석사 건축, 고려의 상감청자, 김홍도 회

『조선미술사 개요』 초판(1955년)

『조선미술사 개요』 개정판(1999년)

그림 8 | 이여성, 『조선미술사 개요』 표기(출처: 필자 촬영)

화를 해당 시기에 제작된 최고 수준의 걸작으로 내세우면서 조선(이조)도자
에 대해서는 고려청자에 미치지 못하는 낙후된 것으로 보고 있다.

> "이조李朝의 도자는 고려의 청자靑瓷, 백자白瓷, 상감청자象嵌靑瓷 등의 빛나는 전
> 통을 잇고 있으면서도 직접直接 중심적中心的 전통傳統에서 출발하지 못하고 그
> 것의 타락墮落한 려말잡요麗末雜窯에서 출발出發하지 않을 수 없었으니…"

이러한 서술 방식은 발전사적 견지에서 진행되는 분석을 포기하고 조
선미술사가 점차 몰락의 길을 걷는다는 세키노 다다시 류의 견해에 불과해
이후 김용준 등 미술사가들에 의해 비판의 전거典據가 되었다.

실제로 세키노 다다시의 『조선미술사』(1932년)에는 조선의 미술이 삼
국시대부터 통일신라에 걸쳐 발달의 정점에 달했고, 고려시대에 쇠퇴의 조
짐을 보이다가 조선에 들어 오면서 쇠퇴가 거듭되었다고 밝히고 있다.

『조선미술사개요』 구성은 서론, 본론, 결어의 순으로 되어 있다. 서론
에서는 조선미술사의 대상과 목적 과업을 정리하였다.

본론에서는 제1장 선사시기, 제2장 대동강변의 한식고분과 미술, 제
3장 삼국시기의 미술, 제4장 통일신라시기의 미술, 제5장 고려시기의 미술,
제6장 이조시기의 미술 등 총 6장으로 구성되어 있다〈표 5〉. 본론 구성의 특징
은 각 장의 1절에 그 시대의 사회와 미술의 관계를 먼저 서술하여 역사 유물
론의 시각을 관철시켰고 시기에 따라 차이는 있지만 공예, 회화, 조각, 건축
을 중심으로 서술하였다.

표 5 | 이여성, 『朝鮮美術史槪要』 목차

머리말	제4장 新羅統一時期의 美術
緒論	제1절 新羅統一時期의 社會와 美術
1. 朝鮮美術史의 對象	제2절 統一時期의 彫刻
2. 朝鮮美術史의 目的과 課業	제3절 統一時期의 建築
제1장 先史時期의 美術	제4절 統一時期의 工藝
제1절 先史時期의 工藝	제5장 高麗時期의 美術
제2절 先史時期의 建築	제1절 高麗時期의 社會와 美術
제2장 大同江畔 漢式古墳과 美術	제2절 高麗時期의 工藝
제1절 樂浪說에 對한 그 批判	제3절 高麗時期의 繪畵와 彫刻
제2절 大同江畔 漢式古墳과 그 美術	제4절 高麗時期의 建築
제3절 漢人坊 美術과 그 影響	제6장 李朝時期의 美術
제3장 三國時期의 美術	제1절 李朝時期의 社會와 美術
제1절 三國時期의 社會와 美術	제2절 李朝時期의 工藝
제2절 貴族이데올로기야와 美術	제3절 李朝時期의 繪畵
제3절 三國時期의 繪畵	제4절 李朝의 建築
제4절 三國時期의 彫刻	結語
제5절 三國時期의 建築	
제6절 三國時期의 工藝	

먼저 이여성은 선사시대의 토기와 석기에 주목하였다. 채색토기의 창의성을 강조하면서 토기의 관념적 조형은 사실성과 거리가 먼 한계를 지녔다고 보았다〈그림 9〉. 그리고 청동기시대에 사용한 세문동경細文銅鏡 등을 고증하여 조선족이 '특징적인 자기의 청동문화'를 가지고 있다고 평가하였다. 그는 선사시대 원시적 주거양식에 대해서도 국가 발전단계에서 미식건축楣式建築(창문이나 출입구 위에 수평재를 건너지르는

그림 9 | 〈가지무늬 토기〉, 청동기 시대, 국립경주박물관 소장

건축 양식)으로 발전하였다고 보고 고조선, 부여, 고구려의 건축이 남쪽 지역의 건축보다 발달했던 것은 국가발전 단계의 차이 때문이라고 설명하였다.

삼국시대 미술은 회화, 조각, 건축, 공예 순으로 기술하였는데, 삼국시대 미술의 발달은 사회적 기반 위에 생산력 발전에 따른 노예제의 발달로 규정하였다. 그리고 불교의 국제적 교류가 삼국미술의 발달에 자극을 준 요

인이라고 하면서 신화와 종교를 삼국시대 지배계급의 이데올로기로, 귀족들의 화려한 복식을 귀족 이데올로기의 가장 본받을 만한 대상으로 보았다. 그리고 삼국시대 회화를 고구려 벽화 중심으로 서술하면서 그 당시 귀족생활의 여러 측면을 표현하였다고 분석하였다.

그는 삼국시대 조각을 불상 중심으로 서술하였는데 불교 수입 이전의 조각과 불상의 정착 과정, 전기와 후기의 불상조각 발전을 서술하였다. 그러면서 삼국시대 조각을 그리스의 조각과 비교하면서 그리스 조각에 비해 비약적 변화를 가져올 수 없었던 것은 불체佛體의 상징법 가운데서 인체를 추상하였기 때문에 그 발전이 느리고 방향이 달랐다고 주장하였다.

그림 10 | 〈석굴암〉, 통일신라, 국보, 경주 불국사

이여성은 통일신라의 사회를 8세기 초 노예사회적 특성이 반영되어 이후 봉건사회적 특질을 반영한 것이라고 하였다. 그러면서 이런 사회적 특징 속에서 통일신라의 미술이 예술적으로 높이 발전하여 '미술의 대개화기-황금시대'를 이루게 되었고 석굴암을 통일신라 최고의 조각으로 인정하고 그 사실성과 진보성을 높이 평가하였다.

통일신라를 대표하는 석굴암은 월북미술가 김용준, 이여성의 미술사 담론의 대상이었다〈그림 10〉.

이여성은 석굴암을 사실주의 미술로 주목하였다. 그는 석굴암의

사실주의적 측면과 사회 계급적 측면에 주목하면서 석굴암을 8세기 신라 사회의 현실에서 진실을 추출하고 생활에서 전형을 찾으려고 한 대표적인 사례로 보았다. 그러므로 석굴암 조각을 '사실주의적 예술의 최고 수준' 대표작으로 이해하였다. 그는 석굴암을 역사적 합법칙적 산물이자 동시에 위대한 예술가들의 빛나는 창조물이라고 분석하였다. 그 뛰어남이 사실주의에서 비롯되었다고 서술하면서 엄숙한 신앙의 대상물이 아니라 현실세계의 생활과 인간의 애정, 미의 매력을 보이는 훌륭한 전시물이 된 것이라고 하였다. 나아가 이러한 사실주의는 그 시대 인간들의 움직이고 있는 지향志向이 반영된 작품이라고 하였다. 이처럼 이여성은 석굴암이 고대 민족미술 중에서 사실주의적 전형이라는 사실을 밝히고 민족문화유산 속에서 사실주의적 미술을 발굴해 이를 창조적으로 계승해야 한다고 주장하였다.

　　이와 같은 이여성의 주장에 대해 김용준은 1960년 『문화유산』 2호에 게재한 「사실주의 전통의 비속화를 반대하며(1)」에서 이여성이 석굴암 조각과 같은 통일신라의 조각을 심오하고 미학적으로 분석하는 대신 극히 '협애하고 비속한 척도'라고 비판하였다. 또한 삼국시대 신라 조각을 비사실적인 것으로 낙인찍었으며 희랍(서양) 조각과 비교하면서 신라의 불상조각을 비하한 것은 통일신라 석굴암의 토대가 되는 삼국시대 신라 불교조각의 관계를 도외시한 사실주의의 비속한 견해라고 하였다.

> "희랍신상은 모두 현실적인 인간 그리고서도 아주 완전하고 훌륭한 사람"이라고 묘사하였으니 어찌하여 그의 눈에는 동일한 종교적 관념에서 나타난 예술이면서 조선(또는 동양)의 종교적 쩨마(테마)인 불상은 비현실적이며 희랍(서양)의 종교적 쩨마(테마)인 신상은 현실적인 인간 그리고서도 아주 완전하고 훌륭한 사람으로 된다는 것인가?

김용준은 희랍(서양)의 조각이 그들의 신화, 그들의 환상에 의하여 예술적으로 형상된 것이라면 신라의 조각은 신라인들의 세계에 대한 인식과 그들의 특징적인 환상과 신화적인 요소들과 결합하여 창조된 예술이라고 하였다. 또한 신라의 조각이 무한히 감동적이며 체온까지 느끼게 하는 매력은 신라인이 자연을 개조하는 그 뛰어난 재능에 의거한 것이라고 하면서 커다란 석물에 불체佛體의 모습을 담으면서 디테일의 묘사를 피하고 그들의 감정을 고스란히 스며들게 하는 영감이 신라인들에게 있다고 주장하였다.

그런데 이여성의 '사실적인 것'에 대한 척도는 미학적 원칙에서 분석하는 것이 아니라 내면적인 세계와는 관계없이 나타난 현상의 외피적 형태에서 찾으려고 애쓰고 있다고 지적하였다. 그 때문에 이여성은 동양 조각이 서양 조각보다 비사실적인 것으로 보았고 그러므로 그에게서는 모든 시대와 모든 나라 예술에서의 시대적 특징, 민족적 특성도 무시되고 마는 거라고 김용준은 비판하였다. 이와 같은 견해는 아마도 김용준이 사실주의 미술전통을 수묵화 전통에서 찾고 있어 이여성이 서양미술의 사실주의에서 그 전통을 찾으려는 논지에 반대의견을 내비친 것으로 보인다.

아울러 9세기 이후 통일신라를 농노와 봉건귀족계급의 투쟁, 지방 토호와 신귀족의 등장, 무인계급의 지방할거 등으로 사회가 분열되어 "빛나던 신라 미술은 이 혼란의 암운暗雲에 싸여 마침내 그 광채"를 잃어버렸다고 보았다.

이여성은 고려미술을 한국미술사에서 가장 발전했던 시기로 인식하면서 고려 중기 12~13세기 귀족사회의 모순과 외세의 침략을 기점으로 이후 조선시대에는 역사나 미술이 모두 쇠퇴하여 전반적으로 고려 수준에 미치지 못한다고 하였다. 이는 그가 조선시대 사회도 고려시대 봉건제의 재판再版으로 인식하였기 때문에 조선시대 미술의 큰 진전을 기대하지 않았고 고려미

술보다 쇠퇴하였다고 판단하였다.

　　그럼에도 이여성은 조선미술 중 공예의 발달에 주목하였다. 특히 관영수공업 체제였던 조선 공예는 신분적 차별이 공예 발달을 차단하는 요소가 되었다고 분석하고 공예 발달의 주인공은 하층 수공업자였다고 설명하였다. 다만 조선시대 목공예의 다양성은 많은 예술적 의지에 영향을 주는 계기가 되었고 수준 높은 실력이 발휘된 것은 계승, 발전시킬 필요가 있다고 주장하였다.

"미술美術은 사회적社會的 의식意識의 한 형태形態이며 그는 토대를 반영하는 상부구조에 려麗한다. 따라서 미술은 토대와는 직접적直接的 연결聯結은 갖고 있으나 생산력生産力과는 토대를 통하여 간접적間接的으로만 연결聯結되어 있다. 가령 김홍도의 회화가 지주와 농노農奴의 생활 대비를 형상했다면 이는 봉건제도와 직접 연결되어 그것에 혹종或種의 반작용을 주게 했다고는 볼 수 없는 것과 같다. 따라서 미술美術과 생산력生産力의 발전수준發展水準 의 보조步調는 일치一致되지 않을 수도 있으며 미술美術은 계급투쟁階級鬪爭의 작용作用과 온갖 가능可能한 이데올로기적 경향影響－정치政治, 사상思想, 철학哲學, 도덕道德, 종교宗敎, 미학적美學的 견해見解, 미술적美術的 경험經驗 등등等等의 경향影響이 토대土臺의 변화變化를 통通하여 작용作用하는 것이므로 그 구성構成은 복잡複雜한 요소要所의 작용作用을 내포內包하고 있다. 그러므로 특정特定한 시기時期의 그 사회社會의 생산력生産力 발전수준發展水準과는 더욱 발맞추기 어려운 것으로 될 수밖에 없다.

　　위의 인용문을 마지막으로 『조선미술사 개요』를 정리한 이여성은 마르크스레닌주의의 유물사관을 기초로 선사시대에서 조선에 이르는 한국미술의 사적史的 고찰을 시도하였다. 그러나 현실적으로 하나하나의 역사를 되

짚어 볼 때 미술의 발전 수준은 반드시 그 사회 생산력의 발전 수준과 동일하지 않고 미술은 특수한 발전 법칙을 가지고 있다고 하여 마르크스의 관점과 이여성의 관점을 서로 절충하면서『조선미술사 개요』를 서술한 것을 엿볼 수 있었다.

박문원 「조선미술사의 기초 축성을 위하여」

해방기에 20대 청년이었던 박문원朴文遠(1920~1973)은 좌파미술의 입장에서 삽화가, 장정가, 비평가, 번역가 등으로 다양한 활동을 하였다. 해방기 미술계에 등장한 그는 소비에트 미학의 편에서 사회주의 사실주의의 강령을 동시대 미술에서 관철하고자 노력하였다. 이 시기에 구체화된 박문원의 사회주의 사실주의 이해는 그가 월북한 이후 북한미술담론의 중심에서 활동하면서 북한식 사회주의에 영향을 주게 되었다.

1960년대 이후 박문원은 미술사가로 변모하여 고대미술을 심도 있게 연구하고 북한식 미술사 서술을 확립되는 데 결정적인 역할을 하였다.

1961년부터 박문원은 조선미술박물관 연구사로 재직하면서 미술사 집필에 힘을 쏟았다. 그의 미술사 서술에서 가장 두드러진 부분은 '미술가'를 깊이 있게 연구하는 것이었다. 그 당시 박문원은 일본의 미술사가들이 왜곡한 조선미술가들의 국적과 행적을 문헌과 고어분석을 통해 사실 그대로 복원하는 작업을 하였다. 그리고『조선미술』(1961. 5.~1963. 1.)에 연재한 「조선미술사의 기초 축성을 위하여」를 통해 조선고대미술사에서 각 시기의 작가들이 시대적 제약에도 불구하고 애국주의 정신과 독창적 예술성을 발휘한 사례를 찾고자 하였다〈표 6〉.

표 6 | 박문원의 「조선미술사의 기초 축성을 위하여」

NO.	논문 제목	발행일	페이지
1	조선 고대 미술사의 기초 축성을 위하여 - 3국 시기 및 통일 신라 시기의 장인들의 신분에 대하여(1)	1961. 5호	26~31
2	조선 고대 미술사의 기초 축성을 위하여 - 3국 시기 및 통일 신라 시기의 장인들의 신분에 대하여(2)	1961. 6호	29~30
3	조선 미술사의 기초 축성을 위하여(8) 사바 다찌도(司馬達等)는 어느 나라 사람인가(4)	1962. 1호	33~35
4	조선 미술사의 기초 축성을 위하여(9) 사바 다찌도(司馬達等)는 어느 나라 사람인가(5)	1962. 2호	33~35
5	조선 미술사의 기초 축성을 위하여(10) 사바 다찌도(司馬達等)는 어느 나라 사람인가(6)	1962. 4호	23~28
6	조선 미술사의 기초 축성을 위하여(11) 백제의 기악면(伎樂面)에 대하여	1962. 5호	26~32
7	조선 미술사의 기초 축성을 위하여(12) 백제의 기악면과 관련한 몇 가지 고찰(2)	1962. 6호	28~33
8	조선미술사의 기초 축성을 위하여(13) 천수국 수장(天壽國繡帳)에 관한 몇 가지 고찰	1962. 8호	53~56
9	조선미술사의 기초 축성을 위하여(14) 사천왕 부각 벽돌과 신라 조각가 량지	1962. 9호	35~37
10	조선미술사의 기초 축성을 위하여(15) 일본에서 활약하던 우리나라 미술가들-화가편(1)	1962. 12호	28~32
11	조선미술사의 기초 축성을 위하여(16) 일본에서 활약하던 우리나라 미술가들-화가편(2)	1963. 1호	57~64

1961년 잡지 『조선미술』에 세 번 연재된 「3국 시기 및 통일 신라 시기의 장인들의 신분에 대하여」는 문헌고증과 언어분석을 통해 삼국시대 장인들의 계급과 신분을 정리한 것이다. 이러한 분석은 미술사 서술의 과학적 방법이며 처음 언어학을 적용한 것으로 과학적 미술사의 수립에 대한 당시 북한 미술사학계의 지향을 말해 주고 있다. 그리고 마찬가지로 세 번 연재된 「시바 다찌도司馬達等는 어느 나라 사람인가」에서는 다찌도 일가의 이름들이 조선의 고어이고 다찌도가 중국 남량에서 왔다는 일본학자들의 주장을 반박하면서 박문원은 조선 땅의 지명일 거라고 다음과 같이 설명하고 있다.

"(고시기 오진조 배제구왕이 일본에 학자기술자를 보낸 것을 기록한) 글을 보면 백제에서 건너간 기술자 중 단야공의 경우에는 韓緞(가라가누찌)라 하였

고 방직공의 경우에는 吳服(구레하도리)라고 하였다. 한韓이라고 쓰고 カラ (가라)라고 읽는 것은 바로 가야伽倻, 가락駕洛을 가리키는 데로부터 남선 지방을 가라라고 범칭하게 되고 백제의 단야공이라는 뜻에서 韓緞(가라가누찌)라고 부르게 된 것으로서 이는 리해할 만하다. 그런데 역시 백제의 방직 기술자를 왜 吳服(구레하도리)라고 이름 붙이는 것일까?〈구레하도리〉라 함은 구레吳에서 온 〈하도리〉란 말인바 하도리ㅅㅎ는 방직공이란 뜻이다. 그렇다면 왜 백제에서 왔는데 구레吳라고 하였는가? ⋯ 이상의 몇 가지 례만 보더라도 일본 학자들이 구레를 강남지방이라고 하는 것은 사리에 맞지 않음을 알 수 있을 것이다. 오히려 우리가 이상 내놓은 단적인 반증들은 구레吳가 조선 땅에 있음을 증명하고도 남음이 있다.”

이러한 문헌상의 검토는 유물의 검토로 이어졌다. 박문원은 아스카 시대 사원 터에서 출토된 와당문양에 백제의 영향은 보이나 중국의 영향은 찾아볼 수 없다는 일본 학자 이시다 모사쿠石田茂作의 연구를 들어 문헌과 유물이 말해 주는 바가 일치한다고 주장하였다. 이시다는 1940년 『아스카시대 사원 터의 연구飛鳥時代寺址之研究』라는 논문에서 그 당시 건립된 사원 터에서 수집된 와당들의 문양을 연구하였다. 그는 아스카시대 각 사원에서 출토된 와당 중 그 시대의 것이라고 확인할 수 있는 것만을 추려서 중국과 조선의 와당과 비교하였는데 다음과 같은 내용으로 결론지었다.

첫째, 아스카시대 와당은 백제의 문양과 거의 같다. 둘째, 고구려 와당의 영향도 상당히 받고 있다. 셋째, 중국 와당의 영향은 전혀 찾아 볼 수 없다.

이시다 모사쿠가 말한 이상과 같은 결론은 앞서 말한 문헌적으로 연

구한 결과에서 나온 내용이 유물에서도 완전히 부합된다는 것을 보여주는
것이다.

　　박문원의 이 같은 미술사 연구는 국내의 기와(와당) 연구에서도 밝히
고 있다. 이병호는 "백제의 웅진시기(475~538)대표 사찰인 대통사大通寺는 중
국 남조 양梁나라의 영향을 받아 건립되었고 이 시기 백제식으로 변형한 기
와(와당)의 제작술이 신라 흥륜사와 일본 최초의 사찰 아스카데라飛鳥寺에 고
스란히 전파되었다."고 밝혔다. 그러면서 중국 남조 → 백제 → 아스카의 전
파 과정에서 남조의 문화가 백제를 경유해 일본으로 전해진 것이 아니라 백
제의 고유한 특징이 그대로 전파되었다고 주장하였다.

표 7 | 〈연꽃무늬 수막새〉의 한 · 중 · 일 문양 비교

중국 양, 6세기 전반, 국립중앙박물관 소장	백제 대통사 , 526창건, 국립공주박물관 소장	일본 아스카데라 , 588~596 창건, 나라문화재연구소 소장

　　이처럼 6~7세기 일본의 불교 수용과 정착 과정에서 백제의 역할은 매
우 중요했고 단순히 백제가 중국문화의 전달자나 경유지가 아니라 일본의
초기 사찰 건설에 기술자를 파견하여 지원하는 등 동아시아 불교문화의 확
산을 실질적으로 주도한 모습을 보여 주는 것이라 하겠다.

　　1960년대 박문원의 미술사 서술의 또 다른 특징은 미술작품의 해석에
서 사상체계나 신화를 적극 활용하고 있다는 점이다. 예를 들어 고구려 고분
벽화의 내용은 현실생활의 직접적인 반영을 주제로 하는 것은 물론이고 환

그림 11 | 약수리 벽화분 〈사냥〉, 앞방 서벽
(출처: 『조선유적유물도감6』 고구려편(4), 1990, p.22)

그림 12 | 약수리 벽화분 〈청룡〉, 널방 동벽
(출처: 『조선유적유물도감6』 고구려편(4), 1990, p.34)

상적인 신화의 세계도 반영하고 있다〈그림 11, 12〉. 그것은 고구려의 지반에서 발현된 독자적인 것으로 "사실적인 요소를 강하게 띠면서 생동하게 우리 앞에 육박한다"라고 하였다.

이같이 박문원은 "먼 원시 및 고대사회로부터 발생, 발전되어 온 신화는 삼국시대에서도 그 뿌리를 강하게 지니면서 예술의 재료로 되어 있었다"라고 하면서 그 신화는 "우리 조선 사람의 생활 속에서 우러난 자체의 예술"이라고 서술하였다.

이 시기 박문원은 일관되게 좌파적 시각에서 사회주의 사실주의를 자기화하여 동시대 미술사에 적용하였다. 그리고 사회주의 사실주의의 두 가지, '객관적 세계를 본질적인 면에서 파악하는 과학적 태도'와 '인민의 나아갈 바를 가리키며, 힘을 내도록 격려하는 실천적 태도'가 북한미술에 체화되어 가는 과정을 여실히 보여주고 있다.

❖ 월북미술가 4인의 연구가 남긴 과제

지금까지 해방기~전후 북한미술 형성기(1950~1960년)에 이루어진 월북미술가들의 미술사 연구 성과를 살펴보았다. 광복 이후 미술계를 주도했

던 월북미술가들은 북한의 초기 미술계를 이끌었으며 북한미술사에 큰 획을 그었다. 실제로 그들은 이 시기 북한미술 체제를 마련하는 데 적극적인 역할을 하였고 북한의 미술담론과 미술사 연구 분위기를 이끌어 향후 북한미술사 서술의 방향을 제시하였다.

먼저 해방기 김용준의 『조선미술대요』는 식민지 일본 관학자들의 시각에서 벗어나 주체적으로 한국미술을 바라보고자 노력하였고 문화와 미술의 성격과 특징이 형성되는 과정에서는 외국과 교류를 인정하고 그 양상을 비교하는 방법을 채택하였다. 전후 월북 이후 간행된 정현웅의 『조선미술이야기』는 대중을 위한 미술교양서로 전통적인 민족미술을 쉽게 이해시키는 데 도움을 주었다. 이여성의 『조선미술사 개요』에서는 경제적 토대를 통하여 합법칙적으로 움직이는 마르크스레닌주의의 관점을 표방하지만 현실적으로 미술 발전의 수준은 반드시 그 사회의 생산력 발전 수준과 동일하지 않고 미술은 특수한 발전 법칙을 가지고 있다는 이여성의 관점을 서로 절충하여 우리문화유산을 설명해 주었다. 마지막으로 박문원은 「조선미술사의 기초 축성을 위하여」라는 글에서 언어학을 적용하여 과학적 방법으로 미술사를 수립하였고 미술작품의 해석에서 사상체계나 신화를 적극 활용하였다.

북한의 미술사에서 가장 중요한 것은 현실을 반영하는 사회주의 사실주의적 전통이다. 이것은 마르크스레닌주의의 유물사관에 입각하여 인민들의 생활 감정과 미적 의식으로 미술을 발전시켜 온 가장 핵심적인 원천이기도 하다. 월북미술가들은 북한의 한국미술사(고미술사)를 사회주의적 사실주의 미학의 '인민성'과 '민족적 형식'의 반영물로 보고 민족미술의 범주 내에 포괄하면서 미술사의 관점을 넓혀 나갔다.

이와 같이 1950~60년대 월북미술가들의 미술사 연구의 축적된 결과물은 이후 1970~80년대 북한 사회주의 민족미술연구의 정립시기에 북한 체

제의 유지 강화를 위한 방편으로 미술학계에 영향을 주게 되고 오늘날 북한 현대미술의 흐름으로 이어 오고 있다. 이 글에서는 이 부분과 관련한 설명이 부족하여 향후 추가적인 연구가 진행되도록 할 것이다.

현재의 남북관계가 미술사 연구 동향에 어떤 영향을 미치게 될지 예측하기는 어렵다. 그러나 이제는 통일시대를 준비하면서 남북한이 이질적으로 전개해 온 미술의 역사와 사회적 기능에 대해 객관적으로 살펴보고 비교할 단계라고 생각한다. 앞으로 남북학계가 소통이 이루어져 한국미술에 대한 여러 가지 담론과 다양한 시각을 종합적으로 정리해 나갈 수 있기를 기대해 본다.

❖ 참고문헌

강민기, 「정현웅의 『조선미술이야기』 연구」, 『미술사학보』 제51호, 미술사학
　　연구회, 2018.

권행가, 「1950,60년대 북한미술과 정현웅」, 『한국근현대미술사학』 제21집,
　　한국근현대미술사학회, 2010.

박문원, 「조선 고대 미술사의 기초 축성을 위하여」, 『조선미술』 제5호, 평양:
　　국립미술출판사, 1961.

박은순, 「근원 김용준(1904-1967)의 미술사학」, 『인물미술사학』 제1호, 인물미
　　술사학회, 2005.

신수경, 「월북 미술가의 연구현황과 과제」, 『미술사와 문화유산』 제2호, 명지
　　대학교문화유산연구소, 2013.

신용균, 「李如星의 政治思想과 藝術史論」, 고려대학교대학원 사학과 박사학
　　위논문, 2013.

조은정, 「1950년(월북) 이후 근원 김용준의 활동에 대한 연구」, 『인물미술사
　　학』 제1호, 인물미술사학회, 2005.

황정연, 「북한의 한국 미술사 연구동향 1945~현재」, 『북한미술 어제와 오늘:
　　북한미술연구보고서 I』, 국립문화재연구소, 2016.

김용준, 『朝鮮美術大要』, 을유문화사, 1949, 影印本: 열화당, 2001.

이여성, 『조선미술사개요』, 평양:국립출판사, 1955, 影印本: 한국문화사,
　　1999.

이구열, 『북한미술 50년』, 돌베개, 2001.

정지석, 오영식, 『틀을 돌파하는 미술-정현웅 미술작품집(근대서지총서 3)』, 소
　　　명출판, 2012.

정현웅, 『조선미술이야기』 影印本: 한국문화사, 1999.

최　　열, 『한국 근대미술의 역사(한국미술사 사전 1800~1945)』, 열화당, 2006

홍지석, 『북으로 간 미술사가와 미술비평가들: 월북 미술인 연구』, 경진출판,
　　　2018.

북한에서 정선(鄭歚)을 이해하는 시각

김미정

김미정(명지대학교)

명지대학교 미술사학과 박사 수료. 현재 북한 미술이론가들의 한국미술사 서술에 관심을 가지고 연구하고 있으며,『충남미술 연구총서』의 연구 및 집필 사업에 참여하고 있다.

❖ 진경산수의 대가 정선

　　북한은 정선鄭敾(1676~1759)의 이름 앞에 '탁월한 사실주의 풍경화가'라는 수식어를 붙인다. 이 수식어는 정선을 언급한 다종다양한 북한 문헌에 등장한다. 여러 북한 문헌에서 확인한 바에 따르면, 정선을 포함한 조선회화사 연구와 저술은 1950~60년대에 중점적으로 양산되었다. 이 시기에 정선 관련 글과 함께 정선의 생애 정보에 맞춰 기념행사가 여러 차례 치러졌으며, 미술이론가와 미술가들은 많은 저술을 통해 정선과 그의 작품을 소개했다. 그러다가 1960년대 후반 들어 북한에서의 정선에 관한 연구와 관심은 현저히 줄어들었다.

　　반면, 한국 학계에서는 북한보다 늦은 1960년대 후반부터 정선에 대한 관심이 시작된 후 방대한 연구가 축적되면서 정선 관련 연구에 상당한 진전이 있었다. 연구가 증가함에 따라 한국에서 정선의 회화사적 위상과 가치는 점차 높아졌다. 최근 들어 평가 시각이 다양해졌지만, 통상적으로 한국에서는 정선을 '진경산수眞景山水'라는 새로운 영역을 개척해 후대 화가들에게 깊은 영향을 미친 산수화의 대가大家로 평가한다.

　　이처럼 분단 이후 남북한 미술사 연구 환경은 물론이고, 연구 격차가 벌어졌으며 고전화가에 관한 인식에도 간극이 생겼다. 남북한 미술사 연구가 어느 정도의 차이를 지니고 있는지는 북한의 조선회화사 인식과 연구 동

향을 확인한 선행 연구에서 일부 검토된 바가 있다. 하지만 특정 화가를 중심으로 북한의 조선회화사 연구 상황을 확인한 사례는 드물다. 따라서 이 글에서는 남북한의 미술사 연구의 차이와 특성을 폭넓게 이해하고자, 정선이라는 화가를 특정해 1950~60년대 북한의 조선회화사 연구 과정을 고찰해 보려고 한다.

먼저 1950년대 전반 북한의 문예정책 속에서 정선이 사실주의 화가로 규정되어 가는 상황을 검토할 것이다. 다음으로는 1950년대 후반 정선이 사생풍경화의 시초로서 위상이 두드러졌던 상황을 살펴보겠다. 이와 더불어 1950년대 말 정선에 관한 평가와 서술에서 보이는 변화를 짚어보겠다. 이후에는 정선의 작품이 박물관에 비치된 민족의 보물로서 대중 교양의 수단으로만 기능하게 되는 1960년대의 상황을 살펴보려고 한다. 이를 통해 초기 북한에서의 정선에 관한 인식이 어떠했는지를 실증적으로 확인하는 기회가 되리라 기대한다.

❖ 1950년대 전반, 정선을 사실주의 화가로 규정

북한 박물관의 많은 유물이 파괴와 분실 등의 이유로 6.25전쟁 중에 사라졌다. 국제민주여성연맹 조사단이 전쟁의 피해를 조사하고자 1951년 5월 약 2주간 북한을 방문했는데, 조사단원들은 평양지역 피해지를 돌아보던 중에 조선중앙력사박물관을 조사했다. 이 때 박물관 대표로 조사단을 안내했던 이여성李如星(1901~?)은 조사단원들에게 분실 유물 목록을 제시했다. 이여성이 제시한 목록에는 회화, 조각, 도자기, 불상 등 4만여 점이 기록되어 있었다고 한다. 이렇듯, 전쟁 전 창설되었던 북한 박물관의 소장 유물 수는 전쟁 1년 만에 파괴와 분실 등으로 크게 줄어들었다.

　　반면, 각종 복구공사 중에 유물과 유적이 속속 드러났으며, 북한 정권은 유물 수집 사업과 함께 전쟁 중 피해를 보았던 문화유산의 조사와 복구를 진행했다. 이에 따라 고전 회화를 수집하고 조사해야 할 필요성이 제기되었다. 그러나 1950년대 초반은 미술계가 유화를 중심으로 한 사회주의 리얼리즘 형식을 북한미술에 적용해나가던 때였다. 따라서 그 당시 미술계는 정선을 비롯한 조선시대 화가뿐만 아니라 문화유산 전반에 관심을 두지 못했다.

　　이와 같은 상황에서 1952년 12월 조선노동당 중앙위원회 제5차 전원회의에서는 "선진문화를 도입하기 위해서는 민족문화유산을 옳게 섭취해야 할 것"이라는 과제가 제시되었다. 이후 1953년 7월에는 '과학·문학·예술부분 협의회'가 개최되어 각 학계 연구자들이 참여했다. 이 협의회에서는 파괴되었던 문화유산을 이른 기간 안에 복구하고, 문화유산과 고전 전적典籍을 조사, 보전하기 위한 정책이 논의되었다. 이 협의회는 제5차 전원회의 이후 마련된 논의의 장으로서 각계 인사들의 협의에 따라 민족문화 관련 사업의 필요성이 각 학계와 단체에 전달되었다.

　　그 후 미술계에서는 민족문화 사업의 일환으로 미술사 서적을 출간했으며, 이들 문헌에는 어김없이 제5차 전원회의에서 제시되었던 김일성의 연설이 인용되었다. 즉, 문화유산에 관해 간략히 언급했던 김일성의 보고는 사회주의 리얼리즘의 견지에서 민족미술의 특성을 찾고자 했던 미술이론가들이 문화유산과 조선회화에 주목하는 계기로 작용했다.

　　1953년 10월 말에는 과학원 물질문화연구소 안에 미술사연구실이 개설되었는데, 연구실의 개설에는 이여성의 역할이 컸을 것으로 보인다. 과학원이 1952년 10월 창설된 후, 미술사연구실이 1년 만에 과학원 안에 생겼다는 것은 그만큼 미술 유산의 정리와 보존을 맡을 기관과 연구진이 필요했음을 의미한다.

과학원 미술사연구실의 연구사였던 이여성은 1953년 집필을 시작해 1955년에 출간한 『조선미술사개요』에서, 정선이 항상 산수화 주제를 조선의 실경에서 찾았고 중국 모방에서 벗어난 독특한 필법을 드러낸 화가라고 설명했다. 비슷한 시기에 정현웅鄭玄雄(1911-1976)은 일반인을 대상으로 저술한 『조선미술 이야기』(1954)에서 "향토의 자연으로 들어가 새로운 길을 개척했던 정선의 진경산수화는 높이 평가할 만하다"라고 평했다.

이 무렵 미술사 개설서와 함께 예술 분야 이론가들의 공저인 『예술의 제문제』(1954)가 민족문화에 관한 인식의 문제를 문예계에 제기하려는 목적으로 출간되었다. 박문원朴文遠(1920~1973)은 이 평론집에 기고한 논고에서 정선과 함께 김홍도金弘道(1745~1806?), 신윤복申潤福(생몰년 미상)을 "탁월한 레알리스트 화가"라고 소개했다. 박문원은 특히 정선이 "중국 산수화를 그대로 답습하는 태도에서 벗어나 우리 땅을 사생한 산수화가로서 민족적 자부심을 불러일으켰다"라고 평가했다.

박문원을 비롯해 그 당시 월북 미술가들이 정선을 민족주의 관점에서 바라본 것은 근대기와 해방기에 정선의 위상이 부상된 것과 연관이 있다. 정선의 산수화는 오세창吳世昌(1864~1953)과 고희동高羲東(1886~1965) 등에 의해 일제강점기에 민족 자부심을 표상하는 예술로 부상했다. 오세창은 『근역서화징』에서 정선에 관해 "특히 진경에 능해서 스스로 일가를 이루었으니 우리나라 산수화의 종주宗主"가 되었다고 서술했다. 고희동도 정선을 사생풍경화의 시초로 평가하면서, 근대기에 유입되었던 '스케치'를 뜻하는 사생寫生의 의미를 정선의 산수화에 적용했다. 게다가 당시 금강산에는 일제에 저항하는 민족의 긍지가 투영되어 금강산을 예찬하는 글이 양산되었고, 금강산을 많이 그린 정선의 위상은 그만큼 높이 평가되었다.

이렇듯 일제강점기에 정선이 사생풍경화를 창시한 민족화가로 추앙

되었던 시각은 해방기에 윤희순尹喜淳(1906~1947)과 김용준金瑢俊(1904~1967)에게 계승되었다. 특히 윤희순은 『조선미술사연구』(1946)에서 영·정조시기 진경산수를 조선회화사의 최고 수준에 오른 정점으로 보았고, 정선에 관해 "진경산수眞景山水(조선풍경사생朝鮮風景寫生)를 개척한 비조鼻祖로서 공적功績이 크다"라고 서술했다. 즉, 정선을 사생풍경 화가의 시초로 해석했던 윤희순의 이와 같은 견해는 오세창과 고희동의 관점과 같은 것으로, 월북했던 미술가의 저술에서도 반복되며 초기 북한의 정선에 관한 인식의 바탕이 되었다.

미술사 개설서의 간행과 더불어 1954년에는 조선중앙력사박물관이 수리 사업을 마친 후 개관되었다. 조선중앙력사박물관의 재개관일인 7월 15일과 정현웅의 『조선미술이야기』의 발행일이 같은 날인 것으로 보아, 박물관 재개관에 맞추어 이 책을 발행했던 것으로 짐작된다. 그러나 1954년 무렵에도 북한미술계에서 고전 회화에 대한 관심은 여전히 부족했다. 이에 따라 1954년 11월 조선화 화가들은 협의회를 열어 고전 회화에 관한 이해와 연구의 필요성과 함께 조선화 창작을 위한 실천의 문제를 논의했다. 아울러 과학원 물질문화연구소에서는 조선회화 관련 출판과 전시 등 다양한 방법을 모색했다. 모색의 결과로 1955년 5월에는 《고전 조선화 전람회》가 열려 정선, 김홍도, 장승업張承業(1843~1897)의 작품 등이 전시되기도 했다.

이여성과 함께 물질문화연구소에서 미술사 연구사로 활동했던 김용준은 대내외적으로 민족문화에 대한 관심이 촉발되었던 이때, 조선화 이론을 정리한 일련의 논고를 『력사과학』에 발표했다. 그리고 김홍도를 '선진적 사실주의 화가'로 내세우면서 고전화가를 단독으로 조명한 단행본인 『단원 김홍도』(1955)를 저술하기도 했다. 김용준은 이 책에서 중국 화풍을 숭상하던 경향에서 벗어난 정선이 김홍도에 앞서 구체적 사생 정신을 처음으로 드러냈다고 평가했다. 월북 이후 김용준 또한 정선을 실학파와 함께 언급하면

서 사실 탐구 정신에 큰 의의를 부여했던 것이다.

한편 북한 역사학계에서는 1950년대에 실학을 '진보적·선진적 사상'으로 간주하면서 역사적 의미를 높이 평가했다. 1950년대 중반에 간행된 북한의 역사서에는 18세기 예술문화에 대해 "실학 사조와 발을 맞춰 회화사에서는 사실주의의 새로운 화풍이 발생하고 발전"했고 이 새로운 화풍은 정선으로부터 수립된 특질이라고 서술되어 있다. 또한 선진적 사상가인 실학자들과 위기에서 나라를 구한 영웅을 애국주의자로 부각시켜 위인의 탄생일과 서거일에 맞춘 기념행사를 개최했다.

이렇듯 1950년대 전반 북한의 미술사 연구자들은 미술사개설서와 조선화 이론을 개진한 논고 등을 통해 정선을 실학사상과 함께 등장한 사생풍경 화가로 해석했다. 이에 따라 정선은 조선 후기 사실주의 회화 풍조의 선구자로 자리매김했다.

❖ 1950년대 후반, 사생풍경화의 창시자로 부각

1950년대 후반 북한미술계는 문화유산의 창조적 계승 방법에 관한 각 기관의 연구와 함께 민족미술의 특질을 더욱 구체화하고자 했다. 1956년 4월 열렸던 조선노동당 제3차 대회에서는 '민족고전들과 우수한 전통을 계승 발전시키고 주체를 확립하는 것'이 문예계의 과제로 제시되었다. 아울러 문예계는 문화교류 협정의 확대에 따라 중국뿐만 아니라, 구소련을 비롯한 동유럽과 아시아 사회주의 국가와의 미술 교류를 다각도로 진행해 나갔다. 이에 따라 대내외에 소개할 민족미술의 특질을 규명하고 역사적으로 중요한 고전화가를 찾아내는 일은 미술계의 주요 과제로 대두되었다.

민족 형식의 탐구와 정선의 위상 부각

1956년 8월 정선 탄생 280주년을 기념하는 행사와 전시가 개최되었다. 1950년대 전반 문화유물을 포괄적으로 진열했던 전시에서 나아가 조선시대 화가를 한 사람씩 소개하는 전시가 열린 것이다. 북한 박물관에서 단독으로 한 작가의 전시회가 개최되었던 예로는 정선에 앞서 1956년 5월 장승업張承業의 전시가 있었다.

《겸재 회화 전람회》(1956. 8. 21.~9. 15.)는 8·15광복 11주년을 기념해 조선중앙력사박물관에서 열렸으며, 전시회 소식은 종합 문예지인 『조선예술』에 실렸다. 나아가 전시회 기사가 예술 분야 잡지뿐만 아니라 일간신문에도 실리면서 《겸재 회화 전람회》는 미술가와 대중에게 적극적인 홍보가 이루어졌다. 또 북한 소식을 해외에 알리는 잡지 『새조선HOBAЯ KOPEЯ』에도 김용준이 쓴 「풍경화의 대가, 겸재 Мастер пейзажной живописи Кём Дя」라는 제목의 글이 수록될 만큼 정선의 전시회 소식은 대내외에 알려졌다.

《겸재 회화 전람회》에 전시된 작품은 〈인왕산도〉, 〈송하탁족도〉, 〈관폭탄금도〉, 〈사인암도〉, 〈우중귀려도〉, 〈강산풍우도〉 등 약 20점이었다. 전쟁을 치르는 동안 미술품 대부분이 유실되었지만, 그동안의 수집 사업으로 1956년까지 모이진 정선의 작품은 대략 이 정도 수량이 확보되었던 것이

그림 1 | 정선, 〈인왕산도〉, 58×42cm, 조선미술박물관(출처: 『조선미술박물관』, 평양: 외국문출판사, 1985)

다. 전시 작품 중에서 〈인왕산도〉는 1956년 국립중앙민속박물관에서 수집
했던 작품이다〈그림 1〉. 세로 58㎝, 가로 42㎝ 크기의 이 작품은 다음 해에 국
립중앙미술박물관이 개관할 때에도 전시되어 "화면이 생생하고 필치가 뛰어
난" 작품으로 관람객의 흥미를 끌었다고 한다.

　　이 전시와 관련한 또 다른 논고로는 미술평론가 한상진韓相鎭(?~1963)
이 정선 탄생 280주년에 맞춰 월간 잡지인 『미술』에 게재한 「겸재의 생애와
활동」이 있다. 이 글에서 한상진은 '독창적 필묵의 활용, 조선의 자연을 반영
한 주제의 채택, 인물 묘사의 영웅성과 낙천성 표현' 등을 정선 회화의 우수
한 특징으로 꼽으며, 정선을 '천재적인 풍경화가'라고 소개했다. 특히 한상진
은 『근역서화징』에서 제시되었던 근거자료들을 인용해 각주에 표기했다. 이
는 한상진이 『근역서화징』의 참고문헌을 검토하고 원문을 해석해 그 내용을
토대로 이 논고를 작성했음을 알려준다. 하지만 이 글은 마지막 부분에 김일
성의 교시 내용과 함께 당의 문예 정책을 설명하고 있어서 당시 북한의 미술
사 서술 방식의 일면을 보여주기도 한다.

　　특히 한상진은 이전에 출간된 미술사 개설서에서 정선의 신분이 도
화서 화원임을 거의 밝히지 않거나 주목하지 않았던 데 비해, 정선이 가세가
기운 가난한 도화서 화원이었음을 강조했다. 정선이 도화서 화원이었다는
근거로 한상진이 제시한 자료는 김조순金祖淳(1756~1832)의 『풍고집楓皐集』 중
에서 "충헌공忠獻公(김창집)의 추천으로 도화서圖畵書 화원畵員으로 입서했다"라
는 부분이었다. 아울러 한상진은 정선이 화원이었기 때문에 지배계층인 문
인화가들이 여기餘技로 그린 산수화와는 다르게, 문인화의 반사실주의 화풍
을 거부하면서 사의적인 기법을 창조적으로 계승했다고 주장했다. 이후 정
선이 도화서 화원이었다는 설명은 정선을 언급한 북한의 거의 모든 문헌에
서 그대로 유지된다.

반면에 한국 미술사학계에서는 정선의 가계가 한미한 사대부가라는 사실이 1980년대가 되어서야 밝혀졌다. 이후 한국 미술사학계에서는 정선의 신분에 관해 다양한 이견이 혼재했다. 현재는 화원이었다고 보는 견해도 있지만, 신분에 관한 견해의 무게중심이 사대부가 출신의 전문 화사畵師로 기울어져 있는 상황이다. 이처럼 정선의 신분에 관한 남북한의 인식 차이는 그동안 진행되어온 미술사 연구의 간극을 보여준다.

북한에서 정선의 위상이 부상한 배경

그렇다면 사실주의 회화를 추구했던 북한미술계에서 정선의 위상이 부상했던 이유는 무엇일까. 초기 북한미술이 사실주의 회화의 범본으로 삼았던 구소련미술에서는 풍경화를 "사상성이 결여된 것, 즉 그림 내용이 희박한 것"으로 보아 배격했다. 북한미술도 풍경화를 기피하기는 마찬가지였다. 하지만 1956년 이후 북한미술계에는 1953년 스탈린Joseph Stalin(1879~1953)의 죽음과 더불어 1956년 흐루쇼프Nikita Khrushchev(1894~1971)가 스탈린의 과거 정책을 비난하면서 소련으로부터 불어온 '미학적 해빙 분위기'의 영향이 작용했다. 게다가 스탈린 사후에도 구소련은 미국의 제국주의 정책을 겨냥해 자신들은 각 민족의 예술을 자주적이며 민족적으로 발전하도록 보장하고 있다고 주장했고, 여전히 각 나라의 예술 형식에서 '민족적 특성'을 강조했다.

동시대 중국 문예계에서는 1956년 2월 '백화제방百花齊放 · 백가쟁명百家爭鳴'이라는 문예 정책이 발표되었고, 이후 '사상의 자유'와 '창작의 자유'가 나타나고 있었다. 1950년대 중후반 중국에서는 수묵사생산수가 수묵산수화 분야에 하나의 발전적 가능성을 제시한 것으로 평가되면서 국화國畵의 가치가 재평가되고 있었다. 조선화에서 민족형식의 특질을 규명하고자 했던 북한미술계는 전통 수묵화를 시대의 요구에 맞춰 새롭게 변화시키고 있었던

중국미술계에 주의를 기울이고 있었을 것이다.

　　1956년 50일간의 중국 시찰을 다녀왔던 이여성은 『문화유산』 1957년 2월 호에 「새 중국학계의 인상」을 게재했다. 이여성은 중국 예술계의 변화를 목격하고 왔고, 이 글을 통해 각 나라의 형편에 맞게 민족형식을 주체적으로 살려 나가자는 주장을 개진했다. 그리고 중국의 사례를 들어 북한에서도 자유로운 학문적 견해와 창작의 분위기가 필요함을 역설했다. 아울러 1956년 '조선교육고찰단'의 일원으로 중국을 방문했던 김용준도 화가의 개성과 자유로운 기교의 필요성을 화단에 제기하면서 다음과 같이 말하기도 했다.

> 얼마든지 자기의 개성을 살려 자유로운 기교에 맡김으로써 우리 조선화가 유례없는 특색을 가지고 다양하게 발전할 것을 충심으로 바랍니다.

　　김용준의 이 말은 '조선화의 전통과 혁신'을 모색하기 위해 1957년 2월에 개최되었던 조선화 좌담회에서의 마무리 발언이다. 미술계의 중요 인사가 모인 이 자리에서 조선미술가동맹 조선화분과 위원장으로서 김용준이 한 이 말은 어느 정도 자유로운 미술형식의 도입이 가능했던 미술계의 분위기를 보여준다. 즉, 정선의 필묵법이 당시 북한에서 추구했던 사실주의 형식에 적합하지 않았음에도 불구하고 일시적으로 허용될 수 있는 장이 열린 셈이다.

정선 회화에서 강조한 민족형식

　　그러나 1950년대 중·후반부터 북한미술계는 정선, 김홍도, 장승업 등을 주목하기 시작했지만, '사회주의적인 내용을 담을 민족적 형식'이라는 준거에 맞아떨어지는 구체적인 미술형식을 찾지 못하고 있었다. 이러한 상황에서 미술이론가들과 미술가들은 풍경화를 작품 주제로 허용하고 인상주

의 기법을 수용하자는 견해를 제기하는 등 민족형식에 적용 가능한 미술 형식을 다각도로 논의해 나갔다. 이를테면 1957년 『조선미술』 창간호에서는 구소련과 중국에서의 인상주의 논쟁이 소개되었으며, 평론가 김창석은 "인상주의는 사상적으로 취할 것이 없으나 색채와 구도 면에서는 계승"할 수 있다는 견해를 내놓기도 했다. 인상주의 화풍을 수용하자는 당시의 견해는 사상적으로 취할 것이 없더라도, 표현형식에서 적용해 나갈 수 있음을 제기한 것이었다. 즉, 인상주의적 표현 방식을 적용하면 풍경의 세부 묘사를 간략히 처리하면서도 밝고 평화로운 자연을 묘사할 수 있는 효과가 있었기 때문에 스스럼없는 빠른 필치로 주변을 묘사했던 정선의 화풍이 허용될 여지도 자연스럽게 마련되었다.

민족형식에 관한 열띤 논의와 더불어 1957년에는 50여 회에 달하는 각종 전람회가 개최되었고 미술계의 다양한 변화가 일어났다. 그리고 미술가와 미술이론가들이 지면을 통해 미술 이론과 창작 방식에 관한 토론을 펼쳐나갔던 정기간행물이 본격적으로 발행되었다. 또한, 문화유산의 발굴·조사 소식과 민족문화 관련 연구논문을 게재한 논문집도 창간되었다. 과학원 고고학 및 민속학 연구소에서는 격월간으로 『문화유산』의 발간을 시작했으며, 조선미술가동맹에서는 월간지인 『조선미술』을 창간했다. 그리고 여러 미술 분야의 비평 텍스트가 종합적으로 정리된 『미술평론집』(1957)도 출간되었다. 이 평론집에 실린 「조선의 풍경화 고전」에서 김용준은 정선을 이렇게 설명했다.

정선은 먼저 화보 공부에서 떠나 직접 우리를 둘러싼 주위를 착안하였다. 그는 조선의 산천이 어떠한 특징을 갖추고 있는가를 주의 깊게 관찰하였고 조선의 나무, 조선의 물, 조선의 가옥들이 어떠한 특징으로 나타나는지를 응시하

였다. 그가 그린 많은 풍경들은 금강산을 위시하여 서울을 중심으로 한 근교近
郊의 이름 있는 많은 경치를 취재 대상으로 하였다.

　　이와 같이 김용준은 '관찰'과 '응시'라는 용어를 사용해 정선의 사생 태
도를 강조했다. 그뿐만 아니라 조선화에서 명승지만이 아닌 주변의 풍경을
있는 그대로 담아내야 함을 정선의 회화에 빗대어 설명했다.
　　정선의 창작 태도처럼 사생에 근거한다면 풍경화도 사회주의 리얼리
즘에 적합한 미술형식으로 권장되기에 이르렀다. 이에 따라 김용준은 미술
이론가로서만이 아니라 조선화 화가로서 사생을 바탕으로 한 풍경화를 그
려 전람회에 출품했다. 1957년 8월《최고인민회의 선거 경축 전람회》에 출
품했던 1957년 작 〈신계여울〉은 구체적인 장소를 직접 답사해 그린 작품으
로서 전통을 혁신한 작품 사례로 평가받았다〈그림 2〉. 이 그림은 김무삼金武森
(1907~?)으로부터 "선조線條에서 정선의 웅건한 필치의 맛"이 전해진다는 상
찬을 받기도 했다. 현재 확보한 흑백 이미지만으로 화풍을 분석하기에 한계
가 있기는 하지만, 〈신계여울〉은 필선이 두드러지는 전통 형식의 풍경화이
다. 가로로 긴 화면이며, 오른편 상단과 왼편 하단에 한글로 제시가 쓰였다.

그림 2 | 김용준, 〈신계여울〉, 1957, 69×175㎝ (출처: 『조선민주주의인민공화국(朝鮮民主主義人民共和國)』, 평양: 외국문
출판사, 1958)

김용준은 미술사 연구자이면서 화단의 지도적 위치에 있었던 원로 화가였기에, 자신이 개진했던 조선화 이론을 토대로 자연을 사생한 근대적 풍경화로서의 민족형식을 작품에 구현하고자 했던 것이다.

　　사실상 정선 화풍의 특징인 남북종화풍을 절충한 필묵법과 적묵의 효과는 사회주의 리얼리즘과는 거리가 있는 표현형식이다. 그런데도 정선의 화풍은 인민에게 친숙했던 전통 수묵화로서, 우수한 민족형식의 하나로 이해되면서 조선화에 적용 가능했다. 이처럼 정선이 활발히 소개되고 위상이 부상했던 배경에는 1950년대 후반, 구소련과 중국 등 사회주의 국가에서 민족 특성을 강조했던 동향과 함께, 창작의 자유를 일시적으로 허용했던 북한 내 문예계의 상황이 작용했던 것이다.

정선의 회화에 부여된 '인민성'

　　1950년대 후반 조선화 화가들은 사회주의 리얼리즘을 조선화에 적용하면서 전통 화풍을 변용한 작품을 창작했다. 김일성은 1958년 10월 14일 작가와 예술가들에게 한 담화에서 '낡은 것과의 투쟁과 부르주아 사상의 잔재'로부터 혁신해야 함을 강조했다. 이에 따라 정선과 그의 회화는 '낡은 것의 잔재'가 아니며, '부르주아 사상'에 해당하지 않는다는 새로운 해석이 필요해졌다.

　　1958년에는 조선시대 회화만 단독으로 모은 화집인『리조회화명작집』이 출간되었다. 이전에 발행되었던 고전 회화 화집들에는 주로『조선고적도보』의 이미지 자료가 활용되었고 소장처 표기가 없었다. 이에 비해『리조회화명작집』에는 북한 간행 문헌에서 보기 드물게

그림 3 | 징신, 〈송하덕폭도〉 (출처:『조선미술』, 평양: 조선미술사, 1958년 6호)

작품의 소장처가 표기되어 있다. 명확한 소장기관 표기는 그동안 기관별로
진행되었던 유물 수집 사업의 성과를 보여준다.

　　이 무렵 조선미술박물관 소장 조선시대 회화를 『조선미술』을 통해 소
개했던 이능종李能鍾(1912-?)은 정선의 작품 중에서 〈송하탁족도〉〈그림 3〉와 〈인
왕산도〉에 관한 글을 게재했다. 이능종은 정선이 아름다운 우리 강산을 잘
재현했기 때문에 감상자에게 조국에 대한 사랑의 마음을 불러일으킨다고 설
명했고, 정선의 그림에서 '인민성'을 강조하며 다음과 같이 서술했다.

　　현실에 대한 진실한 반영은 그의 작품에 높은 예술성을 보장해 주었으며 수백
년 내려오면서 인민들의 지극한 사랑을 받아
오는 인민성을 부여하였다. 그러기에 그는
열렬한 애국자요, 참된 예술가로서 인민들의
흠모를 받아오고 있다.

그림 4 | 정선, 〈우중귀로도〉, 32×40cm, 조선미술박물관
(출처: 『조선미술』, 평양: 국립미술출판사, 1959년 11호)

그림 5 | 정선, 〈산수인물도〉, 16×25.5cm, 조선미술박
물관 (출처: 『조선미술』, 평양: 국립미술출판사, 1959
년 11호)

　　이능종은 위의 인용문이 서술된 『조
선미술』 1959년 11호에 수록된 「겸재 정선」
에 정선의 작품 이미지 3점을 실었다. 그런
데 특이하게도 〈우중귀로도〉〈그림 4〉, 〈산수
인물도〉〈그림 5〉, 〈만폭동도〉(서울대학교박물
관 소장)는 모두 인물이 그려진 작품이다.

　　그 당시 북한의 조선회화에 관한 평
가에서는 현실 생활을 형상화했거나 교양
적 가치가 있는 주제의 그림이 높은 평가를
받았다. 그러므로 이능종이 정선의 작품

중에서 인물이 그려진 이미지를 골라 소개했던 이유는 1959년대 말 조선화 화단이 "산수·화조화의 영역을 벗어나 대담하게 현실 생활을 형상"하는 것에 주목했기 때문일 것이다.

1959년 12월 21일부터 《정선의 서거 200주년 기념 미술 전람회》가 국립중앙미술박물관에서 열렸다. 전시에는 60여 점의 작품이 진열되었고, 21일 저녁에 '서거 200주년 기념의 밤 행사'도 함께 개최되었다. 김일성종합대학 물질문화사 강좌장이었던 조준오(1929-1978)는 이 기념행사에 맞춰 『문화유산』에 기고한 글에서 정선을 자연의 형상화와 더불어 인물묘사에서도 뛰어난 기량을 갖춘 고전화가라고 언급했다. 1950년대 말 조선화에서도 생동감 있는 인물을 화면에 담아내는 것이 중요해졌던 만큼 조준오도 인물이 그려진 정선의 작품에 자세한 해석을 덧붙였다. 그리고 정선이 조선의 인물을 그려낸 애국주의 고전화가라고 설명하기도 했다.

그러나 정선이 조선 복식을 갖춘 인물을 많이 그린 것은 사실이지만, 조준오와 더불어 이능종이 소개했던 〈우중귀로도〉와 〈산수인물도〉의 인물 표현은 조선의 인물이라기보다는 중국화보 속 인물에 가깝다. 그뿐만 아니라 정선이 그린 인물은 주로 선비이다. 사실 정선의 작품 속 인물묘사는 대중의 삶과 무관한 경우가 많기 때문에 정선의 인물표현에 '인민성'을 부여하기에는 무리가 있다. 더욱이 정선이 그린 사의적 화풍의 산수화에서는 유가儒家적 삶을 즐기는 중국화보풍 인물이 묘사되었다. 이러한 정황을 보았을 때, 이 시기 북한의 미술사 연구는 정선의 독자적이고 우수한 화법에 관한 평가를 바탕으로 한 것이 아니라, 문예계 정책에 맞춘 편향적인 시각이 적용되었음을 보여준다.

❖ 1960년대, 정선 위상의 변화

1960년대 초반에 이르러 북한미술계에서는 조선화의 현대성을 어떻게 구현할 것인가에 관한 논의가 미술이론가 사이에서 쟁점이 되었다. 조선회화에 관한 연구와 소개는 축소되었으며, 풍경화 담론 또한 경직되었다. 미술 이론은 미술계의 변화에 발맞춰 채색화 중심의 조선화에 초점이 맞추어졌고, 약진하는 현실을 화폭에 담아내기 위해 민족전통을 현대적으로 계승하는 문제에 집중되었다.

옛것을 토대로 민족형식을 계승해야 한다는 견해는 복고주의로 불리며 평론가들의 지적을 받기 시작했다. 이 시기에 평론가 조인규(1917~1994)가 조선화 화가인 안상목(1928~1990)의 복고주의 경향을 지적한 발언은 상당히 날카롭다.

창조적 계승이란 문자 그대로 창조이며 새 것을 말하는 것이지 지난 시대의 것의 반복이거나 단순한 결합과는 아무러한 공통성도 없다. 여기서 우리는 그 (안상목)가 말로는 현대 생활과 전통적인 특성의 유기적 결합에 대하여 운운하면서도 실지에 있어서는 그것을 분리하여 이해하며 옛것에 대한 자기의 판단을 척도로 하여 오늘의 것을 재단하려는 그릇된 경향이 나타나고 있음을 부인할 수 없게 되는 것이다.

이와 같이 고전의 창조적 계승에 관한 견해를 내놓은 조인규는 1959년에 말 조선미술가동맹 평론분과위원장을 맡은 인물이며, 그는 정책전달자로서 안상목을 비판했던 것이다. 평양미술대학에서 유화를 배웠던 안상목은 1950년대 후반에 김용준으로부터 선묘를 중심으로 한 조선화 기법을 배

위 필획을 살린 조선화를 창작해 화단에서 호평을 받았던 화가이다.

조선화 화가들은 이제 수묵화의 전통적인 기법을 계승하기보다는 새로운 창작 방식을 도입해 조선화의 현대성을 탐구해야 했다. 이에 따라 필묵의 운용이 두드러지는 정선의 작품은 채색화 위주로의 창작 방향과 집체창작에 대한 논의가 진행되는 과정에서 아무리 사생을 바탕으로 한 풍경화를 그렸더라도 더는 주목받을 수 없었다.

조인규는 위에 소개한 글의 끝부분에서 "낡은 예술을 고상하고 새로운 현대 예술의 입장에서 비판적으로 섭취"해야 한다고 했던 김일성의 연설 일부를 인용하며 글을 마무리했다. 조인규가 인용한 김일성의 연설은 1951년에 문학예술인들과의 접견 때 했던 언급이다. 조선화 분야에서 현대성을 발현하기 위해서는 '있는 그대로의 옛것'이 조선화 형식의 밑바탕이 될 수 없음을 강조하기 위해, 조인규는 1950년대 초반에 했던 김일성의 연설을 끌어왔던 것이다.

정선의 창작 기법을 참고한 북한 미술가들

『조선미술』1960년 2호는 정선의 〈명경대〉로 표지가 꾸며졌다〈그림 6〉. 그리고 1959년 말에 치러졌던 겸재 서거 200주년 기념행사에 관한 내용과 정선을 소개하는 기사가 실렸다. 이 기사는 한상진이 썼는데, 이 논고에서는 기존의 글에서 보여준 논지와 큰 변화 없이 "서정적인 풍경화의 거장"으로 정선이 소개되었다. 한상진의 글과 함께『조선미술』같은 호에는 당시 활약했던 작가들의 전시 감상평이 실렸다. 정선의 작품을 관람한 예술가들은 조선화·유화·조각·문학 등 예술 장르를 불문하고, 정선의 그림을 본보기로 삼아 정선의 사실주의적 기법을 작품에 담겠다고 각자의 창작 의지를 다짐했다. 그중에서 조선화 화가인 이건영李建英(1922~?)은 일부 명작들을 사진판

그림 6 | 『조선미술』 1960년 2호 표지(출처: 『조선미술』, 평양: 국립미술출판사, 1960년 2호)

을 통해서만 볼 수 있어 안타깝다는 감상평을 남기기도 했다. 이건영의 이 언급은 원본 그림이 아닌 사진으로 대체한 작품이 전시되었던 당시의 상황을 알려준다.

이건영은 1960년 개관한 평양대극장에 처음 그려진 무대 면막面幕의 원화를 제작했던 조선화 화가로, 전통회화의 기법을 조선화에 적용해 보았다고 창작 수기를 남겼다. 그는 조선회화 중에서 진채화의 기법을 탐구했으며, 정선의 금강산 그림들과 최북崔北(1712-?)의 선면화 〈금강산도〉에서 표현기법을 참고했다고 밝혔다.

도원도에서, 탱화에서, 신선도 등에 진채화로서 장식적인 수법을 공부했고 특히 최북의 금강산도(선면)와 겸재의 금강산도들에서 많은 참고를 하였다. 특히 엽점에서, 준법에서 많은 점을 섭취 도입하였다. 간결하며 대담하게 집약한 점선의 위치와 형태는 나의 기법상 처리에 많은 해결을 보게 하였다.

이건영은 무대 면막을 제작하기 전에는 주로 수묵담채를 구사했다. 하지만 평양극장 면막 원화는 공연을 관람하는 대중의 시선이 집중되는 대극장의 배경으로 활용될 그림이었다〈그림 7〉. 이에 따라 이 작품은 관람객의 시선을 끌 수 있도록 채색이 짙은 작품으로 제작되었다. 특히 그는 "엽점과 준법에서 많은 점을 섭취 도입했다"라고 밝히기도 했는데, 『조선고적도보』에 수록된 〈혈망봉도〉와 비교해 보면 이건영이 금강산을 표현하는 데에 정선이

그림 7 | 이건영, 〈평양대극장 면막 원화〉, 1960(출처: 『조선미술』, 평양: 조선문학예술총동맹출판사, 1962년 8호)

수직준법으로 구사했던 암석과 연봉의 형태를 활용했음을 엿볼 수 있다. 이건영의 시도는 비록 정선의 필법이나 화풍과 차이가 크지만, 전통형식과 현대성의 결합을 요구하는 시대 상황에 맞추어 조선회화의 표현기법을 응용해 화풍의 변화를 모색했던 실천 사례로서 주목된다.

1950년대 활약한 미술이론가의 위상 약화

1960년대 초반에는 문화유적 보수와 복구공사가 전국적으로 시행되었고, 문화유산을 대중에 소개하는 사업이 중점적으로 진행되었다. 1962년 7월 『노동신문』에는 정선의 작품 중 〈문암〉이 고전회화를 소개했던 「명화」란에 실리기도 했다. 비슷한 시기 『조선미술』 1962년 8호에 게재된 글을 통해 정선은 다시 한번 "18세기 탁월한 사실주의 화가들"로 김홍도, 신윤복과 함께 소개되었다. 하지만 이 기사는 미술잡지의 지면을 빌려 조선시대 화가를 간략하게 소개한 글이었다.

1963년에 이르러, 1950년대 후반 간결한 필선과 먹색에서 보이는 함

축적인 정서를 민족형식의 특징으로 내세웠던 이론가들의 글은 비판의 대상
으로 지목받았다. 이때 문예지에 적극적으로 조선화가를 소개했던 김용준,
이능종, 김무삼 등의 글은 낡은 이론들로 규정되었다. 예를 들면, 조준오는
조선화의 특질이 선조線條의 간결과 함축에 있다는 김무삼의 해석에 대해 미
술평론에서 버려야 하는 복고주의적 사상이며, 미술유산에 관한 잘못된 견
해라고 지적했다. 김무삼은 6년 전에 정선의 필치가 간취된다고 하면서 민
족형식을 잘 구현한 작품으로 김용준의 〈신계여울〉을 상찬했던 인물이다.
조준오는 선묘 중심의 필법을 높이 평가했던 김무삼이 1957년에 쓴 평론을
6년이 지난 시점에서 문제 삼았던 것이다.

　　이처럼 1950년대에 민족미술에 관한 논고를 집필했던 미술가와 미술
이론가 중 상당수의 인물은 1960년대 중반에 이르러 미술계에서 위상이 약
화했다. 이들의 위상이 약화함에 따라 조선시대 화가와 작품에 관한 연구와
논고도 줄어들었다. 수묵화는 봉건 지배계급의 전형적인 형식으로 평가되
었기에, 북한 미술가들이 모범으로 삼아야 하는 회화사적 양식으로 더는 용
인될 수 없게 되었다. 다시 말해, 이 시기에는 채색화의 전통을 소홀히 했던
양반지배계층의 수묵화 중시 경향이 버려야 할 복고주의로 평가받았고, 계
승해야 할 전통이 화원이나 출신이 미천한 화가들의 그림을 중심으로 설정
되었다.

　　다만, 이 시기 박물관들은 그동안 수집된 회화 작품들을 선조들이 남
긴 귀중한 민족문화로 대중에게 소개하는 사업에 치중했다. 조선회화는 애
국 사업과 후대의 교양을 위한 자료로 제공되어야 하는 문화유산이었기 때
문에, 박물관에서는 복제와 모사를 통해 자료화하는 작업에도 집중했다. 조
선미술가동맹에서는 1964년 조선회화 모사 사업을 2개월 간 진행했으며, 모
사작품은 모사했던 화가의 이름을 표기해 『조선미술』에 소개되기도 했다.

모사 대상이 된 작품은 작자 미상의 〈이항복 초상〉, 정선의 〈인왕산도〉, 김
홍도의 〈투견도〉, 장승업의 〈연꽃과 물새〉를 비롯해서 최북과 이인문李寅文
(1745-1824년경)의 작품까지 대부분의 조선회화가 모사 대상이었다.

　　1964년에는 국립중앙미술박물관이 창립 10주년을 맞아 명칭이 조선
미술박물관으로 바뀌었다. 이때 전시실이 전면 개편되면서 21개 전시실 가
운데 6호실 전체가 정선의 작품으로 꾸려졌다. 정선 외에 김홍도와 장승업
도 각각 하나의 전시실에 일괄 전시되었다. 전시실 한 공간을 한 화가만의
작품으로 진열했던 상황은 국가적 차원에서 미술품 발굴과 수집에 총력을
기울였던 성과가 가시적으로 드러났음을 보여준다.

　　전시실 개편과 더불어 박물관 소장 작품을 수록한 도록『국립중앙미
술박물관國立中央美術博物館』도 출간되었다. 해외 판매 목적으로 제작된 이 중문
판 화집에는 〈월야月夜〉라는 제목의 정선 작품 한 점이 수록되었다〈그림 8〉. 이
작품은 채색이 가미된 그림으로, 당시 화단
에서의 채색화 논쟁이 반영되어 정선의 회
화 중에서 채색이 드러난 작품이 화집에 수
록된 것으로 보인다.

　　박물관이 개편된 이후 1965년 3월
11일 김일성은 조선미술박물관을 참관했
다. 김일성의 참관을 계기로 조선미술박물
관에서는 더욱 집중적인 발굴 수집 사업을
진행해 2~3개월 정도의 짧은 기간에 5,000
여 점의 회화를 수집했다. 조선미술박물관
에서는 새로 수집된 유물과 전통회화를 전
시했고 이동 미술박물관을 각지에서 열어

그림 8 | 징신, 〈월야〉, 26×17cm, 조선미술박물관
(출처:『國立中央美術博物館』, 평양: 외국문출판사,
1964)

대중 교양 사업에 힘을 기울였다.

1966년 11월에는 정선 탄생 290주년을 기념하는 행사가 열렸다. 그러나 기념행사는 개최되었지만, 일반 대중에게 정선의 작품을 소개하는 전시는 열리지 않았던 것으로 보인다. 수집된 정선의 작품 수량을 보았을 때 전시가 기획되었을 수도 있었겠지만, 이 행사는 1956년과 1959년에 정선을 기념하는 단독 전시를 개최했던 것과는 달리, 일부 인사들의 기념모임만으로 치러졌다. 1950년대 후반과 비교해 간략하게 치러졌던 정선 탄생 290주년 기념행사 이후에는 정선뿐만 아니라 조선시대 화가를 주제로 한 행사와 전시는 물론이고, 관련 저술의 수도 현저히 줄어들었다.

혁명활동의 선전 매체로 활용된 문화유산

조선회화 관련 저술 수가 줄어든 1960년대 중반 이후 정선을 소개하는 짧은 글이 『조선미술』 1967년 4호에 실리기도 했다. 다만, 이 글에는 정선이 '인민의 삶과 노동의 대상인 자연을 즐겨 그렸기에, 작품에서 인민적인 정서와 향토적 색채가 풍겨난다'는 이전 시기의 해석이 반복되었다. 이와 같은 해석은 1950년대 후반 '사생풍경화의 창시자 정선'이라는 수식어가 붙여진 이후, 정선의 작품에 '인민성'까지 부여되면서 인식이 고착화되었음을 보여준다.

1960년대 후반에는 김일성의 '유일사상체계' 확립에 초점이 맞추어졌기 때문에, 개인숭배의 전면화와 함께 김일성의 혁명 활동을 부각시키는 것이 예술계의 중심 과제가 되었다. 이에 따라 민족문화에 관한 연구는 축소되었으며, 정선과 그의 작품은 '세계미술보물고'에 이바지할 문화유산으로 박물관 전시실에 비치되거나 수장고에 보관되었다.

이후 1972년 사회과학원 문학연구소에서 출판한 『문학예술사전』에는

정선을 설명한 부분에 다음과 같이 서술되어 있다.

> 그의 일련의 그림들은 화가의 계급적 제한성과 현실에 대한 부정확한 파악으로 말미암아 문인화수법에서 벗어나지 못하고 있으며 형상의 구체성에서도 부족점을 보이고 있다. 그러나 정선은 이 시기 산수화 발전에 이바지한 사실주의 화가이다.

정선에 관한 인식은 이처럼 다소 부정적으로 바뀌었다. 위의 글에서는 심지어 활용된 도판이 간송미술관 소장의 〈여산초당도〉인데, 제목이 〈만폭동〉으로 엉뚱한 작품명이 표기되어 있다. 하물며, 정선의 사실주의 화풍과 산수화 발전의 기여를 인정하면서도 '사실주의 산수화의 개척자'라거나 '사생풍경화의 시초'라는 표현이 사라졌다.

❖ 북한 정선 연구의 한계와 과제

북한미술계는 1950년대 전반부터 정선을 탁월한 사실주의 풍경화가로 규정하며 그의 위상과 회화의 가치를 높이 평가했다. 정선의 생애 정보에 맞춘 기념행사는 1950~60년대에 3차례 치러졌으며, 그중에서 1956년과 1959년에는 전람회가 함께 개최되었다. 특히 1956년 《겸재 회화 전람회》가 열렸을 때 각종 매체를 통해 전시 개최 사실이 대내외에 소개되었다. 전시회와 때를 맞춰 한상진은 오세창의 『근역서화징』을 토대로 정선을 회화사적으로 해석한 글을 발표했고, 정선의 신분을 화원으로 특정 지으면서 신분의 제약에도 불구하고 위대한 예술적 창조를 이루어냈다고 해석했다.

그러나 정선에 관한 북한의 인식은 초기에 부여되었던 사실주의 사생

풍경화의 창시자라는 높은 위상으로 고정되었던 것이 아니라, 시기와 문예
정책에 따라 달라졌다. 이를테면 1950년대 말에는 정선에게 '인민성'을 지닌
작가라는 해석이 덧입혀지기도 했으며, 1960년대에는 수묵화 중시 경향이
버려야 할 복고주의로 평가받으면서 우리나라 산천을 작품 소재로 삼았다는
점에만 초점이 맞추어졌다. 1970년대에 이르러서는 '문인화 수법'을 극복하
지 못한 화가로 평가가 낮아지기도 했다. 김홍도가 서민의 낙천성을 표현한
사실주의 인물화의 대가로서 시종일관 그 가치가 변하지 않은 것에 비하면
정선은 비교적 짧은 기간 위상이 높았던 화가였음을 알 수 있다.

특이하게도 정선에 관한 이론상의 논의가 활발했던 것과는 별개로 화
가들이 실제 작품의 창작에 정선의 필법을 응용하거나 적용한 경우는 잘 드
러나지 않는다. 그 이유는 1950~60년대 급변하는 정치 상황 속에서 자유로
운 기교의 표현과 함께, 서정성이 짙은 풍경이 작품 주제로 허용되었던 기간
이 길지 않았기 때문일 것이다. 또한, 남북종화풍을 절충한 필묵법과 적묵의
효과가 특징인 정선의 화풍은 사회주의 리얼리즘 형식에 부합하지 않으므
로, 북한 미술가들이 추구해야 할 미술 형식으로 정선의 필법을 조선화에 적
용하기 어려웠으리라 여겨진다.

이 글에서 살펴본 1950~60년대 북한의 정선에 관한 연구에서는 대체
로 그가 화원 출신의 화가로서 신분의 제약을 극복하면서 독자적 경지로 나
갔던 인물이라는 점에 주목했다. 더욱이 양식사적인 고찰 보다는, 정선이 조
선의 산천을 주제로 삼았다는 제작 태도와 신분에 초점이 맞추어졌다. 이러
한 북한미술계의 인식은 정선이 실경산수뿐만 아니라 관념산수 · 고사인물 ·
화조 · 영모 등 다양한 화목을 다루었던 화가였음을 간과했다. 따라서, 초기
북한의 정선 관련 연구는 양산된 문헌의 수에 비해 화풍의 분석이나 생애 정
보에 관한 연구의 확장이 이루어지지 못한 한계가 있다.

이와 같은 한계를 차치하고 북한의 조선회화 연구사를 한국과 비교해 보았을 때, 한국 학계보다는 이른 시기인 1950~60년대에 정선을 포함한 조선회화에 많은 관심을 가졌던 사실만큼은 분명하다. 그러나 이후에는 한국 학계의 정선 연구가 비약적으로 증가하고 학문적으로 깊이 있는 미술사적 논의가 이루어졌던 것에 비해, 북한에서는 오히려 정선에 관한 관심이 크게 줄어들었다. 이렇듯 정선을 통해 살펴 본 남·북한의 미술사 연구 과정의 차이는 조선회화에 관한 이해와 연구 방식의 간극을 분명하게 보여준다.

정선의 작품뿐만 아니라 조선회화는 분단 이전 남북한이 공유해 왔던 문화유산이다. 민족의 공동 문화유산으로서 어떤 조선시대 화가와 작품이 북한에서 연구되었고, 어떤 상태로 보존되고 있는지 지속해서 관심을 가지고 확인해 나갈 필요가 있으리라 여겨진다. 따라서 이 연구에서 다루지 못한 북한 소장 정선 작품의 현황과 개별 작품에 관한 남북한 연구 사례의 비교를 차후 연구과제로 남기며 글을 마친다.

❖ 참고문헌

『력사과학』, 『로동신문』, 『문화유산』, 『미술』, 『민주조선』, 『조선미술』, 『조선중
 앙년감』

겸재정선기념관, 「겸재 정선 관련 논저 목록」, 『겸재와 미술인문학연구』1,
 2013.

고연희, 「謙齋 鄭敾, 그 名聲의 부상과 근거 검토」, 『大東文化硏究』109,
 2020.

김미정, 「김용준 著『단원 김홍도』해제 : 고독한 천재의 눈에 비친 사실주의
 화가 김홍도」, 『근대서지』22, 2020.

김창석 · 박문원 외, 『미술평론집』, 평양 : 조선미술사, 1957.

박계리, 「북한의 조선시대회화사 연구를 통해 본 전통 인식의 변화」, 『한국문
 화연구』30, 2016.

박문원, 「미술 유산 계승에 있어서의 몇 가지 문제」, 『예술의 제문제』, 평양 :
 국립출판사, 1954.

사회과학원 문학연구소, 『문학예술사전』, 평양 : 사회과학출판사, 1972.

신수경, 「해방기(1945 - 1948) 월북미술가 연구」, 명지대학교대학원 미술사학
 과 박사학위논문, 2015.

안민영, 「1950년대 북한과 소련의 미술 교류 연구 : 유화를 중심으로」, 명지
 대학교대학원 미술사학과 석사학위논문, 2021.

이주현, 「중국과 북한의 미술교류 연구 - 1950년대를 중심으로」, 『한국근현
 대미술사학』33, 2017.

이태호, 「謙齋 鄭敾의 家系와 生涯 - 그의 家庭과 行蹟에 대한 再檢討 - 」, 『梨 花史學硏究』 13·14, 1983.

홍성후, 「월북 이후 이석호의 조선화 - 사회주의 리얼리즘의 수용과 전통의 변용」, 『한국근현대미술사학』 39, 2020.

홍지석, 「서정성과 민족형식 : 1950년대 후반 북한미술담론의 양상」, 『한민족 문화연구』 43, 2013.

황빛나, 「'진경'의 고(古)와 금(今) : 근대기 사생과 진경 개념을 둘러싼 혼성과 변용」, 『미술사논단』 48, 2019.

황정연, 「북한의 한국미술사 연구동향 1945 - 현재」, 『북한미술 어제와 오늘 : 북한미술연구보고서 Ⅰ』, 국립문화재연구소, 2016.

북한의 조선미술박물관
설립과 전시 체계

박윤희

박윤희(국립문화재연구원)

국립문화재연구원 미술문화재연구실 학예연구사. 북한미술 학술연구 담당
(2017~2020년).『분단의 미술사』,『북한 고구려 고분벽화 모사도』,『한국 근현대 미
술사의 복원 : 북으로 간 미술가들 저작목록』등 다수의 북한 미술 연구서 발간.

❖ 조선미술박물관 개관

　　조선미술박물관은 북한의 심장부라고 할 수 있는 김일성광장(평양직할시 중구역 대동문동)의 한복판에 조선중앙력사박물관과 마주한 자리에 위치하고 있다. 북한의 대표 박물관이자 유일한 미술박물관인 이곳은 회화를 중심으로 한 미술작품 전반을 수집하고 전시한다. 남한 소재의 국립박물관의 경우, 근대 이전과 이후라는 시간적 경계에 따라 각각의 미술문화재를 국립중앙박물관과 국립현대미술관에서 별도로 관리하는 것과 달리 북한의 조선미술박물관에서는 고구려 고분벽화 모사도模寫圖부터 최근에 창작된 조선화朝鮮畵까지, 즉 고대부터 현대에 이르는 미술의 역사와 변천 과정을 한 곳에서 관람할 수 있다. 전시장은 2층부터 4층까지 이어지며, 크게 전통 미술작품과 항일혁명투쟁시기 이후의 현대 미술작품으로 구분되어 시대별 흐름에 따라 작품이 진열되어 있다. 전시된 미술품 가운데서는 회화작품이 가장 큰 비중을 차지하고 있다. 20개가 넘는 전시실에는 전통화에서부터 조선화, 유화, 출판화 등 다양한 종류의 그림이 2~3층 화랑의 벽면에 걸려 있으며 조각이나 도자, 기타 공예품은 독립진열장 안에 놓인 상태로 4층 전시실 일부와 로비 공간에 진열되어 있다.

　　그러나 소장품을 비롯해 우리에게 알려진 조선미술박물관의 정보는 매우 단편적이다. 박물관을 찾은 외국 관광객과 일반 관람객에게 전시장 내

부 사진 촬영을 엄격하게 제한하고 있고, 소장품 도록과 전시 브로슈어 등 박물관 자체에서 제작한 발간물도 극히 드물기 때문에 자료의 접근에 한계가 있다. 그나마 1990년대 말과 2000년대 말 남북 문화교류 사업 차원에서 북한을 공식 방문했던 국내 연구자들의 방문기를 통해서 박물관 현황을 조금이나마 엿볼 수 있다. 이들은 남한의 박물관과 비교해 조선미술박물관만이 갖는 특징과 함께 전시장에서 감상한 미술작품을 소개하고, 그곳에 근무하는 직원들과 나눈 대화를 전해주었다. 그리고 2006년 국립중앙박물관에서 열렸던 '북녘의 문화유산-평양에서 온 국보들' 특별전을 통해 북한의 중앙력사박물관 유물뿐만 아니라 양기훈의 〈붉은 매화〉를 비롯한 조선미술박물관 소장의 국보급 그림 20점이 남한 땅을 찾은 적이 있다. 그러나 그 후 10여 년이라는 시간이 지났지만 복잡한 국내외 정세 변화로 문화재 전반에 걸친 남북 간 교류는 진척되지 못하였다.

오늘날 남북한이 함께 풀어야 할 가장 중요하면서도 어려운 문제는 70여 년 분단의 시간 속에 굳어진 정서적 이질감을 극복하는 것이다. 수천 년을 함께한 우리의 역사와 미술 전통을 이해하는 데도 남북은 커다란 시각 차를 보이고 있다. 문화유산의 꽃으로 여기는 미술품을 한데 모아서 인민 교화를 위한 전시 기능을 수행하는 조선미술박물관은 북한의 미술문화유산 개념을 가장 잘 드러내는 곳이다. 그러므로 자료 부족의 한계에도 불구하고 우리는 조선미술박물관의 전시 특성에서 소장품 분석까지 종합적으로 연구할 필요가 있다. 이를 위한 본격적인 연구를 위해 이 글에서는 우선적으로 조선미술박물관의 설립 배경과 오늘날과 같은 전시 체계를 이루게 된 과정을 살펴보고자 한다. 이는 우리와 전혀 다른 체제 속에서 발전한 북한 박물관의 역사와 미술에 대한 그들의 인식 배경을 이해하는 데 도움이 될 뿐만 아니라 향후 있을지도 모를 문화재 분야의 남북 교류 협력을 위해서 반드시 알고 있

어야 할 사항이기 때문이다.

❖ 조선미술박물관 설립 과정

광복 후 한반도를 뒤덮은 냉전 체제에서 3.8선을 경계로 남과 북이 분단되었고, 이념의 대립으로 맞선 남과 북은 정부 수립 전부터 역사적 정통성 만들기에 경쟁적으로 나섰다. 광복을 맞은 1945년, 남한에서는 미군정하에서 9월 21일 조선총독부 박물관을 인수하여 국립박물관으로 개편하고 김재원(1909~1990) 박사를 초대 관장으로 임명(9월 27일)하고 12월 3일 개관하였다. 북한은 이보다 이틀 앞선 12월 1일 국립중앙력사박물관(1964년 조선중앙력사박물관으로 명칭 변경)을 창립하여 과거 평양부립박물관 자리에 개관한 데 이어 향산과 청진, 함흥, 신의주, 사리원, 해주 등 지방 각지에 역사박물관을 차례로 건립하였다. 북한은 중앙과 지방의 역사박물관뿐 아니라 다양한 주제의 박물관 설립을 추진하였는데, 국립중앙력사박물관과 함께 북한을 대표하는 국립중앙해방투쟁박물관(현재 조선혁명박물관)과 국립평양미술박물관(현재 조선미술박물관) 설립위원회를 1948년 8월 1일과 8월 11일에 각각 발족하였다.

국립중앙력사박물관이 선사에서부터 근대까지의 역사를 중심으로 한 박물관이라면 국립중앙해방투쟁박물관은 보천보전투를 비롯해 1930년대부터 1945년까지 항일투쟁 시기에 있었던 역사자료를 수집하여 항일혁명투쟁사를 중심으로 전시하였다. 한편 국립평양미술박물관은 전통 미술부터 현대 미술까지 전 시대를 아우르는 미술 전문 박물관으로서 시각미술을 통해 애국주의를 고취하고자 만들어졌다. 그러나 미술박물관의 설립은 초기부터 어려움에 봉착했다. 당대의 기록물, 역사자료는 수집이 비교적 수월한

데 비해 전통 미술문화유산을 한자리에 모으는 것은 단기간에 이룰 수 있는 일이 아니었다. 이왕가박물관과 조선총독부박물관이 소재했던 남측에 비해 북측에는 미술품 수장 상태가 매우 열악한 상황이었다. 광복 전까지 운영되었던 평양과 개성 두 지역의 박물관 전시품목을 보면 감상용의 서화 전시품 수가 극히 드물었다. 1933년 개관한 평양부립박물관은 고분 출토품이나 발굴조사 시 수집된 유물이 주를 이루었으며, 이보다 앞서 1931년 창립한 개성부립박물관은 불교조각 같은 종교미술품, 금속과 도자 등의 공예미술이 대부분이었고, 서화로는 정몽주 초상, 길재 필적, 성삼문 필적 등이 대표 유물로 전시되었다. 그러나 이마저도 광복 후 혼란기를 거치며 유물 대부분이 서울로 이송되어 현재 국립중앙박물관의 개성품으로 전해지고 있다. 북한은 이와 같은 열악한 조건에도 불구하고 예술을 통한 문화교양의 역할을 강조하며, 미술 전문 박물관의 설립을 야심차게 추진하였다. 북한의 당과 정부는 미술박물관 설립을 위해 1차 5개년, 2차 7개년의 단계별 계획을 수립하고, 미술품 수집부터 건물 신축까지 신속히 추진해 나갔다. 1948년 9월 내각의 수상으로 취임한 김일성은 거듭된 교시를 통해 미술품 수집을 독려하였고, 미술박물관 설립 추진단은 각지에 산재한 미술 유산의 발굴, 수집에 총력을 기울였다.

그러던 중 1950년 6.25전쟁이 발발하였고 북한군이 서울을 3일 만에 함락한 가운데 북한은 남한의 미술 문화재 탈환에 적극적으로 나섰다. 물질문화유물조사보존위원회가 그 역할을 담당했으며, 이들은 전쟁 통에서도 남한의 국립중앙박물관뿐 아니라 다량의 미술문화재를 비장하고 있던 간송미술관 보화각葆華閣의 미술품을 선별해 북으로 이송하기 위한 작업을 펼쳤다. 그 당시 북한군 점령 기간은 약 3개월 동안 지속되었는데, 그때 남측의 많은 미술인이 물질문화보존위원회에 가담하여 활동한 것으로 알려졌다. 동양화

가이자 서예가인 일관 이석호李碩鎬(1904~1971)와 같은 저명한 미술인이 간송
미술관 유물의 북송 작업에 직접 참여하였다. 그러나 박물관 직원들의 의도
적인 포장 지연 작전과 함께 9.28수복을 맞아 계획은 수포로 돌아갔다. 만약
북측의 계획이 차질 없이 성공하였다면 현재 대다수의 국보, 보물로 지정된
많은 미술문화재들이 평양의 조선미술박물관 소장품이 되었을 것이다.

　민족의 문화유산인 문화재를 빼앗고, 또 빼앗기지 않으려는 동족 간
의 치열한 싸움과 함께 6.25전쟁은 남과 북 모두에 씻을 수 없는 상흔을 남겼
다. 1953년 7월 정전협정으로 전쟁이 중단되자 북한은 폐허가 되다시피 한
평양시의 복원에 박차를 가하였다. 평양을 사회주의적 이상도시로 만들겠
다는 결의하에 거액의 자금을 들여 동쪽의 대동강과 서쪽의 남산 사이에 김
일성광장을 조성하고, 광장 주변으로 대형 공공건물과 문화시설의 건립을
추진하였다. 여기에는 국립중앙미술박물관과 국립중앙해방투쟁박물관 청
사(현재는 조선중앙력사박물관) 건설이 포함되었으며〈그림 1〉, 막대한 건설자금
과 기술 지원은 주변 공산국가의 원조를 통해서 이루어졌다.

　박물관 청사 착공에 즈음하여 김일성 수상은 1954년 9월 28일 미술박

그림 1 | 평양시 제1차 복구 계획 모형(로동신문, 1953년 7월 31일)

물관의 창립을 선포하였다. 국립평양미술박물관에서 국립중앙미술박물관
으로 명칭을 바꾸었으며 내각을 통해 미술품의 국가적 수매를 명령하였다.
이에 따라 각지에 산재한 고전 서화와 조각 공예품을 비롯해 현대 미술가들
의 작품까지 광범위하게 수집하였으며 국내뿐 아니라 일본을 비롯한 국외에
유출되어 있는 문화재도 포함하였다. 주로 재일본조선인총연합회(총련) 계
열 단체나 국외 거주 개인들을 통해 선물이나 기증 형식으로 문화재를 모아
나갔다.

　　그 당시 수집된 작품 중에는 일제강점기에 출판된『조선고적도보』제
14책 '조선시대 회화편'(1934)을 통해 우리에게 알려진 고화가 다수 포함되

그림 2 | 이암, 〈화조묘구도〉, 故岸淸一(1867~1933) 舊
藏,『朝鮮古蹟圖譜』十四

어 있다. 조선 말 서예가이자 수장가였던
이병직李秉直 (1896~1973)의 소장품 김두량
의 〈소몰이꾼〉과 일본인 수장가 기시 세
이이치故岸淸一(1867~1933)가 소장했던 이
암의 〈화조묘구도〉 등이 대표적이다〈그
림 2〉. 그 밖에 한국 최초의 치과의사이자
미술품 수장가로 이름났던 함석태咸錫泰
(1889~?)가 소장했던 김홍도의 〈늙은 사
자〉와 〈구룡폭〉, 최북의 〈금강총도〉, 허
련의 〈산골살이〉 등이 있다. 평안북도 영
변 출신인 함석태가 소장했던 작품 중에
는 오세창이 배관 기록을 남긴 이경윤의
그림 〈대나무와 학〉, 〈소나무와 학〉이 있
었는데〈그림 3〉, 이들 작품도 현재 조선미술
박물관에 소장되어 있다. 당과 정부의 정

책에 따라 북한 개인이 소장했던 많은 미술품이 박물관으로 입수된 사실을 엿볼 수 있다.

1954년 박물관 건립 이후 당과 정부가 앞장서 고화를 비롯해 현대 작가들의 창작품까지 광범위하게 수집한 결과 조선미술박물관은 미술품 1,400여 점을 소장하게 되었다. 이것은 비교적 단기간에 이룬 놀라운 성과였으며, 이후 구소련 사회주의혁명(1917) 40주년에 맞춰 1957년 11월 8일 국립중앙미술박물관을 개관할 수 있었다. 이는 신청사가 완공되기 전의 일로서, 그 당시는 전시실 9개로 비교

그림 3 | 이경윤, 〈대나무와 학〉, 함석태(1889~?) 舊藏, 조선미술박물관

적 소규모로 시작하였다. 박물관 개관을 서두른 이유는 북한 정권이 사회주의 국가로서 역사적 정통성을 기반으로 창출되었고, 인민들의 지지를 받고 있음을 대외적으로 알리기 위해서였다. 그 당시 박물관장은 조선미술가동맹 중앙위원회의 상무위원인 선우담鮮于澹(1904~1984)이 맡았으며, 조선미술가동맹의 기관지인 『조선미술』은 다음과 같이 박물관 개관 소식을 알렸다.

"지난 11월 8일 위대한 사회주의 10월 혁명 40주년을 기념하면서 우리 민족 미술의 보물고인 국립중앙미술박물관은 전체 조선인민의 한결같은 기대 속에 개관되었다. 박물관에는 과거 오랜 역사를 두고 개화 발전되어온 조선미술의 진통적인 미술 유물들이 보존되어 전시되였는바 이는 당과 정부의 올바른 문예정책에 의하여 민족 문화유산을 옳게 계승할 데 대한 세심한 관심에 의해

얻어진 열매인 것이다. 전시장에는 리조시기 사실주의 탁월한 화가들인 겸재, 단원, 오원, 혜원 등 수많은 작가들의 유작물을 비롯하여 전통적인 민족 미술품들이 전시되어 있다. 미술박물관의 개관은 전체 조선 인민의 환희와 절찬을 받을 것은 물론 우리들에게 선조들이 이룩한 고귀한 민족미술유산을 맑스-레닌주의적 미학 사상에 입각하여 옳게 계승 발전시킬 수 있는 유일한 학교로 될 것이며 이는 우리 미술 애호가 대중에게 커다란 도움을 줄 것이다.”

위 글을 보면 개관 당시 전시실은 조선시대 화가 정선과 김홍도, 신윤복, 장승업의 그림 등 고화를 중심으로 진열되었음을 알 수 있다. 그리고 앞으로 박물관의 과제로서 선조들이 남긴 미술문화유산을 사회주의 미학사상과 결부시켜 계승해 나갈 것과 당과 정부의 문예정책을 대중에게 교육시키는 '학교' 역할을 강조하였다. 북한은 6.25전쟁 직후 미술 문화유산을 전략적으로 수집하고 서둘러 미술박물관을 개관함으로써 남한과의 체제 경쟁 속에서 정권의 정통성을 과시하고자 했으며 향후 사회주의국가 건설을 위한 인민 교화의 수단으로서 조선미술박물관이 역할을 해줄 것을 기대하였다.

개관을 서둘렀던 만큼 이후 미술박물관의 확충 노력은 계속되었다. 특히 공산당중앙위원회는 1960년 해방 15주년을 성대하게 기념하고자 평양 시내 각종 건설공사에 박차를 가하였고, 박물관 신청사 완공도 이때에 맞출 것을 목표로 하였다. 이에 따라 각종 트래스트(건설조합) 소속의 노동자와 기술자들이 더위와 추위를 가리지 않는 속도전을 벌였고 마침내 1960년 8월 박물관의 완공을 보게 되었다. 김일성광장에 새롭게 지어진 국립중앙해방투쟁박물관의 총건축면적은 9,500제곱미터였고, 국립중앙미술박물관은 그보다 조금 큰 1만 1,000제곱미터였으며 동쪽의 대동강과 서쪽의 인민대학습당을 기준으로 남북 방향 축으로 마주보고 있는 위치에 세워졌다〈그림 4〉.

그림 4 | 조선미술박물관(오른쪽)과 조선중앙력사박물관(왼쪽)

　　박물관 건물은 재정 지원을 한 구소련의 영향을 받아 거대한 벽체를 육중한 8각형의 기둥이 떠받치는 형태의 '사회주의적 사실주의 건축양식'으로 지어졌다. 신축 미술박물관은 이전 9개에 전시실에서 26개의 전시실로 규모가 훨씬 커졌으며, 전시실 전체 면적도 6,000여 제곱미터에 달하였다. 박물관 안에는 대강당과 소강의실, 연구실, 수복실, 사진실, 도안실, 도서실, 영사실 등 부대시설이 구비되어 교육기관으로서의 역할까지 충실히 수행할 수 있게 되었다. 청사 완공 이후 1년의 전시 준비기간을 거쳐 1961년 8월 14일 재개관함으로써 오늘날의 조선미술박물관 외형을 갖추게 되었다.

　　〈표 1〉은 1948년 국립평양미술박물관의 발족에서 현재까지 조선미술박물관 70년의 연혁이다. 조선미술박물관의 연혁은 북한에서 발간한 자료에도 자세히 공개되지 않았던 것으로 로동신문과 연감 등을 바탕으로 주요 연혁을 정리해 보았다. 박물관의 창립과 개관, 전시 개편을 위주로 살펴본 것으로 이를 통해 광복 이후 조선미술박물관의 역사를 대략적이나마 파악할

수 있다. 북한에서는 사회주의혁명일과 조국해방기념일, 창립기념일, 그리
고 최고지도자의 방문일 등 특정 기념일을 중심으로 전시 개편과 각종 행사
등이 기획되었는데, 이는 사회주의체제에서 박물관의 기능과 선전활동을 효
과적으로 수행하기 위해서였다. 지금까지 정권의 정통성 확보를 위해 미술
박물관이 창립되어 개관되는 과정을 살펴보았다면, 다음 장에서는 조선미술
박물관이 북한 정권의 문예정책을 반영하여 어떻게 전시체계를 갖추게 되었
는지를 고찰해 보도록 하겠다.

표 1 | 조선미술박물관 주요 연혁

연도	연혁
1948년 8월 11일	국립평양미술박물관 발족
1954년 9월 28일	국립중앙미술박물관 창립(내각비준 제123호)
1957년 11월 8일	국립중앙미술박물관 개관(사회주의혁명 40주년 기념)
1960년 8월	국립중앙미술박물관 청사 완공(김일성광장 내)
1961년 8월 14일	국립중앙미술박물관 재개관
1964년 8월 28일	조선미술박물관으로 명칭 개편(내각비준 제687호)
1964년 10월	박물관 창립 10주년 전시실 개편
1965년 3월 11일	김일성, 조선미술박물관 현지지도
1966년 8월 4일	고화전람회 개막(~8.30)
1967년 2월	미술품 다량 입수, 전시실 재개편
1977년 5월 6일	김정일, 조선미술박물관 현지지도
1978년 8월 9일	김정일, 조선미술박물관 현지지도
1979년 4월 24일	(공화국 창건 30주년) 김정일, 조선미술박물관 현지지도
1988년 8월 26일	조선미술박물관 창립 40주년 기념보고회
2008년 8월 13일	조선미술박물관 창립 60주년 기념보고회
2010년 4월 12일	박물관 리모델링, 재개관
2015년 3월 10일	김일성 현지지도 50주년 기념행사

❖ 조선미술박물관의 전시 구성

박물관 개관 당시

　　1957년은 구소련에서 있었던 10월 사회주의혁명일(1917년 11월 7일) 40주년이 되는 해였다. 북한은 혁명일을 기념하여 국립민속박물관을 비롯해 해주와 해산의 력사박물관과 명천향토관 등 각지에 박물관을 새롭게 개관하였다. 내각지시 제123호(1954년)에 의거해 창립되었던 국립중앙미술박물관 역시 사회주의혁명 40주년을 기념하여 1957년 11월 8일에 때맞춰 개관하였다. 국립중앙미술박물관은 북한에서 처음으로 만들어진 미술 전문 박물관으로서 당과 정부가 벌이는 사회주의 문예정책의 정당성 선전 역할이 주어졌다. 개관 당시 전시실은 9개로 구성되었고, 조각, 도자, 공예품, 현대 회화 작품들은 제외한 채 고전 회화를 중심으로 전시가 이루어졌다. 그 이유는 무엇보다 전시 준비 기간이 충분하지 않은 상태에서 서둘러 개관했기 때문이겠으나 1954년 박물관 창립 이후 의욕적으로 수집한 미술품 1,400점 가운데는 수준 높은 공예 유물이나 현대 창작품의 수가 많지 않았음을 짐작할 수 있다. 〈조선미술〉 1958년 1월호에 소개된 박물관 개관 소식에도 그 당시 사정이 잘 나타나 있다.

> "물론 본 박물관은 조각 공예 현대화 등 각 부문에 걸쳐 다양한 전시가 필요되나 우리 인민들의 장성하는 문화적 요구를 시급히 충족시키기 위한 사업으로써 우선 우리나라 고전 회화 유산을 주로 개관하게 된 것이다."

　　미술박물관은 이렇게 해서 회화 작품을 위주로만 개관하게 되었는데, 전체적으로 구성을 살펴보면 고구려 고분 벽화 모사도를 비롯하여 14세기부

터 광복 전까지의 작품을 시대순으로 전시하였다. 〈표 2〉는 9개 전시실에 진열되었던 작품을 주요 작가별로 묶어서 정리한 것이다.

표 2 | 1957년 개관 당시 조선미술박물관 전시 내용

전시실	시기	주요 전시 대상 화가와 작품
1호실	고구려시기	고구려 고분벽화 모사도
2호실	고려~조선 중기	공민왕 필 〈인물도〉, 김명국 〈신선도〉를 비롯한 이상좌, 이정, 김식, 정선 등의 작품
3호실	조선 후기	심사정, 이인상, 최북, 변상벽, 진재해의 작품
4호실	조선 후기	김홍도, 신윤복, 이인문의 작품
5호실	조선 말기	허유, 신명연 등의 작품
6호실	조선 말기	남계우, 오경림 등의 작품
7호실	조선 말기	장승업 작품 일괄
8호실	근대기	안중식, 조석진 등의 작품
9호실	근대기	이도영 등 근대기 명화들

전시된 작품은 고대 벽화부터 삼국시기, 고려시기, 조선시기(14세기 말~20세기 초) 순서로 진열되었다. 가장 먼저 제1호실은 우리 선조들이 남긴 유산 중에서 세계에 자랑할 수 있는 대표적인 유산으로 꼽히는 고구려 고분 벽화의 모사도가 진열되었다. 고분 벽화 모사도는 일제강점기인 1912년 강서대묘, 강서중묘 발굴 당시부터 제작되어 전시에 활용되었다. 조선총독부박물관 『박물관보博物館報』(1926. 4.)에 따르면 본관 서화실에 조선시대 고화와 함께 고구려 고분벽화 모사도가 상설 전시되어 있었던 것을 알 수 있다. 또한 창경궁 시절 제실박물관(1933년)과 덕수궁으로 이전한 이왕가미술관(1939년)에서도 고분벽화 모사도와 모형이 함께 전시된 바 있다. 이렇듯 고구려 고분벽화 모사도는 광복 이전부터 우리나라 박물관사에서 빠질 수 없는 중요한 전시품이었다. 실제로 많은 수의 고구려 고분유적을 보유하고 있는 북

한에서도 고분벽화 모사도는 박물관 전시에서 매우 중요한 위상을 차지하였다. 그러나 가장 큰 차이점이 있다면 일제의 고구려 고분벽화 모사도 전시는 식민지 조선에 대한 자신들의 고적조사 사업을 과시하기 위함이었다면 북한의 경우는 민족의 자긍심 고취와 더불어 남한에 대응하여 자신들의 역사적 정통성을 강조하기 위해 활용하였다는 점이다〈그림 5〉.

　　다음 제2호실부터는 새롭게 수집한 전통회화를 선보였다. 제2호실에는 고려 공민왕이 그렸다고 전해지는 인물그림에서 조선 전기의 화가 이상좌, 이정의 산수화, 김식의 동물화, 김명국의 신선도 그리고 18세기 사실주의 화가라고 인정받는 정선의 작품 30여 점이나 진열되었다. 특히 겸재 정선의 산수도는 조선의 산천을 사실적으로 형상화하여 조국에 대한 긍지와 애

그림 5 | 〈안악3호분 묘주 초상〉 모사도, 조선미술박물관

국심을 불러일으켰다고 높은 평가를 받았다. 제3호실에는 심사정, 이인상, 최북을 비롯해 조선 후기 작가들의 작품이 진열되었고, 사실주의 회화 전통을 보여주는 특징적인 작품으로 도화서 화원 진재해가 그린 〈이항복 초상화〉와 변상벽의 강아지 그림 등을 대표 작품으로 소개하였다. 제4호실에는 이인문의 산수화를 비롯해 사실주의 풍속화가 김홍도의 〈채약도採藥圖〉와 신윤복의 〈송응도松雄圖〉 등을 비롯해 많은 작품이 있었으며, 제5호실에는 허유, 신명연 등의 작품, 제6호실에는 남계우의 〈나비〉와 오경림의 〈매화도〉 등이 전시되었다. 제7호실은 장승업의 작품으로만 전시실을 채웠으며, 제8호실과 제9호실에는 안중식, 조석진, 이도영 등 근대기 화가들의 산수도, 기명절지도와 화훼도 등 다채로운 작품이 걸렸다.

　　조선미술박물관은 설립 선언 후 3년 만인 1957년에 사회주의혁명일을 기념하기 위해 서둘러 개관하였지만 회화사의 흐름을 일목요연하게 보여주면서도 강조할 만한 작품을 내세우는 방식으로 작품을 진열하였다. 고대 벽화에서 근대기 작품까지 시대순으로 작품을 감상하면서 전통회화의 기법과 화풍의 변화 양상을 자연스럽게 이해할 수 있도록 구성하였다. 한편 과거 전통사회의 미술 인식과 차이를 보이기 시작했는데, 일제강점기 서화 컬렉션을 전시하였던 이왕가박물관과 비교해 보면 그동안 주목받지 못하였던 겸재 정선의 진경산수가 크게 부각되었음을 알 수 있다. 정선의 그림 30점이 전시실에 진열되었을 뿐 아니라 주요 작품으로 소개되었다. 그리고 전통적으로 문기文氣가 부족하다고 폄하되었던 전문 화사畵師들이 동물화와 초상화 등 사생을 중시해서 그린 작품이 주목받기 시작했으며 식민사관에서 평가절하되었던 조선 후기 김홍도의 풍속화와 조선 말 장승업의 그림은 사대부의 낡은 화풍을 깨뜨린 사실주의 화풍의 대표작으로 높은 평가를 받았다. 1957년 개관 당시 조선미술박물관의 전시품과 작품을 소개하는 감상문에는 그

당시 북한 사회주의체제하에서 전통 회화를 바라보는 미의식과 평가에 변화가 생기기 시작했음을 알 수 있다.

전시실 개편 후

국립중앙미술박물관은 1961년 신청사로 옮긴 이후 1964년 8월 내각지시 제687호에 따라 박물관의 명칭을 조선미술박물관으로 변경하였다. 그리고 이어서 10월 창립 10주년을 맞아 전시실의 대대적인 개편을 단행하였다. 그동안 새롭게 수집한 미술품과 축적된 연구 성과를 바탕으로 전시실을 새롭게 구성한 것이다. 전체 4층 건물의 전시관에는 고구려 고분벽화 모사도부터 조선시대 회화뿐만 아니라 광복 후 사회주의적 사실주의 기치를 내걸고 창작된 조선화와 유화, 출판화까지 함께 진열되었다. 전시품은 2,000여 점에 달했으며 수적으로 크게 증가한 미술품을 고대부터 중세, 근세, 현대에 이르기까지 순차적으로 진열함으로써 미술사의 발전 체계를 한눈에 이해할 수 있도록 정리하였다. 즉, 전통 미술을 계승하여 오늘날의 조선화 창작의 성과를 이룰 수 있었다는 북한 미술의 발전 면모를 전시를 통해 명확히 드러내고자 하였다.

표 3 | 1965년 당시 조선미술박물관 전시 내용

전시실	시기 구분	주요 전시 대상 화가와 작품
1호실	고구려	고구려 고분벽화 모사도- 안악3호분
2호실	고구려	고구려 고분벽화 모사도- 안악1·2호분
3호실	고구려	고구려 고분벽화 모사도- 강서고분
4호실	15~17세기	이상좌, 신사임당, 황집중, 이계호, 이정의 작품
5호실	15~17세기	김명국, 김식, 작자미상 〈김응서초상〉 등
6호실	15~17세기	정선 작품 일괄
7호실	18세기	김두량, 변상벽, 심사정의 작품 등

전시실	시기 구분	주요 전시 대상 화가와 작품
8호실	18세기	최북, 김수규, 기타 초상화 등
9호실	18세기	신윤복, 이인문, 김득신의 작품 등
10호실	18세기	김홍도 작품 일괄
11호실	19세기	조정규, 홍장중, 김량기 등 동물화, 기명절지도
12호실	19세기	장생도, 화조화, 농민생활도, 류숙의 그림 등
13호실	19세기	남계우, 신명연, 조중묵의 화조화 등
14호실	19세기	허련의 산수화, 백은배의 농민 생활도 등
15호실	19세기	장승업 작품 일괄
16호실	19세기 말~20세기 초	조석진, 안중식, 우상하, 이희수의 작품 등
17호실	19세기 말~20세기 초	이도영, 김윤보, 김진우의 작품 등
18호실	19세기 말~20세기 초	근대기 화조화 등
19~21호실	현대	현대 조선화, 유화, 출판화 등

〈표 3〉은 개편을 단행한 직후인 1965년 당시의 전시실 내용을 조선
미술 잡지에 연재된 박물관 소개 기사를 바탕으로 재구성한 것이다. 본래 1
개 실이었던 고구려실이 3개 실로 확장되었고, 고대-중세-근세-현대에 이르
는 미술 작품의 수도 크게 증가하여 개관 당시 8개 실 규모에서 무려 7개 실
이 늘어난 15개실을 차지하였다. 전시작품 수가 크게 증가한 이유는 작품 분
석을 통해 작자를 새롭게 규명한 까닭도 있지만, 그 사이 15~20세기 초의 서
화가 새롭게 수집되었기 때문이다. 박물관은 김일성 수상의 거듭된 교시에
따라 각지에 산재한 미술품 발굴 수집에 총력을 기울였다. 그리고 일본의 총
련이 결성 10주년을 맞아 일본으로 유출되었던 전통 미술작품을 대거 매입
하여 조선미술박물관에 기증하였다. 그중에는 최북의 〈한여름〉과 강이오의
〈강가〉, 정선의 〈눈 내리는 달밤〉 등을 비롯해 김홍도의 그림과 이한철, 조
석진의 그림 등이 포함되어 있었다.

한편 3층부터는 당대 유명한 화가들이 창작한 현대 작품이 진열되었

그림 6 | 정종여, 〈고성 인민들의 전선 원호〉, 1961년, 조선미술박물관

다. 조선화 부문에서 정종여의 작품 〈고성 인민들의 전선 원호〉〈그림 6〉와 〈오월의 농촌〉, 김용준의 〈춤〉과 유화 부문의 문학수 외 집체작 〈고난의 행군〉, 길진섭 외 집체작 〈전쟁이 끝난 강선 땅에서〉 그리고 김재현의 조각 〈종살이〉 등 현대미술 걸작이 조선미술박물관에 전시되었다. 국가미술전람회를 통해 소개된 창작품 가운데 수상 작품이 박물관의 새로운 소장품이 되었던 것이다. 이로써 당의 문예정책을 받들면서 과거의 회화 전통을 계승 발전시켜 만든 조선화, 유화, 출판화, 조각 등의 현대 미술품이 전시실의 일부를 차지하게 되었다. 이들 그림은 전통적 소재와 조국의 아름다운 풍경뿐 아니라 항일투쟁과 혁명 업적, 노동 계급의 투쟁을 주제로 한 다양한 화폭으로서 박물관은 이들 미술품을 통해 관람객의 애국심을 고취시키고 교양하는 데 힘썼다. 그러나 아직까지 전시실 전체 구성을 보면, 전통회화가 전시의 가장 큰 비중을 차지하고 있었다. 선조들이 남긴 고화는 우리 문화의 찬란한 전통을 보여주는 문화유산으로서 민족의 긍지와 자부심을 안겨주는 대상으로 인식되어 여전히 비중 있게 다뤄졌다.

김일성 수상의 박물관 현지지도

이듬해인 1965년은 조선미술박물관의 전시 사업과 미술품 수집 방향에 큰 변화를 가져온 중요한 해이다. 조선노동당 제4차대회(1965년)를 맞아

3월 11일 김일성 수상이 조선미술박물관을 전격 방문하여 현지지도를 내린 것이다. 현지지도란 북한의 『조선말 대사전』(1992)에 따르면 "현지에 직접 내려가서 하는 지도로서 가장 혁명적이며 인민적인 대중 지도 방법의 하나"라고 정의하고 있다. 김일성-김정일-김정은 3대로 이어지는 북한 최고통수권자의 통치방식 중 하나로서 군대나 산업현장, 농장, 기관, 학교 등을 공개적으로 방문하여 현장에서 정책지도를 내리는 것이다. 북한과 같은 유일체제에서 국가 최고지도자의 가르침은 절대적으로 따라야 할 기본 방침이자 행동 강령이 되었다. 새롭게 개관한 조선미술박물관을 최고지도자가 첫 공식 방문한 것은 박물관 역사상 가장 기억되는 순간이자 그날의 지시는 향후 박물관의 중요한 이정표가 되었다.

김일성 수상은 조선미술박물관의 전시실을 세세히 살펴보면서 박물관 운영과 전시기법에 대하여 직원들에게 여러 가지 지시를 내린 것으로 전한다. 그는 이날 가장 먼저 고구려 고분벽화 모사도를 진열한 고구려실을 찾았다. 조선미술박물관의 고구려실은 1호실부터 3호실까지 안악3호분, 안악 1·2호분, 강서대묘의 벽화 모사도가 순서대로 진열되어 있었는데, 그중에서도 특히 강서고분 벽화 모사도 〈백호〉와 〈주작〉의 작품 완성도에 대하여 만족스러움을 표하였다. 그리고 나머지 강서고분의 벽화를 빠짐없이 모사할 것을 지시하였다.

더불어 고구려 유적에 대한 학술적 견해까지 덧붙였다. 그는 일부 고고학자가 안악3호분을 중국의 것이라고 주장한 사실을 언급하며, 이는 분명히 잘못된 것으로 벽화에 반영된 내용으로 보아 우리 고유의 것이라고 강조하였다. 그리고 현지에 화가들을 파견하여 벽화를 원모양대로 모사하여 박물관에 전시하고, 자랑스러운 문화유산을 인민들에게 선전하라고 지시하였다. 조선미술박물관은 김일성 수상의 교시 이후 고구려 고분벽화 모사 사업

을 더욱 활발히 전개하였으며 이미 모사를 마친 안악1·2·3호분 벽화를 다시 모사했을 뿐 아니라 강서고분과 덕흥리 고분벽화, 집안 지역 고분벽화 모사사업을 완성하여 박물관 진열에 도입하였다. 개관 당시에는 30건 정도의 모사도가 전시되어 있었으나 이후 고분벽화 모사도의 전시 수량이 80건 이상으로 크게 늘었으며, 현재 전시장에는 고려시대 왕릉의 벽화 모사도까지 제작 전시하고 있음을 볼 수 있다.

　　김일성 수상은 전시장에 진열된 조선시대 고화를 차례로 감상하면서 개인적 감상뿐 아니라 미술사적 견해를 거침없이 쏟아냈다. 여류화가 신사임당의 〈가지〉(16세기)를 비롯해 〈소탄 아이〉(김식, 17세기), 〈소몰이꾼〉(김두량, 18세기), 〈양반과 농민〉(김득신, 18세기), 〈봄비〉(정선, 18세기), 〈여름의 산막〉(심사정, 18세기), 〈구룡폭포〉(김홍도, 18세기) 등 유명 화가가 그린 작품을 수집한 것에 대하여 칭찬을 아끼지 않았다. 또한 작자 미상 작품 중에는 〈용을 낚는 사람〉, 〈평양의 봄〉, 〈동산의 봄〉 등을 우수작으로 꼽았다. 그가 높이 평가한 그림은 그 후 박물관에서 출간된 화보집이나 각종 출판 인쇄물의 표지를 장식하였으며, 『조선미술사』, 『조선유적유물도감』을 비롯한 북한의 미술 관련 전문도서나 잡지 등에 계속해서 언급되었고, 미술사적으로 중요한 작품으로 해설되곤 하였다.

　　김일성 수상이 칭찬한 많은 그림 중에서 특히 주목해야 할 작품이 있다. 바로 19세기 화가 우수관(1832~?)이 그렸다고 전하는 〈농민생활도〉〈그림 7〉와 장승업의 〈연못가의 물새〉이다〈그림 8〉. 10폭 병풍으로 된 〈농민생활도〉를 보며 그 당시 세태 풍속이 잘 반영된 그림이라고 칭찬하면서 농민과 양반의 생활을 대비적으로 그림으로써 계급적 입장에서 인민들의 사상을 잘 대변했다고 평하였다. 이는 중세시대의 그림을 사회주의 시각에서 재해석한 것으로 인민을 소재로 한 그림이야말로 진정한 작품성이 있다고 보았다. 김

그림 7 | 우수관, 〈농민생활도〉 '마당질', 조선미술박물관 그림 8 | 장승업, 〈연못가의 물새〉, 조선미술박물관

일성 수상은 미술 분야에서 여러 차례 교시를 내렸다. 1966년 10월 16일 있
었던 제9차 국가미술전람회 참관 후 남긴 교시에서 그는 "우리의 미술은 인
민의 생활감정과 정서에 맞는 참다운 인민적인 미술로 되어야 하며, 당과 혁
명의 이익을 위하여 복무하는 혁명적인 미술로 되어야 합니다. 그러자면 우
리의 미술이 철저하게 민족적 형식에 사회주의적 내용을 담아야 합니다"라
고 주장한 바 있다. 그런데 이미 한 해 전에 조선미술박물관 현지지도에서
실제 작품을 예로 들며 이러한 주장을 설파한 것이다. 그는 중세의 미술작품

은 주제와 내용 면에서 주로 자연 풍경을 그리는 데 치중하고 노동생활을 반영한 그림과 인물화가 적은 것을 비판하면서, 앞으로 조선화 창작에서 우수한 문화의 전통은 계승, 발전시키되 혁명적이며 인민적인 미술을 추구해 나갈 것을 제시하였다.

한편 장승업의 〈연못가의 물새〉는 갈대 위에 내려앉은 한 마리 물새와 연못가에 펼쳐진 가을 풍경을 서정적으로 그린 작품인데, 김일성 수상은 이 그림을 보며 "힘 있고 아름다운 단붓질과 선명한 색조가 매우 아름답다"라고 칭찬하며 이것이야말로 인민이 좋아하는 고유한 민족적 색감이라고 밝혔다. 또한 지난날의 그림이 대부분 먹으로만 그리고 채색화는 별로 없었는데 장승업의 또 다른 작품 〈참새와 닭〉을 예로 들면서 선과 색채를 결합한 이러한 그림을 통해 조선화를 발전시켜 나가야 한다고 말하였다. 그는 사의적인 수묵화보다 진채세화眞彩細畵, 즉 채색을 사용해 세밀하게 그리면서도 서정성을 담은 그림을 우수한 그림이라고 평가하였다. 그날 내린 현지지도는 전통회화의 중요한 감상 기준이 되었으며, 미술작가와 학자들의 문예이론 등이 뒷받침되어 조선화 창작에 절대적인 영향을 미치게 되었다.

그 외에도 그는 고서화 수백 점의 제목 표기법을 지적하였다. 작품명이 한문으로 되어 있으면 인민들이 감흥을 느끼기 힘드니 우리 정서에 맞고 쉽게 이해할 수 있도록 한글로 고칠 것을 지시하였다. 오늘날 북한에서 출간된 화보를 보면 그림의 제목을 한자 표기 대신 순우리말로 풀어서 표기하였다. 예를 들면 〈춘경산수도〉는 〈봄〉, 〈경직도〉는 〈농민생활도〉, 〈목우도〉는 〈소몰이꾼〉, 〈일월반도도〉는 〈동산의 봄〉 등인데 이 또한 김일성의 교시를 철저히 따른 것이다.

이후 조선미술박물관은 현지지도의 교시에 맞는 미술품을 집중적으로 발굴, 수집하였으며, 이에 맞춰 전시실의 작품 진열과 주요 작품 선전 홍

보도 철저히 구성하였다. 조선미술박물관에서 1985년 발간한 도록에는 〈현실을 보고 그려야 좋은 그림을 그릴 수 있고〉라는 제목의 인민들에게 가르침을 주는 김일성 수상의 그림이 맨 앞장에 수록되어 있다. 여기에는 매우 상징적인 의미가 포함되어 있다. 북한 최고통수권자가 현지지도에서 남긴 말 한마디, 한마디는 이후 북한의 문예 이론이나 문예정책으로 정식화되었음을 그림 한 장으로 보여주는 것이다.

현지지도가 있은 지 50년이 지난 2015년 3월 10일 평양의 국립연극극장에서는 조선미술박물관 현지지도 50돌 기념보고회가 성대하게 열렸다. 행사 소식이 언론에 대대적으로 보도되면서 지난날 현지지도의 내용도 다시금 상세히 언급되었다. 그리고 북한 조선중앙통신은 이날의 행사를 기념해 조선미술박물관을 찾은 관람객의 사진과 박물관 내부를 촬영한 컬러 사진 여러 장을 전 세계로 전송했다. 이와 같은 북한 매스컴의 떠들썩한 보도는 최고지도자의 현장지도와 교시가 조선미술박물관의 중요한 강령이 되어 50년이 흐른 현재까지 지대한 영향력을 끼치고 있음을 단적으로 보여주는 것이었다.

❖ 남은 과제: 조선미술박물관의 전시 특징과 인식 변화

이상으로 북한에서 발간된 출판물과 잡지 기사 등을 바탕으로 조선미술박물관의 설립 배경과 전시 구성에 대하여 간략하게 살펴보았다. 북한 정권은 분단 이후 남한과의 체제 경쟁 속에 국립박물관의 설립을 서둘렀다. 정권의 역사적 정통성을 내세우기 위한 국립역사박물관의 설립과 항일투쟁사 조명을 통해 김일성 유일체제를 견고히 할 혁명박물관의 설립 그리고 시각예술을 통해 인민교화의 기능을 할 미술박물관의 설립을 추진하였다. 그리

고 6.25전쟁으로 평양 도시 전체가 폐허가 되다시피 한 상황에서 북한 정권은 이상적인 사회주의국가 건설을 위해 주변 사회주의국가의 지원을 받아 박물관 같은 역사문화시설 건립을 서둘렀다.

북한은 남한에 비해 수적으로 부족했던 미술작품을 모으기 위해 북한 내 개인 소장품뿐 아니라 국외에 소재하고 있던 미술문화재까지 구매와 기증 등 다양한 방식으로 수집했다. 조선미술박물관의 소장품 가운데 산수, 인물, 풍속, 영모, 화조, 화훼, 사군자, 어해, 기명절지 등 전통회화 수백 점은 대부분 이 기간에 수집된 것으로서 작품의 진위 등 옥석을 가릴 필요가 있으나 잘 알려진 유명한 화가들의 작품이 다수 포함되어 있다.

남한의 박물관과 비교했을 때 조선미술박물관의 가장 큰 차이는 4세기 고분벽화로부터 당의 문예정책에 따라 창작된 현대 미술작품을 한데 전시했다는 점이다. 현대미술품이 과거로부터 이어온 전통에 기반해서 창작된 것임을 강조한다. 이와 같은 전시 체계의 구성은 1965년 3월 11일 김일성 수상의 조선미술박물관 현지지도를 통해 강화되었다. 그는 자랑스러운 민족의 유산인 고구려 고분벽화를 알리기 위해 모사도의 전시를 더욱 확대할 것을 지시하였을 뿐 아니라 사회주의 사상에 근거해 계급의식을 잘 드러내는 작품 그리고 선묘와 채색이 결합된 화풍의 그림을 본받아 조선화를 창작할 것을 지시하였다. 이는 향후 조선미술박물관의 작품 수집과 전시의 규범이 되었으며 향후 조선화 창작의 지침이 되었다.

1948년 창립 이후 약 70년의 역사를 지닌 조선미술박물관은 전통 회화에서부터 현대에 창작된 조선화, 유화, 출판화, 조각, 공예 등이 부문별로 전시되어 있는 북한 유일의 미술 전문 박물관이다. 이곳에서는 해마다 당의 문예정책을 홍보하는 국가 행사 규모의 미술전시회가 개최된다. 그러나 우리는 제한된 정보 탓에 조선미술박물관은 물론이고 북한의 여러 박물관과

그곳의 문화재 관리 체계 정보를 구체적으로 알지 못하는 상황이다. 특히 미술품을 포함한 유형문화재 분야의 경우가 더욱 그렇다. 미술문화재와 같이 사라지기 쉬운 우리의 전통 문화유산을 지키고 남북한 미술의 역사를 함께 쓰기 위해서는 북한의 미술문화유산 현황과 문화재 관리 전반에 대한 연구가 시급하다. 이러한 의미에서 이 글에서는 초창기 김일성 체제에서 조선미술박물관의 설립과 전시 체계를 살펴보았다. 이후 전개된 조선미술박물관의 전시 특징과 미술문화유산에 대한 인식의 변화 과정에 대해서는 후속 연구를 통해 보다 자세히 들여다보고자 한다.

❖ 참고문헌

「국립 중앙 미술 박물관 개관」,『조선미술』1958년 1호, 조선미술잡지사.

「단신-국립 미술 박물관」,『미술』1956년 1호, 조선미술잡지사.

「단신-국립 미술 박물관」,『조선미술』1957년 6호, 조선미술잡지사.

「조선미술 박물관의 그림들」(1)~(5),『조선미술』, 조선미술잡지사, 1965년 1
　　　호~5호.

박계리,「북한의 조선시대회화사 연구를 통해 본 전통 인식의 변화」,『한국문
　　　화연구』39호, 한국문화연구원, 2016.

박영실,「『로동신문』을 통해 살펴본 북한의 전후복구 과정(1953~1958년)」,『統
　　　一問題硏究』Vol. 25 No. 1, 평화문제연구소, 2013.

신수경,「북한의 고구려 고분벽화 모사사업」,『북한미술연 구보고서(2)』, 국립
　　　문화재연구소, 2017.

畑山康幸,「평양미술기행」,『월간미술』1993년 10월호. 중앙M&B, 1993.

윤범모,『평양미술기행』, 옛오늘, 2000.

장경희,『북한의 박물관』, 예맥, 2010.

조선미술박물관,『朝鮮美術博物館』, 外國文出版社, 1989.

조선미술박물관,『조선미술박물관』, 미술정보센터, 2008.

『조선유적유물도감』18권 리조편(6), 조선유적유물도감편찬위원회, 1995.

『朝鮮中央年鑑』, 조선중앙통신사, 1948~2015.

❖ 용어해설

감실龕室

벽면을 안으로 움푹 들어가게 파서 상을 봉안하는 공간으로 기독교 성당건축에서 성모자와 여러 천사들이 봉안된 벽감(niche)과 유사하다.

계급성

북한 문학예술의 본질적인 개념으로, 노동계급성이라고도 부름, 문학 예술에는 사람들의 계급적 관계가 표현되지 않을 수 없다는 입장을 전제로 한 것으로, 노동계급의 철저한 투쟁을 드러내는 것이 사회주의 문학예술의 구현방법이라고 간주함.

고려궁성(만월대)

태조 왕건이 철원에서 왕위에 오른 이듬해인 919년 정월에 자신의 근 거지인 송악松岳의 남쪽으로 도읍을 옮기면서 궁궐을 창궐하였다. 이 궁궐이 바로 개성의 만월대로 잘알려진 고려의 정궁正宮이다.

국제민주여성연맹(Women's International Democratic Federation, WIDF)

국제민주여성연맹은 여성들의 국제적인 대중조직으로서, 제2차 세계대전 직후 반파시즘 국제연대의 경험을 기반으로 1945년 12월 1일 조직되었다. 규약에 의하면 ①시민, 어머니, 노동자로서의 여성의 권리를 쟁취하고 ②아동을 보호하며 ③평화와 민주주의, 민족독립을 확보하고 ④세계 여성의 연대 등을 목적으로 하고 있다.

단구미술원

일제강점기 동안 한국 회화에 영향을 미친 일본색을 청산하고 전통 회화의 한국적 정통성을 회복하기 위해 광복 직후 서울에서 조직된 한국화가 단체. 동인은 이응노李應魯, 장우성張遇聖, 이유태李惟台, 배렴裵濂, 김영기金永基, 조중현趙重顯, 정홍거鄭弘巨, 정진철鄭鎭澈, 조용승曺龍承 9인이며, 설립 이듬해인 1946년 3·1운동 기념일에 처음으로 동인전을 개최했다.

담무갈보살曇無竭菩薩

금강산에 머물머 만이천의 보살을 거느리고 설법하는 보살로서 법기보살法起菩薩이라고도 함. 신역 화엄경(80화엄) 권45 보살주처품에 등장한다. Dharmodgata의 음역.

당성

북한 문학예술의 주요 개념으로, 당(수령)에 대한 충성을 의미. 수령의 사상과 교시를 절대화하고 철저한 집행을 철칙으로 삼는 태도를 말함

대고록待考錄

구한말 역관譯官이자 서화가인 오세창吳世昌이 1928년 편찬한 『근역서화징』에 수록된 내용. 고증이 어려운 역대 서화가들에 대해 훗날 알게 될 때를 기다린다는 의미로, 총38명이 수록되었음

마르크스레닌주의(Marxism and Leinism)

19세기 후반 자본주의사회를 근본적으로 전면 비판한 마르크스와 엥겔스에 의해 확립되었으며, 20세기 초 레닌에 의해 러시아의 특수한 조건을

바탕으로 실천적인 측면이 덧붙여졌다. 사유재산 제도를 철폐하고 사회의 모든 구성원이 재산을 공동 소유하는 사회제도를 의미한다. 19세기 자본주의의 개인주의 개념에 대한 반대 또는 개조하려는 사회사상이다.

모사模寫

미술에서 타인의 작품을 충실히 재현하거나 작풍을 베낌으로써 작자의 의도를 체감·이해하기 위한 수단, 방법. 또는 그 행위에 의해서 창출된 것. 문화재 보존의 목적으로 전통적으로 '모사'의 개념이 활용되었는데, 주로 회화작품을 보존하는 데 적용되었다.

문화선전성

북한정부 수립과 함께 설치되었던 당·국가 정책을 선전·선동하는 기능을 맡았던 집행기관의 하나다.

물질문화연구소

북한의 물질문화연구소는 1952년 10월 9일 창건된 과학원 소속의 연구기관으로, 문화유산 발굴·보존과 조사 연구를 수행했다. 창설 당시 소속 연구실은 미술사연구실, 민속학연구실, 고고학연구실로 구성되었다. 물질문화연구소는 이후 1957년 "고고학 및 민속학 연구소"로 개칭되었다.

메타비평Metacriticism

'비평에 대한 비평', 실제적인 작품이 아닌 그에 대한 비평의 논리나 이론의 적용에 있어서의 문제들을 제기하는 형태의 비평이다. 메타비평의 목적은 개개의 비평들을 종합, 분석하여 체계적인 형태의 비평이론을 정립

하려는 데에 있다.

복자伏字

인쇄물에서 내용을 밝히지 않으려고 일부러 비운 자리에 'O', 'X' 따위
의 표를 찍음. 또는 그 표를 뜻한다.

불회佛會

부처님의 설법을 듣는 여러 보살, 신장神將 천인天人 등의 권속이 함께
모인 법회를 가리킨다.

사의寫意

작가의 생각이나 의중을 그림으로 표현하는 방법을 일컬음. 사물의
외형보다는 내면의 세계를 표현한다는 의미로, 형사形寫와 반대되는 개념.
송나라 문인 소식蘇軾에서 비롯되어 문인화론의 핵심적인 개념으로 발전하
였고, 고려시대 이후 우리나라에서도 문인화 창작의 중요한 태도로 받아들
여졌다.

사자관寫字官

조선시대 문서와 기록 등의 필사업무를 담당한 관리. 그림을 담당한
화원畫員과 더불어 조선시대 대표적 중인층. 외교문서를 담당한 승문원承文院,
임금의 글과 글씨를 관리한 규장각奎章閣, 서책인쇄 관청인 교서관校書館 등에
소속되어 업무를 수행하였고 때로는 중국이나 일본 사행使行에도 참여하였다.

사회주의 사실주의社會主義寫實主義(Socialist Realism)

현실을 존중하고 객관적으로 묘사하려는 예술 제작의 태도 또는 방법. 묘사하려는 대상을 양식화, 이상화, 추상화, 왜곡하는 방법과 대립하여 대상의 세부 특징까지 정확히 재현하고 객관적으로 기록하는 것을 말한다.

서권기書卷氣

책을 많이 읽고 교양이 쌓인 인물 또는 그가 남긴 서화 등 유품에서 풍기는 책의 기운. 명나라 문인 동기창董其昌이 발전시킨 문인화의 개념으로, 조선시대에는 김정희金正喜에 의해 문인화 품평의 중요한 요소 중 하나로 본격적으로 논의되었다.

『선화봉사고려도경宣和奉使高麗圖經』

1124년에 송나라 사신 서긍(徐兢, 1091~1153)에 의해 작성된 고려에 대한 기록이다. 『고려도경』은 40권 28개 항목에 걸쳐 고려에 대해 폭넓게 기록되어 있으며, 당대當代에 기록된 사료로 매우 주요한 사료이다.

순지順之

나말여초기의 승려로 경기도 개풍 오관산五冠山에서 출가하였고 속리산에서 구족계를 받았으며 당唐에 유학하여 앙산 혜적(仰山慧寂, 807-883년)으로부터 법을 받고 귀국하여 오관산 서운사에서 주석하였다.

신인종神印宗

밀교계통의 종파로 신라 문무왕 때 명랑법사가 뮤두루비법으로 당의 군대를 격퇴하였고 신라 왕실이 창건한 경주 사천왕사는 신인종의 대표 사

찰이 되었다.

아미타정인阿彌陀定印

아미타여래만 결할 수 있는 특별한 손모습手印으로 두 손을 마주 포개어 양 손의 엄지와 검지를 서로 맞댄 수인이다. 밀교계 도상으로 태장계 만다라 중대팔엽원 무량수여래(아미타불)의 수인을 따른 것이다.

안상眼象

안상은 코끼리 눈과 같다는 의미인데, 평상平牀 같은 중국 고대 목조 가구의 받침 부분을 크게 코끼리 눈과 같은 모양으로 뚫은 것에서 유래한다.

아세아문제연구소

1950년대 한국전쟁의 여파로 아시아 지역에 대한 연구가 불모지였던 시기에 설립되어 인류의 상호이해와 문화 증진에 공헌한다는 목표 하에 아시아 지역 연구를 시작했다. 1957년 6월 17일 한국 최초의 대학부설연구소로 설립되어 반세기의 전통을 가지고 있으며, 아시아 지역 국가의 사회·문화·역사·정치·경제에 대한 종합적 연구를 수행하고 있다.

여요汝窯자기

중국 하남성河南省 보풍현寶豊縣 여주汝州에서 생산된 천청유天靑釉의 청자이다. 북송의 대표적인 어용御用자기이다.

연유鉛釉

산화납(PbO)을 매용제로하며, 1000℃이하에서 번조되는 저화도低火度

유약이다. 중국 서한西漢(B.C 202-A.D 8) 시기 연유를 시유한 도기가 처음 출현한 이래, 동한東漢을 거쳐 당대唐代에 크게 유행하였다. 주로 명기明器, 건축용 자재, 도용陶俑 등에 시유되며, 실용기에 사용되는 예는 극히 드물다.

오름가마

불이 아래에서 위로 올라가는 성격을 이용하여 열효율을 높이기 위해 산등성이의 경사면에 만들어진 가마로 등요㷍窯라고도 부른다. 중국에서는 남방 지역 가마의 대표적 특징으로 용龍의 형상과 닮았다 하여 용요龍窯라고 한다.

요도구窯道具

도자기를 구울 때 사용되는 모든 도구를 일컫는다. 가마 안에서 불순물로부터 보호하고 환원 작용을 유도하기 위해 도자기를 덮는 갑발匣鉢, 바닥의 모래 등이 그릇에 붙지 않도록 도자기를 괴는 번조받침과 도지미 등이 이에 속한다.

운서韻書

한자의 운韻을 중심으로 분류하여 일정한 순서로 배열한 자전字典. 1448년 편찬된『동국정운東國正韻』이 대표적이다.

월주요越州窯

중국 저장성浙江省 자계慈溪의 상림호上林湖 일대에 위치한 청자 요장으로 청자의 발원지이기도 하다. 특히 당唐·오대五代 크게 명성을 얻었으며, 10세기 고려 초 청자제작에 영향을 끼쳤다.

유서類書

사물이나 용어, 개념 등을 항목별로 분류해 백과사전식으로 편찬한 책을 통틀어 이르는 말이다.

이중착의법(변형 편단우견)

이중착의법으로 가사를 입었다는 것은 옷을 두 벌을 입었다는 의미인데, 오른쪽 어깨를 드러내는 편단우견식으로 가사를 입고 살이 드러나는 오른쪽 어깨를 부견의覆肩衣로 가린 착의형식이어서 변형 편단우견이라고도 한다.

인민성

북한 문학예술의 개념 중 하나로, 사회주의 문학예술이 인민의 사상이나 감정에 맞게 창조되고 그들을 위해 존재해야 한다고 보는 시각이다. 문학예술작품에서 인민성의 확보는 고상한 정치사상적 내용을 가능하게 하는 정신적 힘으로 이해되고 있다.

인종 장릉 출토 청자

인종 장릉에서 출토된 청자는 청자과형병, 청자국화형합, 청자유개잔, 청자방형대 등 넉 점이다. '황통 6년皇統六年' 명문의 인종 시책諡冊과 함께 전해져 1146년이라는 정확한 연대를 알 수 있는 중요한 유물이다.

월북미술가

1945년 8·15해방 직후부터 휴전협정이 체결된 시기까지의 기간에 활동 공간을 휴전선 넘어 북쪽으로 옮긴 미술가를 말한다. 1988년 남·월북예술가들에 대한 해금조치가 이루어지기 전까지는 "남한의 체제를 배반하고 북

한 체제를 선택했다" 또는 "공산주의를 선택했다"는 이유로 '반역자'로 낙인 찍혔던 미술가들이다.

장정裝幀

책의 겉모습을 만드는 작업으로, 표지·면지面紙·표제지·케이스 등 시 각적인 꾸밈, 또는 꾸밈새. 좁은 의미로는 표지의 미술적인 의장意匠을 뜻하 지만, 넓은 의미에서는 제본 양식이나 종이의 선택 등 재료와 관련하여 책의 내구성과 책장의 여닫힘 등 실용적인 창조 작업까지를 포함한다.

전축요塼築窯

벽돌을 쌓아 축조한 대형 규모의 가마로 중국에서 주로 확인된다. 우 리나라에는 고려 초 중국 저장성浙江省 월주越州 지역에서 청자 제작 기술이 유입될 때 같이 수용되었으나, 이후 고려의 풍토에 맞게 진흙으로 쌓아 올린 토축요土築窯가 유행하였다.

정요定窯자기

중국 하북성河北省 곡양현曲陽縣 정주定州에서 생산된 백자이다. 정요는 송대의 5대 요장 가운데 유일하게 백자를 생산하였고, 황실에 진상되기도 하였다.

정현웅기념사업회

월북화가 정현웅鄭玄雄(1910~1976년)과 그의 시대에 대한 심화된 연구 와 이해를 목적으로 2011년 설립되어 전집 출판 및 연구기금 시상 사업을 진 행하고 있다. 2011년부터 2016년까지는 정현웅 및 관련시대의 시각문화에

대해 탁월한 연구성과를 낸 연구자 또는 학술연구 및 조사활동을 계획하고 있는 연구자들에게 연구기금을 수여했으나, 2017년부터는 학술단체로 수여 대상을 확대하여 2017년에는 미술사학연구회가, 2018년에는 남북문학예술 연구회가 연구기금 수여 단체로 선정되어 각각 2018년과 2019년에 학술대 회를 개최하였다.

조백條帛

보살의 상체를 대각선으로 가리는 천으로 가사를 접어서 어깨에 대각 선으로 걸친 것으로 이해되어, 양 어깨에서 아래로 늘어지는 천의天衣와 구별 된다.

조선미술건설본부

해방 직후인 1945년 8월 18일 전국의 미술가들을 규합해 결성한 미술 단체. 중앙위원장으로 고희동高羲東이 추대되었고, 서기장 정현웅鄭玄雄이었 다. 각 부문은 동양화부, 서양화부, 조각부, 공예부, 아동미술부, 선전미술대 등의 6개 분과로 나누어 활동했다. 총 186명의 미술가들을 총괄한 해방 후 최대 미술가 조직이었다.

조선미술동맹朝鮮美術同盟

1946년 11월 10일 조선문화단체총연맹 산하의 두 미술조직인 조선미 술가동맹과 조선조형예술동맹, 그리고 조선미술가협회에서 탈퇴한 조선조 각가협회가 통합하여 출범한 단체이다. 1947년에 시작된 미군정의 좌익예 술인 검거 이후 좌익미술운동단체들의 활동이 비합법화 하게 되면서 미술가 들이 대다수 탈퇴하였고 그해 11월 조선종합미술전람회에 출품거부를 공식 적으로 선언하면서 공식적인 활동을 보여주지 못한 채 1948년 조직이 해산

되었다.

조선화朝鮮畵

한국화를 부르는 북한식 용어. 북한은 사회주의 사실주의 예술을 통해 체제 선전을 강화하는 과정에서, 수묵채색화 기법을 사용하여 대상을 매우 사실적으로 묘사하는 '조선화朝鮮畵'라는 새로운 미술 분야를 정립하였다.

졸기卒記

죽은 이의 생애와 기념이 될 만한 활동 등을 기록한 행장行狀의 일종

집체창작

여러 명이 함께 자료를 모으고 토론을 거쳐 하나의 작품을 창작하는 북한의 문예창작 방법을 말한다.

집체화集體畵

북한에서 벽화와 대형 크기의 조선화 작품은 한 사람이 아닌 여러 사람이 함께 그리는 집단 체재로 제작되는데, 이를 일컬어 '집체화集體畵'라고 부른다.

청전화숙

1930년경부터 문하생을 받기 시작한 청전靑田 이상범李象範이 1933년경 효자동 자택에 개설하여 회화를 교육했던 개인 화숙.

합법칙적合法則的

자연이나 역사, 사회 현상 등이 일정한 법칙에 따라 일어나는 것을 뜻한다.

햇볕정책

남북한 간의 긴장 관계를 완화하고 북한을 개혁, 개방으로 유도하기 위해 김대중 전 대통령 정부가 추진하였던 북한에 대한 대외 정책을 말한다.

❖ 찾아보기

미술로 하는 남북대화 1

2022년 5월 31일 초판 1쇄 발행

엮은이 덕성여자대학교 인문과학연구소
지은이 신수경 · 김명주 · 김미정 · 김은경 · 박윤희 · 박지영 · 최성은 · 황정연
펴낸이 권혁재
편 집 권이지

인 쇄 성광인쇄
펴낸곳 학연문화사
등 록 1988년 2월 26일 제2-501호
주 소 서울시 금천구 가산디지털1로 16 가산2차SKV1AP타워 1415호

전 화 02-6223-2301
팩 스 02-6223-2303
E-mail hak7891@chol.com

ISBN 978-89-5508-467-2 94600
 978-89-5508-466-5 94600(세트)